# Photoshop + Illustrator 商业广告设计入门到精通（视频教学版）

王红卫 编著

清华大学出版社
北京

## 内 容 简 介

在广告设计领域,优秀的设计水准常常通过主题明确、设计美观的视觉效果来体现。作为一个准入门槛不算很高的行业,广告设计人员的水平存在差异。本书的编写目的是帮助那些对自己的设计水平缺乏自信的读者提升他们的设计能力。

本书共9章,包括商业广告设计基础知识、商务个人名片设计、艺术主题插画设计、电商旺铺广告图设计、UI界面及抖音网红页面设计、灵感网页及POP广告图设计、多种实用包装设计、主题宣传海报设计及视觉封面装帧设计等内容。本书在编写过程中增加了设计技巧、提示等超实用的知识点,并随书附赠每一个实例所对应的高清多媒体教学视频。

本书不仅适合平面设计师、平面设计爱好者和平面设计相关从业人员阅读,还可作为社会培训学校、大中专院校及相关专业的教学参考书。

本书封面贴有清华大学出版社防伪标签,无标签者不得销售。
版权所有,侵权必究。举报:010-62782989,beiqinquan@tup.tsinghua.edu.cn。

图书在版编目(CIP)数据

Photoshop+Illustrator商业广告设计入门到精通:视频教学版 / 王红卫编著. 一北京:清华大学出版社,2024.2
ISBN 978-7-302-65396-7

Ⅰ.①P… Ⅱ.①王… Ⅲ.①商业广告一平面设计一计算机辅助设计一图像处理软件 Ⅳ.①J524.3-39

中国国家版本馆CIP数据核字(2024)第022529号

责任编辑:赵 军
封面设计:王 翔
责任校对:闫秀华
责任印制:刘海龙

出版发行:清华大学出版社
网    址:https://www.tup.com.cn,https://www.wqxuetang.com
地    址:北京清华大学学研大厦A座
邮    编:100084
社 总 机:010-83470000
邮    购:010-62786544
投稿与读者服务:010-62776969,c-service@tup.tsinghua.edu.cn
质量反馈:010-62772015,zhiliang@tup.tsinghua.edu.cn

印 装 者:天津鑫丰华印务有限公司
经    销:全国新华书店
开    本:190mm×260mm
印    张:24.5
字    数:661千字
版    次:2024年2月第1版
印    次:2024年2月第1次印刷
定    价:129.00元

产品编号:104638-01

# 前　言

广告设计的重点在于如何通过图文图像的应用来展现视觉美感，这也是本书编写的核心内容。在编写本书的过程中，编者除了向读者讲解传统的平面设计知识之外，还帮助读者拓宽思维、理清思路。在设计之前，正确的思考方向至关重要，本书在整个编写过程中始终围绕这个中心点进行，正所谓"授人以鱼不如授人以渔"，让读者找到真正的设计思路与设计手法才是本书的目的。相信通过对本书的学习，读者将会对设计有着更深入的理解，从而全面提升自己的设计水平。

本书所选取的实例全部来自实际商业，所有作品都经过真正的商业考验，几乎代表着当下的广告设计方向。本书内容包括：

- 商业广告设计基础知识
- 商务个人名片设计
- 艺术主题插画设计
- 电商旺铺广告图设计
- UI 界面及抖音网红页面设计
- 灵感网页及 POP 广告图设计
- 多种实用包装设计
- 主题宣传海报设计
- 视觉封面装帧设计

从广告设计起源开始，人们就在不断地思考何谓完美的设计，不断追求更加出色的设计作品。从最早的纸与笔绘制时代到如今的数字化、信息化时代，无论设计工具如何变化，完美的图形图像呈现方式始终不会变。那么如何设计出高质量的作品呢？相信读者通过对本书的学习一定可以找到答案！

本书亮点：

1. 成熟案例。本书所有案例均是经过商业市场考验的作品，几乎代表着当下的广告设计方向及流行趋势。

2. 海量实例。本书的案例是从大量的实例中选取的，不同的设计内容足足有9个章节之多，可谓海量实例，超值之选。

3. 讲解细致。本书在编写过程中插入了提示与技巧，读者在学习过程中可以显著感受到编者的用心之处。这些提示与技巧能真正帮助读者提升设计水准。

4. 视频教学。本书中的每一个案例均有对应的高清视频语音教学，在阅读实体书籍的同时，还可以在视频语音教学中强化学习效果，达到高效学习的目的。

5. 课后习题。本书每一章都安排了两个及以上的习题，供读者上机实操巩固学习，以彻底掌握当前章节内容，达到学以致用的目的。

本书还提供了素材文件，读者用微信扫描下方的二维码即可下载。

如果在学习和下载素材的过程中遇到问题，欢迎发邮件到booksaga@126.com，邮箱主题为"Photoshop+Illustrator商业广告设计入门到精通（视频教学版）"。

本书在编写过程中，由于时间仓促以及编者水平的局限，难免存在疏漏之处，希望广大读者予以批评指正。

编　者
2023 年 12 月

# 目 录

## 第1章　商业广告设计基础知识 ………………………………………… 1
1.1　商业广告设计的基本概念 ……………………………………………… 2
1.2　商业广告设计分类 ……………………………………………………… 2
1.3　商业广告设计的一般流程 ……………………………………………… 7
1.4　商业广告设计常用软件 ………………………………………………… 8
1.5　商业广告设计软件的应用范围 ………………………………………… 10
1.6　商业广告设计与字体设计 ……………………………………………… 14
1.7　商业广告版面设计与文字设计 ………………………………………… 15
1.8　商业广告设计常用尺寸 ………………………………………………… 16
1.9　印刷输出知识 …………………………………………………………… 17
1.10　印刷的分类 …………………………………………………………… 18
1.11　商业广告设计师职业简介 …………………………………………… 19
1.12　商业广告设计中的色彩 ……………………………………………… 21

## 第2章　商务个人名片设计 ………………………………………………… 28
2.1　纯净水品牌名片设计 …………………………………………………… 29
　　2.1.1　使用Illustrator制作名片正面效果 ………………………… 29
　　2.1.2　使用Illustrator制作名片背面效果 ………………………… 30
　　2.1.3　使用Photoshop对名片进行变形 …………………………… 32
　　2.1.4　使用Photoshop制作名片堆叠效果 ………………………… 33
　　2.1.5　使用Photoshop制作名片阴影及装饰 ……………………… 34
2.2　科技名片设计 …………………………………………………………… 36
　　2.2.1　使用Illustrator制作名片背面效果 ………………………… 36

2.2.2 使用Illustrator制作名片正面效果……38
2.2.3 使用Illustrator添加细节元素……39
2.2.4 使用Photoshop制作展示背景……39
2.2.5 使用Photoshop处理名片立体效果……41
2.2.6 使用Photoshop制作边缘质感……42

2.3 百达丽经纪公司名片设计……42
2.3.1 使用Illustrator制作名片平面效果……43
2.3.2 使用Photoshop制作名片立体效果……46

2.4 汽车服务名片设计……47
2.4.1 使用Illustrator制作名片平面效果……48
2.4.2 使用Photoshop制作名片立体效果……52

2.5 课后习题……54
2.5.1 习题1——时尚科技名片设计……54
2.5.2 习题2——潮流风格名片设计……55

## 第3章 艺术主题插画设计……56

3.1 开学季主题插画设计……57
3.1.1 使用Illustrator制作插画背景……57
3.1.2 使用Photoshop制作插画主视觉……58
3.1.3 使用Photoshop制作条纹效果……59
3.1.4 使用Photoshop制作装饰文字……60

3.2 腊八节插画设计……61
3.2.1 使用Photoshop制作插画背景……62
3.2.2 使用Photoshop绘制太阳图像……63
3.2.3 使用Illustrator绘制装饰元素……64
3.2.4 使用Illustrator处理装饰素材……64

3.3 蛋糕小人插画设计……65
3.3.1 使用Photoshop制作插画背景……65
3.3.2 使用Illustrator制作装饰效果……66
3.3.3 使用Photoshop制作插画背景……69

3.4 动感城市夜景插画设计……70
3.4.1 使用Illustrator制作插画背景……71

3.4.2 使用Photoshop制作主视觉图像 ……………………………… 72
3.5 课后习题 …………………………………………………………………… 75
　　3.5.1 习题1——鸟语花香插画设计 ………………………………… 75
　　3.5.2 习题2——圣诞主题插画设计 ………………………………… 76

# 第4章　电商旺铺广告图设计 ………………………………………… 77

4.1 厨电直通车主图设计 …………………………………………………… 78
　　4.1.1 使用Illustrator制作背景图像 ………………………………… 78
　　4.1.2 使用Photoshop绘制装饰元素 ………………………………… 80
　　4.1.3 使用Photoshop添加文字信息 ………………………………… 82
　　4.1.4 使用Photoshop绘制装饰图形 ………………………………… 84
4.2 鞋子促销banner设计 …………………………………………………… 84
　　4.2.1 使用Photoshop制作圆点图像 ………………………………… 85
　　4.2.2 使用Photoshop制作波浪图像 ………………………………… 86
　　4.2.3 使用Photoshop添加素材图像 ………………………………… 87
　　4.2.4 使用Illustrator绘制装饰元素 ………………………………… 88
　　4.2.5 使用Illustrator输入文字信息 ………………………………… 89
4.3 移动端电商购物页面设计 ……………………………………………… 90
　　4.3.1 使用Photoshop制作页面背景 ………………………………… 90
　　4.3.2 使用Photoshop制作背景主视觉 ……………………………… 91
　　4.3.3 使用Illustrator绘制装饰元素 ………………………………… 93
　　4.3.4 使用Illustrator添加细节信息 ………………………………… 94
　　4.3.5 使用Illustrator添加文字信息 ………………………………… 97
4.4 聚划算主题banner设计 ………………………………………………… 99
　　4.4.1 使用Photoshop处理背景图像 ………………………………… 99
　　4.4.2 使用Photoshop绘制多边形 …………………………………… 100
　　4.4.3 使用Photoshop添加纹理元素 ………………………………… 101
　　4.4.4 使用Photoshop处理折痕 ……………………………………… 102
　　4.4.5 使用Illustrator绘制装饰元素 ………………………………… 103
　　4.4.6 使用Illustrator绘制细节元素 ………………………………… 103
4.5 女装广告图设计 ………………………………………………………… 104
　　4.5.1 使用Photoshop绘制背景图形 ………………………………… 105
　　4.5.2 使用Photoshop绘制条纹图形 ………………………………… 106

| | | |
|---|---|---|
| 4.5.3 | 使用Photoshop添加主素材图像 | 106 |
| 4.5.4 | 使用Illustrator绘制装饰元素 | 107 |
| 4.5.5 | 使用Illustrator绘制花朵图像 | 108 |
| 4.5.6 | 使用Illustrator绘制装饰图形 | 109 |

4.6 课后习题 ································································· 110

| | | |
|---|---|---|
| 4.6.1 | 习题1——吃货之旅主题banner设计 | 110 |
| 4.6.2 | 习题2——汽车网站banner设计 | 110 |

## 第5章　UI界面及抖音网红页面设计 ··············· 112

5.1 旅行应用图标设计 ··············································· 113

| | | |
|---|---|---|
| 5.1.1 | 使用Illustrator制作图标轮廓效果 | 113 |
| 5.1.2 | 使用Photoshop绘制图标标识图形 | 114 |
| 5.1.3 | 使用Photoshop绘制吊篮图像 | 115 |
| 5.1.4 | 使用Photoshop添加投影装饰 | 116 |

5.2 音乐播放器界面设计 ··········································· 117

| | | |
|---|---|---|
| 5.2.1 | 使用Photoshop绘制功能区域图形 | 117 |
| 5.2.2 | 使用Photoshop添加素材元素 | 119 |
| 5.2.3 | 使用Photoshop处理专辑封面图像 | 121 |
| 5.2.4 | 使用Photoshop绘制功能按钮 | 122 |
| 5.2.5 | 使用Photoshop绘制底部功能按钮 | 124 |
| 5.2.6 | 使用Illustrator绘制细节元素 | 127 |
| 5.2.7 | 使用Illustrator添加文字信息 | 128 |

5.3 优选好物直播购页面设计 ··································· 129

| | | |
|---|---|---|
| 5.3.1 | 使用Illustrator制作背景 | 130 |
| 5.3.2 | 使用Illustrator绘制拟物化图像 | 130 |
| 5.3.3 | 使用Photoshop处理素材图像 | 132 |
| 5.3.4 | 使用Photoshop添加装饰素材 | 134 |
| 5.3.5 | 使用Photoshop添加底部图文元素 | 136 |

5.4 直播预告页面设计 ··············································· 137

| | | |
|---|---|---|
| 5.4.1 | 使用Photoshop制作主题背景 | 138 |
| 5.4.2 | 使用Photoshop处理素材图像 | 140 |
| 5.4.3 | 使用Illustrator绘制装饰元素 | 142 |
| 5.4.4 | 使用Illustrator绘制云朵图像 | 143 |

目　录

  5.4.5　使用Illustrator绘制星星及闪电图像 ………………………………… 145

5.5　电商抖音直播页面设计 ……………………………………………………………… 147

  5.5.1　使用Photoshop制作圆点背景 …………………………………………… 147

  5.5.2　使用Photoshop绘制装饰图形 …………………………………………… 149

  5.5.3　使用Photoshop处理主素材 ……………………………………………… 150

  5.5.4　使用Illustrator添加文字信息 …………………………………………… 153

  5.5.5　使用Illustrator绘制装饰图形 …………………………………………… 154

  5.5.6　使用Illustrator绘制细节图形 …………………………………………… 155

5.6　双节促销购物页面设计 ……………………………………………………………… 157

  5.6.1　使用Illustrator制作背景轮廓 …………………………………………… 157

  5.6.2　使用Illustrator绘制装饰元素 …………………………………………… 158

  5.6.3　使用Illustrator制作放射图像 …………………………………………… 159

  5.6.4　使用Photoshop添加主视觉图像 ………………………………………… 160

  5.6.5　使用Photoshop绘制装饰图像 …………………………………………… 161

  5.6.6　使用Photoshop添加文字信息 …………………………………………… 162

5.7　课后习题 ……………………………………………………………………………… 163

  5.7.1　习题1——文件管理图标设计 …………………………………………… 163

  5.7.2　习题2——旅行直播预告页面设计 ……………………………………… 164

## 第6章　灵感网页及POP广告图设计 ……………………………………………… 165

6.1　餐饮主题网页设计 …………………………………………………………………… 166

  6.1.1　使用Photoshop制作网页主视觉 ………………………………………… 166

  6.1.2　使用Illustrator绘制装饰图形 …………………………………………… 168

  6.1.3　使用Illustrator添加网页信息 …………………………………………… 169

  6.1.4　使用Illustrator添加细节元素 …………………………………………… 171

6.2　电吹风网页设计 ……………………………………………………………………… 171

  6.2.1　使用Photoshop制作主视觉效果 ………………………………………… 172

  6.2.2　使用Illustrator添加文字信息 …………………………………………… 173

  6.2.3　使用Illustrator绘制装饰图形 …………………………………………… 175

  6.2.4　使用Illustrator添加细节元素 …………………………………………… 176

  6.2.5　使用Illustrator绘制功能按钮 …………………………………………… 177

6.3　海鲜面主题POP设计 ………………………………………………………………… 178

  6.3.1　使用Photoshop制作条纹背景 …………………………………………… 178

6.3.2 使用Photoshop绘制多边形 ·············································· 179
6.3.3 使用Illustrator绘制装饰元素 ··········································· 181
6.3.4 使用Illustrator制作路径文字 ··········································· 183
6.4 宠物领养计划POP设计 ························································· 185
6.4.1 使用Photoshop制作主题背景 ········································· 185
6.4.2 使用Photoshop制作圆点图像 ········································· 187
6.4.3 使用Photoshop添加素材 ················································ 189
6.4.4 使用Illustrator添加信息 ·················································· 190
6.5 旅行主题POP设计 ································································ 191
6.5.1 使用Photoshop制作主题背景 ········································· 191
6.5.2 使用Photoshop添加装饰元素 ········································· 193
6.5.3 使用Illustrator绘制装饰元素 ··········································· 194
6.5.4 使用Illustrator绘制细节图形 ··········································· 196
6.5.5 使用Illustrator添加详细信息 ··········································· 198
6.6 饮料手绘POP设计 ································································ 199
6.6.1 使用Photoshop制作放射背景 ········································· 199
6.6.2 使用Photoshop处理素材图像 ········································· 201
6.6.3 使用Photoshop绘制装饰图形 ········································· 202
6.6.4 使用Illustrator输入文字信息 ··········································· 203
6.6.5 使用Illustrator绘制装饰图形 ··········································· 205
6.7 盲盒主题POP设计 ································································ 206
6.7.1 使用Illustrator制作背景 ·················································· 206
6.7.2 使用Photoshop制作主视觉效果 ······································ 207
6.7.3 使用Photoshop制作旋转文字 ········································· 209
6.7.4 使用Photoshop制作文字条 ············································· 210
6.7.5 使用Photoshop制作描边文字 ········································· 212
6.7.6 使用Photoshop添加装饰元素 ········································· 213
6.8 课后习题 ················································································ 215
6.8.1 习题1——游戏网页设计 ················································ 215
6.8.2 习题2——美妆主题POP设计 ········································· 215

# 第7章 多种实用包装设计 ································································ 217

7.1 拉面礼盒包装设计 ································································· 218

7.1.1 使用Illustrator制作平面主视觉 …………………………………………218
　　7.1.2 使用Photoshop制作包装立体视觉效果 …………………………………220
　　7.1.3 使用Photoshop制作包装顶部细节图像 …………………………………221
　　7.1.4 使用Photoshop绘制手提带子 ……………………………………………224
　　7.1.5 使用Photoshop制作卧式礼盒效果 ………………………………………226
　　7.1.6 使用Photoshop绘制手提图像 ……………………………………………228
　　7.1.7 使用Photoshop制作投影效果 ……………………………………………229
7.2 易拉罐式饮品包装设计 ……………………………………………………………230
　　7.2.1 使用Illustrator制作包装平面背景 ………………………………………231
　　7.2.2 使用Illustrator绘制主图形 ………………………………………………231
　　7.2.3 使用Illustrator输入文字信息 ……………………………………………233
　　7.2.4 使用Photoshop制作包装轮廓 ……………………………………………233
　　7.2.5 使用Photoshop制作高光效果 ……………………………………………235
　　7.2.6 使用Photoshop制作包装底部细节 ………………………………………237
　　7.2.7 使用Photoshop添加阴影效果 ……………………………………………238
7.3 袋装锅巴包装设计 …………………………………………………………………239
　　7.3.1 使用Illustrator制作包装平面背景 ………………………………………239
　　7.3.2 使用Illustrator添加素材图像 ……………………………………………240
　　7.3.3 使用Illustrator制作包装标签 ……………………………………………242
　　7.3.4 使用Photoshop制作包装立体轮廓 ………………………………………243
　　7.3.5 使用Photoshop制作阴影细节 ……………………………………………245
　　7.3.6 使用Photoshop制作包装倒影效果 ………………………………………246
7.4 新鲜牛肉丸包装设计 ………………………………………………………………247
　　7.4.1 使用Illustrator制作包装平面背景 ………………………………………248
　　7.4.2 使用Illustrator处理素材图像 ……………………………………………249
　　7.4.3 使用Illustrator添加文字信息 ……………………………………………250
　　7.4.4 使用Illustrator绘制细节图像 ……………………………………………251
　　7.4.5 使用Photoshop打造展示背景 ……………………………………………252
　　7.4.6 使用Photoshop处理包装展示轮廓 ………………………………………253
　　7.4.7 使用Photoshop为展示轮廓添加高光 ……………………………………254
7.5 芋泥蛋黄饼包装设计 ………………………………………………………………256
　　7.5.1 使用Illustrator制作包装平面背景 ………………………………………256
　　7.5.2 使用Photoshop添加平面素材 ……………………………………………258

7.5.3 使用Photoshop绘制包装材质⋯⋯⋯⋯⋯⋯⋯⋯⋯⋯⋯⋯⋯259
7.5.4 使用Photoshop制作封口锯齿⋯⋯⋯⋯⋯⋯⋯⋯⋯⋯⋯⋯260
7.5.5 使用Photoshop添加光影质感⋯⋯⋯⋯⋯⋯⋯⋯⋯⋯⋯⋯261
7.5.6 使用Photoshop添加压痕⋯⋯⋯⋯⋯⋯⋯⋯⋯⋯⋯⋯⋯⋯263
7.5.7 使用Photoshop添加倒影及阴影⋯⋯⋯⋯⋯⋯⋯⋯⋯⋯⋯264

7.6 方便煲仔饭包装设计⋯⋯⋯⋯⋯⋯⋯⋯⋯⋯⋯⋯⋯⋯⋯⋯⋯⋯⋯⋯265
7.6.1 使用Illustrator制作包装平面背景⋯⋯⋯⋯⋯⋯⋯⋯⋯⋯266
7.6.2 使用Illustrator添加文字信息⋯⋯⋯⋯⋯⋯⋯⋯⋯⋯⋯⋯267
7.6.3 使用Illustrator对文字信息进行调整⋯⋯⋯⋯⋯⋯⋯⋯⋯269
7.6.4 使用Illustrator添加细节信息⋯⋯⋯⋯⋯⋯⋯⋯⋯⋯⋯⋯270
7.6.5 使用Photoshop制作包装立体轮廓⋯⋯⋯⋯⋯⋯⋯⋯⋯⋯271
7.6.6 使用Photoshop制作包装轮廓细节元素⋯⋯⋯⋯⋯⋯⋯⋯273
7.6.7 使用Photoshop制作包装立体轮廓主视觉⋯⋯⋯⋯⋯⋯⋯274
7.6.8 使用Photoshop为包装轮廓添加投影⋯⋯⋯⋯⋯⋯⋯⋯⋯277

7.7 瓶式果汁饮品包装设计⋯⋯⋯⋯⋯⋯⋯⋯⋯⋯⋯⋯⋯⋯⋯⋯⋯⋯279
7.7.1 使用Illustrator制作包装底纹⋯⋯⋯⋯⋯⋯⋯⋯⋯⋯⋯⋯279
7.7.2 使用Illustrator制作包装主视觉图形⋯⋯⋯⋯⋯⋯⋯⋯⋯280
7.7.3 使用Illustrator添加文字信息⋯⋯⋯⋯⋯⋯⋯⋯⋯⋯⋯⋯282
7.7.4 使用Photoshop制作包装展示背景⋯⋯⋯⋯⋯⋯⋯⋯⋯⋯282
7.7.5 使用Photoshop绘制包装立体轮廓⋯⋯⋯⋯⋯⋯⋯⋯⋯⋯283
7.7.6 使用Photoshop绘制包装瓶盖⋯⋯⋯⋯⋯⋯⋯⋯⋯⋯⋯⋯284
7.7.7 使用Photoshop制作瓶身⋯⋯⋯⋯⋯⋯⋯⋯⋯⋯⋯⋯⋯⋯285
7.7.8 使用Photoshop为瓶身添加阴影效果⋯⋯⋯⋯⋯⋯⋯⋯⋯287

7.8 课后习题⋯⋯⋯⋯⋯⋯⋯⋯⋯⋯⋯⋯⋯⋯⋯⋯⋯⋯⋯⋯⋯⋯⋯⋯⋯288
7.8.1 习题1——李子奶饮品包装设计⋯⋯⋯⋯⋯⋯⋯⋯⋯⋯⋯288
7.8.2 习题2——进口海鲜包装设计⋯⋯⋯⋯⋯⋯⋯⋯⋯⋯⋯⋯288
7.8.3 习题3——混合果干包装设计⋯⋯⋯⋯⋯⋯⋯⋯⋯⋯⋯⋯289
7.8.4 习题4——高端耳机包装设计⋯⋯⋯⋯⋯⋯⋯⋯⋯⋯⋯⋯290

# 第8章 主题宣传海报设计⋯⋯⋯⋯⋯⋯⋯⋯⋯⋯⋯⋯⋯⋯⋯⋯⋯291

8.1 吃货节主题海报设计⋯⋯⋯⋯⋯⋯⋯⋯⋯⋯⋯⋯⋯⋯⋯⋯⋯⋯⋯292
8.1.1 使用Illustrator制作海报背景⋯⋯⋯⋯⋯⋯⋯⋯⋯⋯⋯⋯292
8.1.2 使用Photoshop添加主视觉图像⋯⋯⋯⋯⋯⋯⋯⋯⋯⋯⋯293

  8.1.3 使用Photoshop添加主视觉文字信息 ·············· 295
  8.1.4 使用Photoshop添加装饰元素 ·············· 297
8.2 联名口红海报设计 ·············· 298
  8.2.1 使用Illustrator制作背景图像 ·············· 298
  8.2.2 使用Illustrator制作放射图像 ·············· 300
  8.2.3 使用Photoshop制作海报主视觉 ·············· 302
  8.2.4 使用Photoshop添加文字信息 ·············· 303
8.3 地产海报设计 ·············· 305
  8.3.1 使用Photoshop制作主题背景 ·············· 305
  8.3.2 使用Photoshop制作卷面效果 ·············· 306
  8.3.3 使用Illustrator输入文字信息 ·············· 307
  8.3.4 使用Illustrator绘制装饰图形 ·············· 309
  8.3.5 使用Illustrator添加详细信息 ·············· 309
8.4 鞋子主题海报设计 ·············· 310
  8.4.1 使用Photoshop制作纹理背景 ·············· 311
  8.4.2 使用Photoshop制作撕纸特效 ·············· 311
  8.4.3 使用Photoshop处理素材图像 ·············· 314
  8.4.4 使用Photoshop添加文字信息 ·············· 315
  8.4.5 使用Illustrator添加文字信息 ·············· 315
  8.4.6 使用Illustrator绘制装饰图形 ·············· 317
  8.4.7 使用Illustrator添加素材元素 ·············· 318
  8.4.8 使用Illustrator补充相关细节 ·············· 319
8.5 清新美味果饮海报设计 ·············· 320
  8.5.1 使用Illustrator制作背景图形 ·············· 321
  8.5.2 使用Illustrator为背景添加装饰图形 ·············· 322
  8.5.3 使用Photoshop添加主视觉图像 ·············· 323
  8.5.4 使用Photoshop制作主视觉文字 ·············· 324
  8.5.5 使用Photoshop为文字添加装饰图形 ·············· 325
  8.5.6 使用Photoshop添加标签图像 ·············· 327
  8.5.7 使用Photoshop绘制绳索图像 ·············· 329
  8.5.8 使用Photoshop添加细节文字信息 ·············· 331
8.6 超级会员日海报设计 ·············· 332
  8.6.1 使用Illustrator制作海报背景 ·············· 333

8.6.2 使用Photoshop添加主题信息 …… 334
8.7 课后习题 …… 337
　　8.7.1 习题1——对战主题海报设计 …… 337
　　8.7.2 习题2——歌手招募海报设计 …… 338
　　8.7.3 习题3——美食爱计划海报设计 …… 338

## 第9章　视觉封面装帧设计 …… 339

9.1 文艺小说封面设计 …… 340
　　9.1.1 使用Illustrator制作平面背景 …… 340
　　9.1.2 使用Illustrator添加文字信息 …… 342
　　9.1.3 使用Photoshop制作立体图像 …… 342
　　9.1.4 使用Photoshop添加边缘质感 …… 344
9.2 烘焙手册封面设计 …… 345
　　9.2.1 使用Illustrator制作平面背景 …… 346
　　9.2.2 使用Illustrator处理素材图像 …… 347
　　9.2.3 使用Illustrator添加文字信息 …… 347
　　9.2.4 使用Photoshop制作封面展示视角 …… 348
　　9.2.5 使用Photoshop添加质感效果 …… 349
9.3 户外主题小说封面设计 …… 351
　　9.3.1 使用Illustrator制作平面背景 …… 351
　　9.3.2 使用Illustrator处理素材图像 …… 352
　　9.3.3 使用Illustrator处理封底效果 …… 353
　　9.3.4 使用Photoshop制作封面立体轮廓 …… 354
　　9.3.5 使用Photoshop制作立体细节效果 …… 356
　　9.3.6 使用Photoshop制作纸张质感 …… 358
　　9.3.7 使用Photoshop制作封面投影 …… 360
9.4 旅行日记封面设计 …… 362
　　9.4.1 使用Illustrator制作封面平面效果 …… 362
　　9.4.2 使用Illustrator添加细节元素 …… 363
　　9.4.3 使用Photoshop制作封面立体效果 …… 364
　　9.4.4 使用Photoshop制作封面立体质感 …… 367
9.5 文艺画报杂志封面设计 …… 369
　　9.5.1 使用Illustrator制作封面平面效果 …… 369

  9.5.2 使用Illustrator制作封面装饰 …………………………………………… 371

  9.5.3 使用Photoshop制作封面立体轮廓 ………………………………………… 371

  9.5.4 使用Photoshop绘制立体细节元素 ………………………………………… 373

9.6 课后习题 ……………………………………………………………………………… 375

  9.6.1 习题1——度假集团杂志封面设计 ………………………………………… 375

  9.6.2 习题2——管理手册封面设计 ……………………………………………… 376

# 第 1 章 商业广告设计基础知识

## 内容摘要

在当今信息时代，商业广告设计已成为企业宣传的重要手段。本章详细讲解商业广告设计的基本概念、分类与流程、常用软件及应用范围等，希望读者能充分掌握本章内容，为以后的商业广告设计打下坚实的基础。

## 教学目标

◎ 了解商业广告设计的基本概念
◎ 了解商业广告设计的分类与流程
◎ 了解商业广告设计的常用软件及应用范围
◎ 掌握商业广告设计的常用尺寸及印刷知识
◎ 掌握商业广告设计的色彩应用

## 1.1 商业广告设计的基本概念

商业广告设计泛指具有艺术性与专业性的设计活动，它以"视觉"作为沟通和表现的手段，将不同的基本图形按一定的规则在平面上组合成图案，借此来传达想法或信息。

商业广告设计即平面广告设计。平面广告设计的英文名称为 Graphic Design，Graphic 常被翻译为"图形"或"印刷"，前者的涵盖面要比后者大。因此，广义的图形设计即指商业广告设计，主要是在二维空间范围内以轮廓线划分图与底之间的界限，描绘形象。也有人将 Graphic Design 翻译为"视觉传达设计"，即用视觉语言传递信息和表达观点的设计，这是一种以视觉媒介为载体，向大众传播信息和情感的造型性活动。此定义始于 20 世纪 80 年代，如今视觉传达设计所涉及的领域在不断扩大，已远远超出商业广告设计的范畴。

商业广告设计在生活中无处不在，例如宣传册、路边广告牌等。每当翻开一本版式明快、色彩跳跃、文字流畅、设计精美的杂志时，都有一种爱不释手的感觉，即使对其中的文字内容没有什么兴趣，但那些精致的广告也能吸引住你，这就是商业广告设计的魅力。它能把一种概念、一种思想通过精美的构图、版式和色彩传达给人们。商业广告设计的设计范围和门类包括工业、环艺、装潢、展示、服装等。

设计是有目的的策划，商业广告设计是这些策划将要采取的形式之一。在商业广告设计中，需要利用视觉元素来传播自己的设想和计划，利用文字和图形把信息传达给观众，这才是设计的真正意义。

## 1.2 商业广告设计分类

常见的商业广告设计可以分为 8 大类，即网页设计、包装设计、DM 广告设计、海报设计、POP 广告设计、标志、书籍设计、VI 设计。

- 网页设计主要是指网页的美工设计，也可以说是网页版面设计。对于网页设计来讲，这块需求量是非常大的，不管是门户网站，还是企业网站。现在使用 Flash 软件制作整个网站的个人或公司也越来越多，因为利用 Flash 软件制作的网站具有更大的互动性。当你在互联网这个信息的海洋中尽情遨游时，会发现许多内容丰富、创意新颖、设计独特的个人网页，不知道你是否会心动呢？如图 1.1 所示为几个网页的设计效果。

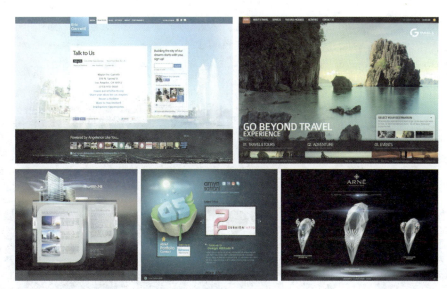

图 1.1 网页设计效果

- 包装设计是指选择合适的包装材料，运用巧妙的工艺手段，为包装商品进行的容器结构造型和包装的美化装饰设计。包装作为实现商品价值和使用价值的手段，在生产、流通、销售和消费领域中发挥着极其重要的作用，它是品牌理念、产品特性、消费心理的综合反映，是企业设计不得不关注的重要课题。因此，包装设计已成为市场销售竞争中重要的一环。如图 1.2 所示为几个包装设计效果。

图 1.2 包装设计效果

- DM（Direct Mail，直接邮寄广告或直投广告），即通过邮寄、赠送等形式，将宣传品送到消费者手中。DM 广告除了利用邮寄方式外，还可以借助其他媒介，比如传真、杂志、

电视、电话、电子邮件或直接网络、柜台散发、专人派送、来函索取、随商品包装发出等。DM 广告形式有广义和狭义之分；广义上包括广告单页，如大家熟悉的在街头巷尾、商场或超市散发的传单；狭义上仅指装订成册的集纳型广告宣传画册，页数在 10~200 页。如图 1.3 所示为几个 DM 广告设计效果。

图 1.3 DM 广告设计效果

- 海报是一种视觉传达的表现形式，主要通过版面构成在几秒钟之内吸引住人们的目光，并获得瞬间的刺激。这就要求设计师既要做到准确到位，又要有独特的版面创意形式。设计师的任务就是把构图、图片、文字、色彩、空间这一切要素的完美结合，用恰当的形式表现并传达给人们。海报即招贴，"招"是指引起注意，"贴"是张贴，也就是"为指引起注意而进行张贴"。它是指在公共场所，以张贴或散发的形式发布的一种广告。海报的英文名称为 poster，意指张贴于纸板、墙、大木板或车辆上的印刷广告，或者以其他方式展示的印刷广告。它是户外广告的主要形式，也是广告的最古老形式之一。海报属于户外广告，主要分布在街道、影剧院、展览会、商业闹区、车站、码头、公园等公共场所。如图 1.4 所示为几个海报设计效果。

图 1.4 海报设计效果

- POP 广告（Point of Purchase Advertising）又称为售卖场所广告，是一切购物场所（如百货公司、购物中心、商场、超市、便利店等）内外所做的现场广告的总称。有效的 POP 广告既能激发顾客的随机购买欲，也能促使计划性购买的顾客果断决策，实现即时即地购买。POP 广告对消费者、零售商、厂家都有重要的促销作用。POP 设计主要包括产品标签 POP 设计、促销 POP 设计、卖场 POP 设计。POP 广告不但

具有很高的广告价值，而且成本不高，它虽起源于超市，但同样也适用于一些普通商场，甚至是一些小型的商店等一切商品销售的场所。也就是说，POP广告对于任何经营形式的商业场所都具有招揽顾客、促销商品的作用。如图1.5所示为POP广告设计效果。

图1.5 POP广告设计效果

- 标志（Logo）也称徽标或商标，是一种具有象征性的大众传播符号，它以精练的形象表达一定的涵义，并借助人们的符号识别、联想等思维能力，传达特定的信息。标志将具体的事物、事件、场景和抽象的精神、理念、方向，通过特殊的图形固定下来，使人们在看到标志的同时，自然地产生联想，从而对企业产生认同。企业标志是企业视觉识别系统中的核心部分，是一种系统化的形象归纳和形象化的符号化提炼，经过抽象和具象的结合与统一，最后创造出高度简洁的图形符号。企业标志不同于展会标志和其他公益标志或个人标志，它代表的是一个企业的文化和远景，既要能展示公司的经营理念，又要能在实际应用中方便适用，保持一致。如图1.6所示为标志设计效果。

图1.6 标志设计效果

- 书籍设计是指对书籍的整体设计。它包括的内容有很多，其中封面、扉页和插图设计是三大主体设计要素。具体是指对开本、字体、版面、插图、封面、护封以及纸张、印刷、装订和材料事项的艺术设计。从原稿到成书的整体设计，被称为书籍装帧设计。封面设计是书籍装帧设计艺术的门面，它通过艺术形象设计的形式来反映书籍的内容。在当今琳琅满目的书海中，书籍的封面设计起到一个无声的推销员的作用，它的设计质量在一定程度上将会直接影响人们的购买欲。在衡量书籍设计的优劣时，不能脱离市场的反应，因为书籍和读者都离不开市场。市场需要有魅力的书籍设计，而成熟的设计就是最有魅力的设计，也最能够经得住市场考验、保持相对持久的生命力。成熟的设计是在解决问题和矛盾之后产生的良好结果，也是出版者和设计师所期望和追求的。因此，成熟才是书籍设计的最高境界。如图1.7所示为书籍设计效果。

图 1.7  书籍设计效果

- VI 设计（Visual Identity）通常译为视觉识别系统，是 CIS（Corporate Identity System，企业形象识别系统）最具传播力和感染力的部分，是将 CIS 的非可视内容转化为静态的视觉识别符号，以丰富多样的应用形式在广泛的层面上进行最直接的传播的一种方式。设计到位、实施科学的视觉识别系统，是传播企业经营理念、建立企业知名度、塑造企业形象的快速便捷之途。在企业内容表现中，VI 通过标准识别来划分和产生区域、工种类别、统一视觉等要素，以利于规范化管理和增强员工的归属感。VI 由基本设计系统和应用设计系统两大部分组成。其中，基本设计系统包括企业的名称、标志设计、标识、标准字体、标准色、辅助图形、标准印刷字体、禁用规则等；应用设计系统包括标牌旗帜、办公用品、公关用品、环境设计、办公服装、专用车辆等。在这里以一棵大树来比喻，基本设计系统是树根，是 VI 的基本元素，而应用设计系统是树枝、树叶，是整个企业形象的传播媒体。如图 1.8 所示为 VI 设计效果。

图 1.8  VI 设计效果

## 1.3 商业广告设计的一般流程

商业广告设计是有计划、有步骤的渐进式不断完善的过程，设计的成功与否很大程度上取决于理念是否准确、考虑是否完善。设计之美永无止境，完善取决于态度。商业广告设计的一般流程如下。

### 1. 前期沟通

客户提出要求，并提供公司的背景、企业文化、企业理念及其他相关资料，以更好地完成设计。设计师这时一般还需要做一个市场调查，以做到心中有数。

### 2. 达成合作意向

通过沟通达成合作意向，然后签订合作协议，这时客户一般需要支付少量的预付款，以便开始设计工作。

### 3. 设计师分析设计

根据前期的沟通及市场调查，配合客户提供的相关信息，制作出初稿，一般要有2或3个方案，以便让客户选择。

### 4. 第一次客户审查

将前面设计的几个方案提交给客户审查，以满足客户要求。

### 5. 客户提出修改意见

客户对提交的方案提出修改意见，以供设计师修改。

### 6. 第二次客户审查

根据客户的要求，设计师再次进行分析和修改，确定最终的海报方案，完成海报设计。

### 7. 包装印刷

双方确定设计方案，经设计师处理后，提交给印刷厂进行印制，完成设计。

## 1.4 商业广告设计常用软件

商业广告设计软件一直是应用的热门领域，我们可以将其划分为图像绘制和图像处理两个部分。下面简单介绍商业广告设计常用软件的情况。

### 1. Adobe Photoshop

Photoshop 是美国 Adobe 公司推出的集图像扫描、编辑修改、图像制作、广告创意、图像输入与输出于一体的图形图像处理软件，深受广大商业广告设计人员和电脑美术爱好者的喜爱。

Photoshop 的专长在于图像处理，而不是图形创作。图像处理是对已有的位图图像进行编辑加工处理以及运用一些特殊效果，其重点在于对图像的加工处理；图形创作则是按照自己的构思创意，使用矢量图形来设计图形，这类软件主要有 Adobe 公司的 Illustrator。

商业广告设计是 Photoshop 应用最为广泛的领域，无论是我们正在阅读的图书封面，还是大街上看到的海报，这些具有丰富图像的平面印刷品几乎都需要使用 Photoshop 软件对图像进行处理。

### 2. Adobe Illustrator

Illustrator 是美国 Adobe 公司推出的专业矢量绘图工具，是出版、多媒体和在线图像的工业标准矢量插画软件。

无论是从事印刷出版线稿的设计师和专业插画师，还是多媒体图像的艺术家，抑或是负责网页或在线内容的制作者，都会发现 Illustrator 不仅仅是一个艺术产品工具。它能为线稿提供无与伦比的精度和控制，能适应大部分从小型设计到大型复杂项目的设计需求。Illustrator 是矢量绘图的利器，在建筑和规划相关专业多用于分析图绘制。

### 3. Corel CorelDRAW

CorelDRAW Graphics Suite 是一款由加拿大 Corel 公司开发的，集矢量图形设计、矢量动画、页面设计、网站制作、位图编辑、印刷排版、文字编辑处理和图形高品质输出于一体的商业广告设计软件，深受广大商业广告设计人员的喜爱，目前主要在广告制作、图书出版等方面得到广泛应用。与其功能类似的软件有 Illustrator。

CorelDRAW 是一款备受赞誉的图形图像编辑软件，它包含两个绘图应用程序：一个用于矢量图及页面设计，另一个用于图像编辑。这套绘图软件组合为用户提供了强大的交互式工具，使用户通过简单的操作就可以创作出多种富于动感的特殊效果及点阵图像即时效果，而且不会

丢失当前的工作。CorelDRAW 软件的全方位设计及网页功能可以融合到用户现有的设计方案中，灵活性十足。

CorelDRAW 软件非凡的设计能力被广泛应用于商标设计、标志制作、模型绘制、插图描画、排版及分色输出等诸多领域。

### 4. Adobe InDesign

InDesign 是一款定位于专业排版的全新软件，是面向公司专业出版方案的新平台，由 Adobe 公司于 1999 年 9 月 1 日发布。InDesign 博众家之长，从多种桌面排版技术汲取精华，如将 QuarkXPress 和 Corel-Ventura（Corel 公司的一款排版软件）等高度结构化程序方式与较自然化的 PageMaker 方式相结合，为杂志、书籍、广告等灵活多变、复杂的设计工作提供了一系列更完善的排版功能。尤其该软件是基于一个创新的、面向对象的开放体系（允许第三方进行二次开发以加入扩充功能），大大增加了专业设计人员使用排版工具软件表达创意和观点的能力。因此，InDesign 虽然出道较晚，但在功能上反而更加完美与成熟。

### 5. Adobe PageMaker

PageMaker 由 Aldus 公司于 1985 年推出，后来在升级至 5.0 版本时（1994 年），被 Adobe 公司收购。PageMaker 软件提供了一套完整的工具，用来产生专业、高品质的出版刊物，稳定性、高品质及多变化的功能尤其受到使用者的赞赏。另外，Adobe 公司在 PageMaker 6.5 版本中添加了一些新功能，能够让我们以多样化、高生产力的方式，通过印刷或 Internet 来出版作品。PageMaker 在界面和使用上与 Photoshop、Illustrator 及其他 Adobe 的产品一样。最重要的一点是，在 PageMaker 的出版物中，通过链接的方式置入图，可以确保印刷时的清晰度，这一点在彩色印刷时尤其重要。

PageMaker 软件虽操作简便，但功能全面，借助丰富的模板、图形及直观的设计工具，用户可以迅速入门。PageMaker 作为最早的桌面排版软件，曾取得过不错的成绩，但在后期与 QuarkXPress 的竞争中一直处于劣势。由于 PageMaker 的核心技术相对陈旧，在 7.0 版本之后，Adobe 公司便停止了对它的更新升级，取而代之的是新一代排版软件 InDesign。

### 6. QuarkXPress

QuarkXpress 是 Quark 公司的产品之一，是世界上使用广泛的版面设计软件之一。它被世界上先进的设计师、出版商和印刷厂用来制作宣传手册、杂志、书本、广告、商品目录、报纸、包装、技术手册、年度报告、贺卡、刊物、传单、建议书等。它把专业排版、设计、图形处理功能和复杂的印前作业等全部集成在一个应用软件中。因为 QuarkXPress 有 macOS 版本和 Windows 95/98、Windows NT 版本，可以很方便地在跨平台环境下工作。

QuarkXpress 精确的排版、版面设计和彩色管理工具为用户提供从构思到输出等设计中的每一个环节的命令和控制。QuarkXPress 中文版还针对中文排版特点增加和增强了许多中文处理的基本功能，包括简－繁字体混排、文字直排、单字节直转横、转行禁则、附加拼音或注音、字距调整、中文标点选项等。作为一款完全集成的出版软件包，QuarkXPress 是为印刷和电子传递而设计的单一内容的开创性应用软件。

## 1.5 商业广告设计软件的应用范围

在设计服务行业中，商业广告设计是所有设计的基础，也是设计行业中应用范围较为广泛的类别。商业广告设计已经成为现代销售推广不可或缺的一个平面媒体广告设计方式，其范围也变得越来越大，越来越广。

### 1. 广告创意设计

广告创意设计是商业广告设计软件应用较为广泛的领域之一，无论是大街上看到的海报、POP，还是拿在手中的书籍、报纸、杂志等，几乎都应用了商业广告设计软件进行处理。常用的软件有 Photoshop、Illustrator、CorelDRAW。如图 1.9 所示为广告创意设计效果。

图 1.9 广告创意设计效果

### 2. 数码照片处理

商业广告设计软件中，Photoshop 具有强大的图像修饰功能。利用这些功能，可以快速修复一张破损的老照片，也可以修复人脸上的斑点等缺陷，还可以完成照片的校色、修正、美化肌肤等。常用的软件有 Photoshop。如图 1.10 所示为数码照片处理效果。

图 1.10 数码照片处理效果

### 3. 影像创意合成

商业广告设计软件可以将多个影像进行创意合成，也可以使用"狸猫换太子"的手段使图像发生面目全非般的变化。当然，在这方面 Photoshop 是最擅长的。常用的软件有 Photoshop 和 Illustrator。如图 1.11 所示为影像创意合成设计。

图 1.11 影像创意合成设计

### 4. 插画设计

插画，西文统称为 illustration，源自拉丁文 illustraio，具有照亮之意，在中国被人们俗

称为插图。现在通行于国内外市场的商业插画包括出版物插图、卡通吉祥物、影视与游戏美术设计和广告插画 4 种形式。实际在中国,插画已经遍布于平面和电子媒体、商业场馆、公众机构、商品包装、影视演艺海报、企业广告,甚至 T 恤、日记本、贺年片等。常用的软件有 Illustrator 和 CorelDRAW。如图 1.12 所示为插画设计效果。

图 1.12 插画设计效果

### 5. 网页设计

网站是企业向用户和网民提供信息的一种方式,是企业开展电子商务的基础设施和信息平台,离开网站去谈电子商务是不可能的。使用商业广告设计软件不仅可以处理网页所需的图片,还可以制作整个网页版面,并可以为网页制作动画效果。常用的软件有 Photoshop、Illustrator、CorelDRAW。如图 1.13 所示为网页设计效果。

图 1.13 网页设计效果

### 6. 特效艺术字

艺术字被广泛应用于宣传、广告、商标、标语、黑板报、企业名称、会场布置、展览会、商品包装、装潢以及各类广告、报纸杂志和书籍的装帧上等,越来越受大众喜爱。艺术字是经过专业的字体设计师艺术加工的汉字变形字体,字体特点符合文字含义,具有美观有趣、易认

易识、醒目张扬等特性，是一种有图案意味或装饰意味的字体变形。利用商业广告设计软件可以制作出许多奇异的特效艺术字。常用的软件有 Photoshop、Illustrator 及 CorelDRAW。如图 1.14 所示为特效艺术字效果。

图 1.14 特效艺术字效果

### 7. 室内外效果图后期处理

现在的装修效果图已经不是以前那种只把房子建起东西摆放好就可以的了。随着三维技术软件的成熟和从业人员的水平的提高，装修效果图基本可以与装修实景图媲美。效果图通常可以理解为对设计者的设计意图和构思进行形象化再现的形式。在制作建筑效果图时，许多的三维场景是利用三维软件制作出来的，但其中的人物、配景及场景的颜色通常是通过商业广告设计软件后期添加的，这样不仅节省了大量的渲染输出时间，还可以使画面更加美化、真实。常用的软件有 Photoshop。如图 1.15 所示为室、内外效果图后期处理效果。

图1.15 室内外效果图后期处理效果

### 8. 绘制和处理游戏人物或场景贴图

现在几乎所有的三维软件贴图都离不开商业广告软件,特别是 Photoshop。像 3ds Max、Maya 等三维软件的人物或场景模型的贴图,通常是使用 Photoshop 进行绘制或处理后再应用在三维软件中的。常用的软件有 Photoshop、Illustrator 及 CorelDRAW。如图 1.16 所示为游戏人物和场景贴图效果。

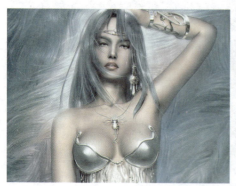

图1.16 游戏人物和场景贴图效果

## 1.6 商业广告设计与字体设计

文字设计意为对文字按视觉设计规律加以整体的精心安排。文字设计是人类生产与实践的产物,是随着人类文明的发展而逐步成熟的。在商业广告设计中,文字设计是其中非常重要的一环,信息传播是文字设计的一大功能。如图 1.17 所示为商业文字设计中的一些经典案例效果。

商业广告设计基础知识　第 1 章

图 1.17　商业文字设计中的一些经典案例效果

## 1.7　商业广告版面设计与文字设计

　　版面设计并不仅仅是纯图像设计，通过使用不同的文字特效与编排，可以使版面更具艺术感。根据广告主题的要求，极力突出文字设计的个性色彩，创造独具特色的字体，给人以别开生面的视觉感受，将有利于建立企业和产品的良好形象。

　　无论字形多么富于美感，如果失去了文字的可识性，这一设计无疑是失败的。因此，在进行文字设计时，要避免繁杂零乱，减去不必要的装饰变化，使人易认易懂，注重文字的编排和文字的创意。设计师不仅要在有限的文字空间和文字结构中进行创意编排，还应该赋予编排形式更深的内涵，以提高商业广告的趣味性与可读性，突出商业广告的主题内容。如图 1.18 所示为版面与文字设计的经典案例效果。

图 1.18 版面与文字设计的经典案例效果

## 1.8 商业广告设计常用尺寸

纸张一般按照国家制定的标准大小进行生产。在设计时还需要注意纸张的开数，以免造成不必要的浪费。印刷常用纸张开数如表 1.1 所示。

表 1.1 印刷常用纸张开数

| 正度纸张：787mm×1092mm | | 大度纸张：889mm×1194mm | |
| --- | --- | --- | --- |
| 开数（正） | 尺寸单位（mm） | 开数（大） | 尺寸单位（mm） |
| 2 开 | 540×780 | 2 开 | 590×880 |
| 3 开 | 360×780 | 3 开 | 395×880 |
| 4 开 | 390×543 | 4 开 | 440×590 |
| 6 开 | 360×390 | 6 开 | 395×440 |
| 8 开 | 270×390 | 8 开 | 295×440 |
| 16 开 | 195×270 | 16 开 | 220×2950 |
| 32 开 | 195×135 | 32 开 | 220×145 |
| 64 开 | 135×95 | 64 开 | 110×145 |

名片又称卡片，是标示姓名及其所属组织、公司单位和联系方法的纸片。名片的常用尺寸如表 1.2 所示。

表 1.2 名片的常用尺寸

| 样　式 | 方角（单位：mm） | 圆角（单位：mm） |
|---|---|---|
| 横版 | 90×55 | 85×54 |
| 竖版 | 50×90 | 54×85 |
| 方版 | 90×90 | 90×95 |

除了纸张和名片尺寸之外，还应该认识其他一些常用的设计尺寸，如表 1.3 所示。

表 1.3 常用的设计尺寸

| 类　别 | 标准尺寸<br>（单位：mm） | 4开<br>（单位：mm） | 8开<br>（单位：mm） | 16开<br>（单位：mm） |
|---|---|---|---|---|
| IC 卡 | 85×54 | | | |
| 三折页广告 | | | | 210×285 |
| 普通宣传册 | | | | 210×285 |
| 文件封套 | 220×305 | | | |
| 招贴画 | 540×380 | | | |
| 挂旗 | | 540×380 | 376×265 | |
| 手提袋 | 400×285×80 | | | |
| 信纸、便条 | 185×260 | | | 210×285 |

## 1.9　印刷输出知识

设计完成的作品还需要印刷出来，以做进一步的封装处理。现在的设计师，不仅要精通设计，还需要熟悉印刷输出知识，从而使制作出来的设计流入社会，创造其设计价值。在设计完成的作品进入印刷流程前，还需要注意以下几个问题。

### 1. 字体

印刷中字体是需要注意的地方，不同的字体有不同的使用规则。一般来说，宋体主要用于印刷物的正文部分；楷体用于印刷物的批注、提示或技巧部分；黑体由于字体粗壮，一般用于各级标题及需要醒目的位置。如果用到其他特殊的字体，注意在印刷前要将字体随同印刷物一齐交到印刷厂，以免出现字体错误。

### 2. 字号

字号即字体的大小，国际上通用的是点制（磅制），在国内以号制为主，如三号、四号、五号等。字号标称数越小，字形越大，如三号字比四号字大，四号字比五号字大。常用的字号与磅数换算表如表 1.4 所示。

表 1.4　常用字号与磅数换算表

| 字　号 | 磅　数 |
|---|---|
| 小五号 | 9 磅 |
| 五号 | 10.5 磅 |
| 小四号 | 12 磅 |
| 四号 | 16 磅 |
| 小三号 | 18 磅 |
| 三号 | 24 磅 |
| 小二号 | 28 磅 |
| 二号 | 32 磅 |
| 小一号 | 36 磅 |
| 一号 | 42 磅 |

### 3. 颜色

在作品交付印刷厂前，分色参数将对图片转换时的效果起到决定性的作用。对分色参数的调整，将在很大程度上影响图片的转换。所有的印刷输出图像文件，都要使用 CMYK 色彩模式。

### 4. 格式

在进行印刷提交时，还需要注意文件的保存格式，一般用于印刷的图形格式为 EPS。TIFF 格式也是比较常用的，但要注意软件本身的版本，不同的版本有时会出现打不开的情况，这样也不能印刷。

### 5. 分辨率

通常，在制作阶段就已经将分辨率设计好了，但输出时也要注意，根据不同的印刷要求，会有不同的印刷分辨率设计。一般报纸采用的分辨率为 125~170dpi；杂志、宣传品采用的分辨率为 300dpi；高品质书籍采用的分辨率为 350~400dpi；宽幅面采用的分辨率为 75~150dpi，如大街上随处可见的海报。

## 1.10　印刷的分类

印刷也分为多种类型，不同的包装材料有不同的印刷工艺，大致可以分为凸版印刷、平版印刷、凹版印刷和孔版印刷 4 大类。

### 1. 凸版印刷

凸版印刷比较常见，也比较容易理解，比如人们常用的印章便利用了凸版印刷。凸版印刷的印刷面是突出的，油墨浮在凸面上，在印刷物上经过压力作用而形成印刷，而凹陷的面由于没有油墨，也就不会产生变化。

凸版印刷包括活版与橡胶版两种。凸版印刷色调浓厚，一般用于信封、名片、贺卡、宣传单等的印刷。

### 2. 平版印刷

平版印刷在印刷面上没有凸面与凹陷之分，它利用水与油不相融的原理，将印纹部分保持一层油脂，而非印纹部分吸收一定的水分，在印刷时带有油墨的印纹部分便印刷出颜色，从而形成印刷。

平版印刷制作简便、成本低且色彩丰富，可以进行大批量的印刷，一般用于海报、报纸、包装、书籍、日历、宣传册等的印刷。

### 3. 凹版印刷

凹版印刷与凸版印刷正好相反，印刷面是凹进的。当印刷时，首先将油墨装于版面上，油墨自然积于凹陷的印纹部分，然后将凸起部分的油墨擦干净，再进行印刷，这样就是凹版印刷。由于它的制版印刷等费用较高，一般性印刷很少使用。

凹版印刷使用寿命长，线条精美，印刷数量大，且不易假冒，一般用于钞票、礼券、邮票等的印刷。

### 4. 孔版印刷

孔版印刷就是通过孔状印纹漏墨而形成透过式印刷，像学校常用的利用钢针在蜡纸上刻字，然后印刷学生考卷，就是孔版印刷。

孔版印刷油墨浓厚，色调鲜丽。由于它是透过式印刷，因此可以进行各种弯曲的曲面印刷，这是其他印刷做不到的，一般用于圆形、罐、桶、金属板、塑料瓶等的印刷。

## 1.11 商业广告设计师职业简介

商业广告设计师使用设计语言将产品或被设计媒体的特点和潜在价值表现出来，展现给大众，从而产生商业价值和物品流通。

### 1. 商业广告设计师分类

商业广告设计师主要分为美术设计和版面编排两大类。美术设计主要是根据工作条件的限制和创意而创造出一个新的版面样式或构图，用以传达设计者的主观意念；版面编排则是以创造出来的版面样式或构图为基础，将文字置入页面中，达到一定的页数或构图，以便完成成品。

美术设计及版面编排两者的工作内容差不多，关联性比较高，因此经常由同一个商业广告设计师来执行。但因为一般认知里美术设计工作比版面编排更具有创意生，所以一旦细分工作时，美术设计的薪水待遇会比版面编排部分高，而且多数的新手会先从学习版面编排开始，然后进阶到美术设计。

### 2. 优秀商业广告设计师的基本要求

要想成为优秀的商业广告设计师，应该具备以下几点：

（1）具有较强的市场感受能力和把握能力。

（2）不能抄袭，要对产品和项目的诉求点有挖掘能力和创造能力。

（3）有一定的美术基础，并具备一定的美学鉴定能力。

（4）对作品的市场匹配性有判断能力。

（5）有较强的客户沟通能力。

（6）熟练掌握相关商业广告设计软件，如矢量绘图软件 CorelDRAW 或 Illustrator，图像处理软件 Photoshop，文字排版软件 PageMaker，方正排版或 InDesign；掌握设计的各种表现技法，从草图构思到设计成形。

### 3. 商业广告设计师认证

Adobe 中国认证设计师（Adobe China Certified Designer，简称 ACCD）是指通过 Adobe 产品软件认证考试的设计师。

该考试由 Adobe 公司在中国授权的考试单位组织进行。通过该考试，可获得 Adobe 中国认证设计师证书。如果你想成为一位图形设计师、网页设计师、多媒体产品开发商或广告创意专业人士，可以参加 Adobe 中国认证设计师考试。

作为一名被 Adobe 认证的设计师，可在宣传材料上使用 Adobe 项目标识，向同事、客户和老板展示 Adobe 的正式认证，从而有更多的机会去展示非凡的才华。要想获得 Adobe 中国认证设计师（ACCD）证书必须通过以下 4 门考试。

- Adobe Photoshop
- Adobe Illustrator
- Adobe InDesign
- Adobe Acrobat

## 1.12 商业广告设计中的色彩

对一个设计师来说,要设计出好的作品,就必须学会在作品中灵活、巧妙地运用色彩,使作品达到艺术表现效果。下面就来详细讲解色彩的基础知识。

### 1. 三原色

原色又称为基色,三原色(三基色)是指红(Red)、绿(Green)、蓝(Blue)三色,是调配其他色彩的基本色。原色的色纯度最高,最纯净、最鲜艳,可以调配出绝大多数色彩,而其他颜色不能调配出三原色。

加色三原色基于加色法原理。人的眼睛是根据所看见的光的波长来识别颜色的。可见光谱中的大部分颜色可以由三种基本色光按不同的比例混合而成,这三种基本色光就是红、绿、蓝三原色光。这三种光以相同的比例混合且达到一定的强度,就呈现白色;若三种光的强度均为零,就是黑色,这就是加色法原理。加色法原理被广泛应用于电视机、监视器等主动发光的产品中。三原色及色标样本如图 1.19 所示。

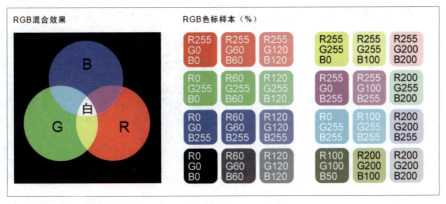

图 1.19 三原色及色标样本

减色三原色是指一些颜料,当按照不同的组合混合在一起时,可以创建一个色谱。减色三原色基于减色法原理。与显示器不同,在打印、印刷、油漆、绘画等靠介质表面的反射被动发光的场合,物体所呈现的颜色是光源中被颜料吸收后所剩余的部分,所以其成色的原理叫作减色法原理。打印机使用减色三原色(青色、洋红色、黄色和黑色颜料)并通过减色混合来生成颜色。在减色法原理中的三原色颜料分别是青(Cyan)、品红(Magenta)和黄(Yellow),通常所说的 CMYK 模式就是基于这种原理。CMYK 颜色及色标样本如图 1.20 所示。

### 2. 色彩的分类

色彩从属性上可以分为无彩色和有彩色两种。

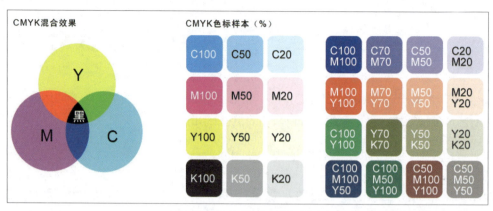

图 1.20 CMYK 颜色及色标样本

### 1）无彩色

无彩色是指白色、黑色和由黑、白两色相互调和而成的各种深浅不同的灰色系列，即反射白光的色彩。从物理学的角度来看，它们不被包括在可见光谱中，故称之为无彩色。

无彩色按照一定的变化规律可以排成一系列，由白色渐变到浅灰、中灰再到黑色，色度学上称之为黑白系列。黑白系列中由白色到黑色的变化可以用一条水平轴表示，一端为白色，一端为黑色，中间有各种过渡的灰色。

无彩色系中的所有颜色只有一种基本性质，即明度（Brightness）。它们不具备色相（Hue）和纯度的性质，也就是说它们的色相和纯度从理论上来说都等于零。明度的变化能使无彩色系呈现出梯度层次的中间过渡色，色彩的明度可用黑白度来表示，越接近白色，明度越高；越接近黑色，明度越低。无彩色及实例应用效果如图 1.21 所示。

图 1.21 无彩色及实例应用

黑与白是时尚风潮的永恒主题，具有强烈的对比效果和脱俗的气质，无论是极简，还是花样百出，都能营造出十分引人注目的设计风格。在极简的黑白主题下，融合可爱的小男孩元素，品质在细节中得到无限升华，使作品更加深入人心。

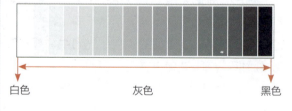

### 2）有彩色

有彩色是指包括在可见光谱中的全部色彩。有彩色的物理色彩有 6 种基本色，即红、橙、黄、绿、蓝、紫。基本色之间不同量的混合、基本色与无彩色之间不同量的混合所产生的千千万万

种色彩都属于有彩色系。有彩色是由光的波长和振幅决定的，波长决定色相，振幅决定色调。这6种基本色中，一般称红、黄、蓝为三原色；橙（红加黄）、绿（黄加蓝）、紫（蓝加红）为间色。从这6种基本色的排列中可以看到，原色总是间隔一个间色，因此只需记住基本色就可以区分原色和间色。

有彩色具有色相、明度、饱和度（彩度、纯度、艳度）的变化。色相、明度、饱和度是色彩最基本的三要素，在色彩学上也被称为色彩的三属性。将有彩色系按顺序排成一个圆形，这便成为色相环，它对于了解色彩之间的关系具有很大的作用。有彩色及实例应用效果如图1.22所示。

图1.22 有彩色及实例应用效果

> 大自然的无形之手给我们展示了一个色彩缤纷的世界，千变万化的色彩搭配令人着迷。设计师使用五颜六色的图形代替人的头部，使焦点聚焦在头部，靓丽夺目，让人浮想联翩。

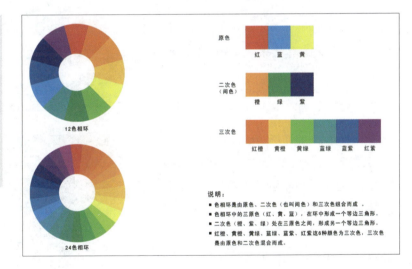

### 3. 色彩概念

在商业广告设计中，经常接触到有关图像的色相（Hue）、明度（Brightness）和饱和度（Saturation）的色彩概念，从HSB颜色模型中可以看出这些概念的基本情况，如图1.23所示。

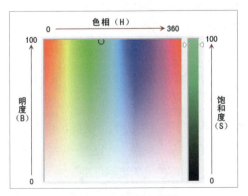

图1.23 HSB颜色模型

### 4. 色相

色相是指各类色彩的相貌称谓，是区别色彩种类的名称，如红、黄、绿、蓝、青等都代表一种具体的色相。色相是一种颜色区别于其他颜色最显著的特性，在 0~360°的标准色相环上，按位置度量色相。色相体现了色彩外向的性格，是色彩的灵魂。色相环效果如图 1.24 所示。

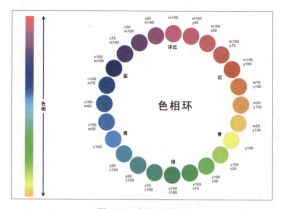

图 1.24 色相环效果

因色相不同而形成的色彩对比叫作色相对比。以色相环为依据，颜色在色相环上的距离远近决定色相对比的强弱，距离越近，色相对比越弱；距离越远，色相对比越强烈。

> 丰富多样的颜色组合形成各式各样的美妙图画。色彩散发浓厚情味，容易牵动观众情怀。

色相对比一般包括对比色对比、互补色对比、邻近色对比和同类色对比。这些色相对比中，互补色对比是最强烈鲜明的，比如黑白对比就是互补色对比；而同类色对比是最弱的对比。同类色对比是同一色相中的不同明度和纯度的色彩对比，因为它们的距离最小，所以属于模糊难分的色相对比。色相对比及实例应用效果如图 1.25 所示。

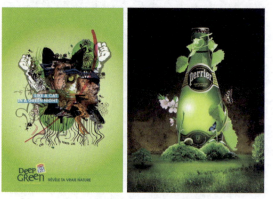

图 1.25 色相对比及实例应用效果

### 5. 明度

明度指的是色彩的明暗程度，也称为亮度或深浅度。在无彩色中，最高明度为白色，最低明度为黑色。在有彩色中，任何一种色相都有一个明度特征。不同色相的明度也不同，黄色为明度最高的颜色，紫色为明度最低的颜色。任何一种色相加入白色，都会提高明度，白色成分越多，明度也就越高；任何一种色相加入黑色，明度就会降低，黑色越多，明度越低。

明度是全部色彩都有的属性，明度关系是搭配色彩的基础。在设计中，明度最适合表现物体的立体感与空间感。明度展示效果如图 1.26 所示。

色相之间由于色彩明暗差别而产生的对比，称为明度对比，也叫黑白度对比。色彩对比的强弱决定了明度差别的大小，明度差别越大，对比越强；明度差别越小，对比越弱。利用明度的对比可以很好地表现色彩的层次与空间关系。

明度对比越强的色彩越明快、清晰，最具有刺激性；明度对比处于中等的色彩刺激性相对小一些，表现比较明快，通常用在室内装饰、服装设计和包装装潢上；而处于最低等的明度对比不具备刺激性，多使用在柔美、含蓄的设计中。明度对比及实例应用效果如图 1.27 所示。

以单色为主色系，充分运用不同明度表现作品，使作品色彩分布平衡，颜色统一和谐，层次简洁分明。

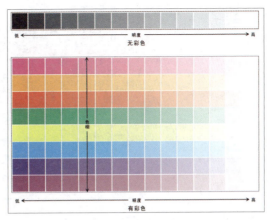

图 1.26　明度展示效果

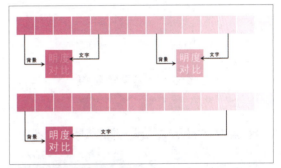

图 1.27　明度对比及实例应用效果

### 6. 饱和度

饱和度是指色彩的强度或纯净程度，也称彩度、纯度、艳度或色度。对色彩的饱和度进行调整也就是调整图像的彩度。饱和度表示色相中灰色分量所占的比例，它使用从 0%～100% 的百分比来度量。当饱和度降低为 0 时，会变成一个灰色图像，增加饱和度会增加其彩度。在标准色轮上，饱和度从中心到边缘递增。饱和度受到屏幕亮度和对比度的双重影响，一般亮度好且对比度高的屏幕可以得到很好的色饱和度。饱和度效果如图 1.28 所示。

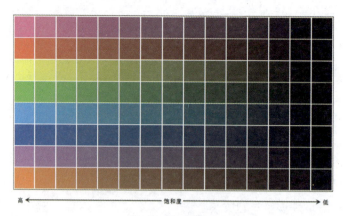

图 1.28 饱和度效果

色相之间因饱和度的不同而形成的对比叫作纯度对比。很难制订高、中、低纯度的统一标准，但可以这样理解，将一种颜色（如红色）与黑色混合为 9 个等纯度色标，1~3 为低纯度色，4~6 为中纯度色，7~9 为高纯度色。

以色彩的纯度对比来区分不同的平面。设计师根据纯度对比设计出不同空间形态的画面，纯度对比层次感清晰。

纯度相近的色彩对比，如 3 级以内的对比叫作纯度弱对比，纯度弱对比的画面视觉效果比较弱，形象的清晰度较低，适合长时间及近距离观看；纯度相差 4~6 级的色彩对比叫作纯度中对比，纯度中对比是最和谐的，画面效果含蓄丰富，主次分明；纯度相差 7~9 级的色彩对比叫作纯度强对比，纯度强对比会出现鲜的更鲜、浊的更浊的现象，画面对比明朗、富有生气，色彩认知度也较高。饱和度展示及实例应用效果如图 1.29 所示。

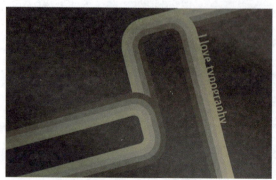 

图 1.29 饱和度展示及实例应用效果

### 7. 色彩的性格

人们对颜色的认知具有很多共性。例如看到红色、橙色或黄色时，会产生温暖感；当看到青、绿之类的颜色时，会产生凉爽感。由此可见，色彩的温度感不过是人们的习惯反映，是长期实践的结果。

我们将红、橙之类的颜色叫作暖色，把青、青绿之类的颜色叫作冷色。红紫到黄绿属暖色，青绿到青属冷色，以青色为最冷。因为紫色是由属于暖色的红和属于冷色的青色组合而成，所以紫和绿被称为温色，黑、白、灰、金、银等色被称为中性色。

需要注意的是，色彩的冷暖是相对的，比如对比无彩色（如黑、白）与有彩色（黄、绿等），后者比前者暖。从无彩色本身来看，黑色比白色暖；从有彩色来看，同一色彩中含红、橙、黄成分偏多时偏暖，含青的成分偏多时偏冷。所以说，色彩的冷暖并不是绝对的。色彩性格及实例应用效果如图 1.30 所示。

鲜红色的海报设计展现了强烈的热情氛围。黑、蓝、黄的混合交织则描绘出打破沉寂、冲破冷淡、迈入辉煌的艰难旅程，或给人积极向上、拼搏进取的感觉。

图 1.30　色彩性格及实例应用效果

# 第 2 章 商务个人名片设计

## 本章介绍

本章讲解商务个人名片设计。名片作为一种商务交往中十分常见的介质，对商务人士的信息交换起着十分重要的作用。出色的名片设计可以让对方留下深刻的印象，从而扩大自己的人脉圈。本章通过列举纯净水品牌名片设计、科技名片设计、百达丽经纪公司名片设计及汽车服务名片设计案例对名片设计知识进行详细讲解。通过学习本章的内容，读者可以掌握与商务个人名片设计相关的知识。

## 要点索引

◎ 学习纯净水品牌名片设计

◎ 掌握科技名片设计

◎ 学习百达丽经纪公司名片设计

◎ 掌握汽车服务名片设计

商务个人名片设计 第 2 章

## 2.1 纯净水品牌名片设计

**设计构思**

本例讲解纯净水品牌名片设计。在设计过程中，以弧形图形作为名片主视觉图形，通过输入直观的文字信息完成整体效果设计。最终效果如图 2.1 所示。

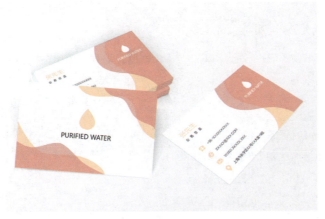

图 2.1 最终效果

| 源文件 | 第 2 章\纯净水品牌名片设计平面效果 .ai、纯净水品牌名片设计整体效果 .psd |
|---|---|
| 调用素材 | 第 2 章\纯净水品牌名片设计 |
| 难易指数 | ★★☆☆☆ |

**操作步骤**

### 2.1.1 使用 Illustrator 制作名片正面效果

步骤 01 执行菜单栏中的【文件】|【新建】命令，在弹出的对话框中设置【宽度】为 90 毫米，【高度】为 55 毫米，新建一个空白画板。

步骤 02 选择工具箱中的【矩形工具】，绘制 1 个与画板大小相同的浅灰色（R:247，G:249，B:249）矩形，效果如图 2.2 所示。

图 2.2 绘制矩形

步骤 03　选择工具箱中的【钢笔工具】，绘制1个图形，设置【填色】为橙色（R:254，G:204，B:155），【描边】为无，效果如图 2.3 所示。

图 2.3　绘制图形

步骤 04　以步骤3的方法再绘制1个红色（R:229，G:128，B:115）图形，效果如图 2.4 所示。

步骤 05　选中图形，将其不透明度更改为70%，效果如图 2.5 所示。

图 2.4　绘制图形　　图 2.5　更改不透明度

步骤 06　选择工具箱中的【钢笔工具】，绘制1个水滴图形，设置【填色】为白色，【描边】为无，效果如图 2.6 所示。

步骤 07　选择工具箱中的【文字工具】，输入文字，效果如图 2.7 所示。

图 2.6　绘制图形　　图 2.7　输入文字

步骤 08　执行菜单栏中的【文件】|【打开】命令，打开"图标.ai"文件，单击【打开】按钮，将打开的素材拖入画板中左侧位置，并缩小及更改图标颜色，效果如图 2.8 所示。

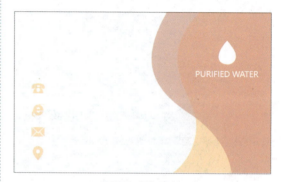

图 2.8　添加素材

步骤 09　选择工具箱中的【文字工具】，输入文字，效果如图 2.9 所示。

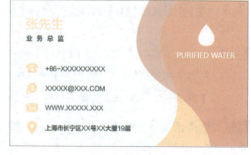

图 2.9　输入文字

## 2.1.2　使用 Illustrator 制作名片背面效果

步骤 01　执行菜单栏中的【文件】|【文档设置】命令，在弹出的对话框中单击【编辑画板】 编辑画板(D) 按钮，选中画板，按住 Alt+Shift 组合键向右侧平移拖动，将画板复制一份，效果如图 2.10 所示。

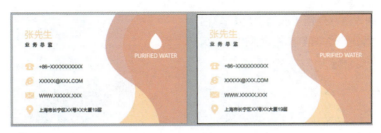

图 2.10 复制画板

步骤 02 除最底部与画板大小相同的矩形之外,删除其他所有图文,效果如图 2.11 所示。

图 2.11 删除图文

步骤 03 选择工具箱中的【钢笔工具】 ,绘制1个水滴图形,设置【填色】为橙色(R:254,G:204,B:155),【描边】为无,效果如图 2.12 所示。

图 2.12 绘制图形

步骤 04 选择工具箱中的【文字工具】 ,输入文字,效果如图 2.13 所示。

图 2.13 输入文字

步骤 05 在画板左下角位置再绘制1个橙色(R:254,G:204,B:155)图形,效果如图 2.14 所示。

图 2.14 绘制图形

步骤 06 以同样方法再绘制1个红色(R:229,G:128,B:115)图形,效果如图 2.15 所示。

图 2.15 绘制图形

步骤 07 选中红色图形,将其不透明度更改为70%,效果如图 2.16 所示。

图 2.16 更改不透明度

步骤 08　以同样的方法，使用【钢笔工具】在右上角位置绘制不规则图形，并设计不透明度，效果如图 2.17 所示。

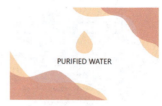

图 2.17　绘制图形

### 2.1.3 使用 Photoshop 对名片进行变形

步骤 01　执行菜单栏中的【文字】|【新建】命令，在弹出的对话框中设置【宽度】为 1000 像素，【高度】为 750 像素，【分辨率】为 300 像素 / 英寸，新建一个空白画布。

步骤 02　在【图层】面板中，单击面板底部的【创建新图层】按钮，新建 1 个【图层 1】图层，将图层填充为白色。

步骤 03　在【图层】面板中，选中【图层 1】图层，单击面板底部的【添加图层样式】按钮，在菜单中选择【渐变叠加】命令。

步骤 04　在弹出的对话框中将【混合模式】更改为正常，【渐变】更改为灰色（R:236, G:233, B:233）到白色，【样式】更改为线性，【角度】更改为 135 度，完成之后单击【确定】按钮，如图 2.18 所示。

按钮，将打开的素材拖入画布中并适当缩小，其图层名称将自动更改为"图层 2"。添加素材后的效果如图 2.19 所示。

图 2.19　添加素材

提示：名片正面效果图像位于素材文件夹中。

步骤 06　选中【图层 2】，按 Ctrl+T 组合键对图像执行【自由变换】命令，再右击，从弹出的快捷菜单中选择【扭曲】命令，拖动变形框控制点将图像变形，完成之后按 Enter 键确认。图像变形后的效果如图 2.20 所示。

图 2.18　设置渐变叠加

步骤 05　执行菜单栏中的【文件】|【打开】命令，打开"正面效果 .jpg"文件，单击【打开】

图 2.20　将图像变形

商务个人名片设计　第 2 章

步骤 07 将名片所在图层名称更改为"正面"，选中【正面】图层，单击面板底部的【添加图层样式】fx 按钮，在菜单中选择【投影】命令。

步骤 08 在弹出的对话框中将【不透明度】更改为 20%，取消勾选【使用全局光】复选框，将【角度】更改为 90 度，【距离】更改为 1 像素，【大小】更改为 1 像素，完成之后单击【确定】按钮，如图 2.21 所示。

图 2.21　设置投影

## 2.1.4　使用 Photoshop 制作名片堆叠效果

步骤 01 在【图层】面板中，选中【正面】图层，将其拖至面板底部的【创建新图层】按钮上，复制 1 个【正面 拷贝】图层。

步骤 02 在画布中将图像向上稍微移动，效果如图 2.22 所示。

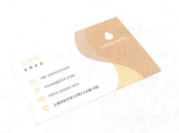

图 2.22　复制图层并移动图像

步骤 03 在画布中按住 Alt+Shift 组合键向上移动，将图像复制多份，制作出堆叠厚度效果，如图 2.23 所示。

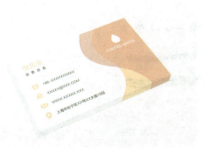

图 2.23　复制多份图像

步骤 04 同时选中所有与【正面】相关的图层，按 Ctrl+G 组合键将其编组，将生成的组名称更改为【正面堆叠】，选中【正面堆叠】组，将其拖至面板底部的【创建新图层】按钮上，复制组，生成 1 个【正面堆叠 拷贝】组，如图 2.24 所示。

提示：复制 1 个组的原因是为了保留原始矢量图形。

步骤 05 选中【正面堆叠 拷贝】组，在画布中将图像向上移动，再按 Ctrl+T 组合键对其执行【自由变换】命令，将图形适当旋转，完成之后按 Enter 键确认，效果如图 2.25 所示。

图 2.24　复制组　　　图 2.25　复制堆叠图像

步骤 06 同时选中【正面堆叠】及【正面堆叠 拷贝】组，按 Ctrl+G 组合键将其编组，将生成的组的名称更改为【正面效果】。

33

步骤 07 选中【正面效果】组，将其拖至面板底部的【创建新图层】按钮上，将生成1个【正面效果 拷贝】组，如图2.26所示。选中【正面效果 拷贝】组，按Ctrl+E组合键将其合并，将生成1个【正面效果 拷贝】图层，如图2.27所示。

图2.26 复制组　　　图2.27 生成图层

## 2.1.5 使用Photoshop制作名片阴影及装饰

步骤 01 选择工具箱中的【钢笔工具】，在选项栏中单击【选择工具模式】按钮，在弹出的选项中选择【形状】，将【填充】更改为黑色，【描边】更改为无，在名片底部位置绘制1个不规则图形，将生成一个【形状1】图层。组制图形效果如图2.28所示。

步骤 02 执行菜单栏中的【滤镜】|【模糊】|【高斯模糊】命令，在弹出的对话框中单击【栅格化】按钮，在弹出的对话框中将【半径】更改为1像素，完成之后单击【确定】按钮，效果如图2.29所示。

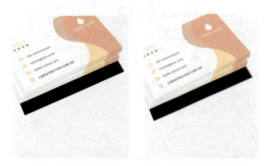

图2.28 绘制图形　　　图2.29 添加高斯模糊

步骤 03 选中【形状1】图层，将其图层【不透明度】更改为20%，效果如图2.30所示。

步骤 04 在【图层】面板中，选中【形状1】图层，单击面板底部的【添加图层蒙版】按钮，为图层添加图层蒙版，如图2.31所示。

图2.30 更改透明度　　　图2.31 添加图层蒙版

步骤 05 选择工具箱中的【画笔工具】，在画布中右击，在弹出的面板中选择1种圆角笔触，将【大小】更改为100像素，【硬度】更改为0%，如图2.32所示。

步骤 06 将前景色更改为黑色，在图像上部分区域涂抹将其隐藏，如图2.33所示。

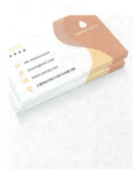

图2.32 设置笔触　　　图2.33 隐藏图像

商务个人名片设计　第 2 章

步骤 07　以步骤 1 和步骤 2 的方法再次绘制 1 个黑色图形，并为其添加高斯模糊效果，如图 2.34 所示。

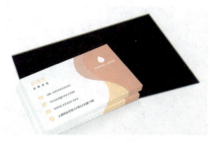

图 2.34　绘制图形

步骤 08　在【图层】面板中，选中【形状 2】图层，单击面板底部的【添加图层蒙版】按钮，为图层添加图层蒙版，如图 2.35 所示。

步骤 09　将前景色更改为黑色，在图像上部分区域涂抹将其隐藏，效果如图 2.36 所示。

 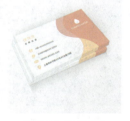

图 2.35　添加图层蒙版　　图 2.36　隐藏图像

步骤 10　将名片背面图像添加至当前画布中，其图层名称将更改为"图层 2"，添加图像后的效果如图 2.37 所示。

步骤 11　选中【图层 2】图层，按 Ctrl+T 组合键对其执行【自由变换】命令，再右击，从弹出的快捷菜单中选择【扭曲】命令，拖动变形框控制点将图像变形，完成之后按 Enter 键确认。图像变形后的效果如图 2.38 所示。

步骤 12　以步骤 1 和步骤 2 的方法绘制 1 个黑色图形，为其添加高斯模糊效果，并在降低透明度度后利用图层蒙版及画笔工具制作阴

影效果，如图 2.39 所示。

图 2.37　添加图像　　图 2.38　将图像变形

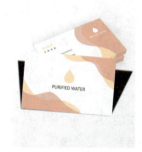 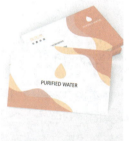

图 2.39　制作阴影

步骤 13　再次将名片正面效果添加至当前画布中，其图层名称将自动更改为"图层 3"。添加图像效果如图 2.40 所示。

步骤 14　选中【图层 3】，按 Ctrl+T 组合键对其执行【自由变换】命令，再右击，从弹出的快捷菜单中选择【扭曲】命令，拖动变形框控制点将图像变形，完成之后按 Enter 键确认。图像变形后的效果如图 2.41 所示。

图 2.40　添加图像　　图 2.41　将图像变形

步骤15 选中【图层3】图层,单击面板底部的【添加图层样式】fx按钮,在菜单中选择【投影】命令。

步骤16 在弹出的对话框中将【不透明度】更改为20%,取消勾选【使用全局光】复选框,将【角度】更改为90度,【距离】更改为1像素,【大小】更改为1像素,完成之后单击【确定】按钮,如图2.42所示。这样就完成了效果制作,最终效果如图2.1所示。

图 2.42 设置投影

## 2.2 科技名片设计

### 设计构思

本例讲解科技名片设计。在设计过程中以漂亮的蓝紫色作为名片主色调,通过将科技化图形与直观文字信息相结合,完美表现出名片的主题。最终效果如图2.43所示。

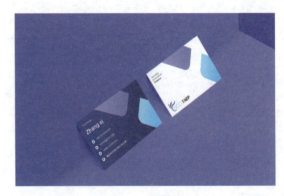

图 2.43 最终效果

| 源文件 | 第2章\科技名片设计平面效果.ai、科技名片设计展示效果.psd |
| --- | --- |
| 调用素材 | 第2章\科技名片设计 |
| 难易指数 | ★★★☆☆ |

### 操作步骤

### 2.2.1 使用 Illustrator 制作名片背面效果

步骤01 执行菜单栏中的【文件】|【新建】命令,在弹出的对话框中设置【宽度】为90毫米,【高度】为55毫米,新建一个空白画板。

步骤02 选择工具箱中的【矩形工具】,绘制1个与画板大小相同的矩形,将【填色】更改为白色,【描边】为无。

步骤03 选择工具箱中的【钢笔工具】，绘制1个图形。选中图形，选择工具箱中的【渐变工具】，在图形上拖动为其填充紫色（R:149，G:121，B:255）到紫色（R:128，G:88，B:255）的线性渐变，效果如图2.44所示。

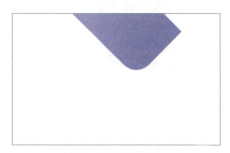

图 2.44 填充渐变色

步骤04 选中图形，按 Ctrl+C 组合键将其复制，再按 Ctrl+F 组合键将其粘贴，然后将粘贴的图形进行适当移动和旋转，效果如图2.45所示。

步骤05 更改复制生成的图形的渐变颜色，如图2.46所示。

图 2.45 复制图形　　图 2.46 更改渐变颜色

步骤06 选中白色矩形，按 Ctrl+C 组合键将其复制，再按 Ctrl+Shift+V 组合键将其粘贴，如图2.47所示。

步骤07 同时选中图形及图像，右击，从弹出的快捷菜单中选择【建立剪切蒙版】命令，将不需要的图像隐藏，如图2.48所示。

图 2.47 复制并粘贴图形

图 2.48 隐藏不需要的图像

步骤08 执行菜单栏中的【文件】|【打开】命令，打开"标志.png"文件，单击【打开】按钮，将打开的素材拖入画板左下角位置并缩小，效果如图2.49所示。

图 2.49 添加素材

步骤09 选择工具箱中的【文字工具】，输入文字，效果如图2.50所示。

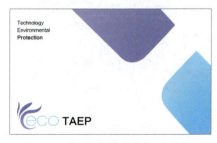

图 2.50 输入文字

## 2.2.2 使用 Illustrator 制作名片正面效果

**步骤01** 执行菜单栏中的【文件】|【文档设置】命令，在弹出的对话框中单击【编辑画板】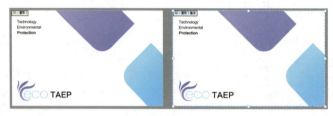按钮，选中画板，按住 Alt+Shift 组合键向右侧平移拖动，将画板复制一份，如图 2.51 所示。

图 2.51 复制画板

**步骤02** 删除画板中的所有图文，再选择工具箱中的【矩形工具】，绘制 1 个与画板大小相同的矩形。

**步骤03** 选中图形，选择工具箱中的【渐变工具】，在图形上拖动为其填充紫色（R:61, G:58, B:135）到紫色（R:44, G:31, B:87）的线性渐变，如图 2.52 所示。

图 2.52 绘制矩形并填充渐变

**步骤04** 选中刚才绘制的两个图形，按住 Alt+Shift 组合键向右侧拖动，将图形复制一份，如图 2.53 所示。

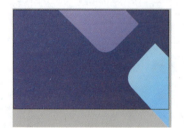

图 2.53 复制图形

**步骤05** 选择工具箱中的【矩形工具】，绘制 1 个与画板大小相同的白色矩形，如图 2.54 所示。

图 2.54 绘制矩形

**步骤06** 同时选中图形及图像，右击，从弹出的快捷菜单中选择【建立剪切蒙版】命令，将不需要的图像隐藏，如图 2.55 所示。

图 2.55 隐藏不需要的图像

**步骤07** 选择工具箱中的【文字工具】，输入文字，如图 2.56 所示。

图 2.56 输入文字

## 2.2.3 使用 Illustrator 添加细节元素

**步骤 01** 选择工具箱中的【椭圆工具】◯，按住 Shift 键绘制 1 个正圆，设置【填色】为白色，【描边】为无，效果如图 2.57 所示。

**步骤 02** 选中白色正圆，按住 Alt+Shift 组合键向下方拖动，将图形复制一份，如图 2.58 所示。

图 2.57 绘制正圆　　图 2.58 复制图形

**步骤 03** 按 Ctrl+D 组合键两次将图形复制两份，如图 2.59 所示。

**步骤 04** 执行菜单栏中的【文件】|【打开】命令，打开"图标 .ai"文件,单击【打开】按钮，将打开的素材拖入画板中正圆位置并缩小，效果如图 2.60 所示。

图 2.59 复制图形　　图 2.60 添加素材

**步骤 05** 选择工具箱中的【文字工具】T，输入文字，如图 2.61 所示。

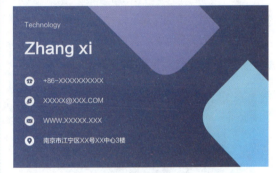

图 2.61 输入文字

## 2.2.4 使用 Photoshop 制作展示背景

**步骤 01** 执行菜单栏中的【文字】|【新建】命令，在弹出的对话框中设置【宽度】为 1000 像素，【高度】为 650 像素，【分辨率】为 72 像素 / 英寸，新建一个空白画布。

**步骤 02** 选择工具箱中的【钢笔工具】，在选项栏中单击【选择工具模式】 路径 按钮，在弹出的选项中选择【形状】，将【填充】更改为紫色（R:99, G:63, B:218），【描边】更改为无，绘制 1 个图形，将生成 1 个【形状 1】图层。绘制图形效果如图 2.62 所示。

图 2.62 绘制图形

步骤03 以同样方法再分别绘制紫色（R:119，G:85，B:235）及紫色（R:57，G:30，B:147）两个图形，制作出立体图形效果，如图 2.63 所示。

图 2.63 绘制图形

步骤04 在画布中间位置再绘制1个深紫色（R:37，G:17，B:104）图形，如图 2.64 所示。这将生成1个【形状 4】图层。

图 2.64 绘制图形

步骤05 在【图层】面板中，选中【形状 4】图层，单击面板底部【添加图层蒙版】按钮，为其添加图层蒙版。

步骤06 选择工具箱中的【渐变工具】，编辑黑色到白色的渐变，单击选项栏中的【线性渐变】按钮，在画布中拖动，将部分图形颜色隐藏，如图 2.65 所示。

步骤07 在【图层】面板中，单击面板底部的【创建新图层】按钮，新建1个【图层1】图层，并将其填充为白色。

步骤08 选中【图层1】图层，执行菜单栏中的【滤镜】|【杂色】|【添加杂色】命令，在弹出的对话框中将【数量】更改为 1%，单击【高斯分布】单选按钮，勾选【单色】复选框，完成之后单击【确定】按钮，如图 2.66 所示。

图 2.65 隐藏部分图形颜色

图 2.66 设置添加杂色

步骤09 在图层面板中，选中【图层 1】图层，将其图层混合模式更改为正片叠底，效果如图 2.67 所示。

图 2.67 更改图层混合模式后的效果

## 2.2.5 使用 Photoshop 处理名片立体效果

**步骤 01** 执行菜单栏中的【文件】|【打开】命令，打开"名片正面.jpg"文件，单击【打开】按钮，将打开的素材拖入画布中并适当缩小，如图 2.68 所示。将所在图层名称更改为"名片正面"。

**步骤 02** 选中【名片正面】图层，按 Ctrl+T 组合键对其执行【自由变换】命令，再右击，从弹出的快捷菜单中选择【扭曲】命令，拖动变形框右侧边缘控制点将其斜切变形，完成之后按 Enter 键确认，效果如图 2.69 所示。

图 2.68 添加素材　　图 2.69 将图像变形

**步骤 03** 以步骤 1 和步骤 2 的方法添加名片背面图像，并将其扭曲变形，将图层名称更改为"名片背面"，效果如图 2.70 所示。

图 2.70 添加名片背面图像并将其变形

**步骤 04** 选择工具箱中的【钢笔工具】，在选项栏中单击【选择工具模式】路径按钮，在弹出的选项中选择【形状】，将【填充】更改为深紫色（R:15, G:5, B:45），

在名片正面图像左侧位置绘制 1 个不规则图形，将生成 1 个【形状 4】图层，并将其移至名片正面图层下方，效果如图 2.71 所示。

**步骤 05** 选中【形状 4】图层，执行菜单栏中的【滤镜】|【模糊】|【高斯模糊】命令，在弹出的对话框中单击【转换为智能对象】按钮，在出现的对话框中将【半径】更改为 1 像素，完成之后单击【确定】按钮，效果如图 2.72 所示。

图 2.71 绘制图形　　图 2.72 添加高斯模糊

**步骤 06** 在【图层】面板中，选中【形状 4】图层，单击面板底部【添加图层蒙版】按钮，添加图层蒙版，如图 2.73 所示。

**步骤 07** 选择工具箱中的【画笔工具】，在画布中右击，在弹出的面板中选择 1 个圆角笔触，将【大小】更改 200 像素，【硬度】更改为 0%，如图 2.74 所示。

图 2.73 添加图层蒙版　　图 2.74 设置笔触

步骤 08 将前景色更改为黑色，在图像中部区域涂抹，将部分颜色隐藏。

步骤 09 以步骤1～步骤8的方法为右侧图像添加阴影效果，如图 2.75 所示。

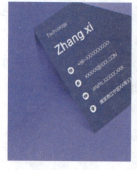

图 2.75 添加阴影效果

### 2.2.6 使用 Photoshop 制作边缘质感

步骤 01 选择工具箱中的【钢笔工具】，在选项栏中单击【选择工具模式】 路径 按钮，在弹出的选项中选择【形状】，将【填充】更改为无，【描边】更改为白色，【描边宽度】为1像素，沿名片正面图像边缘绘制线段，如图 2.76 所示。这将生成1个【形状5】图层。

 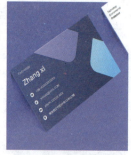

图 2.77 更改图层混合模式　图 2.78 更改混合模式后的效果

步骤 03 在【图层】面板中，选中【形状5】图层，将其拖至面板底部的【创建新图层】按钮上，复制个【形状5拷贝】图层。

步骤 04 在图像中将其移至名片背面图像相对边缘的位置，为其添加同样的边缘质感效果，这样就完成了效果制作，最终效果如图 2.43 所示。

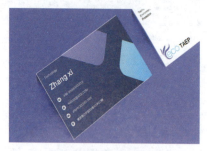

图 2.76 绘制线段

步骤 02 在图层面板中，选中【形状5】图层，将其图层混合模式更改为叠加，【不透明度】更改为40%，如图 2.77 所示。效果如图 2.78 所示。

## 2.3 百达丽经纪公司名片设计

### 设计构思

本例讲解百达丽经纪公司名片设计。本例中的名片是一款十分时尚的名片，将时尚潮流与素材图像完美结合，整个名片的视觉效果相当出色，最终效果如图 2.79 所示。

商务个人名片设计　第 2 章

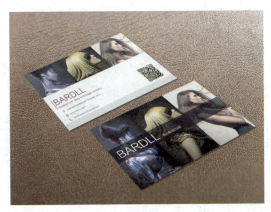

图 2.79　最终效果

| 源文件 | 第 2 章 \ 百达丽经纪公司名片平面效果 .ai、百达丽经纪公司名片立体效果 psd |
|---|---|
| 调用素材 | 第 2 章 \ 百达丽经纪公司名片设计 |
| 难易指数 | ★★☆☆☆ |

## 操作步骤

### 2.3.1　使用 Illustrator 制作名片平面效果

**步骤 01** 执行菜单栏中的【文件】|【新建】命令，在弹出的对话框中设置【宽度】为 90 毫米，【高度】为 54 毫米，新建一个空白画板。

**步骤 02** 选择工具箱中的【矩形工具】，绘制 1 个与画板大小相同的矩形，将【填色】更改为灰色（R:242，G:242，B:242），【描边】为无。

**步骤 03** 执行菜单栏中的【视图】|【标尺】命令，当出现标尺以后，创建 1 条参考线，将【X 值】更改为 60，再创建 1 条参考线，将【X 值】更改为 30，如图 2.80 所示。

图 2.80　创建参考线

**步骤 04** 执行菜单栏中的【文件】|【打开】命令，选择"模特 .jpg"文件，单击【打开】按钮，将打开的素材拖入画板靠左侧位置并适当缩小，如图 2.81 所示。

图 2.81　添加素材

**步骤 05** 选择工具箱中的【矩形工具】，在画板左侧位置绘制 1 个矩形，设置【填色】为白色，【描边】为无，如图 2.82 所示。

43

步骤 06 同时选中矩形及下方图像，右击，从弹出的快捷菜单中选择【建立剪切蒙版】命令，将部分图像隐藏，效果如图 2.83 所示。

图 2.82 绘制图形　　图 2.83 隐藏部分图像

步骤 07 执行菜单栏中的【文件】|【打开】命令，选择"模特 2.jpg、模特 3.jpg"文件，单击【打开】按钮，将打开的素材拖入画板适当位置并为其创建剪切蒙版，如图 2.84 所示。

图 2.84 添加素材

步骤 08 选择工具箱中的【矩形工具】，在画板中间位置绘制 1 个矩形，设置【填色】为蓝色（R:0，G:6，B:28），【描边】为无，效果如图 2.85 所示。

步骤 09 选中矩形，在【透明度】面板中，将其【不透明度】更改为 70%，效果如图 2.86 所示。

图 2.85 绘制图形　　图 2.86 更改不透明度

步骤 10 选择工具箱中的【文字工具】，添加文字，效果如图 2.87 所示。

图 2.87 添加文字

步骤 11 选择工具箱中的【画板工具】，按住 Alt+Shift 组合键向右侧拖动，将画板及图像复制一份，如图 2.88 所示。

图 2.88 复制画板及图像

步骤 12 双击左侧素材图像将剪切组激活，将图像向上拖动，并调整矩形的高度。以同样方法拖动右侧两个素材图像。拖动后的效果如图 2.89 所示。

图 2.89 拖动素材图像

步骤 13 选择工具箱中的【矩形工具】，在画板底部绘制 1 个矩形，设置【填色】为灰色（R:242，G:242，B:242），【描边】为无，如图 2.90 所示。

商务个人名片设计　第 2 章

图 2.90　绘制图形

**步骤 14**　选中刚绘制的矩形图形，按 Ctrl+C 组合键将其复制，再按 Ctrl+F 组合键将其粘贴，将粘贴的矩形的【填色】更改为灰色（R:214，G:214，B:214），再将其高度适当缩小，如图 2.91 所示。

图 2.91　复制图形

**步骤 15**　选择工具箱中的【文字工具】 ，添加文字，如图 2.92 所示。

**步骤 16**　选择工具箱中的【直线段工具】 ，在文字左侧位置绘制 1 条线段，设置【填色】为无，【描边】为紫色（R:124，G:39，B:91），【描边粗细】为 1 像素，如图 2.93 所示。

图 2.92　添加文字　　　图 2.93　绘制线段

**步骤 17**　执行菜单栏中的【文件】|【打开】命令，选择"图标 .ai"文件，单击【打开】按钮，将打开的素材拖入画板适当位置，如图 2.94 所示。

图 2.94　添加素材

**步骤 18**　选择工具箱中的【文字工具】 ，添加文字，如图 2.95 所示。

图 2.95　添加文字

**步骤 19**　执行菜单栏中的【文件】|【打开】命令，选择"二维码 .ai"文件，单击【打开】按钮，将打开的素材拖入画板右下角位置，如图 2.96 所示。更改二维码中部分图形的颜色，以增强识别性，效果如图 2.97 所示。

图 2.96　添加素材　　图 2.97　更改二维码部分颜色

**提示：** 在更改二维码中部分图形颜色时，可参照名片中的文字颜色进行更改。

## 2.3.2 使用 Photoshop 制作名片立体效果

步骤 01  执行菜单栏中的【文字】|【新建】命令，在弹出的对话框中设置【宽度】为 80 毫米，【高度】为 60 毫米，【分辨率】为 300 像素/英寸，新建一个空白画布。

步骤 02  执行菜单栏中的【文件】|【打开】命令，选择"名片正面.jpg、背景.jpg"文件，单击【打开】按钮，将背景图像拖入新建画布中并按 Ctrl+E 组合键向下合并，名片正面所在图层名称将更改为"图层 1"。将名片等比缩小，效果如图 2.98 所示。

图 2.98  添加素材

步骤 03  按 Ctrl+T 组合键对图像执行【自由变换】命令，右击，从弹出的快捷菜单中选择【扭曲】命令，拖动变形框控制点将图像变形，完成之后按 Enter 键确认。效果如图 2.99 所示。

步骤 04  以同样方法将名片背面拖入当前画布中并变形，如图 2.100 所示。图层名称将更改为"图层 2"。

图 2.99  将图像变形

图 2.100  添加素材

步骤 05  在【图层】面板中，选中【图层 1】图层，单击面板底部的【添加图层样式】fx 按钮，在菜单中选择【投影】命令。

步骤 06  在弹出的对话框中将【混合模式】更改为正常，【颜色】更改为棕色（R:38, G:17, B:11），【不透明度】更改为 80%，【距离】更改为 5 像素，【大小】更改为 5 像素，完成之后单击【确定】按钮，如图 2.101 所示。

图 2.101  设置投影

步骤 07  在【图层 1】图层名称上右击，从弹出的快捷菜单中选择【拷贝图层样式】命令，在【图层 2】图层名称上右击，从弹出的快捷菜单中选择【粘贴图层样式】命令，将【图层 1】的样式应用到【图层 2】上，如图 2.102 所示。效果如图 2.103 所示。

图 2.102  粘贴图层样式

图 2.103  投影效果

步骤 08  在【图层】面板中，同时选中两个图层，按 Ctrl+G 组合键将其编组，将生成 1 个【组 1】组，单击面板底部的【添加图层

样式】fx按钮，在菜单中选择【渐变叠加】命令。

步骤09 在弹出的对话框中将【混合模式】更改为柔光，【不透明度】更改为30%，【渐变】更改为黑色到白色，完成之后单击【确定】按钮，如图 2.104 所示。

步骤10 选中【组1】组，按 Ctrl+Alt+Shift+E 组合键执行盖印可见图层命令，生成一个新的图层。

步骤11 执行菜单栏中的【滤镜】|【模糊画廊】|【移轴模糊】命令，在弹出的对话框中将【模糊】更改为 5 像素，完成之后单击确定按钮，这样就完成了效果制作，最终效果如图 2.79 所示。

图 2.104 设置渐变叠加效果

## 2.4 汽车服务名片设计

### 设计构思

本例讲解汽车服务名片设计。在设计过程中，以汽车为主题，将红色与黑色相结合，整个名片表现出很强的主题视觉效果，最终效果如图 2.105 所示。

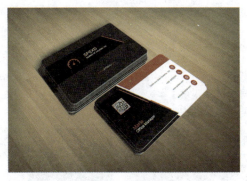

图 2.105 最终效果

| 源文件 | 第 2 章\汽车服务名片立体效果 .psd、汽车服务名片平面效果 .ai |
|---|---|
| 调用素材 | 第 2 章\汽车服务名片设计 |
| 难易指数 | ★★★☆☆ |

## 操作步骤

### 2.4.1 使用 Illustrator 制作名片平面效果

**步骤 01** 执行菜单栏中的【文件】|【新建】命令，在弹出的对话框中设置【宽度】为 90 毫米，【高度】为 54 毫米，新建一个空白画板。

**步骤 02** 选择工具箱中的【矩形工具】，绘制 1 个与画板大小相同的矩形，设置【填色】为深灰色（R:25，G:25，B:25），【描边】为无。

**步骤 03** 选择工具箱中的【直接选择工具】，选中矩形右侧两个锚点，分别向左侧拖动，效果如图 2.106 所示。

图 2.106 拖动锚点

**步骤 04** 选择工具箱中的【矩形工具】，在右上角绘制 1 个矩形，设置【填色】为红色（R:158，G:8，B:33），【描边】为无，如图 2.107 所示。

**步骤 05** 选择工具箱中的【直接选择工具】，选中矩形左侧两个锚点，分别向右侧拖动，效果如图 2.108 所示。

图 2.107 绘制图形　　图 2.108 拖动锚点

**步骤 06** 选择工具箱中的【钢笔工具】，绘制 1 个不规则图形，设置【填色】为红色（R:158，G:8，B:33），【描边】为无，如图 2.109 所示。

**步骤 07** 选中刚绘制的不规则图形，按 Ctrl+C 组合键将其复制，再按 Ctrl+F 组合键将其粘贴，将粘贴的图形的【填色】更改为灰色（R:10，G:10，B:10），并向左侧稍微移动，效果如图 2.110 所示。

图 2.109 绘制图形　　图 2.110 复制图形

**步骤 08** 选择工具箱中的【矩形工具】，在刚才绘制的图形下方再绘制 1 个矩形，设置【填色】为灰色（R:15，G:15，B:15），【描边】为无，如图 2.111 所示。

**步骤 09** 选择工具箱中的【直接选择工具】，选中矩形右侧两个锚点，分别向左侧拖动，效果如图 2.112 所示。

图 2.111 绘制图形　　图 2.112 拖动锚点

步骤 10 选择工具箱中的【钢笔工具】，在图形右侧位置绘制1个图形，设置【填色】为红色（R:158，G:8，B:33），【描边】为无，如图2.113所示。

图2.113 绘制图形

步骤 11 选择工具箱中的【椭圆工具】，设置【填色】更改为红色（R:158，G:8，B:33），【描边】为无，按住Shift键在名片右侧绘制一个正圆，如图2.114所示。

步骤 12 选中正圆，按住Alt+Shift组合键向下方拖动，按Ctrl+D键再复制两份，如图2.115所示。

图2.114 绘制图形　　图2.115 复制图形

步骤 13 执行菜单栏中的【文件】|【打开】命令，选择"图标.ai"文件，单击【打开】按钮，将打开的素材拖入画板适当位置并适当缩小，修改【填色】为白色，效果如图2.116所示。

步骤 14 选择工具箱中的【文字工具】，添加文字，如图2.117所示。

图2.116 添加素材　　图2.117 添加文字

步骤 15 执行菜单栏中的【文件】|【打开】命令，选择"二维码.ai"文件，单击【打开】按钮，将打开的素材拖入画板左上角位置并适当缩小，如图2.118所示。

步骤 16 选择工具箱中的【矩形工具】，绘制1个矩形，设置【填色】为红色（R:158，G:8，B:33），【描边】为无，并将其移至二维码下方，如图2.119所示。

图2.118 添加素材　　图2.119 绘制图形

步骤 17 选中二维码中的部分图形，并将其更改为红色（R:158，G:8，B:33），如图2.120所示。

图2.120 更改颜色

步骤 18 绘制1个与画板大小相同的圆角矩形，如图2.121所示。

步骤⑲ 同时选中当前画板中的所有对象，右击，从弹出的快捷菜单中选择【建立剪切蒙版】命令，将部分图像隐藏，如图2.122所示。

图 2.121 绘制图形　　图 2.122 建立剪切蒙版

步骤⑳ 选择工具箱中的【画板工具】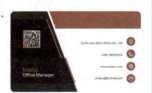，按住Alt+Shift组合键向右侧拖动，将画板中所有对象全部删除。

步骤㉑ 选择工具箱中的【矩形工具】，绘制1个与画板大小相同的矩形，设置【填色】为灰色（R:25，G:25，B:25），【描边】为无。

步骤㉒ 选择工具箱中的【直线段工具】，在矩形左上角位置绘制1条线段，设置【填色】为无，【描边】为白色，【描边粗细】为1像素，如图2.123所示。

步骤㉓ 选中线段，执行菜单栏中的【对象】|【扩展】命令，在弹出的对话框中单击【确定】按钮，再按住Alt键向右下角拖动，将其复制一份，如图2.124所示。

图 2.123 绘制线段　　图 2.124 复制线段

步骤㉔ 按Ctrl+D键将线段复制多份，如图2.125所示。

图 2.125 复制多份线段

步骤㉕ 选中所有线段，按Ctrl+G组合键将其编组，在【透明度】面板中，将其【混合模式】更改为叠加，【不透明度】更改为30%，效果如图2.126所示。

图 2.126 更改混合模式

步骤㉖ 选中线段组，按Ctrl+C组合键复制，再按Ctrl+F组合键粘贴，双击工具箱中的【镜像工具】，在弹出的对话框中单击【垂直】单选按钮，完成之后单击【确定】按钮，效果如图2.127所示。

图 2.127 镜像图形

步骤㉗ 选择工具箱中的【矩形工具】，绘制1个与画板大小相同的矩形，设置【填色】为白色，【描边】为无，效果如图2.128所示。

商务个人名片设计 第2章

步骤 28 拖动矩形左上角圆点，将其转换为圆角矩形，如图2.129所示。

图2.128 绘制图形

图2.129 转换为圆角矩形

提示：除了先绘制矩形再转换为圆角矩形之外，还可以直接选择工具箱中的【圆角矩形工具】，绘制圆角矩形。

步骤 29 同时选中当前画板中的所有对象，右击，从弹出的快捷菜单中选择【建立剪切蒙版】命令，将部分图像隐藏，如图2.130所示。

图2.130 建立剪切蒙版

步骤 30 选择工具箱中的【矩形工具】，绘制1个矩形，设置【填色】为灰色（R:10，G:10，B:10），【描边】为无，如图2.131所示。

图2.131 绘制图形

步骤 31 选择工具箱中的【直接选择工具】，选中矩形右侧两个锚点向左侧拖动，将图形变形，如图2.132所示。

步骤 32 选中变形后的图形，按Ctrl+C组合键将其复制，将原图形更改为红色（R:158，G:8，B:33），再按Ctrl+F组合键将其粘贴，将粘贴的图形向左侧稍微移动，如图2.133所示。

图2.132 将图形变形

图2.133 复制图形

步骤 33 执行菜单栏中的【文件】|【打开】命令，选择"logo.ai"文件，单击【打开】按钮，将打开的素材拖入画板适当位置并适当缩小，再将其更改为红色（R:158，G:8，B:33），如图2.134所示。

图2.134 添加素材

步骤 34 选择工具箱中的【文字工具】，添加文字，如图2.135所示。

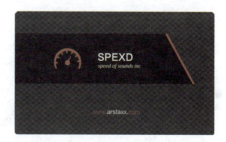
图2.135 添加文字

51

## 2.4.2 使用 Photoshop 制作名片立体效果

**步骤01** 执行菜单栏中的【文件】|【打开】命令，选择"背景.jpg"文件，单击【打开】按钮，将素材打开。

**步骤02** 在【图层】面板中，单击面板底部的【创建新的填充或调整图层】按钮，在弹出快捷菜单中选中【纯色】命令，在弹出的【拾色器】对话框中将颜色更改为深黄色（R:64, G:50, B:35），完成之后单击【确定】按钮。

**步骤03** 选中【颜色填充1】图层，将其图层混合模式设置为【正片叠底】，如图2.136所示。

图 2.136 设置图层混合模式

**步骤04** 选择工具箱中的【画笔工具】，在画布中右击，在弹出的面板中选择一种圆角笔触，将【大小】更改为300像素，【硬度】更改为0%，如图2.137所示。

**步骤05** 将前景色更改为黑色，在图像的部分区域上涂抹以将其隐藏，如图2.138所示。

图 2.137 设置笔触

图 2.138 隐藏部分图像

**步骤06** 在【图层】面板中，选中【颜色填充1】图层，将其图层【不透明度】更改为70%，效果如图2.139所示。

图 2.139 更改不透明度后的效果

**步骤07** 执行菜单栏中的【文件】|【打开】命令，选择"名片正面.png、名片背面.png"文件，单击【打开】按钮，分别将打开的名片图像拖入画布中并适当缩小，如图2.140所示。图层名称将分别更改为"名片正面""名片背面"。

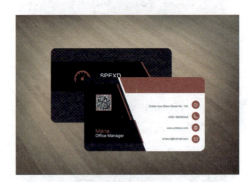

图 2.140 添加图像

**步骤08** 选中【名片正面】图层，按Ctrl+T组合键对其执行【自由变换】命令，再右击，从弹出的快捷菜单中选择【扭曲】命令，完成之后按Enter键确认。以同样的方法选中【名片背面】图层，将图像扭曲变形。扭曲后的效果如图2.141所示。

商务个人名片设计 第2章

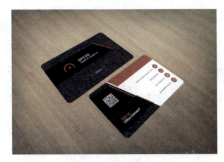

图 2.141 扭曲图像

步骤 09 在【图层】面板中，选中【名片正面】图层，单击面板底部的【添加图层样式】fx 按钮，在菜单中选择【投影】命令，在弹出的对话框中将【混合模式】更改为【叠加】，【不透明度】更改为 50%，取消勾选【使用全局光】复选框，将【角度】更改为 75 度，【距离】更改为 3 像素，【大小】更改为 3 像素，完成之后单击【确定】按钮，如图 2.142 所示。

图 2.142 设置投影

步骤 10 在【名片正面】图层上右击，从弹出的快捷菜单中选择【拷贝图层样式】命令，在【名片背面】图层上右击，从弹出的快捷菜单中选择【粘贴图层样式】命令，将【名片正面】图层的样式应用到【名片背面】图层，如图 2.143 所示。效果如图 2.144 所示。

步骤 11 在【名片正面】图层样式名称上右击，从弹出的快捷菜单中选择【创建图层】命令，如图 2.145 所示。以同样的方法对【名片背面】创建图层，如图 2.146 所示。

图 2.143 粘贴图层样式　　图 2.144 名片投影效果

图 2.145 创建图层　　图 2.146 创建图层

步骤 12 在【图层】面板中，选中【名片正面】图层，单击面板底部的【添加图层样式】fx 按钮，在菜单中选择【投影】命令，在弹出的对话框中将【混合模式】更改为正常，【颜色】更改为白色，【不透明度】更改为 50%，取消勾选【使用全局光】复选框，将【角度】更改为 130 度，【距离】更改为 1 像素，完成之后单击【确定】按钮，如图 2.147 所示。

图 2.147 设置投影

步骤13 在【名片正面】图层上右击，从弹出的快捷菜单中选择【拷贝图层样式】命令，在【名片背面】图层上右击，从弹出的快捷菜单中选择【粘贴图层样式】命令，将【名片正面】图层的样式应用到【名片背面】图层，如图2.148所示。效果如图2.149所示。

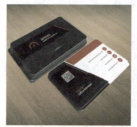

图2.150 复制图像　　　图2.151 绘制图形

步骤17 在【图层】面板中，选中【形状1】图层，单击面板底部的【添加图层蒙版】按钮，为图层添加图层蒙版，如图2.152所示。

步骤18 选择工具箱中的【画笔工具】，在画布中右击，在弹出的面板中选择1种圆角笔触，将【大小】更改为100像素，【硬度】更改为0%，如图2.153所示。

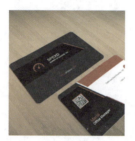

图2.148 粘贴图层样式　　图2.149 投影效果

步骤14 选中【名片正面】图层，按住Alt键将其复制数份并移动。以同样的方法选中【名片背面】图层，将其复制数份并移动，效果如图2.150所示。

步骤15 选择工具箱中的【钢笔工具】，在选项栏中单击【选择工具模式】  按钮，在弹出的选项中选择【形状】，将【填充】更改为黑色，【描边】更改为无。

步骤16 在名片左上角位置绘制1个不规则图形，将生成一个【形状1】图层，将其移至【背景】图层上方，如图2.151所示。

图2.152 添加图层蒙版　　图2.153 设置笔触

步骤19 将前景色更改为黑色，在图像的部分区域上涂抹以将其隐藏，这样就完成了效果制作，最终效果如图2.105所示。

## 2.5 课后习题

### 2.5.1 习题1——时尚科技名片设计

**设计构思**

本例讲解时尚科技名片设计，此款名片采用简洁的版式，并且巧妙融入了年轻而充满活力的红色，两者的完美结合成功创造了时尚科技名片效果，最终效果如图2.154所示。

商务个人名片设计 第 2 章

图 2.154 最终效果

| 源文件 | 第 2 章 \ 时尚科技名片立体效果 .psd、时尚科技名片平面效果 .ai |
|---|---|
| 调用素材 | 第 2 章 \ 时尚科技名片设计 |
| 难易指数 | ★★☆☆☆ |

## 2.5.2 习题 2——潮流风格名片设计

### 设计构思

本例讲解潮流风格名片设计，此款名片以大面积多边形纯色相拼接，深浅颜色的对比使整体视觉效果相当惊艳，设计感十分前卫，最终效果如图 2.155 所示。

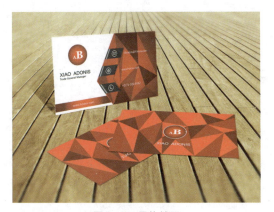

图 2.155 最终效果

| 源文件 | 第 2 章 \ 潮流风格名片立体效果 .psd、潮流风格名片平面效果 .ai |
|---|---|
| 调用素材 | 第 2 章 \ 潮流风格名片设计 |
| 难易指数 | ★★★☆☆ |

# 第3章 艺术主题插画设计

## 本章介绍

　　本章讲解艺术主题插画设计。艺术主题插画设计的设计重点在于表现出插画的图像主题，因此在设计过程中需要注意图像的绘制。通常情况下，一个漂亮的主题插画一定会有一个十分鲜明的主题。本章将详细介绍开学季主题插画设计、腊八节插画设计、蛋糕小人插画设计及动感城市夜景插画设计的制作。通过学习本章的内容，读者可以掌握与艺术主题插画设计相关的知识。

## 要点索引

◎ 学习开学季主题插画设计

◎ 掌握腊八节插画设计

◎ 学习蛋糕小人插画设计

◎ 掌握动感城市夜景插画设计

艺术主题插画设计　第 3 章

## 3.1 开学季主题插画设计

**设计构思**

本例讲解开学季主题插画设计。在设计过程中以漂亮的橙黄色系作为主色调，再绘制白色图形制作出白云效果，为背景添加装饰，最后添加装饰元素及文字信息完成整体插画效果设计，最终效果如图 3.1 所示。

图 3.1　最终效果

| 源文件 | 第 3 章\开学季主题插画设计背景效果 .ai、开学季主题插画设计整体效果 .psd |
|---|---|
| 调用素材 | 第 3 章\开学季主题插画设计 |
| 难易指数 | ★★★☆☆ |

**操作步骤**

### 3.1.1　使用 Illustrator 制作插画背景

 执行菜单栏中的【文件】|【新建】命令，在弹出的对话框中设置【宽度】为 1000 毫米，【高度】为 450 毫米，新建一个空白画板。

步骤 02　选择工具箱中的【矩形工具】，绘制 1 个与画板大小相同的矩形，设置【填色】为黄色（R:255，G:214，B:106），【描边】为无。

步骤 03　在画板底部绘制 1 个图形，设置【填色】为蓝色（R:164，G:229，B:249），【描边】为棕色（R:147，G:44，B:71），【描边粗细】为 1 像素，如图 3.2 所示。

图 3.2　绘制图形

步骤 04　选择工具箱中的【钢笔工具】，绘制 1 个图形，设置【填色】为蓝色（R:130，G:209，B:240），【描边】为无，如图 3.3 所示。

图 3.3　绘制图形

步骤 05 选择工具箱中的【钢笔工具】，绘制1个图形，设置【填色】为棕色（R:147，G:44，B:71），【描边粗细】为1像素，如图 3.4 所示。

步骤 06 再绘制1个深灰色（R:114，G:114，B:114）图形，如图 3.5 所示。

图 3.4 绘制图形　　图 3.5 绘制图形

步骤 07 选择工具箱中的【钢笔工具】，绘制1个图形，设置【填色】为白色，【描边】为无，如图 3.6 所示。

图 3.6 绘制图形

步骤 08 选中图形，按 Ctrl+C 组合键将其复制。将其【不透明度】更改为 80%，效果如图 3.7 所示。

步骤 09 按 Ctrl+F 组合键粘贴图形，将粘贴的图形等比缩小，效果如图 3.8 所示。

图 3.7 更改图形不透明度　　图 3.8 粘贴图形并缩小

步骤 10 同时选中两个白色图形，按住 Alt+Shift 组合键向右侧拖动，将图形复制一份，双击工具箱中的【镜像工具】，在弹出的对话框中单击【垂直】单选按钮，完成之后单击【确定】按钮，效果如图 3.9 所示。

图 3.9 复制图形

## 3.1.2 使用 Photoshop 制作插画主视觉

步骤 01 执行菜单栏中的【文件】|【打开】命令，选择"开学季主题插画设计背景效果.jpg、素材.psd"文件，单击【打开】按钮，将打开的素材拖入画板中适当位置并缩小，如图 3.10 所示。

步骤 02 选择工具箱中的【横排文字工具】，在图像中输入文字，如图 3.11 所示。

图 3.11 输入文字

图 3.10 添加素材

## 3.1.3 使用 Photoshop 制作条纹效果

**步骤 01** 选择工具箱中的【直线工具】，在文字位置绘制1条宽度为1像素的白色线段，如图3.12所示。将生成1个【直线1】图层。

**步骤 02** 选择工具箱中的【路径选择工具】，选中线段，按 Ctrl+Alt+T 组合键将线段向右侧变换复制一份，如图3.13所示。

图 3.15 创建剪贴蒙版　　图 3.16 创建剪贴蒙版后的效果

**步骤 05** 在【图层】面板中，选中【开学季 拷贝】图层，单击面板底部的【添加图层样式】 fx 按钮，在菜单中选择【斜面和浮雕】命令。

**步骤 06** 在弹出的对话框中将【深度】更改为50%，【大小】更改为20像素，取消勾选【使用全局光】复选框，【角度】更改为90度，【高度】更改为20度，【阴影模式】中【颜色】更改为黄色（R:253，G:209，B:42），【不透明度】更改为50%，如图3.17所示。

图 3.12 绘制线段　　　图 3.13 变换复制

**步骤 03** 按住 Ctrl+Alt+Shift 组合键的同时按 T 键多次，将线段复制多份，如图3.14所示。

图 3.14 复制多份

**技巧**：采用变换复制的方法将图形复制多份的好处是不会生成多个图层。

**步骤 04** 选中【直线1】图层，将其移至【开学季】图层上方，再执行菜单栏中的【图层】|【创建剪贴蒙版】命令，为当前图层创建剪贴蒙版，将部分图像隐藏，如图3.15所示。创建剪贴蒙版后的效果如图3.16所示。

图 3.17 设置斜面和浮雕

**步骤 07** 勾选【渐变叠加】复选框，将【不透明度】更改为80%，【渐变】更改为黑色到白色，【混合模式】更改为叠加，如图3.18所示。

图 3.18 设置渐变叠加

步骤 08 勾选【投影】复选框，将【混合模式】更改为正常，【颜色】更改为棕色（R:122，G:63，B:0），【不透明度】更改为30%，取消勾选【使用全局光】复选框，将【角度】更改为116度，【距离】更改为10像素，【大小】更改为30像素，如图3.19 所示。完成之后单击【确定】按钮，效果如图 3.20 所示。

图 3.19 设置投影

### 3.1.4 使用 Photoshop 制作装饰文字

步骤 01 选择工具箱中的【横排文字工具】T，在图像中输入文字，如图 3.23 所示。

图 3.20 投影效果

步骤 09 在【图层】面板中，选中【开学季】图层，单击面板底部的【添加图层样式】fx 按钮，在菜单中选择【描边】命令。

步骤 10 在弹出的对话框中将【大小】更改为50像素，【颜色】更改为浅黄色（R:255，G:247，B:225），如图 3.21 所示。完成之后单击【确定】按钮，如图 3.22 所示。

图 3.21 设置描边

图 3.22 描边效果

图 3.23 输入文字

步骤 02　在【图层】面板中，选中【开学有豪礼】图层，单击面板底部的【添加图层样式】fx 按钮，在菜单中选择【描边】命令。

步骤 03　在弹出的对话框中将【大小】更改为 5 像素，【位置】更改为外部，【颜色】更改为棕色（R:120，G:66，B:54），如图 3.24 所示。完成之后单击【确定】按钮，效果如图 3.25 所示。

步骤 04　执行菜单栏中的【文件】|【打开】命令，选择"素材 2.psd"文件，单击【打开】按钮，将打开的素材拖入画布中文字上方位置并适当缩放及移动，这样就完成了效果制作，最终效果如图 3.1 所示。

图 3.24　设置描边

图 3.25　描边效果

## 3.2　腊八节插画设计

### 设计构思

本例讲解腊八节插画设计。在设计过程中以漂亮的腊八节元素作为画布主视觉，通过绘制装饰图像及添加素材元素制作出完整的插画效果，最后输入相关文字信息即可完成整体插画效果设计，最终效果如图 3.26 所示。

| 源文件 | 第 3 章\腊八节插画设计整体效果 .ai、腊八节插画设计背景效果 .psd |
|---|---|
| 调用素材 | 第 3 章\腊八节插画设计 |
| 难易指数 | ★★☆☆☆ |

图 3.26　最终效果

> 操作步骤

## 3.2.1 使用 Photoshop 制作插画背景

**步骤 01** 执行菜单栏中的【文件】|【新建】命令，在弹出的对话框中设置【宽度】为 800 毫米，【高度】为 1200 毫米，【分辨率】为 300 像素 / 英寸，新建一个空白画布。

**步骤 02** 在【图层】面板中，单击面板底部的【创建新图层】按钮，新建1个【图层1】图层，并将图层填充为白色。

**步骤 03** 在【图层】面板中，选中【图层 1】图层，单击面板底部的【添加图层样式】fx按钮，在菜单中选择【渐变叠加】命令。

**步骤 04** 在弹出的对话框中将【混合模式】更改为正常，【渐变】更改为白色到浅黄色（R:254，G:249，B:228），【样式】更改为径向，【角度】更改为 0 度，【缩放】更改为 150%，并在对话框打开的状态下在画布中按住鼠标左键拖动，更改渐变起点，如图 3.27 所示。完成之后单击【确定】按钮，效果如图 3.28 所示。

图 3.27 设置渐变叠加

**技巧**：在渐变叠加图层样式对话框打开的情况下，可在画布中按住鼠标左键拖动，更改渐变位置。

**步骤 05** 执行菜单栏中的【文件】|【打开】命令，选择"素材 .psd"文件，单击【打开】按钮，将打开的素材拖入画布中并适当缩小，如图 3.29 所示。

图 3.28 渐变叠加效果　　图 3.29 添加素材

**步骤 06** 在图层面板中，选中【花】图层，在图像中按住 Alt 键拖动，将图像复制一份，如图 3.30 所示。

**步骤 07** 选中【花 拷贝】图层，按 Ctrl+T 组合键对其执行【自由变换】命令，按住 Alt+Shift 组合键将图形等比缩小，完成之后按 Enter 键确认，效果如图 3.31 所示。

图 3.30 复制图像　　图 3.31 将图像缩小

艺术主题插画设计　第 3 章

**步骤 08** 在图层面板中，选中【山】图层，在图像中按住 Alt 键拖动，将图像复制一份，如图 3.32 所示。

**步骤 09** 选中【山 拷贝】图层，按 Ctrl+T 组合键对其执行【自由变换】命令，按住 Alt+Shift 组合键将图形等比缩小，完成之后按 Enter 键确认，效果如图 3.33 所示。

图 3.32　复制图像

图 3.33　缩小图像

## 3.2.2　使用 Photoshop 绘制太阳图像

**步骤 01** 选择工具箱中的【椭圆工具】，在选项栏中将【填充】更改为黑色，【描边】更改为无，在画布左上角位置按住 Shift 键绘制 1 个正圆，如图 3.34 所示，将生成 1 个【椭圆 1】图层。

图 3.35　设置渐变叠加

图 3.34　绘制正圆

**步骤 02** 在【图层】面板中，选中【椭圆 1】图层，单击面板底部的【添加图层样式】按钮，在菜单中选择【渐变叠加】命令。

**步骤 03** 在弹出的对话框中将【混合模式】更改为正常，【渐变】更改为橙色（R:255, G:180, B:108）到橙色（R:251, G:112, B:59），【样式】更改为径向，【角度】更改为 0 度，【缩放】更改为 150%，如图 3.35 所示。完成之后单击【确定】按钮，效果如图 3.36 所示。

图 3.36　渐变叠加效果

**步骤 04** 执行菜单栏中的【文件】|【打开】命令，选择"白云 .psd"文件，单击【打开】按钮，将打开的素材拖入画布中并适当缩小，如图 3.37 所示。

图 3.37　添加素材

### 3.2.3 使用 Illustrator 绘制装饰元素

步骤 01 执行菜单栏中的【文件】|【打开】命令，选择"腊八节插画设计背景效果.psd"文件，单击【打开】按钮，在打开的对话框中单击【将图层拼合为单个图像】单选按钮，完成之后单击【确定】按钮，如图 3.38 所示。

提示：单击【将图层拼合为单个图像】单选按钮，打开的图像将自动接合为单个图像，这样会减少对计算机内存的占用。单击勾选【将图层转换为对象】单选按钮，将会保留每个图文对象的可编辑性。此处不需要再对每个图文进行编辑，因此单击【将图层拼合为单个图像】单选按钮，将文件以单个图像打开即可。

步骤 02 选择工具箱中的【矩形工具】，绘制 1 个矩形，设置【填色】为深青色（R:132，G:195，B:202），【描边】为无，如图 3.39 所示。

步骤 03 拖动矩形左上角的控制点，为矩形制作圆角效果，如图 3.40 所示。

图 3.38 打开文件

图 3.39 绘制矩形　　图 3.40 制作圆角效果

### 3.2.4 使用 Illustrator 处理装饰素材

步骤 01 执行菜单栏中的【文件】|【打开】命令，选择"女孩.png"文件，单击【打开】按钮，将素材移至适当位置并缩小，如图 3.41 所示。

步骤 02 选择工具箱中的【横排文字工具】，在图像中输入文字，这样就完成了效果制作，最终效果如图 3.26 所示。

图 3.41 添加素材

艺术主题插画设计 第3章

## 3.3 蛋糕小人插画设计

### 设计构思

本例讲解蛋糕小人插画设计。在本例中采用卡通化的设计思路，对素材蛋糕图像进行处理并添加装饰元素，整个主视觉十分形象，最终效果如图 3.42 所示。

| 源文件 | 第 3 章\蛋糕小人插画背景 .psd、蛋糕小人插画装饰 .ai、蛋糕小人插画最终效果 .psd |
|---|---|
| 调用素材 | 第 3 章\蛋糕小人插画设计 |
| 难易指数 | ★★★☆☆ |

图 3.42 最终效果

### 操作步骤

#### 3.3.1 使用 Photoshop 制作插画背景

步骤 01　执行菜单栏中的【文字】|【新建】命令，在弹出的对话框中设置【宽度】为 600 像素，【高度】为 600 像素，【分辨率】为 72 像素/英寸，新建一个空白画布。

步骤 02　选择工具箱中的【渐变工具】，编辑紫色（R:230，G:163，B:228）到紫色（R:167，G:103，B:165）的渐变，单击选项栏中的【线性渐变】按钮，在画布中拖动填充渐变，如图 3.43 所示。

步骤 03　选择工具箱中的【矩形工具】，在选项栏中将【填充】更改为白色，【描边】更改为无，在画布靠底部位置绘制一个矩形，如图 3.44 所示，将生成一个【矩形 1】图层。

图 3.43 填充渐变

图 3.44 绘制图形

步骤 04　选中【矩形 1】图层，执行菜单栏中的【滤镜】|【扭曲】|【波浪】命令，在弹出的对话框中将【生成器数】更改为 4；【波长】中【最小】更改为 59，【最大】更改为 60；【波幅】中【最小】更改为 9，【最大】更改为 10，完成之后单击【确定】按钮，如图 3.45 所示。

65

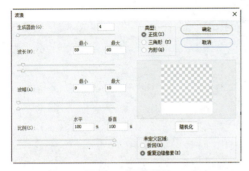

图 3.45 设置波浪

性渐变】■按钮，在图像上拖动将部分图像隐藏，如图 3.49 所示。

图 3.48 添加图层蒙版　　图 3.49 隐藏图像

步骤 05　选中【矩形 1】图层，将图层【不透明度】更改为 30%，如图 3.46 所示。更改后的效果如图 3.47 所示。

步骤 08　选中【矩形 1】图层，在画布中按住 Alt+Shift 组合键向上拖动，将图像复制一份，如图 3.50 所示。

步骤 09　执行菜单栏中的【文件】|【打开】命令，选择"蛋糕.psd"文件，单击【打开】按钮，将打开的素材拖入画布中并适当缩小，如图 3.51 所示。

图 3.46 更改图层不透明度　　图 3.47 更改后的效果

步骤 06　在【图层】面板中，选中【矩形 1】图层，单击面板底部的【添加图层蒙版】■按钮，为其添加图层蒙版，如图 3.48 所示。

步骤 07　选择工具箱中的【渐变工具】■，编辑黑色到白色的渐变，单击选项栏中的【线

图 3.50 复制图像　　图 3.51 添加素材

### 3.3.2 使用 Illustrator 制作装饰效果

步骤 01　执行菜单栏中的【文件】|【打开】命令，选择"蛋糕小人插画背景.psd"文件，单击【打开】按钮，在打开的对话框中单击【将图层拼合为单个图像】单选按钮，完成之后单击【确定】按钮，如图 3.52 所示。

图 3.52 打开素材

步骤 02　选择工具箱中的【椭圆工具】◯，将【填色】更改为深红色（R:56，G:0，B:0），【描边】更改为无，绘制一个椭圆图形，如图 3.53 所示。

步骤 03　选中椭圆图形，按 Ctrl+C 组合键复制，再按 Ctrl+F 组合键粘贴，将粘贴的图形更改为白色并等比缩小，如图 3.54 所示。

图 3.53　绘制椭圆

图 3.54　复制图形

步骤 04　选择工具箱中的【钢笔工具】，在左眼位置绘制 1 个眉毛样式图形，设置【填色】为深红色（R:56，G:0，B:0），【描边】为无，如图 3.55 所示。

步骤 05　选择工具箱中的【椭圆工具】◯，将【填色】更改为红色（R:255，G:85，B:85），【描边】更改为无，在眼珠下方绘制一个椭圆图形，如图 3.56 所示。

图 3.55　绘制图形

图 3.56　绘制椭圆

步骤 06　同时选中所有和眼睛相关的图形，按 Ctrl+C 组合键复制，再按 Ctrl+F 组合键粘贴，双击工具箱中的【镜像工具】，在弹出的对话框中单击【垂直】单选按钮，完成之后单击【确定】按钮，将图形向右侧平移，如图 3.57 所示。

图 3.57　镜像图形

步骤 07　选择工具箱中的【钢笔工具】，绘制 1 个嘴巴图形，设置【填色】为深红色（R:56，G:0，B:0），【描边】为无，如图 3.58 所示。

步骤 08　选择工具箱中的【椭圆工具】◯，设置【填色】为红色（R:255，G:85，B:85），【描边】为无，在嘴巴下方绘制一个椭圆图形制作舌头，如图 3.59 所示。

图 3.58　绘制图形

图 3.59　绘制舌头

步骤 09　选中嘴巴图形，按 Ctrl+C 组合键复制，再按 Ctrl+F 组合键粘贴，同时选中复制的嘴巴图形及红色舌头图形，右击，从弹出的快捷菜单中选择【建立剪切蒙版】命令，将部分图像隐藏，效果如图 3.60 所示。

图 3.60　建立剪切蒙版

步骤⑩ 选择工具箱中的【钢笔工具】，绘制1个胳膊图形，设置【填色】为深红色（R:56，G:0，B:0），【描边】为无，如图3.61所示。

图3.61 绘制胳膊

步骤⑪ 在其他位置再次绘制胳膊、腿图形，如图3.62所示。

步骤⑫ 选中所有和胳膊、眼睛、嘴巴相关的图形，按Ctrl+C组合键复制，再按Ctrl+F组合键粘贴，然后将图形向右侧平移，如图3.63所示。

图3.62 绘制图形　　图3.63 复制图形

步骤⑬ 双击工具箱中的【镜像工具】，在弹出的对话框中单击【垂直】单选按钮，完成之后单击【确定】按钮，效果如图3.64所示。

图3.64 将图形镜像

步骤⑭ 选择工具箱中的【钢笔工具】，在右侧蛋糕图像右上角绘制两个装饰图形，如图3.65所示。

图3.65 绘制图形

步骤⑮ 选择工具箱中的【椭圆工具】，将【填色】更改为深红色（R:56，G:0，B:0），【描边】更改为无，在左侧蛋糕图像底部绘制1个椭圆图形，如图3.66所示。

步骤⑯ 选中椭圆图形，执行菜单栏中的【效果】|【模糊】|【高斯模糊】命令，在弹出的对话框中将【半径】更改为2像素，完成之后单击【确定】按钮，效果如图3.67所示。

图3.66 绘制椭圆　　图3.67 添加模糊效果

步骤⑰ 选中模糊图像，将其【不透明度】更改为20%，效果如图3.68所示。

步骤⑱ 选中模糊图像，按Ctrl+C组合键复制，再按Ctrl+F组合键粘贴，然后将图像向右侧平移，如图3.69所示。

图3.68 更改不透明度　　图3.69 复制图像

## 3.3.3 使用 Photoshop 制作插画背景

**步骤 01** 执行菜单栏中的【文件】|【打开】命令，选择"蛋糕小人插画装饰.ai"文件，单击【打开】按钮，在打开的图像文档中，执行菜单栏中的【图层】|【新建】|【背景图层】命令。

**步骤 02** 选择工具箱中的【文字工具】，添加文字，如图 3.70 所示。

图 3.70 添加文字

提示：在【字符】面板中，单击【全部大写字母】图标，可以将所有字母变成大字。

**步骤 03** 在文字图层名称上右击，从弹出的快捷菜单中选择【转换为形状】命令，如图 3.71 所示。

**步骤 04** 选中【Cup Cake】图层，按 Ctrl+T 组合键对其执行【自由变换】命令，再右击，从弹出的快捷菜单中选择【变形】命令，在选项栏中单击【自定】按钮，在弹出的下拉选项中选择【扇形】，将【弯曲】更改为 20%，完成之后按 Enter 键确认，效果如图 3.72 所示。

**步骤 05** 在【图层】面板中，选中【Cup Cake】图层，单击面板底部的【添加图层样式】按钮，在菜单中选择【投影】命令。

图 3.71 转换为形状

图 3.72 将文字变形

**步骤 06** 在弹出的对话框中将【混合模式】更改为正常，【颜色】更改为紫色（R:156, G:80, B:153），【不透明度】更改为 100%，取消勾选【使用全局光】复选框，将【角度】更改为 90 度，【距离】更改为 20 像素，【扩展】更改为 100%，【大小】更改为 0 像素，完成之后单击【确定】按钮，如图 3.73 所示。

图 3.73 设置投影

**步骤 07** 选择工具箱中的【文字工具】，添加文字，如图 3.74 所示。

**步骤 08** 在【Cup Cake】图层名称上右击，从弹出的快捷菜单中选择【拷贝图层样式】命令，在【Super Yummy】图层名称上右击，从弹出的快捷菜单中选择【粘贴图层样式】命令，效果如图 3.75 所示。

图 3.74 添加文字

图 3.75 粘贴图层样式

步骤 12 将前景色更改为白色，在画布中拖动图像至合适位置，这样就完成了效果制作，最终效果如图 3.42 所示。

步骤 09 在【画笔】面板中，选择 1 个圆角笔触，将【大小】更改为 150 像素，【间距】更改为 1000%，如图 3.76 所示。

步骤 10 勾选【形状动态】复选框，将【大小抖动】更改为 100%，如图 3.77 所示。

步骤 11 单击面板底部的【创建新图层】按钮，新建一个【图层 1】图层。

图 3.76 设置画笔笔尖形状

图 3.77 设置形状动态

## 3.4 动感城市夜景插画设计

设计构思

本例讲解动感城市夜景插画设计。在设计过程中，将城市夜景作为主视觉图像，为其添加颜色叠加并为建筑制作倒影，使整个画面富有质感，最终效果如图 3.78 所示。

| 源文件 | 第 3 章\动感城市夜景插画背景 .ai、动感城市夜景插画最终效果 .psd |
| --- | --- |
| 调用素材 | 第 3 章\动感城市夜景插画设计 |
| 难易指数 | ★★★☆☆ |

图 3.78 最终效果

## 操作步骤

### 3.4.1 使用 Illustrator 制作插画背景

步骤01 执行菜单栏中的【文件】|【新建画板】命令，在弹出的对话框中将【宽度】更改为 160 毫米，【高度】更改为 200 毫米，完成之后单击【确定】按钮。

步骤02 选择工具箱中的【矩形工具】，绘制 1 个与画板大小相同的矩形。

步骤03 选择工具箱中的【渐变工具】，在图形上拖动为其填充蓝色（R:83, G:91, B:138）到紫色（R:141, G:100, B:132）到红色（R:225, G:116, B:126）到黄色（R:254, G:205, B:138）的线性渐变，如图 3.79 所示。

图 3.79 填充渐变

步骤04 选择工具箱中的【钢笔工具】，绘制 1 个不规则图形，设置【填色】为黄色（R:255, G:231, B:153），【描边】为无，如图 3.80 所示。

步骤05 选中图形，执行菜单栏中的【滤镜】|【模糊】|【高斯模糊】命令，在弹出的对话框中将【半径】更改为 2 像素，完成之后单击【确定】按钮，效果如图 3.81 所示。

图 3.80 绘制图形　　图 3.81 高斯模糊效果

步骤06 选中图形，选择工具箱中的【渐变工具】，在图形上拖动为其填充黄色（R:255, G:231, B:153）到透明的线性渐变，如图 3.82 所示。

步骤07 选择工具箱中的【钢笔工具】，绘制 1 个不规则图形，选中图形，选择工具箱中的【渐变工具】，在图形上拖动为其填充蓝色（R:50, G:58, B:85）到蓝色（R:0, G:6, B:58）的线性渐变，效果如图 3.83 所示。

图 3.82 填充渐变　　图 3.83 绘制图形并填充渐变

步骤08 选择工具箱中的【钢笔工具】，绘制 1 个白色不规则图形，如图 3.84 所示。在【透明度】面板中，将其【不透明度】更改为 20%，如图 3.85 所示。

图 3.84 绘制图形　　图 3.85 更改不透明度

步骤09 选中白色图形，按住 Alt 键拖动，将图形复制两份，并将其适当缩小，如图 3.86 所示。

图 3.86 复制图形

步骤10 选择工具箱中的【直线段工具】，在图像上方位置绘制1条倾斜线段，设置【填色】为无，【描边】为白色，【描边粗细】为 1 像素，如图 3.87 所示。

步骤11 在【透明度】面板中，将线段的【混合模式】更改为叠加，【不透明度】更改为 30%，效果如图 3.88 所示。

图 3.87 绘制线段　　图 3.88 更改不透明度

步骤12 选中线段，选择工具箱中的【渐变工具】，在线段上拖动为其填充白色到透明的线性渐变，如图 3.89 所示。

步骤13 选中线段，按住 Alt 键拖动，将线段复制数份，并将部分线段适当缩小，如图 3.90 所示。

图 3.89 填充渐变　　图 3.90 复制线段

## 3.4.2 使用 Photoshop 制作主视觉图像

步骤01 执行菜单栏中的【文件】|【打开】命令，选择"动感城市夜景插画背景 .ai"文件，单击【打开】按钮打开素材，如图 3.91 所示。

步骤02 执行菜单栏中的【图层】|【新建】|【背景图层】命令，新建背景图层如图 3.92 所示。

步骤03 执行菜单栏中的【文件】|【打开】命令，选择"建筑 .psd"文件，单击【打开】按钮，将打开的素材拖入画布中并适当缩小，如图 3.93 所示。

图 3.91 打开素材　　图 3.92 新建背景图层

图 3.93 添加素材

步骤 04 在【图层】面板中,选中【建筑】图层,单击面板底部的【添加图层样式】*fx* 按钮,在菜单中选择【渐变叠加】命令。

步骤 05 在弹出的对话框中将【混合模式】更改为叠加,【渐变】更改为红色(R:179,G:80,B:73)到蓝色(R:22,G:47,B:114)到红色(R:230,G:98,B:94)到黄色(R:250,G:227,B:172),完成之后单击【确定】按钮,如图 3.94 所示。

图 3.94 设置渐变叠加

步骤 06 选择工具箱中的【矩形工具】,在选项栏中将【填充】更改为蓝色(R:4,G:14,B:38),【描边】更改为无,在画布靠底部的位置绘制一个矩形,如图 3.95 所示。这将生成一个【矩形 1】图层。

步骤 07 在【图层】面板中,选中【建筑】图层,将其拖至面板底部的【创建新图层】按钮上,生成 1 个【建筑 拷贝】图层。选中【建筑】图层,在其名称上右击,从弹出的快

捷菜单中选择【栅格化图层样式】命令,如图 3.96 所示。

步骤 08 选中【建筑】图层,按 Ctrl+T 组合键对其执行【自由变换】命令,再右击,从弹出的快捷菜单中选择【垂直翻转】命令,完成之后按 Enter 键确认,将图像向下移动,如图 3.97 所示。

图 3.95 绘制图形

图 3.96 栅格化图层　　图 3.97 变换图像

步骤 09 选中【建筑】图层,执行菜单栏中的【滤镜】|【模糊】|【高斯模糊】命令,将【半径】更改为 2 像素,如图 3.98 所示。完成之后单击【确定】按钮,效果如图 3.99 所示。

图 3.98 添加高斯模糊　　图 3.99 高斯模糊效果

步骤 10 选中【建筑】图层,执行菜单栏中的【滤镜】|【模糊】|【动感模糊】命令,在弹

出的对话框中将【角度】更改为 0 度,【距离】更改为 10 像素, 如图 3.100 所示。设置完成之后单击【确定】按钮, 效果如图 3.101 所示。

图 3.100 添加动感模糊

图 3.101 动感模糊效果

步骤 11 选择工具箱中的【矩形工具】, 在选项栏中将【填充】更改为蓝色(R:4, G:14, B:38),【描边】更改为无, 在建筑图像靠底部位置绘制一个矩形, 如图 3.102 所示。这将生成一个【矩形 2】图层。

图 3.102 绘制图形

步骤 12 选中【矩形 2】图层, 执行菜单栏中的【滤镜】|【模糊】|【高斯模糊】命令, 将【半径】更改为 5 像素, 如图 3.103 所示。完成之后单击【确定】按钮, 效果如图 3.104 所示。

图 3.103 添加高斯模糊

图 3.104 高斯模糊效果

步骤 13 选中【矩形 2】图层, 将图层混合模式设置为【正片叠底】, 如图 3.105 所示。设置后的效果如图 3.106 所示。

图 3.105 设置图层混合模式

图 3.106 设置后的效果

步骤 14 选择工具箱中的【椭圆工具】, 在选项栏中将【填充】更改为黄色(R:255, G:237, B:190),【描边】更改为无, 在画布靠右上角位置按住 Shift 键绘制一个正圆, 如图 3.107 所示。这将生成一个【椭圆 1】图层。

图 3.107 绘制图形

步骤 15 在【图层】面板中, 选中【椭圆 1】图层, 单击面板底部的【添加图层样式】 fx 按钮, 在菜单中选择【内发光】命令。

步骤 16 在弹出的对话框中将【混合模式】更改为正常,【不透明度】更改为 50%,【颜色】更改为白色,【大小】更改为 20 像素, 完成之后单击【确定】按钮, 如图 3.108 所示。

艺术主题插画设计 第 3 章

图 3.108 设置内发光

**步骤 17** 勾选【外发光】复选框,将【混合模式】更改为叠加,【不透明度】更改为 60%,【颜色】更改为黄色(R:255,G:247,B:207),【大小】更改为 60 像素,完成之后单击【确定】按钮,这样就完成了效果制作,最终效果如图 3.78 所示。

## 3.5 课后习题

### 3.5.1 习题 1——鸟语花香插画设计

**设计构思**

本例讲解鸟语花香插画设计。该设计围绕鸟语花香主题,通过各种元素的叠加,完美制作出插画的视觉效果,最终效果如图 3.109 所示。

| 源文件 | 第 3 章\鸟语花香插画背景 .ai、鸟语花香插画最终效果 .psd |
|---|---|
| 调用素材 | 第 3 章\鸟语花香插画设计 |
| 难易指数 | ★★☆☆☆ |

图 3.109 最终效果

75

## 3.5.2 习题 2——圣诞主题插画设计

> **设计构思**

本例讲解圣诞主题插画设计。在设计过程中，采用蓝白相间的颜色配色，将动感的圆点图像与圣诞元素相结合，同时使用漂亮的文字强调插画图像主题意味，最终效果如图 3.110 所示。

图 3.110　最终效果

| 源文件 | 第 3 章 \ 圣诞主题插画背景效果 .psd、圣诞主题插画最终效果 .ai |
|---|---|
| 调用素材 | 第 3 章 \ 圣诞主题插画设计 |
| 难易指数 | ★★☆☆☆ |

# 第 4 章 电商旺铺广告图设计

## 本章介绍

本章讲解电商旺铺广告图设计。近年来，电商广告设计越来越流行，作为新时代的产物，越来越多的人更加偏向于网购。对于顾客来说，卓越的电商广告图设计将直接提高他们的购物欲望，同时也会提高店铺的成交量。本章将详细讲解厨电直通车主图设计、鞋子促销 banner（横幅）设计、移动端电商购物页面设计、聚划算主题 banner 设计以及女装广告图设计的制作案例。通过学习本章的内容，读者可以掌握与电商旺铺广告图设计相关的知识。

## 要点索引

◎ 学习厨电直通车主图设计

◎ 掌握鞋子促销 banner 设计

◎ 学会移动端电商购物页面设计

◎ 掌握聚划算主题 banner 设计

◎ 了解女装广告图设计

# 4.1 厨电直通车主图设计

> **设计构思**

本例讲解厨电直通车主图设计。在制作过程中,以漂亮的厨房电器为背景,以绿叶图像为衬托,突出新鲜的概念,最后制作标签并添加相关文字即可完成整体效果制作,最终效果如图 4.1 所示。

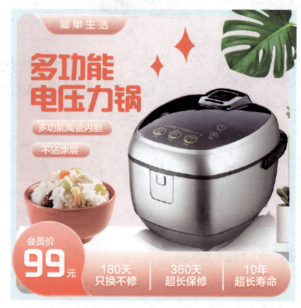

图 4.1 最终效果

| 源文件 | 第 4 章 \ 厨电直通车主图设计背景效果 .ai、厨电直通车主图设计整体效果 .psd |
|---|---|
| 调用素材 | 第 4 章 \ 厨电直通车主图设计 |
| 难易指数 | ★★★☆☆ |

> **操作步骤**

## 4.1.1 使用 Illustrator 制作背景图像

**步骤 01** 执行菜单栏中的【文件】|【新建】命令,在弹出的对话框中设置【宽度】为 500 像素,【高度】为 500 像素,新建一个空白画板。

**步骤 02** 选择工具箱中的【矩形工具】,绘制 1 个与画板大小相同的矩形,将【填色】更改为蓝色(R:217, G:239, B:244),【描边】更改为无,如图 4.2 所示。

图 4.2 绘制矩形

步骤 03 选中矩形，按 Ctrl+C 组合键复制，再按 Ctrl+Shift+V 组合键粘贴，然后将粘贴的矩形等比缩小，并将其更改为白色，如图 4.3 所示。

步骤 04 拖动矩形左上角的控制点，制作圆角矩形效果，如图 4.4 所示。按 Ctrl+C 组合键复制圆角矩形。

按钮，将打开的素材拖入画板右上角位置并缩小，如图 4.9 所示。

图 4.6 粘贴图形　　图 4.7 隐藏不需要的图像

图 4.3 复制并粘贴图形　　图 4.4 制作圆角效果

图 4.8 调整素材大小　　图 4.9 添加素材

步骤 05 执行菜单栏中的【文件】|【打开】命令，选择"背景.jpg"文件，单击【打开】按钮，将打开的素材拖入画板中的适当位置并缩小，如图 4.5 所示。

技巧：创建剪切蒙版之后，可以通过双击素材图像来对其位置及大小进行调整。

步骤 10 选择工具箱中的【矩形工具】，在图像右上角位置绘制 1 个白色矩形，如图 4.10 所示。

步骤 11 同时选中图形及绿叶图像，右击，从弹出的快捷菜单中选择【建立剪切蒙版】命令，将不需要的图像隐藏，如图 4.11 所示。

图 4.5 添加素材

步骤 06 按 Ctrl+[ 组合键，将背景图片移动到白色圆角矩形的下方，如图 4.6 所示。

步骤 07 同时选中白色圆角矩形及背景图像，右击，从弹出的快捷菜单中选择【建立剪切蒙版】命令，将不需要的图像隐藏，如图 4.7 所示。

步骤 08 双击素材图像，将其等比缩小并调整位置，如图 4.8 所示。

步骤 09 执行菜单栏中的【文件】|【打开】命令，选择"绿叶.png"文件，单击【打开】

图 4.10 绘制矩形　　图 4.11 隐藏不需要的图像

## 4.1.2 使用 Photoshop 绘制装饰元素

步骤01 执行菜单栏中的【文件】|【打开】命令，选择"厨电直通车主图设计背景效果 .ai"文件。

步骤02 在打开的文档中，选中【图层 1】图层，执行菜单栏中的【图层】|【新建】|【图层背景】命令，将【图层1】图层设置为【背景】层，如图 4.12 所示。

图 4.12 新建图层背景

步骤03 选择工具箱中的【钢笔工具】，在选项栏中单击【选择工具模式】按钮，在弹出的选项中选择【形状】，将【填充】更改为白色，【描边】更改为无，在图像左上角绘制1个图形，如图 4.13 所示。这将生成 1 个【形状 1】图层。

图 4.13 绘制图形

步骤04 在【图层】面板中，选中【形状 1】图层，单击面板底部的【添加图层样式】fx 按钮，在菜单中选择【渐变叠加】命令。

步骤05 在弹出的对话框中将【混合模式】更改为正常，【渐变】更改为红色（R:230，G:104，

B:99）到浅红色（R:255，G:234，B:234），如图 4.14 所示。完成之后单击【确定】按钮，效果如图 4.15 所示。

图 4.14 设置渐变叠加

图 4.15 渐变叠加效果

步骤06 勾选【内发光】复选框，将【颜色】更改为白色，【大小】更改为 5 像素，如图 4.16 所示。完成之后单击【确定】按钮，效果如图 4.17 所示。

图 4.16 设置内发光

电商旺铺广告图设计　第4章

图4.17　内发光效果

步骤07　选择工具箱中的【矩形工具】，在选项栏中将【填充】更改为白色，【描边】更改为无，在画布底部绘制1个矩形，并适当拖动边角控制点，为矩形添加圆角效果，如图4.18所示。这将生成1个【矩形1】图层。

图4.18　绘制图形

步骤08　在【形状1】图层名称上右击，从弹出的快捷菜单中选择【拷贝图层样式】命令，在【矩形1】图层名称上右击，从弹出的快捷菜单中选择【粘贴图层样式】命令，如图4.19所示。效果如图4.20所示。

图4.19　粘贴图层样式

图4.20　应用图层样式后的效果

步骤09　选择工具箱中的【椭圆工具】，在选项栏中将【填充】更改为白色，【描边】更改为无，在图像左下角位置按住Shift键绘制1个正圆，如图4.21所示。这将生成1个【椭圆1】图层。

步骤10　选择工具箱中的【钢笔工具】，在选项栏中单击【选择工具模式】 路径 按钮，在弹出的选项中选择【形状】，将【填充】更改为白色，【描边】更改为无，在正圆右下角绘制1个图形，如图4.22所示。这将生成1个【形状2】图层。

图4.21　绘制正圆　　图4.22　绘制图形

步骤11　在图层面板中，同时选中【椭圆1】及【形状2】图层，按Ctrl+E组合键将其合并，这将生成1个【形状2】图层。

步骤12　在【形状2】图层名称上右击，从弹出的快捷菜单中选择【粘贴图层样式】命令，效果如图4.23所示。

步骤13　双击【形状2】图层样式名称，在弹出的对话框中将其渐变颜色更改为红色（R:250，G:53，B:50）到红色（R:255，G:177，B:175），完成之后单击【确定】按钮，效果如图4.24所示。

图4.23　应用图层样式后的效果　图4.24　更改渐变颜色

步骤 14　选择工具箱中的【矩形工具】，在选项栏中将【填充】更改为浅红色（R:245，G:226，B:232），【描边】更改为无。在画布底部绘制1个矩形，并适当拖动边角控制点，为矩形添加圆角效果，如图4.25所示。这将生成1个【矩形2】图层。

步骤 15　选中【矩形2】图层，在画布中按住Alt+Shift组合键向右侧拖动，将图形复制一份，如图4.26所示。

图 4.25　绘制图形　　　　图 4.26　复制图形

### 4.1.3 使用 Photoshop 添加文字信息

步骤 01　选择工具箱中的【横排文字工具】，在图像中输入文字，如图4.27所示。

图 4.28　设置投影

图 4.27　输入文字

步骤 02　在【图层】面板中，选中【99】图层，单击面板底部的【添加图层样式】fx按钮，在菜单中选择【投影】命令。

步骤 03　在弹出的对话框中，将【混合模式】更改为叠加，【颜色】更改为红色（R:176，G:35，B:35），取消勾选【使用全局光】复选框，将【角度】更改为90度，【距离】更改为3像素，【大小】更改为5像素，如图4.28所示。完成之后单击【确定】按钮，效果如图4.29所示。

图 4.29　投影效果

步骤 04　在【99】图层名称上右击，从弹出的快捷菜单中选择【拷贝图层样式】命令。同时选中图像底部几个数字所在图层，在其名称上右击，从弹出的快捷菜单中选择【粘贴图层样式】命令，如图4.30所示。应用图层样式后的效果如图4.31所示。

# 电商旺铺广告图设计 第4章

图 4.30 粘贴图层样式

图 4.31 应用图层样式后的效果

步骤 05 选择工具箱中的【矩形工具】▭，在选项栏中将【填充】更改为白色，【描边】更改为无。在画布中绘制1个矩形，并适当拖动边角控制点，为矩形添加圆角效果，如图 4.32 所示。这将生成1个【矩形3】图层。

步骤 06 选中【矩形3】图层，在画布中按住 Alt+Shift 组合键向下方拖动，将图形复制一份，再将复制生成的图形宽度缩短，如图 4.33 所示。这将生成1个【矩形3 拷贝】图层。

图 4.32 绘制图形

图 4.33 复制并缩小图形

步骤 07 在【矩形1】图层名称上右击，从弹出的快捷菜单中选择【拷贝图层样式】命令，同时选中【矩形3】及【矩形3 拷贝】图层并在其名称上右击，从弹出的快捷菜单中选择【粘贴图层样式】命令，如图 4.34 所示，效果如图 4.35 所示。

图 4.34 粘贴图层样式

图 4.35 应用图层样式后的效果

步骤 08 选择工具箱中的【横排文字工具】T，在图像中输入文字，如图 4.36 所示。

图 4.36 输入文字

步骤 09 在【99】图层名称上右击，从弹出的快捷菜单中选择【拷贝图层样式】命令，在【多功能陶瓷内胆】图层名称上右击，从弹出的快捷菜单中选择【粘贴图层样式】命令，如图 4.37 所示，效果如图 4.38 所示。

图 4.37 粘贴图层样式

图 4.38 应用图层样式后的效果

步骤 10　在【不沾涂层】图层名称上右击，从弹出的快捷菜单中选择【粘贴图层样式】命令，如图 4.39 所示，效果如图 4.40 所示。

图 4.39　粘贴图层样式　　图 4.40　应用图层样式后的效果

### 4.1.4　使用 Photoshop 绘制装饰图形

步骤 01　选择工具箱中的【钢笔工具】，在选项栏中单击【选择工具模式】按钮，在弹出的选项中选择【形状】，将【填充】更改为红色（R:251，G:60，B:56），【描边】更改为无。

步骤 02　在"多功能电压力锅"文字右侧位置绘制 1 个不规则图形，如图 4.41 所示。这将生成 1 个【形状 3】图层。

图 4.41　绘制图形

步骤 03　选中【形状 3】图层，按住 Alt 键将其复制一份，并适当缩放，这样就完成了效果制作，最终效果如图 4.1 所示。

## 4.2　鞋子促销 banner 设计

**设计构思**

本例讲解鞋子促销 banner 设计。在设计过程中以可爱的鞋子为主视觉图像，通过添加相应的文字制作出完美的 banner 效果，最终效果如图 4.42 所示。

图 4.42　最终效果

电商旺铺广告图设计　第 4 章

| 源文件 | 第 4 章 \ 鞋子促销 banner 设计整体效果 .ai、鞋子促销 banner 设计背景效果 .psd |
|---|---|
| 调用素材 | 第 4 章 \ 鞋子促销 banner 设计 |
| 难易指数 | ★★★☆☆ |

**操作步骤**

## 4.2.1 使用 Photoshop 制作圆点图像

**步骤 01** 执行菜单栏中的【文字】|【新建】命令，在弹出的对话框中设置【宽度】为 1300 像素，【高度】为 600 像素，【分辨率】为 72 像素 / 英寸，新建一个空白画布，将画布填充为蓝色（R:113，G:201，B:251）。

**步骤 02** 选择工具箱中的【椭圆工具】◯，在选项栏中将【填充】更改为白色，【描边】更改为无，在画布左上角位置按住 Shift 键绘制 1 个正圆，如图 4.43 所示。这将生成 1 个【椭圆 1】图层。

图 4.43　绘制椭圆

**步骤 03** 选择工具箱中的【路径选择工具】▶，选中【椭圆 1】图层中图形，按 Ctrl+Alt+T 组合键将其向下方拖动，变换复制一份，如图 4.44 所示。

**步骤 04** 按住 Ctrl+Alt+Shift 组合键的同时按 T 键多次，将圆形复制多份，如图 4.45 所示。

图 4.44　变换复制　　　图 4.45　复制多份图形

**步骤 05** 同时选中复制生成的多份图形，向右侧变换复制多份，如图 4.46 所示。

图 4.46　复制多份图形

**步骤 06** 在图层面板中，选中【椭圆 1】图层，将图层混合模式更改为柔光，【不透明度】更改为 50%，效果如图 4.47 所示。

图 4.47　更改图层混合模式

## 4.2.2 使用 Photoshop 制作波浪图像

**步骤 01** 选择工具箱中的【矩形工具】，在选项栏中将【填充】更改为白色，【描边】更改为无。在图像中绘制 1 个矩形，如图 4.48 所示。这将生成 1 个【矩形 1】图层。

图 4.48 绘制图形

**步骤 02** 选中【矩形 1】图层，执行菜单栏中的【滤镜】|【扭曲】|【波浪】命令，在弹出的对话框中将【生成器数】更改为 2；【波长】中的【最小】更改为 10，【最大】更改为 100；【波幅】中的【最小】更改为 5，【最大】更改为 35；【比例】中【水平】更改为 100%，【垂直】更改为 100%；单击【正弦】单选按钮，如图 4.49 所示。完成之后单击【确定】按钮，效果如图 4.50 所示。

图 4.49 设置波浪

图 4.50 波浪效果

**步骤 03** 选择工具箱中的【钢笔工具】，在选项栏中单击【选择工具模式】按钮，在弹出的选项中选择【形状】，将【填充】更改为蓝色（R:0，G:156，B:238），【描边】更改为无，绘制 1 个不规则图形，如图 4.51 所示。这将生成 1 个【形状 1】图层。

图 4.51 绘制图形

**步骤 04** 以同样方法再绘制数个类似图形，如图 4.52 所示。

图 4.52 绘制多个图形

**步骤 05** 选择工具箱中的【椭圆工具】，在选项栏中将【填充】更改为无，【描边】更改为白色，【描边宽度】更改为 30 像素，在画布中间位置按住 Shift 键绘制 1 个正圆，如图 4.53 所示。这将生成 1 个【椭圆 2】图层。

图 4.53 绘制椭圆

电商旺铺广告图设计　第 4 章

步骤 06　在【图层】面板中,选中【椭圆 2】图层,单击面板底部的【添加图层样式】fx 按钮,在菜单中选择【投影】命令。

步骤 07　在弹出的对话框中,将【混合模式】更改为叠加,【颜色】更改为黑色,【不透明度】更改为 35%,取消勾选【使用全局光】复选框,将【角度】更改为 150 度,【距离】更改为 13 像素,【大小】更改为 2 像素,如图 4.54 所示。完成之后单击【确定】按钮,效果如图 4.55 所示。

图 4.54　设置投影

图 4.55　投影效果

## 4.2.3　使用 Photoshop 添加素材图像

步骤 01　执行菜单栏中的【文件】|【打开】命令,选择"鞋子 .psd"文件,单击【打开】按钮,将打开的素材拖入画布中并适当缩小,如图 4.56 所示。

步骤 02　在【椭圆 2】图层名称上右击,从弹出的快捷菜单中选择【拷贝图层样式】命令,

同时选中【拖鞋】及【拖鞋 2】图层,在其图层名称上右击,从弹出的快捷菜单中选择【粘贴图层样式】命令,效果如图 4.57 所示。

图 4.56　添加素材

图 4.57　应用图层样式后的效果

### 4.2.4 使用 Illustrator 绘制装饰元素

**步骤 01** 执行菜单栏中的【文件】|【打开】命令，选择"鞋子促销 banner 设计背景效果 .psd"文件，单击【打开】按钮，在打开的对话框中单击【将图层拼合为单个图像】单选按钮，完成之后单击【确定】按钮，如图 4.58 所示。

图 4.58 打开文件

**步骤 02** 选择工具箱中的【钢笔工具】，绘制 1 个图形，设置【填色】为白色，【描边】为无，如图 4.59 所示。

**步骤 03** 选择工具箱中的【文字工具】，输入文字，如图 4.60 所示。

图 4.59 绘制图形

图 4.60 输入文字

**步骤 04** 选择工具箱中的【钢笔工具】，绘制 1 个心形，设置【填色】为紫色（R:246, G:88, B:138），【描边】为无，如图 4.61 所示。

**步骤 05** 选中心形，按住 Alt 键向右侧拖动，将其复制一份，并将复制生成的图形适当旋转。以同样方法再将图形复制一份并适当旋转并放大，如图 4.62 所示。

图 4.61 绘制图形　　图 4.62 再次复制图形

**步骤 06** 选择工具箱中的【钢笔工具】，绘制数个不规则图形，设置【填色】为橙色（R:255, G:170, B:45），【描边】为无，如图 4.63 所示。

图 4.63 绘制图形

## 4.2.5 使用 Illustrator 输入文字信息

步骤 01  选择工具箱中的【文字工具】，输入文字，如图 4.64 所示。

图 4.64 输入文字

步骤 02  选择工具箱中的【钢笔工具】，绘制 1 个心形，设置【填色】为无，【描边】为紫色（R:246，G:88，B:138），【描边粗细】为 3 像素，效果如图 4.65 所示。

图 4.65 绘制图形

步骤 03  选中心形，将其【不透明度】更改为 50%，效果如图 4.66 所示。

图 4.66 更改不透明度

步骤 04  选择工具箱中的【钢笔工具】，绘制 1 个图形，设置【填色】为白色，【描边】为黑色，【描边粗细】为 1 像素，效果如图 4.67 所示。

图 4.67 绘制图形

步骤 05  选择工具箱中的【文字工具】，输入文字，如图 4.68 所示。

图 4.68 输入文字

步骤 06  以步骤 4 和步骤 5 的方法再绘制 1 个黄色（R:255，G:240，B:0）图形，并输入文字，如图 4.69 所示。

图 4.69 绘制图形并输入文字

步骤 07  在画布其他位置再绘制数个心形及类似图形，为图像添加装饰效果，这样就完成了效果制作，最终效果如图 4.42 所示。

## 4.3 移动端电商购物页面设计

> **设计构思**

本例讲解移动端电商购物页面设计。在设计过程中，将绿色作为整个页面的主题色调，并与黄色进行搭配。整个页面既不失个性，又具有青春热情的视觉效果，最终效果如图 4.70 所示。

| 源文件 | 第 4 章\移动端电商购物页面设计整体效果 .ai、移动端电商购物页面设计背景效果 .psd |
|---|---|
| 调用素材 | 第 4 章\移动端电商购物页面设计 |
| 难易指数 | ★★★☆☆ |

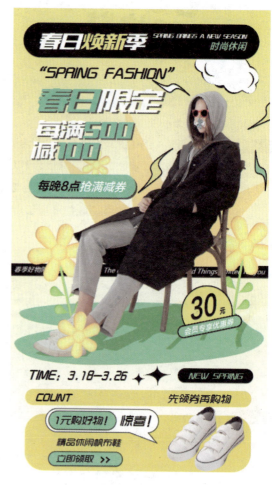

图 4.70 最终效果

> **操作步骤**

### 4.3.1 使用 Photoshop 制作页面背景

**步骤01** 执行菜单栏中的【文字】|【新建】命令，在弹出的对话框中设置【宽度】为 1080 像素，【高度】为 1920 像素，【分辨率】为 72 像素/英寸，新建一个空白画布。

**步骤02** 在【图层】面板中，单击面板底部的【创建新图层】按钮，新建 1 个【图层 1】图层。

**步骤03** 在【图层】面板中，选中【图层 1】图层，单击面板底部的【添加图层样式】fx 按钮，在菜单中选择【渐变叠加】命令。

电商旺铺广告图设计　第 4 章

步骤 04　在弹出的对话框中将【混合模式】更改为正常，【渐变】更改为白色到黄色（R:247，G:220，B:51），如图 4.71 所示。

步骤 06　选中【椭圆 1】图层，执行菜单栏中的【滤镜】|【模糊】|【高斯模糊】命令，在弹出的对话框中单击【转换为智能对象】按钮，然后在弹出的对话框中将【半径】更改为 250 像素，完成之后单击【确定】按钮，效果如图 4.73 所示。

图 4.71　设置渐变叠加

步骤 05　选择工具箱中的【椭圆工具】，在选项栏中将【填充】更改为白色，【描边】更改为无，按住 Shift 键绘制一个正圆，如图 4.72 所示。这将生成一个【椭圆 1】图层。

## 4.3.2　使用 Photoshop 制作背景主视觉

步骤 01　选择工具箱中的【钢笔工具】，在选项栏中单击【选择工具模式】按钮，在弹出的选项中选择【形状】，将【填充】更改为黄色（R:255，G:216，B:99），【描边】更改为无，绘制 1 个图形，如图 4.74 所示。这将生成 1 个【形状 1】图层。

步骤 02　执行菜单栏中的【文件】|【打开】命令，选择"模特.png"文件，单击【打开】按钮，将打开的素材拖入画布中并适当缩小，如图 4.75 所示。

图 4.72　绘制正圆　　　　图 4.73　添加高斯模糊

图 4.74　绘制图形　　　　图 4.75　添加素材

步骤 03 选择工具箱中的【钢笔工具】，在选项栏中单击【选择工具模式】 路径 按钮，在弹出的选项中选择【形状】，将【填充】更改为绿色（R:93，G:194，B:127），【描边】更改为无，绘制1个图形，如图4.76所示。这将生成1个【形状2】图层。

图4.76 绘制图形

步骤 04 在【图层】面板中，选中【模特】图层，将其拖至面板底部的【创建新图层】按钮上，生成1个【模特 拷贝】图层。选中【模特】图层，单击【锁定透明像素】图标，将其填充为黑色，如图4.77所示。

步骤 05 选中【模特】图层，按Ctrl+T组合键对其执行【自由变换】命令，再右击，从弹出的快捷菜单中选择【扭曲】命令，拖动变形框控制点将其透视变形，完成之后按Enter键确认，效果如图4.78所示。

图4.77 锁定透明图像　　图4.78 将图像变形

步骤 06 在【图层】面板中，选中【模特】图层，将图层【混合模式】更改为柔光，单击面板底部【添加图层蒙版】按钮，为其添加图层蒙版，如图4.79所示。

步骤 07 选择工具箱中的【渐变工具】，编辑黑色到白色的渐变，单击选项栏中的【线性渐变】按钮，在画布中拖动将部分图形颜色隐藏，如图4.80所示。

图4.79 添加蒙版　　图4.80 隐藏部分图像

步骤 08 执行菜单栏中的【文件】|【打开】命令，选择"花朵.png、花朵2.png"文件，单击【打开】按钮，将打开的素材拖入画布中并适当缩小，如图4.81所示。

图4.81 添加素材

步骤 09 选择工具箱中的【矩形工具】，在选项栏中将【填充】更改为黑色，【描边】更改为无，在图像中绘制1个矩形，如图4.82所示。这将生成1个【矩形1】图层。

步骤 10 选择工具箱中的【横排文字工具】，在图像中输入文字，如图4.83所示。

效果如图 4.84 所示。

图 4.84 将文字变形

步骤 12 在图层面板中，同时选中文字及其下方矩形，将其向下移动，更改图层顺序，效果如图 4.85 所示。

图 4.82 绘制矩形　　图 4.83 输入文字

步骤 11 选中刚才输入文字所在的图层，按 Ctrl+T 组合键对其执行【自由变换】命令，再右击，从弹出的快捷菜单中选择【斜切】命令，拖动变形框右侧边缘控制点将其斜切变形，完成之后按 Enter 键确认，

图 4.85 更改图层顺序

## 4.3.3 使用 Illustrator 绘制装饰元素

步骤 01 执行菜单栏中的【文件】|【打开】命令，选择"移动端电商购物页面设计背景效果 .psd"文件，单击【打开】按钮，在打开的对话框中单击【将图层拼合为单个图像】单选按钮，完成之后单击【确定】按钮，如图 4.86 所示。

技巧：在 Illustrator 画板中，选中某个对象，按 Ctrl+2 组合键可将它锁定，再按 Ctrl+Alt+2 组合键可将它解锁。

步骤 02 选择工具箱中的【钢笔工具】，绘制 1 个图形，设置【填色】为黑色，【描边】为无，在模特图像右上角位置绘制 1 个黑色图形，如图 4.87 所示。

步骤 03 选中黑色图形，按 Ctrl+C 组合键复制，再按 Ctrl+Shift+V 组合键粘贴，然后将粘贴的图形更改为白色，如图 4.88 所示。

图 4.86 打开文件

图 4.87 绘制图形　　图 4.88 复制并粘贴图形

步骤 04 选择工具箱中的【直接选择工具】，拖动白色图形锚点，将图形变形，如图4.89所示。

步骤 05 以步骤2的方法再绘制两个稍小图形，如图4.90所示。

图4.91 绘制图形　　图4.92 绘制图形

步骤 08 选择工具箱中的【矩形工具】，绘制1个矩形，设置【填色】为白色，【描边】为无，如图4.93所示。

步骤 09 同时选中矩形和模特右侧的图形，再右击，从弹出的快捷菜单中选择【建立剪切蒙版】命令，将不需要的图像隐藏，如图4.94所示。

图4.89 将图形变形　　图4.90 绘制图形

步骤 06 选择工具箱中的【钢笔工具】，绘制1个图形，设置【填色】为白色，【描边】为黑色，【描边粗细】为3像素，在模特左上角位置绘制1个图形，如图4.91所示。

步骤 07 以步骤6的方法再绘制几个类似图形，如图4.92所示。

图4.93 绘制图形　　图4.94 隐藏不需要的图像

## 4.3.4 使用Illustrator添加细节信息

步骤 01 选择工具箱中的【矩形工具】，绘制1个矩形，设置【填色】为黑色，【描边】为无，拖动矩形左上角的控制点，为矩形制作圆角效果，如图4.95所示。

图4.95 绘制圆角矩形

步骤02 选择工具箱中的【文字工具】T，输入文字，如图4.96所示。

图4.96 输入文字

步骤03 选中【春日焕新季】文字，右击，在弹出的快捷菜单中选择【变换】|【倾斜】命令，在弹出的对话框中将【倾斜角度】更改为16°，如图4.97所示。完成之后单击【确定】按钮，效果如图4.98所示。

图4.97 设置倾斜　　图4.98 文字倾斜效果

步骤04 以同样方法分别将另外两行文字进行倾斜变形，如图4.99所示。

图4.99 将文字变形

步骤05 再输入文字，并将文字斜切变形，如图4.100所示。

图4.100 输入文字并变形

步骤06 选中文字，执行菜单栏中的【效果】|【风格化】|【投影】命令，在弹出的对话框中将【模式】更改为正片叠底，【不透明度】更改为75%，【X位移】更改为2毫米，【Y位移】更改为2毫米，【模糊】更改为0毫米，如图4.101所示。完成之后单击【确定】按钮，效果如图4.102所示。

图4.101 设置投影

图4.102 投影效果

步骤07 以同样方法为其他几个文字添加类似投影效果，如图4.103所示。

图4.103 添加类似投影效果

步骤08 选择工具箱中的【矩形工具】，绘制1个矩形，设置【填色】为绿色（R:64，G:185，B:132），【描边】为无，拖动矩形左上角的控制点，为矩形制作圆角效果，如图4.104所示。

图 4.104 绘制圆角矩形

步骤 09 以同样方法为圆角矩形添加投影效果，如图 4.105 所示。

步骤 10 在圆角矩形上输入文字，并将文字斜切变形，如图 4.106 所示。

图 4.105 添加投影　　图 4.106 输入文字并变形

步骤 11 选择工具箱中的【椭圆工具】○，按住 Shift 键绘制 1 个正圆，设置【填色】为黄色（R:247，G:220，B:57），【描边】为黑色，【描边粗细】为 3 像素，如图 4.107 所示。

步骤 12 选择工具箱中的【矩形工具】□，绘制 1 个白色矩形，如图 4.108 所示。

图 4.107 绘制正圆　　图 4.108 绘制矩形

步骤 13 同时选中圆形和矩形，在【路径查找器】面板中单击【减去顶层】□按钮，将部分图形移除，如图 4.109 所示。

步骤 14 选择工具箱中的【矩形工具】□，绘制 1 个矩形，设置【填色】为绿色（R:93，G:194，B:127），【描边】为黑色，【描边粗细】为 3 像素，如图 4.110 所示。

图 4.109 移除部分图形　　图 4.110 绘制矩形

步骤 15 拖动矩形左上角的控制点为其添加圆角效果，如图 4.111 所示。

步骤 16 同时选中两个图形并适当旋转。选择工具箱中的【文字工具】T，输入文字，如图 4.112 所示。

图 4.111 添加圆角效果　　图 4.112 旋转图形并添加文字

步骤 17 选择工具箱中的【矩形工具】□，绘制 1 个矩形，设置【填色】为黑色，【描边】为无，拖动矩形左上角的控制点，为矩形制作圆角效果，如图 4.113 所示。

图 4.113 绘制圆角矩形

## 4.3.5 使用 Illustrator 添加文字信息

**步骤 01** 选择工具箱中的【文字工具】T，输入文字，如图 4.114 所示。

图 4.114 输入文字

**步骤 02** 选择工具箱中的【钢笔工具】，绘制 1 个图形，设置【填色】为黑色，【描边】为无，如图 4.115 所示。

**步骤 03** 将绘制的图形复制一份并放大，如图 4.116 所示。

图 4.115 绘制图形　　图 4.116 复制并放大图形

**步骤 04** 选择工具箱中的【矩形工具】，绘制 1 个矩形，设置【填色】为黄色（R:247，G:220，B:57），【描边】为无，拖动矩形左上角的控制点，为矩形制作圆角效果，如图 4.117 所示。

图 4.117 绘制圆角矩形

**步骤 05** 在刚绘制的圆角矩形下方再次绘制 1 个圆角矩形，如图 4.118 所示。

图 4.118 再次绘制圆角矩形

**步骤 06** 执行菜单栏中的【文件】|【打开】命令，选择"鞋子.png"文件，单击【打开】按钮，将打开的素材拖入画板中的适当位置并缩小，如图 4.119 所示。

图 4.119 添加素材

**步骤 07** 选择工具箱中的【矩形工具】，绘制 1 个矩形，设置【填色】为白色，【描边】为黑色，【描边粗细】为 2 像素，如图 4.120 所示。

**步骤 08** 拖动矩形左上角的控制点，为矩形制作圆角效果，如图 4.121 所示。

图 4.120 绘制矩形　　图 4.121 制作圆角效果

**步骤 09** 选择工具箱中的【钢笔工具】，在圆角矩形右下角绘制 1 个三角形，如图 4.122 所示。

图 4.122 绘制图形

步骤⑩ 同时选中刚绘制的圆角矩形和三角形,在【路径查找器】面板中单击【联集】按钮,将两个图形合并为 1 个图形,如图 4.123 所示。

图 4.123 合并图形

步骤⑪ 选择工具箱中的【矩形工具】,绘制 1 个矩形,设置【填色】为绿色（R:93，G:194，B:127），【描边】为黑色,【描边粗细】为 2 像素,如图 4.124 所示。

步骤⑫ 拖动矩形左上角的控制点,为矩形制作圆角效果,如图 4.125 所示。

图 4.124 绘制矩形　　图 4.125 制作圆角效果

步骤⑬ 在圆角矩形下方再次绘制圆角矩形,如图 4.126 所示。

图 4.126 绘制圆角矩形

步骤⑭ 选择工具箱中的【文字工具】,输入文字,如图 4.127 所示。

图 4.127 输入文字

步骤⑮ 选择工具箱中的【钢笔工具】,设置【填色】为无,【描边】为黑色,【描边粗细】为 2 像素,在适当位置绘制 1 个箭头图形,如图 4.128 所示。

图 4.128 绘制箭头图形

步骤⑯ 选中箭头图形,按住 Alt+Shift 组合键向右侧拖动,将图形复制一份,这样就完成了效果制作,最终效果如图 4.70 所示。

电商旺铺广告图设计 第 4 章 | 04

## 4.4 聚划算主题 banner 设计

▎设计构思

本例讲解聚划算主题 banner 设计。在设计过程中，将保健品素材图像作为 banner 主视觉，通过绘制图形及添加文字信息完成整个效果的制作，最终效果如图 4.129 所示。

图 4.129 最终效果

| 源文件 | 第 4 章\聚划算主题 banner 设计整体效果 .ai、聚划算主题 banner 设计背景效果 .psd |
|---|---|
| 调用素材 | 第 4 章\聚划算主题 banner 设计 |
| 难易指数 | ★★☆☆☆ |

▎操作步骤

### 4.4.1 使用 Photoshop 处理背景图像

步骤 01 执行菜单栏中的【文件】|【新建】命令，在弹出的对话框中设置【宽度】为 1000 像素，【高度】为 500 像素，【分辨率】为 72 像素/英寸，新建一个空白画布。

步骤 02 执行菜单栏中的【文件】|【打开】命令，选择"木纹背景 .jpg、保健品 .png、保健品 2.png、柠檬 .png、绿叶 .png"文件，单击【打开】按钮，将打开的素材拖入画布中的适当位置并缩小，如图 4.130 所示。选中木纹背景图像，按 Ctrl+E 组合键将它与背景合并。

图 4.130 添加素材

步骤 03 在【图层】面板中，选中【图层 4】图层，单击面板底部的【添加图层样式】fx 按钮，在菜单中选择【外发光】命令。

99

**步骤 04** 在弹出的对话框中将【混合模式】更改为正常,【不透明度】更改为20%,【颜色】更改为黑色,【大小】更改为 20 像素,完成之后单击【确定】按钮,如图 4.131 所示。

**步骤 05** 在【图层 4】图层名称上右击,从弹出的快捷菜单中选择【拷贝图层样式】命令。同时选中其他几个素材图像所在图层,在其名称上右击,从弹出的快捷菜单中选择【粘贴图层样式】命令,效果如图 4.132 所示。

图 4.131 设置外发光

图 4.132 粘贴图层样式

### 4.4.2 使用 Photoshop 绘制多边形

**步骤 01** 选择工具箱中的【钢笔工具】 ,在选项栏中单击【选择工具模式】 按钮,在弹出的选项中选择【形状】,将【填充】更改为绿色(R:167,G:205,B:120),【描边】更改为无,绘制 1 个不规则图形,如图 4.133 所示。这将生成 1 个【形状 1】图层。

图 4.133 绘制图形

**步骤 02** 在【图层】面板中,选中【形状 1】图层,将其拖至面板底部的【创建新图层】 按钮上复制图层,将生成 1 个【形状 1 拷贝】图层。

**步骤 03** 执行菜单栏中的【文件】|【打开】命令,

选择"纸纹理.jpg"文件,单击【打开】按钮,将打开的素材拖入画布中并适当缩小,如图 4.134 所示。其所在图层名称将自动更改为"图层 6",将其移至【形状 1】及【形状 1 拷贝】图层之间,效果如图 4.135 所示。

图 4.134 添加素材

图 4.135 移动图层

步骤 04 在图层面板中,选中【形状 1 拷贝】图层,将其暂时隐藏;再选中【图层 6】图层,将图层混合模式更改为正片叠底,执行菜单栏中的【图层】|【创建剪贴蒙版】命令,为当前图层创建剪贴蒙版(见图 4.136),将部分图像隐藏,效果如图 4.137 所示。

步骤 05 在图层面板中,选中【形状 1 拷贝】图层,将图层中的图形颜色更改为浅黄色(R:248,G:250,B:238),再按 Ctrl+T 组合键对其执行【自由变换】命令,将图形适当旋转,完成之后按 Enter 键确认,效果如图 4.138 所示。

图 4.136 创建剪贴蒙版　　图 4.137 隐藏部分图像　　图 4.138 更改图形颜色

## 4.4.3 使用 Photoshop 添加纹理元素

步骤 01 执行菜单栏中的【文件】|【打开】命令,选择"纸纹理 .jpg"文件,单击【打开】按钮,将打开的素材拖入画布中并适当缩小,如图 4.139 所示。其所在图层名称将自动更改为"图层 7"。

按钮,在弹出的选项中选择【形状】,将【填充】更改为无,【描边】更改为灰色(R:176,G:186,B:165),【描边宽度】为 3 像素,绘制 1 个图形,如图 4.142 所示。这将生成 1 个【形状 2】图层。

图 4.139 添加素材

步骤 02 在图层面板中选中【图层 7】图层,将图层混合模式更改为正片叠底,执行菜单栏中的【图层】|【创建剪贴蒙版】命令,为当前图层创建剪贴蒙版(见图 4.140),将部分图像隐藏,效果如图 4.141 所示。

步骤 03 选择工具箱中的【钢笔工具】,在选项栏中单击【选择工具模式】

图 4.140 创建剪贴蒙版　　图 4.141 隐藏部分图像

图 4.142 绘制图形

## 4.4.4 使用 Photoshop 处理折痕

**步骤01** 绘制1个不规则灰色（R:225，G:226，B:216）图形，如图4.143所示。这将生成1个【形状3】图层。

图4.146 添加图层蒙版

图4.147 隐藏部分图像

图4.143 绘制图形

**步骤02** 在图层面板中，选中【形状3】图层，将图层混合模式更改为正片叠底，如图4.144所示，效果如图4.145所示。

**步骤06** 在弹出的对话框中将【混合模式】更改为正常，【颜色】更改为黑色，【不透明度】更改为20%，取消勾选【使用全局光】复选框，将【角度】更改为-30度，【距离】更改为10像素，【大小】更改为5像素，如图4.148所示。完成之后单击【确定】按钮，效果如图4.149所示。

图4.144 更改图层混合模式　　图4.145 更改图层混合模式后的效果

**步骤03** 在【图层】面板中，选中【形状3】图层，单击面板底部【添加图层蒙版】按钮，为其添加图层蒙版，如图4.146所示。

**步骤04** 选择工具箱中的【渐变工具】，编辑黑色到白色的渐变，单击选项栏中的【线性渐变】按钮，在画布中拖动将部分图形隐藏，如图4.147所示。

**步骤05** 在【图层】面板中，选中【形状1】图层，单击面板底部的【添加图层样式】fx按钮，在菜单中选择【投影】命令。

图4.148 设置投影

图4.149 投影效果

## 4.4.5 使用 Illustrator 绘制装饰元素

**步骤01** 执行菜单栏中的【文件】|【打开】命令，选择"聚划算主题 banner 设计背景效果 .psd"文件，单击【打开】按钮，在打开的对话框中单击【将图层拼合为单个图像】单选按钮，完成之后单击【确定】按钮，如图 4.150 所示。

**步骤03** 拖动矩形左上角的控制点，为矩形制作圆角效果，再将图形适当旋转。

**步骤04** 选择工具箱中的【椭圆工具】，按住 Shift 键绘制 1 个正圆，设置【填色】为橙色（R:237，G:86，B:0），【描边】为无，如图 4.152 所示。

图 4.150 打开文件

**步骤02** 选择工具箱中的【矩形工具】，绘制 1 个矩形，设置【填色】为橙色（R:237，G:86，B:0），【描边】为无，如图 4.151 所示。

图 4.151 绘制矩形

图 4.152 绘制图形

**步骤05** 选择工具箱中的【文字工具】，输入文字，如图 4.153 所示。

图 4.153 输入文字

## 4.4.6 使用 Illustrator 绘制细节元素

**步骤01** 选择工具箱中的【钢笔工具】，绘制 1 个心形，设置【填色】为绿色（R:92，G:135，B:54），【描边】为无，如图 4.154 所示。

**步骤02** 选中心形，按住 Alt 键向右侧方向拖动，将其复制一份，如图 4.155 所示。

图 4.154 绘制心形　　图 4.155 复制图形

步骤03 选择工具箱中的【钢笔工具】，绘制1条【描边粗细】为2像素的绿色（R:92，G:135，B:54）虚线线段，如图 4.156 所示。以同样方法在右侧位置再绘制1条类似线段，如图 4.157 所示。

步骤04 选择工具箱中的【钢笔工具】，绘制1条直线，设置【填色】为无，【描边】为绿色（R:92, G:135, B:54），【描边粗细】为 2 像素，如图 4.158 所示。

图 4.158 绘制线段

步骤05 选中线段，按住 Alt 键向下方拖动，将其复制一份，这样就完成了效果制作，最终效果如图 4.129 所示。

图 4.156 绘制线段　　图 4.157 绘制线段

## 4.5 女装广告图设计

### 设计构思

本例讲解女装广告图设计。在设计过程中，将蓝色作为整个广告图主色调，通过添加模特素材图像及文字信息来制作漂亮的广告图效果，最后通过添加相关装饰元素即可完成整体效果制作，最终效果如图 4.159 所示。

图 4.159 最终效果

电商旺铺广告图设计　第 4 章

| 源文件 | 第 4 章 \ 女装广告图设计整体效果 .ai、女装广告图设计背景效果 .psd |
| --- | --- |
| 调用素材 | 第 4 章 \ 女装广告图设计 |
| 难易指数 | ★★☆☆☆ |

**操作步骤**

## 4.5.1 使用 Photoshop 绘制背景图形

**步骤 01** 执行菜单栏中的【文字】|【新建】命令，在弹出的对话框中设置【宽度】为 1000 像素，【高度】为 560 像素，【分辨率】为 72 像素 / 英寸，新建一个空白画布。

**步骤 02** 选择工具箱中的【矩形工具】 ，在选项栏中将【填充】更改为蓝色（R:117，G:191，B:254），在画布顶部位置绘制 1 个细长的蓝色矩形，如图 4.160 所示。

图 4.160　绘制矩形

**步骤 03** 选择工具箱中的【钢笔工具】 ，在选项栏中单击【选择工具模式】 按钮，在弹出的选项中选择【形状】，将【填充】更改为蓝色（R:117，G:191，B:254），【描边】更改为无，绘制 1 个不规则图形，如图 4.161 所示。这将生成 1 个【形状 1】图层。

**步骤 04** 选择工具箱中的【矩形工具】 ，在选项栏中将【填充】更改为白色，在画布底部位置绘制 1 个细长的白色矩形，如图 4.162 所示。

图 4.161　绘制图形

图 4.162　绘制矩形

**步骤 05** 在图层面板中，选中【矩形 2】图层，将图层混合模式更改为柔光，如图 4.163 所示，效果如图 4.164 所示。

图 4.163　更改图层混合模式　　图 4.164　更改图层混合模式后的效果

### 4.5.2 使用 Photoshop 绘制条纹图形

**步骤01** 选择工具箱中的【矩形工具】，在选项栏中将【填充】更改为蓝色（R:117，G:191，B:254），【描边】更改为无，在图像左下角绘制1个小矩形，如图4.165所示。这将生成1个【矩形1】图层。

**步骤02** 选中【矩形1】图层，按 Ctrl+T 组合键对其执行【自由变换】命令，当出现变形框以后将其适当旋转，完成之后按 Enter 键确认，效果如图4.166所示。

**步骤03** 选择工具箱中的【路径选择工具】，选中【矩形1】图层中的图形，按 Ctrl+Alt+T 组合键复制图形并将其向右侧平移拖动，如图4.167所示。

图 4.167 变换复制

**步骤04** 按住 Ctrl+Alt+Shift 组合键的同时按 T 键多次，将矩形复制多份，如图4.168所示。

图 4.165 绘制矩形　　图 4.166 旋转图形

图 4.168 复制多份

### 4.5.3 使用 Photoshop 添加主素材图像

**步骤01** 执行菜单栏中的【文件】|【打开】命令，选择"模特.png"文件，单击【打开】按钮，将打开的素材拖入画布中并适当缩小，如图4.169所示。其所在图层名称将自动更改为"图层1"。

图 4.169 添加素材

**步骤02** 在【图层】面板中，选中【图层1】图层，单击面板底部的【添加图层样式】fx 按钮，在菜单中选择【渐变叠加】命令。

**步骤03** 在弹出的对话框中将【混合模式】更改为叠加，【不透明度】更改为30%，【渐变】更改为黑色到白色，如图4.170所示。完成之后单击【确定】按钮，效果如图4.171所示。

**步骤04** 勾选【投影】复选框，将【混合模式】更改为叠加，【颜色】更改为黑色，【不透明度】更改为30%，取消勾选【使用全局光】复选框，将【角度】更改为180度，【距离】更改为10像素，【大小】更改

电商旺铺广告图设计　第 4 章

为 0 像素，如图 4.172 所示。完成之后单击【确定】按钮，效果如图 4.173 所示。

图 4.172　设置投影

图 4.170　设置渐变叠加

图 4.173　投影效果

图 4.171　渐变叠加效果

## 4.5.4　使用 Illustrator 绘制装饰元素

步骤 01　执行菜单栏中的【文件】|【打开】命令，选择"女装广告图设计背景效果 .psd"文件，单击【打开】按钮，在打开的对话框中单击【将图层拼合为单个图像】单选按钮，完成之后单击【确定】按钮，如图 4.174 所示。

步骤 02　选择工具箱中的【矩形工具】，绘制 1 个矩形并适当旋转，设置【填色】为黑色，【描边】为无，如图 4.175 所示。

图 4.174　打开文件

图 4.175　绘制矩形

107

步骤 03　选中矩形，按 Ctrl+C 组合键复制，再按 Ctrl+Shift+V 组合键粘贴，然后将粘贴的矩形更改为橙色（R:255，G:201，B:51）并适当旋转，如图 4.176 所示。

步骤 04　再按 Ctrl+Shift+V 组合键粘贴，将粘贴的矩形的【填色】更改为无，【描边】更改为白色虚线，【描边粗细】更改为 1 像素，再将其等比缩小，如图 4.177 所示。

步骤 05　选择工具箱中的【钢笔工具】，绘制 1 个花朵图形，设置【填色】为浅黄色（R:254，G:249，B:230），【描边】为黑色，【描边粗细】为 2 像素，如图 4.178 所示。

步骤 06　选择工具箱中的【椭圆工具】，按住 Shift 键绘制 1 个正圆，设置【填色】为橙色（R:255，G:201，B:51），【描边】为无，如图 4.179 所示。

图 4.176 复制并粘贴图形　　图 4.177 再次粘贴图形并缩小　　图 4.178 绘制图形　　图 4.179 绘制正圆

## 4.5.5　使用 Illustrator 绘制花朵图像

步骤 01　选择工具箱中的【椭圆工具】，绘制 1 个小椭圆，设置【填色】为深红色（R:121，G:54，B:2），【描边】为无。选中小椭圆，按住 Alt+Shift 组合键向右侧拖动，将图形复制一份，如图 4.180 所示。

步骤 02　选择工具箱中的【钢笔工具】，绘制线段，制作出嘴巴图像，如图 4.181 所示。

步骤 03　选择工具箱中的【椭圆工具】，按住 Shift 键绘制 1 个正圆，设置【填色】为橙色（R:255，G:201，B:51），【描边】为无，如图 4.182 所示。

步骤 04　选择工具箱中的【文字工具】，输入文字，如图 4.183 所示。

图 4.180 绘制并复制椭圆　　图 4.181 绘制线段　　图 4.182 绘制正圆　　图 4.183 输入文字

步骤05 选择工具箱中的【钢笔工具】，绘制1条粗细为5像素的黑色弧线，如图4.184所示。

步骤06 选择工具箱中的【文字工具】，输入文字，如图4.185所示。

图4.184 绘制弧线

图4.185 输入文字

## 4.5.6 使用 Illustrator 绘制装饰图形

步骤01 选择工具箱中的【椭圆工具】，绘制1个椭圆，设置【填色】为橙色（R:255，G:201，B:51），【描边】为无。

步骤02 选中椭圆，按住Alt键向右上角拖动，将其复制两份，如图4.186所示。

步骤03 选择工具箱中的【钢笔工具】，绘制1条线段，设置【填色】为无，【描边】为黑色，【描边粗细】为5像素，如图4.187所示。

图4.188 绘制折线　　图4.189 输入文字

步骤06 选择工具箱中的【矩形工具】，绘制1个矩形，设置【填色】为黑色，【描边】为无，如图4.190所示。

步骤07 拖动矩形左上角的控制点，为矩形制作圆角效果，如图4.191所示。

图4.186 绘制及复制图形　　图4.187 绘制线段

步骤04 以步骤3的方法再绘制1条折线，如图4.188所示。

步骤05 选择工具箱中的【文字工具】，输入文字，如图4.189所示。

图4.190 绘制矩形　　图4.191 制作圆角效果

步骤08 选择工具箱中的【文字工具】，输入文字，这样就完成了效果制作，最终效果如图4.159所示。

## 4.6 课后习题

### 4.6.1 习题1——吃货之旅主题banner设计

**设计构思**

本例讲解吃货之旅主题banner设计。此款banner十分富有趣味性，以大自然为背景，通过可爱形象的图形与手写字体的结合，使得整个banner的主题十分鲜明，最终效果如图4.192所示。

图4.192 最终效果

| 源文件 | 第4章\吃货之旅主题banner最终效果.psd、吃货之旅主题banner背景效果.ai |
|---|---|
| 调用素材 | 第4章\吃货之旅主题banner设计 |
| 难易指数 | ★★★☆☆ |

### 4.6.2 习题2——汽车网站banner设计

**设计构思**

本例讲解汽车网站banner设计。在设计过程中，以背景为制作重点，通过对背景素材进行调整，将背景与汽车图像完美结合，使得整体视觉效果相当出色，最终效果如图4.193所示。

| 源文件 | 第4章\汽车网站banner背景效果.psd、汽车网站banner最终效果.ai |
|---|---|
| 调用素材 | 第4章\汽车网站banner设计 |
| 难易指数 | ★★★★☆ |

图 4.193 最终效果

# 第 5 章

## UI 界面及抖音网红页面设计

### 本章介绍

本章讲解 UI 界面及抖音网红页面设计。UI 界面及图标在智能移动设备上十分常见，在整个设计过程中需要注意图形及图像的细节处理。抖音网红页面设计是近些年来十分流行的设计分类，越来越多的人喜欢通过刷短视频来打发时间，并通过短视频进行购物。因此，抖音网红页面设计与电商类广告图的设计有某些相似之处。本章将讲解旅行应用图标设计、音乐播放器界面设计、优选好物直播购页面设计、直播预告页面设计、电商抖音直播页面设计及双节促销购物页面设计的制作。通过学习本章的内容，读者可以掌握智能 UI 界面和图标设计的相关知识，以及抖音网红页面设计的相关知识。

### 要点索引

◎ 学习旅行应用图标设计

◎ 掌握音乐播放器界面设计

◎ 学习优选好物直播购页面设计

◎ 掌握直播预告页面设计

◎ 学会电商抖音直播页面设计

◎ 认识双节促销购物页面设计

UI 界面及抖音网红页面设计  第 5 章

## 5.1 旅行应用图标设计

**设计构思**

本例讲解旅行应用图标设计。在设计过程中，首先绘制圆角矩形以制作图标轮廓，再将漂亮的热气球作为图标主视觉，整体图标设计比较简单，最终效果如图 5.1 所示。

图 5.1 最终效果

| 源文件 | 第 5 章\旅行应用图标设计轮廓效果 .ai、旅行应用图标设计整体效果 .psd |
| --- | --- |
| 调用素材 | 第 5 章\旅行应用图标设计 |
| 难易指数 | ★★☆☆☆ |

**操作步骤**

### 5.1.1 使用 Illustrator 制作图标轮廓效果

**步骤 01** 执行菜单栏中的【文件】|【新建】命令，在弹出的对话框中设置【宽度】为 500 像素，【高度】为 500 像素，新建一个空白画板。

**步骤 02** 选择工具箱中的【矩形工具】，按住 Shift 键绘制 1 个矩形，设置【填色】为蓝色（R:132, G:225, B:255），【描边】为无，如图 5.2 所示。

**步骤 03** 拖动矩形左上角的控制点，为矩形制作圆角效果，如图 5.3 所示。

图 5.2 绘制矩形　　图 5.3 制作圆角效果

113

步骤 04　选择工具箱中的【钢笔工具】，绘制1个图形，设置【填色】为黑色，【描边】为无，如图5.4所示。

步骤 05　选中黑色图形，在【属性】面板中将混合模式更改为柔光，效果如图5.5所示。

图5.4　绘制图形　　　图5.5　更改混合模式后的效果

步骤 06　选中黑色图形，将其【不透明度】更改为30%，效果如图5.6所示。

图5.6　更改不透明度

步骤 07　选中蓝色圆角矩形，按Ctrl+C组合键复制，再按Ctrl+Shift+V组合键粘贴，如图5.7所示。

图5.7　复制图形

步骤 08　同时选中复制的圆角矩形及其下方的图形，右击，从弹出的快捷菜单中选择【建立剪切蒙版】命令，将不需要的图像隐藏，如图5.8所示。

图5.8　隐藏不需要的图像

## 5.1.2　使用 Photoshop 绘制图标标识图形

步骤 01　执行菜单栏中的【文件】|【新建】命令，在弹出的对话框中设置【宽度】为900毫米，【高度】为600毫米，【分辨率】为72像素/英寸，新建一个空白画布。

步骤 02　执行菜单栏中的【文件】|【打开】命令，选择"旅行应用图标设计轮廓效果.png"文件，单击【打开】按钮，将打开的素材拖入画布中并适当缩小，如图5.9所示，其图层名称将自动更改为"图层1"。

步骤 03　选择工具箱中的【椭圆工具】，在选项栏中将【填充】更改为白色，【描边】更改为无，在圆角矩形位置按住Shift键绘制1个正圆，如图5.10所示。这将生成1个【椭圆1】图层。

图5.9　添加素材　　　图5.10　绘制正圆

UI 界面及抖音网红页面设计　第 5 章

步骤 04　选择工具箱中的【椭圆工具】，在选项栏中将【填充】更改为黄色（R:254，G:242，B:128），【描边】更改为无，在正圆中间位置绘制 1 个椭圆图形，如图 5.11 所示。这将生成 1 个【椭圆 2】图层。

【描边】更改为无，绘制 1 个月牙图形，如图 5.12 所示。这将生成 1 个【形状 1】图层。

步骤 06　选中【形状 1】图层，在画布中按住 Alt+Shift 组合键向右侧拖动，将图形复制一份，按 Ctrl+T 组合键对复制生成的图形执行【自由变换】命令，再右击，从弹出的快捷菜单中选择【水平翻转】命令，完成之后按 Enter 键确认，效果如图 5.13 所示。

图 5.11　绘制椭圆

步骤 05　选择工具箱中的【钢笔工具】，在选项栏中单击【选择工具模式】按钮，在弹出的选项中选择【形状】，将【填充】更改为黄色（R:254，G:242，B:128），

图 5.12　绘制图形　　图 5.13　复制并变换图形

## 5.1.3　使用 Photoshop 绘制吊篮图像

步骤 01　选择工具箱中的【矩形工具】，在选项栏中将【填充】更改为橙色（R:242，G:125，B:0），【描边】更改为无，在画布中绘制 1 个矩形，如图 5.14 所示。

步骤 02　适当拖动边角控制点，为矩形添加圆角效果，如图 5.15 所示。这将生成 1 个【矩形 1】图层。

步骤 03　选中【矩形 1】图层，在画布中按住 Alt+Shift 组合键向下拖动，将图形复制一份，如图 5.16 所示。

图 5.16　复制图形

步骤 04　选择工具箱中的【矩形工具】，在选项栏中将【填充】更改为黄色（R:254，G:242，B:128），【描边】更改为无，在图标下半部分位置绘制 1 个矩形，并适当拖动边角控制点，为矩形添加圆角效

图 5.14　绘制矩形　　图 5.15　添加圆角效果

115

果，如图5.17所示。这将生成1个【矩形2】图层。

图5.17 绘制图形

步骤 05 选择工具箱中的【钢笔工具】，在选项栏中单击【选择工具模式】 路径 按钮，在弹出的选项中选择【形状】，将【填充】更改为无，【描边】更改为深灰色（R:120，G:121，B:116），绘制1条线段，如图5.18所示。这将生成1个【形状2】图层。

步骤 06 选中【形状2】图层，在画布中按住Alt+Shift组合键向右侧拖动，将线段复制3份，如图5.19所示。

图5.18 绘制线段　　　图5.19 复制线段

### 5.1.4 使用Photoshop添加投影装饰

步骤 01 在图层面板中，同时选中除【背景】及【图层1】之外的所有图层，按Ctrl+G组合键将图层编组，将组重命名为"热气球"，如图5.20所示。

图5.20 将图层编组

步骤 02 在【图层】面板中，选中【热气球】图层，单击面板底部的【添加图层样式】 fx 按钮，在菜单中选择【投影】命令。

步骤 03 在弹出的对话框中，将【混合模式】更改为正常，【颜色】更改为蓝色（R:45，G:128，B:146），【不透明度】更改为20%，取消勾选【使用全局光】复选框，将【角度】更改为90度，【距离】更改为10像素，【大小】更改为20像素，如图5.21所示。完成之后单击【确定】按钮，这样就完成了效果制作，最终效果如图5.1所示。

图5.21 设置投影

## 5.2 音乐播放器界面设计

**设计构思**

本例讲解音乐播放器界面设计。在设计过程中，将蓝色作为界面主色调，通过绘制图形来划分界面的不同功能区域，然后添加专辑素材图像制作出界面主视觉元素，以完成整体效果设计，最终效果如图 5.22 所示。

| 源文件 | 第 5 章\音乐播放器界面设计整体效果.ai、音乐播放器界面设计背景效果.psd |
|---|---|
| 调用素材 | 第 5 章\音乐播放器界面设计 |
| 难易指数 | ★★★☆☆ |

图 5.22 最终效果

**操作步骤**

### 5.2.1 使用 Photoshop 绘制功能区域图形

**步骤 01** 执行菜单栏中的【文件】|【新建】命令，在弹出的对话框中设置【宽度】为 1080 像素，【高度】为 1920 像素，【分辨率】为 72 像素/英寸，新建一个空白画布，将画布填充为蓝色（R:113，G:200，B:219）。

**步骤 02** 选择工具箱中的【矩形工具】，在选项栏中将【填充】更改为蓝色（R:96，G:184，B:204），【描边】更改为无，在画布中绘制 1 个矩形，如图 5.23 所示。这将生成 1 个【矩形 1】图层。

117

图 5.25 复制图形　　图 5.26 复制图形

步骤 06　在弹出的对话框中，将【混合模式】更改为叠加，【颜色】更改为黑色，【不透明度】更改为 10%，取消勾选【使用全局光】复选框，将【角度】更改为 90 度，【距离】更改为 10 像素，【大小】更改为 30 像素，如图 5.27 所示。完成之后单击【确定】按钮，效果如图 5.28 所示。

图 5.23 绘制矩形

步骤 03　选择工具箱中的【矩形工具】，在选项栏中将【填充】更改为蓝色（R:137，G:215，B:233），【描边】更改为无，在画布中绘制 1 个矩形，并适当拖动边角控制点，为矩形添加圆角效果，如图 5.24 所示。这将生成 1 个【矩形 2】图层。

图 5.27 设置投影

图 5.24 绘制图形

步骤 04　选中【矩形 2】图层，在图像中按住 Alt+Shift 组合键向右侧平移，将其复制一份，将复制的图形更改为深蓝色（R:71，G:154，B:172），如图 5.25 所示。选中深蓝色矩形，按住 Alt+Shift 组合键向右侧平移将其复制一份，如图 5.26 所示。

步骤 05　在【图层】面板中，选中【矩形 2】图层，单击面板底部的【添加图层样式】fx 按钮，

图 5.28 投影效果

步骤 07　在【矩形 2】图层名称上右击，从弹出的快捷菜单中选择【拷贝图层样式】命令，同时选中【矩形 2 拷贝】及【矩形 2 拷贝 2】图层，在其图层名称上右击，从弹出的快捷菜单中选择【粘贴图层样式】命令，如

图5.29所示，效果如图5.30所示。

图5.29 粘贴图层样式

图5.30 应用图层样式后的效果

图5.31 绘制圆角矩形

步骤08 选择工具箱中的【矩形工具】，在选项栏中将【填充】更改为白色，【描边】更改为无，在画布中绘制1个矩形，并适当拖动边角控制点，为矩形添加圆角效果，如图5.31所示。这将生成1个【矩形3】图层。

步骤09 选中【矩形3】图层，在图像中按住Alt+Shift组合键向右侧平移，将图形复制两份，如图5.32所示。

图5.32 复制图形

## 5.2.2 使用Photoshop添加素材元素

步骤01 执行菜单栏中的【文件】|【打开】命令，选择"专辑封面.jpg"文件，单击【打开】按钮，将打开的素材拖入画布中并适当缩小，如图5.33所示。其所在图层名称将自动更改为"图层1"。

图5.33 添加素材

步骤02 选中【图层1】图层，将其移至【矩形3】图层上方，执行菜单栏中的【图层】|【创建剪贴蒙版】命令，为当前图层创建剪贴蒙版（见图5.34）将部分图像隐藏，如图5.35所示。

图5.34 创建剪贴蒙版

图5.35 隐藏部分图像

步骤03 以步骤1和步骤2的方法将"专辑封面2.jpg、专辑封面3.jpg"素材图像添加至画布中，并为其创建剪贴蒙版，如图5.36所示。

图5.36 添加素材并创建剪贴蒙版

**步骤04** 在【图层】面板中，选中【矩形3】图层，单击面板底部的【添加图层样式】fx按钮，在菜单中选择【投影】命令。

**步骤05** 在弹出的对话框中，将【混合模式】更改为叠加，【颜色】更改为黑色，【不透明度】更改为30%，取消勾选【使用全局光】复选框，将【角度】更改为90度，【距离】更改为5像素，【大小】更改为20像素，如图5.37所示。完成之后单击【确定】按钮，效果如图5.38所示。

图5.37 设置投影

**步骤06** 在【矩形3】图层名称上右击，从弹出的快捷菜单中选择【拷贝图层样式】命令，在【矩形3 拷贝】及【矩形3 拷贝2】图

层名称上右击，从弹出的快捷菜单中选择【粘贴图层样式】命令，如图5.39所示，效果如图5.40所示。

图5.38 投影效果

图5.39 粘贴图层样式　　图5.40 图层效果

**步骤07** 选择工具箱中的【矩形工具】，在选项栏中将【填充】更改为蓝色（R:137，G:215，B:233），【描边】更改为无，在画布中绘制1个矩形，并适当拖动边角控制点，为矩形添加圆角效果，如图5.41所示。这将生成1个【矩形4】图层。

图5.41 绘制圆角矩形

## 5.2.3 使用 Photoshop 处理专辑封面图像

**步骤 01** 选择工具箱中的【矩形工具】，在选项栏中将【填充】更改为白色，【描边】更改为无，在画布中绘制 1 个矩形，并适当拖动边角控制点，为矩形添加圆角效果，如图 5.42 所示。这将生成 1 个【矩形 5】图层。

图 5.42 绘制圆角矩形

**步骤 02** 执行菜单栏中的【文件】|【打开】命令，选择"专辑封面 4.jpg"文件，单击【打开】按钮，将打开的素材拖入画布中并适当缩小，如图 5.43 所示，其所在图层名称将自动更改为"图层 4"。

图 5.43 添加素材

**步骤 03** 选中【图层 4】图层，执行菜单栏中的【图层】|【创建剪贴蒙版】命令，为当前图层创建剪贴蒙版（见图 5.44）将部分图像隐藏，如图 5.45 所示。

图 5.44 创建剪贴蒙版　　图 5.45 隐藏部分图像

**步骤 04** 在【矩形 3】图层名称上右击，从弹出的快捷菜单中选择【拷贝图层样式】命令，在【矩形 5】图层名称上右击，从弹出的快捷菜单中选择【粘贴图层样式】命令，如图 5.46 所示，效果如图 5.47 所示。

图 5.46 粘贴图层样式　　图 5.47 应用图层样式后的效果

**步骤 05** 选择工具箱中的【矩形工具】，在选项栏中将【填充】更改为白色，【描边】更改为无，在界面靠顶部位置绘制 1 个矩形，并适当拖动边角控制点，为矩形添加圆角效果，如图 5.48 所示。这将生成 1 个【矩形 6】图层。

图 5.48 绘制图形

步骤 06 在【矩形6】图层名称上右击,从弹出的快捷菜单中选择【粘贴图层样式】命令,如图5.49所示,效果如图5.50所示。

图5.49 粘贴图层样式　　图5.50 应用图层样式后的效果

### 5.2.4 使用Photoshop绘制功能按钮

步骤 01 选择工具箱中的【椭圆工具】,在选项栏中将【填充】更改为黑色,【描边】更改为无,在适当位置按住Shift键绘制1个正圆,如图5.51所示。这将生成1个【椭圆1】图层。

图5.51 绘制正圆

步骤 02 选中【椭圆1】图层,在图像中按住Alt+Shift组合键向左侧拖动,将图形复制一份;以同样方法向右侧拖动,将图形再复制一份,如图5.52所示。

图5.52 复制图形

步骤 03 在【图层】面板中,选中【椭圆1】图层,单击面板底部的【添加图层样式】fx按钮,在菜单中选择【渐变叠加】命令。

步骤 04 在弹出的对话框中将【混合模式】更改为正常,【渐变】更改为橙色(R:250,G:140,B:52)到橙色(R:246,G:77,B:11),如图5.53所示。

图5.53 设置渐变叠加

步骤 05 勾选【投影】复选框,将【混合模式】更改为正常,【颜色】更改为橙色(R:244,G:87,B:23),【不透明度】更改为20%,取消勾选【使用全局光】复选框,将【角度】更改为90度,【距离】更改为10像素,【大小】更改为20像素,如图5.54所示。完成之后单击【确定】按钮,效果如图5.55所示。

UI 界面及抖音网红页面设计　第 5 章

图 5.54　设置投影

图 5.55　投影效果

步骤 06　选中左侧正圆所在图层，将其更改为灰，以同样方法将右侧正圆更改为相同的灰，如图 5.56 所示。

图 5.56　更改图形

步骤 07　将左侧灰色圆形复制一份并等比缩小，生成一个【椭圆 1 拷贝 3】图层，在选项栏中将【填充】更改为白色，效果如图 5.57 所示。

步骤 08　选中【椭圆 1 拷贝 3】图层，按住 Alt+Shift 组合键在图像中向右侧拖动，将图形复制一份，如图 5.58 所示。

图 5.57　绘制正圆　　　图 5.58　复制正圆

步骤 09　在【图层】面板中，选中【椭圆 1 拷贝 3】图层，单击面板底部的【添加图层样式】fx 按钮，在菜单中选择【投影】命令。

步骤 10　在弹出的对话框中，将【混合模式】更改为正常，【颜色】更改为橙色（R:244，G:87，B:23），【不透明度】更改为 20%，取消勾选【使用全局光】复选框，将【角度】更改为 90 度，【距离】更改为 10 像素，【大小】更改为 20 像素，如图 5.59 所示。完成之后单击【确定】按钮，效果如图 5.60 所示。

图 5.59　设置投影

图 5.60　投影效果

步骤⑪ 在【椭圆 1 拷贝 3】图层名称上右击，从弹出的快捷菜单中选择【拷贝图层样式】命令，在【椭圆 1 拷贝 4】图层名称上右击，从弹出的快捷菜单中选择【粘贴图层样式】命令，如图 5.61 所示，效果如图 5.62 所示。

图 5.61 粘贴图层样式　　图 5.62 应用图层样式后的效果

### 5.2.5 使用 Photoshop 绘制底部功能按钮

步骤01 选择工具箱中的【矩形工具】，在选项栏中将【填充】更改为蓝色（R:137，G:215，B:233），【描边】更改为无，在画布中绘制 1 个矩形，并适当拖动边角控制点，为矩形添加圆角效果，如图 5.63 所示。这将生成 1 个【矩形 7】图层。

图 5.63 绘制圆角矩形

步骤02 选中圆角矩形所在图层，在图像中按住 Alt+Shift 组合键向左侧拖动，将图形复制两份，如图 5.64 所示。

图 5.64 复制图形

步骤03 在【图层】面板中，选中【矩形 4】图层，单击面板底部的【添加图层样式】fx 按钮，

在菜单中选择【描边】命令。

步骤04 在弹出的对话框中将【大小】更改为 2 像素，【位置】更改为内部，【填充类型】更改为渐变，【渐变】更改为白色到黄色（R:246，G:255，B:0），如图 5.65 所示。完成后单击【确定】按钮，效果如图 5.66 所示。

图 5.65 设置描边

图 5.66 描边效果

步骤05 勾选【投影】复选框，将【混合模式】更改为正常，【颜色】更改为蓝色（R:45，

G:128，B:146），【不透明度】更改为30%，取消勾选【使用全局光】复选框，将【角度】更改为90度，【距离】更改为10像素，【大小】更改为20像素，如图5.67所示。完成之后单击【确定】按钮，效果如图5.68所示。

图 5.67 设置投影

图 5.68 投影效果

步骤 06　选择工具箱中的【钢笔工具】，在选项栏中单击【选择工具模式】 按钮，在弹出的选项中选择【形状】，将【填充】更改为无，【描边】更改为深蓝色（R:71，G:154，B:172），绘制 1 条线段，如图 5.69 所示。这将生成 1 个【形状 1】图层。

图 5.69 绘制线段

步骤 07　选择工具箱中的【椭圆工具】，在选项栏中将【填充】更改为白色，【描边】更改为无，在左下角位置按住 Shift 键绘制 1 个正圆，如图 5.70 所示。这将生成 1 个【椭圆 2】图层。

步骤 08　在【图层】面板中，选中【椭圆 2】图层，将其拖至面板底部的【创建新图层】按钮上复制图层，将生成 1 个【椭圆 2 拷贝】图层。

步骤 09　执行菜单栏中的【文件】|【打开】命令，选择"专辑封面 5.jpg"文件，单击【打开】按钮，将打开的素材拖入画布中并适当缩小，如图 5.71 所示，其所在图层名称将自动更改为"图层 5"。

图 5.70 绘制正圆　　图 5.71 添加素材

步骤 10　选中【图层 5】图层，将其移至【椭圆 2】图层上方，执行菜单栏中的【图层】|【创建剪贴蒙版】命令，为当前图层创建剪贴蒙版（见图 5.72）将部分图像隐藏，如图 5.73 所示。

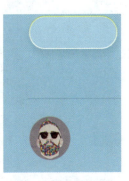

图 5.72 创建剪贴蒙版　　图 5.73 隐藏部分图像

步骤 11 在【图层】面板中，选中【椭圆2】图层，单击面板底部的【添加图层样式】fx按钮，在菜单中选择【投影】命令。

步骤 12 将【混合模式】更改为正常，【颜色】更改为蓝色（R:45，G:128，B:146），【不透明度】更改为30%，取消勾选【使用全局光】复选框，将【角度】更改为90度，【距离】更改为10像素，【大小】更改为20像素，完成之后单击【确定】按钮，如图5.74所示。

弹出的快捷菜单中选择【粘贴图层样式】命令，如图5.76所示。再将【椭圆2 拷贝】图层的【不透明度】更改为40%，效果如图5.77所示。

图5.76 粘贴图层样式

图5.74 设置投影

步骤 13 选中【椭圆2 拷贝】图层，在图像中将其向右侧平移，再按Ctrl+T组合键对其执行【自由变换】命令，按住Alt+Shift组合键将图形等比缩小，完成之后按Enter键确认，效果如图5.75所示。

图5.75 将图形等比缩小

步骤 14 在【椭圆2】图层名称上右击，从弹出的快捷菜单中选择【拷贝图层样式】命令；在【椭圆2 拷贝】图层名称上右击，从

图5.77 图层效果

步骤 15 选择工具箱中的【钢笔工具】，在选项栏中单击【选择工具模式】按钮，在弹出的选项中选择【形状】，将【填充】更改为白色，【描边】更改为无，在右下角正圆位置绘制1个三角形，如图5.78所示。这将生成1个【形状2】图层。

图5.78 绘制图形

## 5.2.6 使用 Illustrator 绘制细节元素

**步骤 01** 执行菜单栏中的【文件】|【打开】命令，选择"音乐播放器界面设计背景效果 .psd"文件，单击【打开】按钮，在打开的对话框中单击【将图层拼合为单个图像】单选按钮，完成之后单击【确定】按钮，如图 5.79 所示。

图 5.79 打开文件

**步骤 02** 选择工具箱中的【钢笔工具】，在界面左上角绘制 1 条稍短的线段，设置【填色】为无，【描边】为黑色，【描边粗细】为 4 像素，如图 5.80 所示。

**步骤 03** 以同样方法再绘制 1 条折线线段，如图 5.81 所示。

图 5.80 绘制线段　　图 5.81 绘制折线

**步骤 04** 选择工具箱中的【椭圆工具】，按住 Shift 键绘制 1 个正圆，设置【填色】为无，【描边】为黑色，【描边粗细】为 4 像素，如图 5.82 所示。

图 5.82 绘制正圆

**步骤 05** 选择工具箱中的【直接选择工具】，选中圆环右上角部分并将其删除，如图 5.83 所示。

图 5.83 删除部分线段

**步骤 06** 选择工具箱中的【钢笔工具】，再绘制两条线段，如图 5.84 所示。

图 5.84 绘制线段

步骤07 选择工具箱中的【钢笔工具】，在界面左上角绘制1条稍短线段，设置【填色】为无，【描边】为橙色（R:255，G:109，B:0），【描边粗细】为4像素，如图5.85所示。

步骤08 再绘制1个三角形，如图5.86所示。

图5.85 绘制线段　　　图5.86 绘制三角形

步骤09 同时选中线段及三角形，按住Alt+Shift组合键向右侧拖动，将图形复制一份，如图5.87所示。

图5.87 复制图形

步骤10 双击工具箱中的【镜像工具】，在弹出的对话框中单击【垂直】单选按钮，再单击【确定】按钮，效果如图5.88所示。

图5.88 将图形翻转

步骤11 选择工具箱中的【椭圆工具】，按住Shift键绘制1个正圆，设置【填色】为无，【描边】为白色，【描边粗细】为3像素，如图5.89所示。

步骤12 选择工具箱中的【直接选择工具】，选中圆环右上角部分并将其删除，如图5.90所示。

图5.89 绘制正圆　　　图5.90 删除部分线段

步骤13 选择工具箱中的【椭圆工具】，按住Shift键绘制1个正圆，设置【填色】为无，【描边】为白色，【描边粗细】为3像素，如图5.91所示。

步骤14 在专辑图像下方位置再绘制两个小圆环，如图5.92所示。

图5.91 绘制圆环　　　图5.92 绘制圆环

### 5.2.7 使用Illustrator添加文字信息

步骤01 选择工具箱中的【文字工具】，输入文字，如图5.93所示。

步骤02 选中【band】文字，将其【不透明度】更改为50%，如图5.94所示。

图 5.93 输入文字　　图 5.94 更改不透明度

步骤 04 选中圆形，按住 Alt+Shift 组合键向左侧拖动，将图形复制一份，按 Ctrl+D 组合键将其再复制一份，如图 5.96 所示。

图 5.96 复制图形

步骤 03 选择工具箱中的【椭圆工具】，在界面右上角位置按住 Shift 键绘制 1 个正圆，设置【填色】为白色，【描边】为无，如图 5.95 所示。

步骤 05 选择工具箱中的【文字工具】，在界面其他位置添加相应文字信息，这样就完成了效果制作，最终效果如图 5.22 所示。

图 5.95 绘制正圆

## 5.3 优选好物直播购页面设计

### 设计构思

本例讲解优选好物直播购页面设计。在设计过程中将红色系作为页面主题色调，通过绘制直播间元素图形，再添加高清模特素材及装饰元素，即可完成整个页面设计，最终效果如图 5.97 所示。

| 源文件 | 第 5 章\优选好物直播购页面设计背景效果 .ai、优选好物直播购页面设计整体效果 .psd |
|---|---|
| 调用素材 | 第 5 章\优选好物直播购页面设计 |
| 难易指数 | ★★★☆☆ |

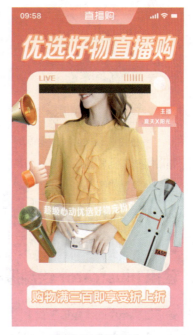

图 5.97 最终效果

> 操作步骤

### 5.3.1 使用 Illustrator 制作背景

**步骤 01** 执行菜单栏中的【文件】|【新建】命令，在弹出的对话框中设置【宽度】为 1080 像素，【高度】为 1920 像素，新建一个空白画板。

**步骤 02** 选择工具箱中的【矩形工具】，绘制 1 个矩形，选择工具箱中的【渐变工具】，在图形上拖动，为其填充红色（R:253，G:158，B:192）到红色（R:229，G:79，B:78）的线性渐变，完成之后再绘制 1 个浅黄色（R:254，G:242，B:228）矩形，如图 5.98 所示。

图 5.98 绘制矩形

**步骤 03** 拖动矩形左上角的控制点，为其制作圆角矩形效果，如图 5.99 所示。

**步骤 04** 选择工具箱中的【矩形工具】，绘制 1 个矩形，选择工具箱中的【渐变工具】，在图形上拖动，为其填充黄色（R:254，G:218，B:194）到红色（R:229，G:109，B:72）的渐变，如图 5.100 所示。

图 5.99 制作圆角效果　　图 5.100 填充渐变

**步骤 05** 选择工具箱中的【钢笔工具】，在矩形右侧位置绘制 1 个图形，如图 5.101 所示。

**步骤 06** 同时选中两个图形，在【路径查找器】面板中单击【联集】按钮，将两个图形合并为 1 个图形，如图 5.102 所示。

图 5.101 绘制图形　　图 5.102 合并图形

### 5.3.2 使用 Illustrator 绘制拟物化图像

**步骤 01** 选择工具箱中的【矩形工具】，绘制 1 个矩形，设置【填色】为深灰色（R:49，G:46，B:15，【描边】为无，如图 5.103 所示。

UI 界面及抖音网红页面设计　第 5 章

**步骤 02** 选择工具箱中的【椭圆工具】，绘制 1 个椭圆，选择工具箱中的【渐变工具】，在图形上拖动，为其填充白色到黄色（R:255，G:242，B:233）的线性渐变，如图 5.104 所示。

图 5.103　绘制矩形　　图 5.104　填充渐变

**步骤 03** 选中正圆，执行菜单栏中的【效果】|【风格化】|【投影】命令，在弹出的对话框中将【模式】更改为叠加，如图 5.105 所示。完成之后单击【确定】按钮，效果如图 5.106 所示。

图 5.105　设置投影

图 5.106　投影效果

**步骤 04** 选择工具箱中的【矩形工具】，绘制 1 个矩形，设置【填色】为浅红色（R:255，G:173，B:145），【描边】为无，如图 5.107 所示。

图 5.107　绘制矩形

**步骤 05** 选中浅红色矩形，按住 Alt+Shift 组合键向右侧拖动，将图形复制一份，按 Ctrl+D 组合键数次将图形复制多份，如图 5.108 所示。

图 5.108　复制图形

**步骤 06** 选择工具箱中的【文字工具】，输入文字，如图 5.109 所示。

图 5.109　输入文字

## 5.3.3 使用 Photoshop 处理素材图像

步骤 01 执行菜单栏中的【文件】|【打开】命令，选择"优选好物直播购页面设计背景效果.ai"文件，单击【打开】按钮，在弹出的对话框中设置【裁剪到】为媒体框，完成之后单击【确定】按钮，如图 5.110 所示。

图 5.110 设置导入素材

步骤 02 在打开的素材文档【图层】面板中，选中【图层 1】图层，执行菜单栏中的【图层】|【新建】|【图层背景】命令，将【图层 1】设置为背景，如图 5.111 所示。

图 5.111 新建图层背景

步骤 03 执行菜单栏中的【文件】|【打开】命令，选择"模特.png"文件，单击【打开】按钮，将打开的素材拖入画布中并适当缩小，如图 5.112 所示。

图 5.112 添加素材

步骤 04 选择工具箱中的【矩形工具】，在选项栏中将【填充】更改为无，【描边】更改为白色，绘制 1 个矩形，如图 5.113 所示。这将生成 1 个【矩形 1】图层。

步骤 05 选择工具箱中的【横排文字工具】，在图像中输入文字，如图 5.114 所示。

图 5.113 绘制矩形　　图 5.114 输入文字

步骤 06 在【图层】面板中，选中【文字】图层，单击面板底部的【添加图层样式】fx 按钮，在菜单中选择【外发光】命令。

步骤 07 在弹出的对话框中将【不透明度】更改为 100%，【颜色】更改为白色，【大小】更改为 70 像素，如图 5.115 所示。完成之后单击【确定】按钮，效果如图 5.116 所示。

UI界面及抖音网红页面设计　第5章

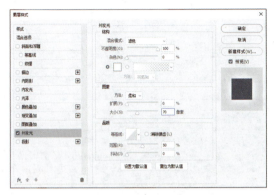

图 5.115　设置外发光

图 5.118　复制及合并组

**步骤10**　按住 Ctrl 键单击【发光字】组中的【矩形 1】图层缩览图，将图形载入选区，执行菜单栏中【选择】|【反选】命令，反选选区，选中【发光字 拷贝】图层，按 Delete 键将选区之中的图像删除，完成之后按 Ctrl+D 组合键将选区取消，如图 5.119 所示。

图 5.116　外发光效果

**步骤08**　在图层面板中，同时选中文字图层及【矩形 1】图层，按 Ctrl+G 组合键将图层编组，将组重命名为"发光字"，如图 5.117 所示。

**步骤09**　在【图层】面板中，选中【发光字】组，将其拖至面板底部的【创建新图层】按钮上，复制组，生成1个【发光字 拷贝】组，按 Ctrl+E 组合键将其合并，生成1个【发光字 拷贝】图层，再将【发光字】组隐藏，如图 5.118 所示。

图 5.119　删除多余图像

提示：删除多余的图像是为了在对图像进行自由变换时更好地对图像进行变形。

**步骤11**　选中【发光字 拷贝】图层，按 Ctrl+T 组合键对其执行【自由变换】命令，再右击，从弹出的快捷菜单中选择【变形】命令，拖动变形框控制点将其变形，完成之后按 Enter 键确认，效果如图 5.120 所示。

图 5.117　将图层编组

图 5.120　将图像变形

### 5.3.4 使用 Photoshop 添加装饰素材

**步骤 01** 执行菜单栏中的【文件】|【打开】命令，选择"喇叭.png、麦克风.png、拇指.png、衣服.png"文件，单击【打开】按钮，将打开的素材拖入画布中并适当缩小，如图 5.121 所示。

图 5.121 添加素材

**步骤 02** 选择工具箱中的【钢笔工具】，在选项栏中单击【选择工具模式】按钮，在弹出的选项中选择【形状】，将【填充】更改为黑色，【描边】更改为无，绘制 1 个不规则图形，如图 5.122 所示。这将生成 1 个【形状 1】图层。

图 5.122 绘制图形

**步骤 03** 在【图层】面板中，选中【形状 1】图层，单击面板底部的【添加图层样式】fx 按钮，在菜单中选择【渐变叠加】命令。

**步骤 04** 在弹出的对话框中将【混合模式】更改为正常，【渐变】更改为红色（R:255，G:180，B:187）到红色（R:255，G:103，B:92），如图 5.123 所示。完成后单击【确定】按钮，效果如图 5.124 所示。

图 5.123 设置渐变叠加

图 5.124 渐变叠加效果

**步骤 05** 选择工具箱中的【横排文字工具】，在图像中输入文字，如图 5.125 所示。

图 5.125 输入文字

**步骤 06** 选择工具箱中的【矩形工具】，在选项栏中将【填充】更改为红色（R:255，G:133，B:99），【描边】更改为无，在画布顶部绘制 1 个矩形，并适当拖动边角控制点，为矩形添加圆角效果，如图 5.126

所示。这将生成1个【矩形2】图层。

步骤 07 选中【矩形2】图层，按Ctrl+T组合键对其执行【自由变换】命令，右击，从弹出的快捷菜单中选择【透视】命令，拖动变形框控制点将其透视变形，完成之后按Enter键确认，效果如图5.127所示。

对其执行【自由变换】命令，再右击，从弹出的快捷菜单中选择【斜切】命令，拖动变形框右侧边缘控制点将其斜切变形，完成之后按Enter键确认，如图5.131所示。

图5.126 绘制图形

图5.127 将图形变形

图5.130 输入文字

图5.131 将文字变形

步骤 08 在【形状1】图层名称上右击，从弹出的快捷菜单中选择【拷贝图层样式】命令，在【矩形2】图层名称上右击，从弹出的快捷菜单中选择【粘贴图层样式】命令，将【形状1】图层样式应用到【矩形2】图层上，如图5.128所示。效果如图5.129所示。

步骤 11 在【图层】面板中，选中【优选好物直播购】图层，单击面板底部的【添加图层样式】fx按钮，在菜单中选择【渐变叠加】命令。

步骤 12 在弹出的对话框中将【混合模式】更改为正常，【渐变】更改为白色到浅黄色（R:255，G:236，B:213），如图5.132所示。

图5.128 复制并粘贴图层样式

图5.129 图层效果

图5.132 设置渐变叠加

步骤 09 选择工具箱中的【横排文字工具】T，在图像中输入文字，如图5.130所示。

步骤 10 选中【优选…】图层，按Ctrl+T组合键

步骤 13 勾选【描边】复选框，将【大小】更改为10像素，【位置】更改为外部，【颜色】更改为黄色（R:255，G:151，B:103），如图5.133所示。

图 5.133 设置描边

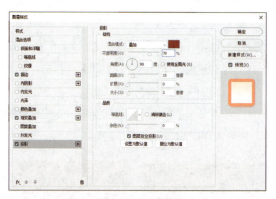

图 5.134 设置投影

步骤 14 勾选【投影】复选框,将【混合模式】更改为叠加,【颜色】更改为红色(R:176,G:35,B:35),【不透明度】更改为 70%,取消勾选【使用全局光】复选框,将【角度】更改为 90 度,【距离】更改为 15 像素,【大小】更改为 2 像素,如图 5.134 所示。完成之后单击【确定】按钮,效果如图 5.135 所示。

图 5.135 文字效果

### 5.3.5 使用 Photoshop 添加底部图文元素

步骤 01 选择工具箱中的【矩形工具】,在选项栏中将【填充】更改为白色,【描边】更改为无,绘制 1 个矩形,适当拖动边角控制点,为矩形添加圆角效果,如图 5.136 所示。这将生成 1 个【矩形 3】图层。

图 5.136 绘制图形

步骤 02 在【图层】面板中,选中【矩形 3】图层,单击面板底部的【添加图层样式】fx 按钮,在菜单中选择【渐变叠加】命令。

步骤 03 在弹出的对话框中将【混合模式】更改为正常,【渐变】更改为黄色(R:254,G:242,B:228)到白色,如图 5.137 所示。

图 5.137 设置渐变叠加

步骤 04 勾选【投影】复选框,将【混合模式】更改为叠加,【颜色】更改为黑色,【不透明度】更改为 30%,取消勾选【使用全局光】复选框,将【角度】更改为 90 度,【距离】更改为 5 像素,【大小】更改为 5 像素,

UI 界面及抖音网红页面设计　第 5 章

如图 5.138 所示。完成之后单击【确定】按钮，效果如图 5.139 所示。

步骤 06　在【优选好物直播购】图层名称上右击，从弹出的快捷菜单中选择【拷贝图层样式】命令，在【购物满三百即享受折上折】图层名称上右击，从弹出的快捷菜单中选择【粘贴图层样式】命令，如图 5.141 所示。

步骤 07　双击【购物满三百即享受折上折】图层样式名称，在弹出的对话框中将【描边】的【大小】更改为 5 像素，完成之后单击【确定】按钮，效果如图 5.142 所示。

图 5.138　设置投影

图 5.139　添加图层样式后的效果

步骤 05　选择工具箱中的【横排文字工具】，在图像中输入文字，如图 5.140 所示。

图 5.141　粘贴图层样式

图 5.142　更改描边参数后的效果

步骤 08　执行菜单栏中的【文件】|【打开】命令，选择"状态栏 .png"文件，单击【打开】按钮，将打开的素材拖入画布中顶部位置并适当缩小，这样就完成了效果制作，最终效果如图 5.97 所示。

图 5.140　输入文字

## 5.4　直播预告页面设计

### 设计构思

本例讲解直播预告页面设计。在设计过程中，将漂亮的模特素材图像作为页面主视觉图像，通过绘制多边形图形并与直观的文字信息相结合，使得整个页面的视觉效果十分有吸引力，最终效果如图 5.143 所示。

| 源文件 | 第 5 章 \ 直播预告页面设计整体效果 .ai、直播预告页面设计背景效果 .psd |
| --- | --- |
| 调用素材 | 第 5 章 \ 直播预告页面设计 |
| 难易指数 | ★★☆☆☆ |

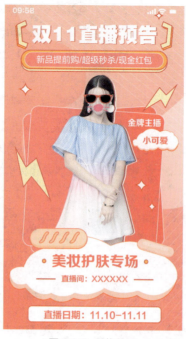

图 5.143 最终效果

> 操作步骤

## 5.4.1 使用 Photoshop 制作主题背景

**步骤 01** 执行菜单栏中的【文件】|【新建】命令，在弹出的对话框中设置【宽度】为 1080 像素，【高度】为 1920 像素，【分辨率】为 72 像素/英寸，新建一个空白画布。

**步骤 02** 在【图层】面板中，单击面板底部的【创建新图层】按钮，新建1个【图层1】图层，将图层填充为白色。

**步骤 03** 在【图层】面板中，选中【图层1】图层，单击面板底部的【添加图层样式】fx 按钮，在菜单中选择【渐变叠加】命令。

**步骤 04** 在弹出的对话框中将【混合模式】更改为正常，【渐变】更改为红色（R:255, G:96, B:87）到红色（R:255, G:169, B:148），完成之后单击【确定】按钮，如图 5.144 所示。

图 5.144 设置渐变叠加

**步骤 05** 选择工具箱中的【钢笔工具】，在选项栏中单击【选择工具模式】 路径 按钮，在弹出的选项中选择【形状】，将【填充】更改为白色，【描边】更改为无，绘制1个不规则图形，如图 5.145 所示。这将生成1个【形状1】图层。

步骤 06 在图层面板中,选中【形状 1】图层,将图层混合模式更改为叠加,【不透明度】更改为 20%,效果如图 5.146 所示。

组合键变换复制线段并将其向左下角拖动,如图 5.150 所示。

图 5.149 绘制线段　　图 5.150 变换复制线段

步骤 11 按住 Ctrl+Alt+Shift 组合键的同时按 T 键多次,将线段复制多份,如图 5.151 所示。

图 5.145 绘制图形　　图 5.146 更改图层混合模式

步骤 07 再绘制 1 个白色不规则图形,如图 5.147 所示。这将生成 1 个【形状 2】图层。

步骤 08 在图层面板中,选中【形状 2】图层,将图层混合模式更改为柔光,效果如图 5.148 所示。

图 5.151 复制多份图形

步骤 12 在图层面板中,选中【形状 3】图层,将其图层混合模式更改为柔光,如图 5.152 所示,效果如图 5.153 所示。

图 5.147 绘制图形　　图 5.148 更改图层混合模式

步骤 09 选择工具箱中的【直线工具】,在右上角绘制 1 条宽度为 2 像素的白色线段,如图 5.149 所示。将生成的图层重命名为"形状 3"。

步骤 10 选择工具箱中的【路径选择工具】,选中【形状 3】图层中线段,按 Ctrl+Alt+T

图 5.152 更改图层混合模式　　图 5.153 更改图层混合模式的效果

步骤13 在【图层】面板中，选中【形状 3】图层，将其拖至面板底部的【创建新图层】按钮上，生成 1 个【形状 3 拷贝】图层，如图 5.154 所示。

步骤14 选中【形状 3 拷贝】图层，按 Ctrl+T 组合键对复制生成的图形执行【自由变换】命令，再右击，从弹出的快捷菜单中选择【垂直翻转】命令，完成之后按 Enter 键确认，再将其向下移至画板右下角位置，如图 5.155 所示。

图 5.156 绘制图形　　　图 5.157 旋转图形

图 5.154 复制图层　　　图 5.155 变换图形

步骤15 选择工具箱中的【矩形工具】，在选项栏中将【填充】更改为白色，【描边】更改为白色，【描边宽度】更改为 3 像素，在画布中绘制 1 个矩形，并适当拖动边角控制点，为矩形添加圆角效果，如图 5.156 所示。这将生成 1 个【矩形 1】图层。

步骤16 选中【矩形 1】图层，按 Ctrl+T 组合键对其执行【自由变换】命令，当出现变形框以后将其适当旋转，完成之后按 Enter 键确认，如图 5.157 所示。

步骤17 在【图层】面板中，选中【矩形 1】图层，单击面板底部的【添加图层样式】fx按钮，在菜单中选择【渐变叠加】命令。

步骤18 在弹出的对话框中将【混合模式】更改为正常，【渐变】更改为红色（R:255，G:110，B:110）到红色（R:255，G:64，B:64），【角度】更改为 -14 度，完成之后单击【确定】按钮，如图 5.158 所示。

图 5.158 设置渐变叠加

## 5.4.2 使用 Photoshop 处理素材图像

步骤01 在【图层】面板中，选中【矩形 1】图层，将其拖至面板底部的【创建新图层】按钮上，生成 1 个【矩形 1 拷贝】图层，并将复制生成的图形适当旋转，如图 5.159 所示。

步骤02 执行菜单栏中的【文件】|【打开】命令，选择"模特 .png"文件，单击【打开】按钮，将打开的素材拖入画布中并适当缩小，如图 5.160 所示。

图 5.159 复制图形并适当旋转　　图 5.160 添加素材

**步骤 03** 选择工具箱中的【多边形套索工具】，在模特图像底部绘制 1 个不规则选区，如图 5.161 所示。

图 5.161 绘制选区

**步骤 04** 选中【图层 2】图层，按 Delete 键将选区中的图像删除，完成之后按 Ctrl+D 组合键将选区取消，如图 5.162 所示。

图 5.162 删除部分图像

**步骤 05** 在【图层】面板中，选中【图层 2】图层，将其拖至面板底部的【创建新图层】按钮上，生成 1 个【图层 2 拷贝】图层。选中【图层 2】图层，单击【锁定透明像素】图标，并为其填充红色（R:211，G:36，B:36），如图 5.163 所示。

图 5.163 复制图层并填充颜色

**步骤 06** 在【图层】面板中，选中【图层 2】图层，单击面板底部的【添加图层样式】按钮，在菜单中选择【投影】命令。

**步骤 07** 在弹出的对话框中将【混合模式】更改为正常，【颜色】更改为白色，【不透明度】更改为 100%，取消勾选【使用全局光】复选框，将【角度】更改为 160 度，【距离】更改为 6 像素，如图 5.164 所示。完成之后单击【确定】按钮，效果如图 5.165 所示。

图 5.164 设置投影

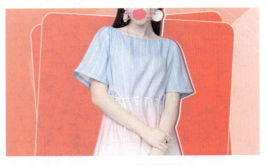

图 5.165 投影效果

### 5.4.3 使用 Illustrator 绘制装饰元素

**步骤01** 执行菜单栏中的【文件】|【打开】命令，选择"直播预告页面设计背景效果.psd"文件，单击【打开】按钮，在打开的对话框中单击【将图层拼合为单个图像】单选按钮，完成之后单击【确定】按钮，如图 5.166 所示。

**步骤02** 选择工具箱中的【文字工具】，输入文字，如图 5.167 所示。

图 5.166 打开素材　　图 5.167 输入文字

**步骤03** 选中文字，执行菜单栏中的【效果】|【风格化】|【投影】命令，在弹出的对话框中将【不透明度】更改为 75%，【X 位移】更改为 4px，【Y 位移】更改为 4px，【模糊】更改为 0px，【颜色】更改为红色（R:224，G:50，B:50），如图 5.168 所示。完成之后单击【确定】按钮，效果如图 5.169 所示。

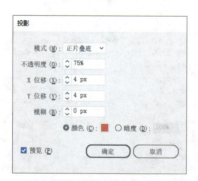

图 5.168 设置投影

图 5.169 投影效果

**步骤04** 选择工具箱中的【钢笔工具】，绘制 1 个图形，设置【填色】为橙色（R:255，G:161，B:3），【描边】为红色（R:229，G:44，B:44），【描边粗细】为 3 像素，如图 5.170 所示。

**步骤05** 选中刚绘制的图形，按 Ctrl+C 组合键复制，再按 Ctrl+Shift+V 组合键粘贴，然后将粘贴图形的【填色】更改为黄色（R:254，G:238，B:176），再将其向右上角稍微移动，如图 5.171 所示。

图 5.170 绘制图形　　图 5.171 复制图形

**步骤06** 同时选中两个图形，按住 Alt+Shift 组合键向右侧拖动，双击工具箱中的【镜像工具】，在弹出的对话框中单击【垂直】单选按钮，然后单击【确定】按钮，将复制生成的图形向右侧平移至与原图形相对的位置，如图 5.172 所示。

**步骤07** 选择工具箱中的【矩形工具】，绘制 1 个矩形，设置【填色】为黄色（R:254，G:238，B:176），【描边】为红色（R:229，G:44，B:44），【描边粗细】为 3 像素，

如图 5.173 所示。

图 5.172 复制并变换图形

图 5.173 绘制矩形

步骤 08 拖动矩形左上角的控制点，为矩形制作圆角效果，如图 5.174 所示。

图 5.174 制作圆角效果

步骤 09 选中圆角矩形，按 Ctrl+C 组合键复制，再按 Ctrl+Shift+V 组合键粘贴，然后将粘贴图形的【填色】更改为橙色（R:255，

G:161，B:3），并将其向上稍微移动，如图 5.175 所示。

图 5.175 复制图形

步骤 10 选择工具箱中的【矩形工具】，绘制 1 个矩形，设置【填色】为红色（R:255，G:109，B:110），【描边】为黄色（R:255，G:255，B:225），【描边粗细】为 2 像素。

步骤 11 拖动矩形左上角的控制点，为矩形制作圆角效果，如图 5.176 所示。

图 5.176 制作圆角效果

步骤 12 选择工具箱中的【文字工具】，输入文字，如图 5.177 所示。

图 5.177 输入文字

## 5.4.4 使用 Illustrator 绘制云朵图像

步骤 01 选择工具箱中的【钢笔工具】，绘制 1 个图形，设置【填色】为红色（R:255，G:193，B:172），【描边】为红色（R:255，G:71，B:0），【描边粗细】为 3 像素，如图 5.178 所示。

图 5.178 绘制图形

步骤02 选中图形，按 Ctrl+C 组合键复制，再按 Ctrl+Shift+V 组合键粘贴，然后将粘贴图形的描边更改为无，颜色更改为白色，并将其高度稍微缩小，如图 5.179 所示。

图 5.179 复制图形

步骤03 同时选中两个云朵图形，按住 Alt 键将其移至右上角位置，再将其等比缩小，如图 5.180 所示。

步骤04 选择工具箱中的【文字工具】，输入文字，如图 5.181 所示。

图 5.180 复制图形　　图 5.181 输入文字

步骤05 选择工具箱中的【矩形工具】，绘制 1 个矩形，设置【填色】为白色，【描边】为红色（R:237，G:47，B:10），【描边粗细】为 3 像素，如图 5.182 所示。

图 5.182 绘制矩形

步骤06 拖动矩形左上角的控制点，为矩形制作圆角效果，如图 5.183 所示。

图 5.183 制作圆角效果

步骤07 选择工具箱中的【文字工具】，输入文字，如图 5.184 所示。

图 5.184 输入文字

步骤08 选择工具箱中的【椭圆工具】，按住 Shift 键绘制 1 个正圆，设置【填色】为橙色（R:255，G:161，B:3），【描边】为红色（R:229，G:44，B:44），【描边粗细】为 3 像素，如图 5.185 所示。

步骤09 选中正圆，按住 Alt+Shift 组合键向右侧拖动，将图形复制一份，如图 5.186 所示。

图 5.185 绘制正圆　　图 5.186 复制图形

步骤10 选择工具箱中的【矩形工具】，绘制 1 个矩形，设置【填色】为红色（R:229，G:44，B:44），【描边】为无，如图 5.187 所示。

## UI 界面及抖音网红页面设计　第 5 章

**步骤 11** 选中矩形，按住 Alt+Shift 组合键向右侧拖动，将图形复制一份，如图 5.188 所示。

图 5.187　绘制矩形　　　图 5.188　复制图形

### 5.4.5　使用 Illustrator 绘制星星及闪电图像

**步骤 01** 选择工具箱中的【钢笔工具】，绘制 1 个星形，设置【填色】为白色，【描边】为红色（R:231，G:26，B:0）【描边粗细】为 3 像素，如图 5.189 所示。

**步骤 02** 选中星形，在图像中按住 Alt 键拖至文字右上角位置，并将其等比缩小，如图 5.190 所示。

图 5.189　绘制图形　　　图 5.190　复制并缩小图形

**步骤 03** 选择工具箱中的【钢笔工具】，绘制 1 个闪电图形，设置【填色】为黄色（R:254，G:238，B:176），【描边】为红色（R:229，G:44，B:44），【描边粗细】为 3 像素，如图 5.191 所示。

**步骤 04** 在右侧相对位置再绘制 1 个闪电图形，如图 5.192 所示。

图 5.191　绘制闪电图形　　　图 5.192　绘制闪电图形

**步骤 05** 选择工具箱中的【矩形工具】，绘制 1 个矩形，设置【填色】为浅红色（R:255，G:188，B:139），【描边】为红色（R:255，G:87，B:46），【描边粗细】为 3 像素。

**步骤 06** 拖动矩形左上角的控制点，为矩形制作圆角效果，如图 5.193 所示。

**步骤 07** 选中圆角矩形，按 Ctrl+C 组合键复制，再按 Ctrl+Shift+V 组合键粘贴，然后将粘贴图形的【填色】更改为白色，【描边】更改为无，并将其向上稍微移动，如图 5.194 所示。

图 5.193 绘制圆角矩形　　图 5.194 复制图形

**步骤 08** 选中白色图形，将其【不透明度】更改为 30%，如图 5.195 所示。

**步骤 09** 选中下方红色圆角矩形，按 Ctrl+C 组合键复制，再按 Ctrl+Shift+V 组合键粘贴，如图 5.196 所示。

图 5.195 更改不透明度　　图 5.196 复制并粘贴图形

**步骤 10** 同时选中复制的图形及下方白色圆角矩形，右击，从弹出的快捷菜单中选择【建立剪切蒙版】命令，将不需要的图形隐藏，如图 5.197 所示。

图 5.197 隐藏不需要的图形

**步骤 11** 选择工具箱中的【钢笔工具】，绘制 1 个图形，设置【填色】为浅红色（R:255，G:188，B:139），【描边】为红色（R:255，G:87，B:46），【描边粗细】为 3 像素，如图 5.198 所示。

**步骤 12** 选中图形，按住 Alt+Shift 组合键向右侧拖动，将图形复制一份，按 Ctrl+D 组合键两次将图形复制两份，如图 5.199 所示。

图 5.198 绘制图形　　图 5.199 复制图形

**步骤 13** 在图像中其他位置再绘制类似装饰元素图像，如图 5.200 所示。

图 5.200 绘制图形

**步骤 14** 执行菜单栏中的【文件】|【打开】命令，选择"状态栏.png"文件，单击【打开】按钮，将打开的素材拖入画板中界面顶部位置并缩小，在当前位置添加素材，这样就完成了效果制作，最终效果如图 5.143 所示。

# 5.5 电商抖音直播页面设计

**设计构思**

本例讲解电商抖音直播页面设计。在设计过程中将橙黄色作为主色调，通过添加丝绸、花朵装饰及模特图像制作出直播页面背景。整个设计过程需要注意颜色搭配，最终效果如图 5.201 所示。

| 源文件 | 第 5 章\电商抖音直播页面设计整体效果 .ai、电商抖音直播页面设计背景效果 .psd |
|---|---|
| 调用素材 | 第 5 章\电商抖音直播页面设计 |
| 难易指数 | ★★☆☆☆ |

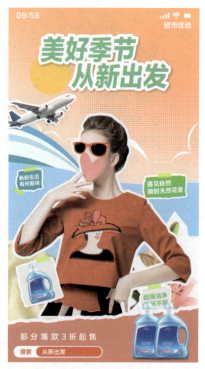

图 5.201 最终效果

**操作步骤**

## 5.5.1 使用 Photoshop 制作圆点背景

步骤 01 执行菜单栏中的【文件】|【新建】命令，在弹出的对话框中设置【宽度】为 1080 像素，【高度】为 1920 像素，【分辨率】为 72 像素/英寸，新建一个空白画布。

步骤 02 在【图层】面板中，单击面板底部的【创建新图层】按钮，新建 1 个【图层 1】图层，将图层填充为白色。

步骤 03 在【图层】面板中，选中【图层 1】图层，单击面板底部的【添加图层样式】fx 按钮，在菜单中选择【渐变叠加】命令。

步骤 04 在弹出的对话框中将【混合模式】更改为正常，【渐变】更改为红色（R:255，G:173，B:162）到橙色（R:255，G:151，B:70），完成之后单击【确定】按钮，如图 5.202 所示。

147

图 5.202 设置渐变叠加

图 5.204 设置彩色半调

步骤 05 在【图层】面板中,单击面板底部的【创建新图层】按钮,新建 1 个【图层 2】图层。

步骤 06 选择工具箱中的【渐变工具】,编辑黑色到白色的渐变,单击选项栏中的【径向渐变】按钮,在画布中从右上角向左下角拖动,添加渐变效果,如图 5.203 所示。

图 5.203 添加渐变效果

步骤 07 选中【图层 2】图层,执行菜单栏中的【滤镜】|【像素化】|【彩色半调】命令,在弹出的对话框中将【最大半径】更改为 8,【通道 1(1)】更改为 360,【通道 2(2)】更改为 360,【通道 3(3)】更改为 360,【通道 4(4)】更改为 360,如图 5.204 所示。完成之后单击【确定】按钮,效果如图 5.205 所示。

图 5.205 彩色半调效果

步骤 08 在图层面板中,选中【图层 2】图层,将图层混合模式更改为柔光,如图 5.206 所示,更改后的效果如图 5.207 所示。

图 5.206 更改混合模式　　图 5.207 更改后的效果

步骤 09 在【图层】面板中,选中【图层 2】图层,单击面板底部【添加图层蒙版】按钮,添加图层蒙版。

步骤 10 选择工具箱中的【渐变工具】,编辑黑色到白色的渐变,单击选项栏中的【线

性渐变】■按钮，在画布中拖动，将部分图像隐藏，如图 5.208 所示。

步骤⑪ 选择工具箱中的【钢笔工具】，在选项栏中单击【选择工具模式】 路径 按钮，在弹出的选项中选择【形状】，将【填充】更改为白色，【描边】更改为无，绘制 1 个云朵图形，如图 5.209 所示。这将生成 1 个【形状 1】图层。

图 5.208 隐藏部分图像

图 5.209 绘制图形

## 5.5.2 使用 Photoshop 绘制装饰图形

步骤① 选择工具箱中的【钢笔工具】，在选项栏中单击【选择工具模式】 路径 按钮，在弹出的选项中选择【形状】，将【填充】更改为蓝色（R:9，G:168，B:223），【描边】更改为无，绘制 1 个图形，如图 5.210 所示。

步骤② 以同样方法再绘制数个类似图形，如图 5.211 所示。

图 5.212 绘制图形

图 5.210 绘制图形

图 5.211 绘制图形

步骤③ 以同样方法再分别绘制 1 个蓝色（R:126，G:203，B:247）和 1 个灰色（R:241，G:241，B:241）图形，如图 5.212 所示。这将生成【形状 4】及【形状 5】两个新图层。

步骤④ 执行菜单栏中的【文件】|【打开】命令，选择"丝绸.jpg"文件，单击【打开】按钮，将打开的素材拖入画布中并适当缩小，如图 5.213 所示，其所在图层名称将自动更改为"图层 3"。

步骤⑤ 选中【图层 3】图层，执行菜单栏中的【图层】|【创建剪贴蒙版】命令，为当前图层创建剪贴蒙版，将部分图像隐藏；按 Ctrl+T 组合键对其执行【自由变换】命令，按住 Alt+Shift 组合键将图形等比缩小，完成之后按 Enter 键确认，如图 5.214

所示。

图5.215 绘制图形　　图5.216 添加素材

图5.213 添加素材　　图5.214 创建剪贴蒙版并变换图形

**步骤06** 再绘制1个灰色（R:241，G:241，B:241）图形，如图5.215所示。这将生成1个【形状6】图层。

**步骤07** 执行菜单栏中的【文件】|【打开】命令，选择"花朵.png"文件，单击【打开】按钮，将打开的素材拖入画布中并适当缩小，如图5.216所示。

**步骤08** 选中【图层4】图层，执行菜单栏中的【图层】|【创建剪贴蒙版】命令，为当前图层创建剪贴蒙版（见图5.217）将部分图像隐藏，如图5.218所示。

图5.217 创建剪贴蒙版　　图5.218 隐藏部分图像

### 5.5.3 使用Photoshop处理主素材

**步骤01** 执行菜单栏中的【文件】|【打开】命令，选择"模特.png"文件，单击【打开】按钮，将打开的素材拖入画布中并适当缩小，如图5.219所示，其所在图层名称将自动更改为"图层5"。

图5.219 添加素材

UI 界面及抖音网红页面设计　第 5 章

步骤 02　在【图层】面板中，选中【图层 5】图层，单击面板底部的【添加图层样式】fx 按钮，在菜单中选择【描边】命令。

步骤 03　在弹出的对话框中将【大小】更改为 12 像素，【位置】更改为外部，【颜色】更改为灰色（R:242，G:242，B:242），完成之后单击【确定】按钮，如图 5.220 所示。

图 5.220　设置描边

步骤 04　执行菜单栏中的【文件】|【打开】命令，选择"飞机.png"文件，单击【打开】按钮，将打开的素材拖入画布中并适当缩小，如图 5.221 所示。

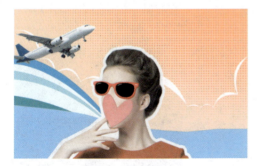

图 5.221　添加素材

步骤 05　在【图层】面板中，选中【图层 6】图层，单击面板底部的【添加图层样式】fx 按钮，在菜单中选择【描边】命令。

步骤 06　在弹出的对话框中将【大小】更改为 8 像素，【位置】更改为外部，【颜色】更改为白色，如图 5.222 所示。

图 5.222　设置描边

步骤 07　勾选【投影】复选框，将【混合模式】更改为正常，【颜色】更改为黑色，【不透明度】更改为 50%，取消勾选【使用全局光】复选框，将【角度】更改为 55 度，【距离】更改为 12 像素，【大小】更改为 10 像素，完成之后单击【确定】按钮，如图 5.223 所示。

图 5.223　设置投影

步骤 08　选择工具箱中的【钢笔工具】，在选项栏中单击【选择工具模式】路径 按钮，在弹出的选项中选择【形状】，将【填充】更改为蓝色（R:13，G:143，B:156），【描边】更改为无，绘制 1 个图形，如图 5.224 所示。这将生成 1 个【形状 7】图层。

步骤 09　以同样方法再绘制数个类似图形，如图 5.225 所示。

151

图 5.224 绘制图形　　　图 5.225 绘制图形

**步骤 10** 在【图层】面板中，选中【形状 7】图层，单击面板底部的【添加图层样式】fx 按钮，在菜单中选择【描边】命令。

**步骤 11** 在弹出的对话框中将【大小】更改为 8 像素，【颜色】更改为白色，如图 5.226 所示。

图 5.227 设置投影

图 5.226 设置描边

**步骤 12** 勾选【投影】复选框，将【混合模式】更改为叠加，【颜色】更改为黑色，【不透明度】更改为 100%，取消勾选【使用全局光】复选框，将【角度】更改为 130 度，【距离】更改为 12 像素，【大小】更改为 3 像素，完成之后单击【确定】按钮，如图 5.227 所示。

**步骤 13** 在【形状 7】图层名称上右击，从弹出的快捷菜单中选择【拷贝图层样式】命令，同时选中另外几个图形所在图层，在其图层名称上右击，从弹出的快捷菜单中选择【粘贴图层样式】命令，将【形状 5】图

图 5.228 粘贴图层样式　　图 5.229 图层效果

**步骤 14** 执行菜单栏中的【文件】|【打开】命令，选择"洗衣液 .png"文件，单击【打开】按钮，将打开的素材拖入画布中并适当缩小，如图 5.230 所示。

图 5.230 添加素材

**步骤 15** 选择工具箱中的【钢笔工具】，在选项栏中单击【选择工具模式】按钮，在弹出的选项中选择【形状】，将【填充】更改为亮绿色（R:228，G:255，

B:0），【描边】更改为无，绘制1个图形，如图5.231所示。这将生成1个【形状8】图层。

- 步骤 16 　在【图层】面板中，选中【形状8】图层，将其【不透明度】更改为80%，如图5.232所示。

- 步骤 17 　选中【形状8】图层，在图像中按住Alt键拖动，将图形复制数份，如图5.233所示。

图5.231　绘制图形　　图5.232　更改图层不透明度

图5.233　复制图形

## 5.5.4 使用Illustrator添加文字信息

- 步骤 01 　执行菜单栏中的【文件】|【打开】命令，选择"电商抖音直播页面设计背景效果.psd"文件，单击【打开】按钮，在打开的对话框中单击【将图层拼合为单个图像】单选按钮，完成之后单击【确定】按钮，如图5.234所示。

- 步骤 02 　选择工具箱中的【文字工具】，输入文字，如图5.235所示。

- 步骤 03 　选中文字，适当缩小其宽度，如图5.236所示。

图5.236　缩小文字宽度

- 步骤 04 　选中【美好季节】文字，右击，在弹出的菜单中选择【创建轮廓】命令，再选择工具箱中的【自由变换工具】，拖动变形框，将文字斜切变形。以同样方法将下方文字斜切变形，如图5.237所示。

图5.237　将文字变形

图5.234　打开素材　　图5.235　输入文字

153

步骤 05 选中文字，将其【描边】更改为白色，【描边粗细】更改为14像素，如图5.238所示。

图 5.238 添加描边

步骤 06 选中文字，执行菜单栏中的【效果】|【风格化】|【投影】命令，在弹出的对话框中将【不透明度】更改为30%，【X位移】更改为2毫米，【Y位移】更改为2毫米，【模糊】更改为2毫米，如图5.239所示。完成之后单击【确定】按钮，效果如图5.240所示。

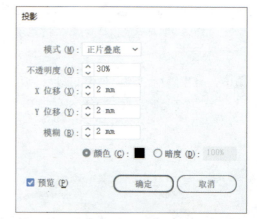

图 5.239 设置投影

图 5.240 投影效果

## 5.5.5 使用 Illustrator 绘制装饰图形

步骤 01 选择工具箱中的【椭圆工具】，在文字左下角位置按住 Shift 键绘制1个正圆，设置【填色】为橙色（R:255，G:180，B:0），【描边】为无，如图5.241所示。

步骤 02 选中正圆，右击，在弹出的菜单中选择【排列】|【后移一层】命令，更改图形顺序，将文字移至文字下方，如图5.242所示。

步骤 03 选择工具箱中的【钢笔工具】，绘制1个图形，设置【填色】为白色，【描边】为无，如图5.243所示。

步骤 04 将绘制的图形复制两份并适当旋转，如图5.244所示。

图 5.241 绘制正圆

图 5.242 更改顺序

图 5.243 绘制图形

图 5.244 复制图形

步骤05 选择工具箱中的【钢笔工具】，在画板底部绘制1个图形，设置【填色】为灰色（R:241，G:241，B:241），【描边】为无，如图5.245所示。

步骤07 选中红色图形，将其【不透明度】更改为80%，如图5.247所示。

图5.247 更改图形不透明度

图5.245 绘制图形

步骤08 执行菜单栏中的【文件】|【打开】命令，选择"洗衣液.png"文件，单击【打开】按钮，将打开的素材拖入画板右下角位置并缩小，如图5.248所示。

步骤06 选中图形，按Ctrl+C组合键复制，再按Ctrl+Shift+V组合键粘贴，然后将粘贴的图形更改为红色（R:209，G:61，B:41），并将图形向下稍微移动，如图5.246所示。

步骤09 选中素材图像，按住Alt键向右侧平移拖动，将其复制一份，如图5.249所示。

图5.246 复制并粘贴图形

图5.248 添加素材　　图5.249 复制图像

## 5.5.6 使用Illustrator绘制细节图形

步骤01 选择工具箱中的【矩形工具】，绘制1个矩形，设置【填色】为白色，【描边】为无，如图5.250所示。

步骤02 拖动矩形左上角的控制点，为矩形制作圆角效果，如图5.251所示。

图5.251 制作圆角效果

图5.250 绘制矩形

步骤03 以同样方法再绘制1个红色（R:222，

G:35，B:30）矩形，并为其制作圆角效果，如图 5.252 所示。

图 5.252　绘制矩形并制作圆角效果

**步骤04** 选择工具箱中的【椭圆工具】，在右下角素材图像底部绘制1个椭圆，设置【填色】为深红色（R:86，G:20，B:20），【描边】为无，如图 5.253 所示。

图 5.253　绘制椭圆

**步骤05** 选中椭圆图形，执行菜单栏中的【效果】|【模糊】|【高斯模糊】命令，在弹出的对话框中将【半径】更改为 3 像素，如图 5.254 所示。完成之后单击【确定】按钮，效果如图 5.255 所示。

图 5.254　设置高斯模糊

图 5.255　高斯模糊效果

**步骤06** 选中模糊图像，右击，在弹出的菜单中选择【排列】|【后移一层】命令，更改图形顺序，移至素材图像下方，如图 5.256 所示。

图 5.256　更改图形顺序

**步骤07** 选择工具箱中的【文字工具】，输入文字，如图 5.257 所示。

图 5.257　输入文字

**步骤08** 执行菜单栏中的【文件】|【打开】命令，选择"状态栏.png"文件，单击【打开】按钮，将打开的素材拖入画板靠顶部位置并缩小，这样就完成了效果制作，最终效果如图 5.201 所示。

## 5.6 双节促销购物页面设计

**设计构思**

本例讲解双节促销购物页面设计。在设计过程中，使用简洁的纯色背景搭配红色边框，通过导入高清素材图像并与直观文字信息相结合，即可制作出漂亮的购物页面效果，最终效果如图 5.258 所示。

| 源文件 | 第 5 章 \ 双节促销购物页面设计背景效果 .ai、双节促销购物页面设计整体效果 .psd |
|---|---|
| 调用素材 | 第 5 章 \ 双节促销购物页面设计 |
| 难易指数 | ★★★☆☆ |

图 5.258 最终效果

**操作步骤**

### 5.6.1 使用 Illustrator 制作背景轮廓

**步骤 01** 执行菜单栏中的【文件】|【新建】命令，在弹出的对话框中设置【宽度】为 1080 像素，【高度】为 1920 像素，【光栅效果】为屏幕（72ppi），新建一个空白画板。

**步骤 02** 选择工具箱中的【矩形工具】，绘制 1 个与画板大小相同的矩形，设置【填色】为黑色，【描边】为无，如图 5.259 所示。

**步骤 03** 选中矩形，按 Ctrl+C 组合键复制，再按 Ctrl+Shift+V 组合键粘贴，然后将粘贴的矩形更改为红色（R:246, G:19, B:39），并拖动左上角的控制点，为其制作圆角效

果，如图 5.260 所示。

图 5.259 绘制矩形　　图 5.260 复制并粘贴图形

步骤 04 选中红色矩形，按 Ctrl+C 组合键复制，再按 Ctrl+Shift+V 组合键粘贴，然后将粘贴的矩形更改为白色，并将其等比缩小，如图 5.261 所示。

步骤 05 再按 Ctrl+Shift+V 组合键粘贴图形，将粘贴的图形颜色更改为无，描边更改为黑色，再将其等比缩小，如图 5.262 所示。

步骤 06 选择工具箱中的【路径文字工具】，在路径上单击并输入文字（方正兰亭中粗黑 _GBK），如图 5.263 所示。

图 5.261 粘贴并缩小图形　　图 5.262 粘贴并缩小图形

图 5.263 输入文字

## 5.6.2 使用 Illustrator 绘制装饰元素

步骤 01 选择工具箱中的【椭圆工具】，按住 Shift 键绘制 1 个正圆，设置【填色】为无，【描边】为黑色，【描边粗细】为 2 像素，如图 5.264 所示。

图 5.264 绘制正圆

步骤 02 选中正圆，按住 Alt+Shift 组合键向右侧拖动，将图形复制一份，并将复制生成的图形的【填色】更改为黑色，【描边】更改为无，如图 5.265 所示。

图 5.265 复制图形

步骤 03 同时选中两个正圆，按住 Alt+Shift 组合键向右侧拖动，将图形复制一份，如图 5.266 所示。

图 5.266 复制图形

步骤 04 再复制数份正圆，围绕边框排列如图 5.267 所示。

步骤 06 拖动矩形左上角的控制点,为矩形制作圆角效果,如图 5.269 所示。

图 5.267 复制图形

步骤 05 选择工具箱中的【矩形工具】，绘制 1 个矩形，设置【填色】为红色（R:246，G:19，B:39），【描边】为无，如图 5.268 所示。

图 5.268 绘制矩形　　图 5.269 制作圆角效果

## 5.6.3 使用 Illustrator 制作放射图像

步骤 01 选择工具箱中的【矩形工具】，绘制 1 个矩形，设置【填色】为白色，【描边】为无，如图 5.270 所示。

步骤 02 选中矩形，按 Ctrl+C 组合键复制，再按 Ctrl+Shift+V 组合键粘贴，然后将粘贴图形的【填色】更改为无，【描边】更改为红色（R:246，G:19，B:39），【描边粗细】更改为 2 像素，并将其等比缩小，如图 5.271 所示。

步骤 03 选中红色矩形框，按 Ctrl+C 组合键复制，再按 Ctrl+F 组合键粘贴，将粘贴的矩形等比缩小，以同样方法再复制并粘贴数份矩形，如图 5.272 所示。

图 5.272 复制并粘贴矩形

图 5.270 绘制矩形　　图 5.271 复制并缩小图形

提示：Ctrl+F 是粘贴在图像前面，Ctrl+Shift+V 是就地粘贴，二者在用法上有一定的区别，但实际使用中用哪个都可以。

步骤 04 选择工具箱中的【钢笔工具】，绘制1条线段，设置【填色】为无，【描边】为红色（R:246，G:19，B:39），【描边粗细】更改为2像素，如图5.273所示。

步骤 05 以同样方法再绘制数条线段，制作出放射效果，如图5.274所示。

图 5.273 绘制线段　　图 5.274 制作放射效果

## 5.6.4 使用 Photoshop 添加主视觉图像

步骤 01 执行菜单栏中的【文件】|【打开】命令，选择"双节促销购物页面设计背景效果.jpg"文件，单击【打开】按钮。

步骤 02 选择工具箱中的【横排文字工具】，在图像中输入文字，如图5.275所示。

步骤 03 执行菜单栏中的【文件】|【打开】命令，选择"巧克力.psd"文件，单击【打开】按钮，将素材图像添加至画布中，如图5.276所示。

全局光】复选框，将【角度】更改为130度，【距离】更改为40像素，【大小】更改为10像素，如图5.277所示。完成之后单击【确定】按钮，效果如图5.278所示。

图 5.277 设置投影

图 5.275 输入文字　　图 5.276 添加素材

步骤 04 在【图层】面板中，选中【巧克力】组，单击面板底部的【添加图层样式】fx按钮，在菜单中选择【投影】命令。

步骤 05 在弹出的对话框中，将【混合模式】更改为正片叠底，【颜色】更改为黑色，【不透明度】更改为20%，取消勾选【使用

图 5.278 投影效果

步骤 06 在图层面板中，选中【巧克力】组，单击面板底部【添加图层蒙版】按钮，为其添加图层蒙版，如图 5.279 所示。

步骤 07 选择工具箱中的【矩形选框工具】，在左侧巧克力图像上绘制 1 个矩形选区，如图 5.280 所示。

图 5.281 隐藏选区中的图像

步骤 09 以步骤 7 和步骤 8 的方法在巧克力图像底部位置绘制矩形选区，并将选区中的图像隐藏，如图 5.282 所示。

图 5.279 将图层编组并添加图层蒙版

图 5.280 绘制选区

步骤 08 将选区填充为黑色，隐藏选区中的图像，如图 5.281 所示。完成之后按 Ctrl+D 组合键将选区取消。

图 5.282 绘制选区并隐藏图像

## 5.6.5 使用 Photoshop 绘制装饰图像

步骤 01 选择工具箱中的【矩形工具】，在选项栏中将【填充】更改为黑色，【描边】更改为无，在画布中绘制 1 个矩形，并适当拖动边角控制点，为矩形添加圆角效果，如图 5.283 所示。这将生成 1 个【矩形 1】图层。

步骤 02 在【图层】面板中，选中【矩形 1】图层，单击面板底部的【添加图层样式】fx按钮，在菜单中选择【渐变叠加】命令。

步骤 03 在弹出的对话框中将【混合模式】更改为正常，【渐变】更改为红色（R:246，G:19，B:39）到浅红色（R:255，G:215，B:219），【缩放】更改为 50%，如图 5.284 所示。完成之后单击【确定】按钮，效果如图 5.285 所示。

图 5.283 绘制图形

图 5.284 设置渐变叠加

图 5.285 渐变叠加效果

## 5.6.6 使用 Photoshop 添加文字信息

**步骤01** 选择工具箱中的【横排文字工具】T，在图像中输入文字，如图 5.286 所示。

图 5.286 输入文字

**步骤02** 选择工具箱中的【椭圆工具】○，在选项栏中将【填充】更改为无，【描边】更改为红色（R:246，G:19，B:39），【描边宽度】更改为 2 像素，在适当位置绘制 1 个椭圆图形，如图 5.287 所示。这将生成 1 个【椭圆 1】图层。

**步骤03** 在【图层】面板中，选中【椭圆 1】图层，将其拖至面板底部的【创建新图层】按钮上，生成 1 个【椭圆 1 拷贝】图层。

**步骤04** 选中【椭圆 1 拷贝】图层，将其中图形的【填充】更改为红色（R:246，G:19，B:39），【描边】更改为无，再将其适当旋转，如图 5.288 所示。

图 5.287 绘制椭圆　　图 5.288 复制并旋转图形

**步骤05** 选择工具箱中的【横排文字工具】T，在图像中输入文字，如图 5.289 所示。

UI 界面及抖音网红页面设计  第 5 章

图 5.289 输入文字

步骤 06 执行菜单栏中的【文件】|【打开】命令，选择"状态栏 .png"文件，单击【打开】按钮，将打开的素材拖入画布中顶部位置并适当缩小，这样就完成了效果制作，最终效果如图 5.258 所示。

## 5.7 课后习题

### 5.7.1 习题 1——文件管理图标设计

**设计构思**

本例讲解文件管理图标设计。在设计过程中将黄色圆角矩形作为图标主体轮廓，通过绘制纸质图像为图标添加装饰。整体制作过程比较简单，最终效果如图 5.290 所示。

| 源文件 | 第 5 章 \ 文件管理图标设计轮廓效果 .ai、文件管理图标设计整体效果 .psd |
|---|---|
| 调用素材 | 第 5 章 \ 文件管理图标设计 |
| 难易指数 | ★★☆☆☆ |

图 5.290 最终效果

## 5.7.2 习题2——旅行直播预告页面设计

**设计构思**

本例讲解旅行直播预告页面设计。在本例中将漂亮的草原图像作为背景,选用人物骑马图像作为主视觉,通过绘制多边形制作出漂亮的标签图像效果,最后添加细节元素及文字信息完成整体效果制作,最终效果如图5.291所示。

| 源文件 | 第5章\旅行直播预告页面设计整体效果.ai、旅行直播预告页面设计背景效果.psd |
|---|---|
| 调用素材 | 第5章\旅行直播预告页面设计 |
| 难易指数 | ★★★☆☆ |

图5.291 最终效果

# 第 6 章

## 灵感网页及 POP 广告图设计

### 本章介绍

本章讲解灵感网页及 POP 广告图设计。网页设计作为设计领域中完全以屏幕方式呈现的视觉图形图像设计，对细节的要求较高。为了更符合屏幕显示的效果，在设计过程中需要注意文字色彩运用和版式布局。POP 广告图设计十分注重色彩的运用，通过大面积的不同色彩表现出不同类型的风格，在视觉上具有极强的冲击力。通常在超市、商业楼等地方可以看到 POP 广告图，出色的 POP 广告图设计可以为商业宣传带来极佳的效果。本章将介绍餐饮主题网页设计、电吹风网页设计、海鲜面主题 POP 设计、宠物领养计划 POP 设计、旅行主题 POP 设计、饮料手绘 POP 设计及盲盒主题 POP 设计的制作。通过学习本章的内容，读者可以掌握灵感网页和 POP 广告图设计的相关知识。

### 要点索引

◎ 学习餐饮主题网页设计

◎ 掌握电吹风网页设计

◎ 学习海鲜面主题 POP 设计

◎ 掌握宠物领养计划 POP 设计

◎ 认识旅行主题 POP 设计

◎ 掌握饮料手绘 POP 设计

◎ 了解盲盒主题 POP 设计

# 6.1 餐饮主题网页设计

> **设计构思**

本例讲解餐饮主题网页设计。在设计过程中，将大红色作为网页主题色，将高清素材图像作为整个网页主视觉，完美表现出网页主题特性，使用大面积的文字使得整个网页信息十分清晰明了，最终效果如图 6.1 所示。

图 6.1 最终效果

| 源文件 | 第 6 章 \ 餐饮主题网页设计整体效果 .ai、餐饮主题网页设计背景效果 .psd |
|---|---|
| 调用素材 | 第 6 章 \ 餐饮主题网页设计 |
| 难易指数 | ★★★☆☆ |

> **操作步骤**

## 6.1.1 使用 Photoshop 制作网页主视觉

**步骤 01** 执行菜单栏中的【文件】|【新建】命令，在弹出的对话框中设置【宽度】为 1200 毫米，【高度】为 670 毫米，【分辨率】为 300 像素 / 英寸，新建一个空白画布。

**步骤 02** 在【图层】面板中，单击面板底部的【创建新图层】按钮，新建 1 个【图层 1】图层，并将其填充为白色。

**步骤 03** 在【图层】面板中，选中【图层 1】图层，单击面板底部的【添加图层样式】fx 按钮，在菜单中选择【渐变叠加】命令。

**步骤 04** 在弹出的对话框中将【混合模式】更改为正常，【渐变】更改为红色（R:217, G:14, B:20）到深红色（R:146, G:18, B:19），【样式】更改为径向，【角度】更改为 -50 度，【缩放】更改为 150%，如图 6.2 所示。完成之后单击【确定】按钮，效果如图 6.3 所示。

图 6.2 设置渐变叠加

灵感网页及 POP 广告图设计　第 6 章

图 6.3　渐变叠加效果

步骤 05　执行菜单栏中的【文件】|【打开】命令，选择"比萨.png"文件，单击【打开】按钮，将打开的素材拖入画布中并适当缩小，如图 6.4 所示。

图 6.4　添加素材

步骤 06　选择工具箱中的【椭圆工具】○，在选项栏中将【填充】更改为无，【描边】更改为白色，【设置形状描边宽度】为 50 像素，在素材图像位置按住 Shift 键绘制 1 个正圆，如图 6.5 所示。这将生成 1 个【椭圆 1】图层，在图层面板中将【椭圆 1】图层向下移至素材图像所在图层下方，如图 6.6 所示。

图 6.5　绘制正圆　　　图 6.6　更改图层顺序

步骤 07　在【图层】面板中，选中【椭圆 1】图层，将其拖至面板底部的【创建新图层】按

钮上，生成 1 个【椭圆 1 拷贝】图层。

步骤 08　选中【椭圆 1 拷贝】图层，将【描边宽度】更改为 1 像素，按 Ctrl+T 组合键对其执行【自由变换】命令，再按住 Alt+Shift 组合键将图形等比放大，完成之后按 Enter 键确认，效果如图 6.7 所示。

图 6.7　将图形放大

步骤 09　在图层面板中，选中【椭圆 1 拷贝】图层，将其图层混合模式更改为叠加，如图 6.8 所示，效果如图 6.9 所示。

图 6.8　更改图层混合模式　　图 6.9　更改图层混合模式后的效果

步骤 10　在【图层】面板中，选中【图层 2】图层，单击面板底部的【添加图层样式】fx 按钮，在菜单中选择【投影】命令。

步骤 11　在弹出的对话框中将【混合模式】更改为正常，【颜色】更改为黑色，【不透明度】更改为 30%，勾选取消【使用全局光】复选框，将【角度】更改为 90 度，【距离】更改为 8 像素，【大小】更改为 15 像素，如图 6.10 所示。完成之后单击【确定】按钮，效果如图 6.11 所示。

图 6.10 设置投影

图 6.11 投影效果

## 6.1.2 使用 Illustrator 绘制装饰图形

步骤01 执行菜单栏中的【文件】|【打开】命令，选择"餐饮主题网页设计背景效果.psd"文件，单击【打开】按钮，在打开的对话框中勾选【将图层拼合为单个图像】单选按钮，完成之后单击【确定】按钮，如图 6.12 所示。

步骤02 选择工具箱中的【钢笔工具】，绘制1个三角形，设置【填色】为无，【描边】为白色，【描边粗细】为 0.5 像素，如图 6.13 所示。

步骤03 选择工具箱中的【椭圆工具】，按住

Shift 键绘制1个正圆，设置【填色】为无，【描边】为白色，【描边粗细】为 0.5 像素，如图 6.14 所示。

图 6.13 绘制三角形　　图 6.14 绘制正圆

步骤04 选中正圆，按住 Alt 键向左侧拖动，将图形复制一份，如图 6.15 所示。

步骤05 选择工具箱中的【直接选择工具】，选中正圆部分锚点并将其删除，如图 6.16 所示。

图 6.12 打开素材

图 6.15 复制正圆　　图 6.16 删除部分锚点

**步骤 06** 选择工具箱中的【椭圆工具】⬭，在图像右上角位置按住 Shift 键绘制 1 个正圆，设置【填色】为白色，【描边】为无，如图 6.17 所示。

**步骤 07** 选择工具箱中的【矩形工具】▭，绘制 1 个矩形，设置【填色】为白色，【描边】为无，如图 6.18 所示。

图 6.19 移除部分图形　　　图 6.20 输入文字

图 6.17 绘制正圆　　　图 6.18 绘制矩形

**步骤 08** 同时选中两个图形，在【路径查找器】面板中，单击【减去顶层】▢ 按钮，将部分图形移除，如图 6.19 所示。

**步骤 09** 选择工具箱中的【文字工具】T，输入文字，如图 6.20 所示。

**步骤 10** 执行菜单栏中的【文件】|【打开】命令，选择"标志.png"文件，单击【打开】按钮，将打开的素材拖入画板中左上角位置并缩小，如图 6.21 所示。

图 6.21 添加素材

## 6.1.3 使用 Illustrator 添加网页信息

**步骤 01** 选择工具箱中的【文字工具】T，输入文字，如图 6.22 所示。

图 6.22 输入文字

**步骤 02** 选择工具箱中的【椭圆工具】⬭，绘制 1 个椭圆，设置【填色】为橙色（R:255，G:202，B:43），【描边】为无，如图 6.23 所示。

**步骤 03** 选中正圆，按 Ctrl+C 组合键复制，再按 Ctrl+Shift+V 组合键粘贴，将粘贴的正圆的【填充】更改为无，【描边】更改为黑色，【描边粗细】更改为 1 像素，并将其等比缩小，如图 6.24 所示。

图 6.23 绘制正圆　　　图 6.24 复制并缩小图形

步骤04 选择工具箱中的【钢笔工具】，在圆环右下角绘制1条稍短的黑色线段，如图6.25所示。

图 6.25 绘制线段

步骤05 选中圆环图形，执行菜单栏中的【对象】|【扩展】命令，在弹出的对话框中单击【确定】按钮，如图6.26所示。

图 6.26 扩展图形

步骤06 选中圆环右下角的黑色线段，执行菜单栏中的【对象】|【扩展】命令，如图6.27所示。

步骤07 同时选中圆、圆环及其右下角的小图形，在【路径查找器】面板中，单击【减去顶层】按钮，将部分图形移除，为橙色正圆制作镂空效果，如图6.28所示。

步骤08 选择工具箱中的【矩形工具】，绘制1个矩形，设置【填色】为橙色（R:255，G:202，B:43），【描边】为无，如图6.29所示。

图 6.27 扩展路径　　　图 6.28 制作镂空效果

图 6.29 绘制矩形

步骤09 选中矩形，右击，在弹出的菜单中选择【排列】|【后移一层】命令，更改图形顺序，如图6.30所示。

图 6.30 更改图形顺序

步骤10 选中文字，右击，在弹出的菜单中选择【创建轮廓】命令，如图6.31所示。

步骤11 同时选中矩形和文字，在【路径查找器】面板中单击【减去顶层】按钮，将部分图形移除，如图6.32所示。

图 6.31 创建轮廓　　　图 6.32 移除部分图形

## 6.1.4 使用 Illustrator 添加细节元素

步骤 01 选择工具箱中的【文字工具】，输入文字，如图 6.33 所示。

步骤 02 选择工具箱中的【钢笔工具】，绘制 1 条折线，设置【填色】为无，【描边】为橙色（R:255，G:202，B:43），【描边粗细】为 0.5 像素，如图 6.34 所示。

图 6.33 输入文字　　图 6.34 绘制线段

步骤 03 选中线段，按住 Alt+Shift 组合键向右侧拖动，将线段复制一份，如图 6.35 所示。

图 6.35 复制线段

步骤 04 选择工具箱中的【矩形工具】，绘制 1 个矩形，设置【填色】为橙色（R:216，G:169，B:21），【描边】为无，如图 6.36 所示。

步骤 05 选择工具箱中的【钢笔工具】，绘制 1 个三角形，设置【填色】为黑色，【描边】为无，如图 6.37 所示。

图 6.36 绘制图形　　图 6.37 绘制三角形

步骤 06 同时选中三角形及其下方矩形，在【路径查找器】面板中，单击【减去顶层】按钮，将部分图形移除，制作出镂空效果，如图 6.38 所示。

步骤 07 双击工具箱中的【镜像工具】，在弹出的对话框中单击【垂直】单选按钮，再单击【复制】按钮，效果如图 6.39 所示。

图 6.38 制作镂空效果　　图 6.39 复制并镜像图形

步骤 08 选择工具箱中的【文字工具】，输入文字，这样就完成了效果制作，最终效果如图 6.1 所示。

## 6.2 电吹风网页设计

### 设计构思

本例讲解电吹风网页设计。在设计过程中，将红色作为网页主色调，将高清电吹风素材图像作为整个网页主视觉元素，整个网页设计比较简单，同时又具有出色的视觉效果，最终效果如图 6.40 所示。

图 6.40 最终效果

| 源文件 | 第 6 章\电吹风网页设计整体效果.ai、电吹风网页设计背景效果.psd |
| --- | --- |
| 调用素材 | 第 6 章\电吹风网页设计 |
| 难易指数 | ★★☆☆☆ |

### 操作步骤

## 6.2.1 使用 Photoshop 制作主视觉效果

**步骤 01** 执行菜单栏中的【文件】|【新建】命令，在弹出的对话框中设置【宽度】为 1200 毫米，【高度】为 750 毫米，【分辨率】为 72 像素/英寸，新建一个空白画布。

**步骤 02** 在【图层】面板中，单击面板底部的【创建新图层】按钮，新建 1 个【图层 1】图层，并将其填充为白色。

**步骤 03** 在【图层】面板中，选中【图层 1】图层，单击面板底部的【添加图层样式】fx按钮，在菜单中选择【渐变叠加】命令。

**步骤 04** 在弹出的对话框中将【混合模式】更改为正常，【渐变】更改为紫色（R:203, G:73, B:145）到深紫色（R:97, G:14, B:59），【样式】更改为径向，【角度】更改为 0 度，【缩放】更改为 130%，如图 6.41 所示。完成之后单击【确定】按钮，效果如图 6.42 所示。

图 6.41 设置渐变叠加

图 6.42 渐变叠加效果

**步骤 05** 执行菜单栏中的【文件】|【打开】命令，选择"电吹风.png"文件，单击【打开】按钮，将打开的素材拖入画布中并适当缩

小，如图 6.43 所示。

图 6.43 添加素材

步骤 06 在【图层】面板中，选中【图层 2】图层，单击面板底部的【添加图层样式】fx 按钮，在菜单中选择【渐变叠加】命令。

步骤 07 在弹出的对话框中将【混合模式】更改为叠加，【不透明度】更改为 50%，【渐变】更改为黑色到透明，【角度】更改为 90 度，【缩放】更改为 50%，如图 6.44 所示。

图 6.44 设置渐变叠加

步骤 08 勾选【投影】复选框，将【混合模式】更改为叠加，【颜色】更改为黑色，【不透明度】更改为 10%，取消勾选【使用全局光】复选框，将【角度】更改为 100 度，【距离】更改为 30 像素，【大小】更改为 2 像素，如图 6.45 所示。完成之后单击【确定】按钮，效果如图 6.46 所示。

图 6.45 设置投影

图 6.46 添加图层样式后的效果

## 6.2.2 使用 Illustrator 添加文字信息

步骤 01 执行菜单栏中的【文件】|【打开】命令，选择"电吹风网页设计背景效果 .psd"文件，单击【打开】按钮，在打开的对话框中单击【将图层拼合为单个图像】单选按钮，完成之后单击【确定】按钮，如图 6.47 所示。

图 6.47 打开素材

步骤 02 选择工具箱中的【文字工具】，输入文字，如图 6.48 所示。

图 6.48 输入文字

步骤 03 选择工具箱中的【矩形工具】，绘制 1 个细小矩形，设置【填色】为白色，【描边】为无，如图 6.49 所示。

图 6.49 绘制矩形

步骤 04 选中细小矩形，按住 Alt+Shift 组合键向右侧拖动，将图形复制一份，再按 Ctrl+D 组合键数次，将图形复制多份，如图 6.50 所示。

步骤 05 用步骤 3 中的方法在【最新科技】文字底部绘制 1 条细长矩形，如图 6.51 所示。

图 6.50 复制矩形

图 6.51 绘制矩形

步骤 06 选择工具箱中的【矩形工具】，绘制 1 个稍小矩形，设置【填色】为无，【描边】为白色，【描边粗细】为 1 像素，如图 6.52 所示。

步骤 07 拖动矩形左上角的控制点，为矩形制作圆角效果，如图 6.53 所示。

图 6.52 绘制矩形　　图 6.53 制作圆角效果

步骤 08 在左侧位置再次输入文字，如图 6.54 所示。

步骤 09 选择工具箱中的【钢笔工具】，绘制 1 条线段，设置【描边】为白色，【描边粗细】为 1 像素，如图 6.55 所示。

图 6.54 输入文字　　图 6.55 绘制线段

## 6.2.3 使用 Illustrator 绘制装饰图形

步骤 01 选择工具箱中的【矩形工具】■，绘制1个矩形，设置【填色】为白色，【描边】为无，如图6.56所示。

步骤 02 拖动矩形左上角的控制点，为矩形制作圆角效果，如图6.57所示。

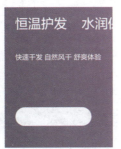

图6.56 绘制矩形　　图6.57 制作圆角效果

步骤 03 选择工具箱中的【文字工具】T，输入文字，如图6.58所示。

步骤 04 选中文字，右击，在弹出的快捷菜单中选择【创建轮廓】命令，如图6.59所示。

步骤 05 同时选中文字及其下方的圆角矩形，在【路径查找器】面板中单击【减去顶层】■按钮，将部分图形移除，如图6.60所示。

图6.58 输入文字　　图6.59 创建轮廓

图6.60 移除部分图形

步骤 06 选择工具箱中的【椭圆工具】○，在左下角位置按住Shift键绘制1个正圆，设置【填色】为白色，【描边】为无，如图6.61所示。

步骤 07 选中正圆，按住Alt+Shift组合键向右侧拖动，将图形复制一份，再按Ctrl+D组合键数次，将图形复制多份，如图6.62所示。

图6.61 绘制正圆　　图6.62 复制图形

步骤 08 执行菜单栏中的【文件】|【打开】命令，选择"图标.ai"文件，单击【打开】按钮，将打开的素材拖入画板中正圆位置并缩小，在当前位置添加图标素材，如图6.63所示。

图6.63 添加素材

步骤 09 同时选中图标及其下方图形，在【路径查找器】面板中单击【减去顶层】■按钮，移除部分图形，制作出镂空效果，如图6.64所示。

图6.64 移除部分图形

### 6.2.4 使用 Illustrator 添加细节元素

步骤 01　选择工具箱中的【椭圆工具】◯，在顶部文字右侧位置按住 Shift 键绘制 1 个正圆，设置【填色】为无，【描边】为白色，【描边粗细】为 1 像素，如图 6.65 所示。

图 6.65　绘制正圆

步骤 02　选择工具箱中的【钢笔工具】✐，在正圆右下角位置绘制 1 条【描边粗细】为 1 像素的白色线段，如图 6.66 所示。

图 6.66　绘制线段

步骤 03　选择工具箱中的【钢笔工具】✐，在正圆右侧位置绘制 1 条【描边粗细】为 1 的白色线段，如图 6.67 所示。

图 6.67　绘制线段

步骤 04　选中线段，按住 Alt+Shift 组合键向下方拖动，将图形复制一份，再按 Ctrl+D 组合键数次，将线段复制多份，如图 6.68 所示。

图 6.68　复制线段

步骤 05　选择工具箱中的【椭圆工具】◯，在右下角位置按住 Shift 键绘制 1 个正圆，设置【填色】为无，【描边】为白色，【描边粗细】为 1 像素，如图 6.69 所示。

步骤 06　选中图形，按 Ctrl+C 组合键复制，再按 Ctrl+F 组合键粘贴，将粘贴图形的【填色】更改为白色，【描边】更改为无，并将其等比缩小，如图 6.70 所示。

图 6.69　绘制正圆　　　图 6.70　复制并缩小图形

步骤 07　选择工具箱中的【钢笔工具】✐，在正圆右侧位置绘制 1 条【描边粗细】为 1 像素的白色线段，如图 6.71 所示。

步骤 08　选择工具箱中的【文字工具】T，输入文字，如图 6.72 所示。

图 6.71　绘制线段　　　图 6.72　输入文字

步骤 09　选择工具箱中的【椭圆工具】◯，按住 Shift 键绘制 1 个正圆，设置【填色】为白色，【描边】为无，如图 6.73 所示。

步骤 10　选中正圆，按 Ctrl+C 组合键复制，再

灵感网页及 POP 广告图设计　第 6 章

按 Ctrl+F 组合键粘贴，将粘贴的图形缩小，再将原图形的【不透明度】更改为 30%，如图 6.74 所示。

步骤 11　同时选中两个正圆，按住 Alt+Shift 组合键向下方拖动，将图形复制一份，再按 Ctrl+D 组合键 1 次，将图形复制一份，如图 6.75 所示。

图 6.73　绘制正圆　　　图 6.74　更改不透明度

图 6.75　复制图形

## 6.2.5　使用 Illustrator 绘制功能按钮

步骤 01　选择工具箱中的【椭圆工具】，在画板右下角位置按住 Shift 键绘制 1 个正圆，设置【填色】为无，【描边】为白色，【描边粗细】为 1 像素，如图 6.76 所示。

图 6.76　绘制正圆

步骤 02　选择工具箱中的【钢笔工具】，绘制 1 条折线，设置【填色】为无，【描边】为白色，【描边粗细】为 1 像素，如图 6.77 所示。

图 6.77　绘制折线

步骤 03　同时选中两个图形，按住 Alt+Shift 组合键向右侧拖动，将图形复制一份，如图 6.78 所示。

图 6.78　复制图形

步骤 04　双击工具箱中的【镜像工具】，在弹出的对话框中单击【垂直】单选按钮，如图 6.79 所示。完成之后单击【确定】按钮，效果如图 6.80 所示。

图 6.79　设置镜像　　　图 6.80　镜像图形

步骤 05　选择工具箱中的【钢笔工具】，绘制 1 条稍短的线段，设置【填色】为无，【描边】为白色，【描边粗细】为 1 像素，如图 6.81 所示。

图 6.81 绘制线段

步骤 06 选中线段,按住 Alt+Shift 组合键向右侧拖动,将图形复制一份,再按 Ctrl+D 组合键数次,将线段复制多份,这样就完成了效果制作,最终效果如图 6.40 所示。

## 6.3 海鲜面主题 POP 设计

### 设计构思

本例讲解海鲜面主题 POP 设计。在设计过程中,将黄色与绿色相结合,制作出主色调,通过输入简洁直观的文字信息完成整个主题 POP 设计,最终效果如图 6.82 所示。

| 源文件 | 第 6 章\海鲜面主题 POP 设计整体效果 .ai、海鲜面主题 POP 设计背景效果 .psd |
|---|---|
| 调用素材 | 第 6 章\海鲜面主题 POP 设计 |
| 难易指数 | ★★★☆☆ |

图 6.82 最终效果

### 操作步骤

### 6.3.1 使用 Photoshop 制作条纹背景

步骤 01 执行菜单栏中的【文件】|【新建】命令,在弹出的对话框中设置【宽度】为 750 像素,【高度】为 1100 像素,【分辨率】为 72 像素/英寸,新建一个空白画布,将画布填充为黄色(R:253,G:173,B:14)。

步骤 02 选择工具箱中的【矩形工具】,在选项栏中将【填充】更改为白色,【描边】更改为无,绘制 1 个细长矩形,如图 6.83 所示。这将生成 1 个【矩形 1】图层。

步骤 03 选择工具箱中的【路径选择工具】,选中矩形,按 Ctrl+Alt+T 组合键变换复制图形并将图形

灵感网页及 POP 广告图设计　第 6 章

向右侧平移，完成之后按 Enter 键确认，如图 6.84 所示。

步骤 07　选中【背景 拷贝】图层，按 Delete 键将选区中的图像删除，完成之后按 Ctrl+D 组合键将选区取消，如图 6.88 所示。

图 6.83　绘制矩形　　图 6.84　变换复制矩形　　图 6.85　复制多份矩形　　图 6.86　复制图层

步骤 04　按住 Ctrl+Shift+Alt 组合键的同时按 T 键多次，将矩形复制多份，如图 6.85 所示。

步骤 05　在【图层】面板中，选中【背景】图层，将其拖至面板底部的【创建新图层】按钮上，复制图层，生成 1 个【背景 拷贝】图层，并将【背景 拷贝】图层移至所有图层上方，如图 6.86 所示。

步骤 06　选择工具箱中的【多边形套索工具】，绘制 1 个不规则选区，如图 6.87 所示。

图 6.87　绘制选区　　图 6.88　删除图像

## 6.3.2　使用 Photoshop 绘制多边形

步骤 01　选择工具箱中的【矩形工具】，在选项栏中将【填充】更改为绿色（R:38，G:105，B:28），【描边】更改为无，在画布中绘制 1 个矩形，并将其适当旋转，如图 6.89 所示。

步骤 02　选择工具箱中的【钢笔工具】，在选项栏中单击【选择工具模式】  按钮，在弹出的选项中选择【形状】，将【填充】更改为黑色，【描边】更改为无，绘制 1 个细长图形，如图 6.90 所示。这将生成 1 个【形状 1】图层。

图 6.89　绘制矩形　　图 6.90　绘制图形

步骤 03　在图层面板中，选中【形状 1】图层，将其【填充】更改为 0%，如图 6.91 所示，效果如图 6.92 所示。

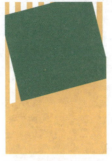

图 6.91 更改填充　　图 6.92 更改后的效果

步骤 04　在【图层】面板中,选中【形状 1】图层,单击面板底部的【添加图层样式】fx按钮,在菜单中选择【渐变叠加】命令。

步骤 05　在弹出的对话框中将【混合模式】更改为正常,【不透明度】更改为 30%,【渐变】更改为黑色到透明,【角度】更改为 104 度,【缩放】更改为 25%,如图 6.93 所示。完成之后单击【确定】按钮,效果如图 6.94 所示。

项栏中将【填充】更改为绿色(R:38,G:105,B:28),【描边】更改为无,按住 Shift 键绘制 1 个正圆,如图 6.95 所示。这将生成 1 个【椭圆 1】图层。

步骤 07　执行菜单栏中的【文件】|【打开】命令,选择"海鲜面 .png"文件,单击【打开】按钮,将打开的素材拖入画布中并适当缩小,如图 6.96 所示。

图 6.95 绘制正圆　　图 6.96 添加素材

步骤 08　在【图层】面板中,选中【图层 1】图层,单击面板底部的【添加图层样式】fx按钮,在菜单中选择【外发光】命令。

步骤 09　在弹出的对话框中将【混合模式】更改为正常,【不透明度】更改为 20%,【颜色】更改为黑色,【大小】更改为 40 像素,如图 6.97 所示。完成之后单击【确定】按钮,效果如图 6.98 所示。

图 6.93 设置渐变叠加

图 6.94 渐变叠加效果

步骤 06　选择工具箱中的【椭圆工具】○,在选

图 6.97 设置外发光

## 灵感网页及 POP 广告图设计 第 6 章

图 6.98 外发光效果

步骤 10 选择工具箱中的【横排文字工具】，在图像中输入文字，如图 6.99 所示。

步骤 11 调整文字顺序，如图 6.100 所示。

图 6.99 输入文字　　图 6.100 调整文字顺序

### 6.3.3 使用 Illustrator 绘制装饰元素

步骤 01 执行菜单栏中的【文件】|【打开】命令，选择"海鲜面主题 POP 设计背景效果 .psd"文件，单击【打开】按钮，在打开的对话框中单击【将图层拼合为单个图像】单选按钮，完成之后单击【确定】按钮，如图 6.101 所示。

步骤 02 选中图像，按 Ctrl+2 组合键将其锁定，如图 6.102 所示。

步骤 03 选择工具箱中的【椭圆工具】，绘制 1 个正圆，设置【填色】为黄色（R:255，G:220，B:56），【描边】为无，如图 6.103 所示。

步骤 04 选中正圆，按 Ctrl+C 组合键复制，再按 Ctrl+F 组合键粘贴，将粘贴的正圆的【填色】更改为无，并为其添加描边效果后等比缩小，如图 6.104 所示。

图 6.101 打开文件　　图 6.102 锁定图像

**技巧**：锁定图像是为了更好的后续操作，避免误操作。

图 6.103 绘制正圆　　图 6.104 复制并缩小图形

步骤 05 选择工具箱中的【路径文字工具】，在路径上单击并输入文字，使用如图 6.105 所示。

步骤 06 选择工具箱中的【横排文字工具】，在图像中输入文字，如图 6.106 所示。

图6.105 输入文字

图6.106 输入文字

步骤07 选择工具箱中的【星形工具】☆，绘制1个绿色（R:38，G:105，B:28）星形，如图6.107所示。

步骤08 选中星形，按住Alt键向左侧拖动将其复制一份，并将复制生成的星形等比缩小，以同样方法将其再复制一份，如图6.108所示。

图6.107 绘制星形　　图6.108 复制星形

步骤09 同时选中刚才绘制的标签中的所有图文，按Ctrl+G组合键将其编组，再适当旋转，如图6.109所示。

图6.109 编组并旋转图文

步骤10 选择工具箱中的【矩形工具】▭，绘制1个白色矩形，如图6.110所示。

步骤11 同时选中矩形及其下方标签图像，右击，从弹出的快捷菜单中选择【建立剪切蒙版】命令，将不需要的图像隐藏，如图6.111所示。

图6.110 绘制矩形　　图6.111 隐藏不需要的图像

步骤12 选择工具箱中的【钢笔工具】✒，绘制1个不规则图形，设置【填色】为黄色（R:255，G:220，B:56），【描边】为无，如图6.112所示。

步骤13 选择工具箱中的【文字工具】T，输入文字，如图6.113所示。

图6.112 绘制图形　　图6.113 输入文字

步骤14 选择工具箱中的【钢笔工具】✒，设置【填色】为无，【描边】为绿色（R:38，G:105，B:28），【描边粗细】为1像素，绘制1条线段，如图6.114所示。

图 6.114 绘制线段

图 6.115 绘制线段　　图 6.116 绘制圆环

步骤15　再绘制 1 条【描边粗细】为 1 像素的白色线段，如图 6.115 所示。

步骤16　选择工具箱中的【椭圆工具】，按住 Shift 键绘制 1 个正圆，设置【填色】为无，【描边】为白色，【描边粗细】为 1 像素，如图 6.116 所示。

步骤17　选中线段及圆环，按住 Alt 键将其拖至文字右侧位置，复制一份并镜像调整，如图 6.117 所示。

图 6.117 复制图形

## 6.3.4　使用 Illustrator 制作路径文字

步骤01　选择工具箱中的【椭圆工具】，按住 Shift 键绘制 1 个正圆，如图 6.118 所示。

步骤02　选择工具箱中的【路径文字工具】，在路径上单击并输入文字，如图 6.119 所示。

步骤03　选中文字，执行菜单栏中的【文字】|【路径文字】命令，在弹出的对话框中将【效果】更改为彩虹效果，【对齐路径】更改为基线，如图 6.120 所示。完成之后单击【确定】按钮，效果如图 6.121 所示。

图 6.118 绘制正圆　　图 6.119 输入文字

图 6.120 更改路径文字选项

图 6.121 路径文字效果

步骤 04 调整路径文字位置，如图 6.122 所示。

图 6.122 调整路径文字位置

技巧：输入文字之后可选择工具箱中的【直接选择工具】，拖动路径，调整文字位置。

步骤 05 选择工具箱中的【文字工具】，输入文字，如图 6.123 所示。

图 6.123 输入文字

步骤 06 选择工具箱中的【矩形工具】，绘制 1 个矩形，设置【填色】为无，【描边】为白色，【描边粗细】为 2 像素，如图 6.124 所示。

步骤 07 拖动矩形左上角的控制点，为矩形制作圆角效果，如图 6.125 所示。

步骤 08 选择工具箱中的【矩形工具】，绘制 1 个矩形，设置【填色】为绿色（R:38, G:105, B:28），【描边】为无。

图 6.124 绘制矩形　　图 6.125 制作圆角效果

步骤 09 拖动矩形左上角的控制点，为矩形制作圆角效果，如图 6.126 所示。

步骤 10 选择工具箱中的【文字工具】，输入文字，如图 6.127 所示。

图 6.126 绘制圆角矩形　　图 6.127 输入文字

步骤 11 选择工具箱中的【钢笔工具】，设置【填色】为无，【描边】为白色，【描边粗细】为 2 像素，在部分文字位置绘制 1 条白色线段，如图 6.128 所示。

图 6.128 绘制图形

步骤 12 选中线段，双击工具箱中的【镜像工具】，在弹出对话框中单击【垂直】单选按钮，再单击【复制】按钮，这样就完成了效果制作，最终效果如图 6.82 所示。

## 6.4 宠物领养计划 POP 设计

### 设计构思

本例讲解宠物领养计划 POP 设计。在设计过程中，将白色及绿色作为背景主题颜色，通过添加装饰元素及直观文字信息完成整个 POP 设计，最终效果如图 6.129 所示。

| 源文件 | 第 6 章\宠物领养计划 POP 设计整体效果 .ai、宠物领养计划 POP 设计背景效果 .psd |
|---|---|
| 调用素材 | 第 6 章\宠物领养计划 POP 设计 |
| 难易指数 | ★★★☆☆ |

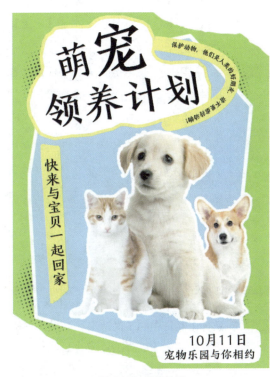

图 6.129 最终效果

### 操作步骤

#### 6.4.1 使用 Photoshop 制作主题背景

步骤 01 执行菜单栏中的【文件】|【新建】命令，在弹出的对话框中设置【宽度】为 820 像素，【高度】为 1100 像素，【分辨率】为 72 像素/英寸，新建一个空白画布。

步骤 02 执行菜单栏中的【文件】|【打开】命令，选择"纹理.jpg"文件，单击【打开】按钮，将打开的素材拖入画布中并适当缩小，如图 6.130 所示。

图 6.130 添加素材

步骤03 在【图层】面板中,单击面板底部的【创建新的填充或调整图层】按钮,在弹出的菜单中选择【纯色】命令,在出现的对话框中将颜色更改为绿色(R:178,G:226,B:32),完成之后单击【确定】按钮。

步骤04 将【颜色填充1】图层的混合模式更改为正片叠底,如图 6.131 所示,效果如图 6.132 所示。

图 6.131 更改图层混合模式　　图 6.132 更改图层混合模式后的效果

步骤05 选择工具箱中的【钢笔工具】,在选项栏中单击【选择工具模式】按钮,在弹出的选项中选择【形状】,将【填充】更改为白色,【描边】更改为无,在画布左下角绘制1个不规则图形,如图 6.133 所示。这将生成1个【形状1】图层。

图 6.133 绘制图形

步骤06 选中【形状1】图层,执行菜单栏中的【滤镜】|【像素化】|【彩块化】命令,在弹出的对话框中选择【转换为智能对象】命令,效果如图 6.134 所示。

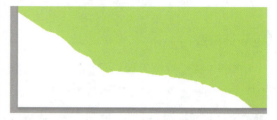

图 6.134 添加彩块化效果

步骤07 在【图层】面板中,选中【形状1】图层,将其拖至面板底部的【创建新图层】按钮上,生成1个【形状1拷贝】图层。

步骤08 选中【形状1拷贝】图层,在画布中按 Ctrl+T 组合键对复制生成的图形执行【自由变换】命令,再右击,从弹出的快捷菜单中选择【旋转 180 度】命令,完成之后按 Enter 键确认,再将其移至右上角相对位置,效果如图 6.135 所示。

图 6.135 复制并变换图像

## 6.4.2 使用 Photoshop 制作圆点图像

**步骤 01** 选择工具箱中的【椭圆工具】，在选项栏中将【填充】更改为白色，【描边】更改为无，按住 Shift 键绘制 1 个正圆，如图 6.136 所示。这将生成 1 个【椭圆 1】图层。

图 6.136 绘制正圆

**步骤 02** 在【图层】面板中，选中【椭圆 1】图层，单击面板底部的【添加图层样式】按钮，在菜单中选择【渐变叠加】命令。

**步骤 03** 在弹出的对话框中将【混合模式】更改为正常，【不透明度】更改为 80%，【渐变】更改为黑色到白色，【样式】更改为径向，【角度】更改为 0 度，如图 6.137 所示。完成之后单击【确定】按钮，效果如图 6.138 所示。

图 6.137 设置渐变叠加

图 6.138 渐变叠加效果

**步骤 04** 在【图层】面板中，选中【椭圆 1】图层，在其图层名称上右击，在弹出的快捷菜单中选择【栅格化图层样式】命令。

**步骤 05** 执行菜单栏中的【滤镜】|【像素化】|【彩色半调】命令，在弹出的对话框中将【最大半径】更改为 8，【通道 1（1）】更改为 360，【通道 2（2）】更改为 360，【通道 3（3）】更改为 360，【通道 4（4）】更改为 360，如图 6.139 所示。完成之后单击【确定】按钮，效果如图 6.140 所示。

图 6.139 设置彩色半调

图 6.140 彩色半调效果

步骤06 在图层面板中，选中【椭圆1】图层，将图层混合模式更改为正片叠底，如图 6.141 所示，效果如图 6.142 所示。

图 6.141 更改图层混合模式　图 6.142 更改后的效果

步骤07 选中【椭圆1】图层，在画布中按住 Alt 键拖动，将图像复制数份，如图 6.143 所示。

图 6.143 复制图像

步骤08 选择工具箱中的【钢笔工具】，在选项栏中单击【选择工具模式】按钮，在弹出的选项中选择【形状】，将【填充】更改为白色，【描边】更改为无，绘制 1 个不规则图形，如图 6.144 所示。这将生成 1 个【形状 1】图层。

步骤09 执行菜单栏中的【文件】|【打开】命令，选择"纹理 .jpg"文件，单击【打开】按钮，将打开的素材拖入画布中并适当缩小，如图 6.145 所示，其所在图层名称将自动更改为"图层 2"。

图 6.144 绘制图形　　图 6.145 添加素材

步骤10 选中【图层2】图层，执行菜单栏中的【图层】|【创建剪贴蒙版】命令，为当前图层创建剪贴蒙版（见图 6.146）将部分图像隐藏，如图 6.147 所示。

图 6.146 创建剪贴蒙版　图 6.147 隐藏部分图像

步骤11 在【图层】面板中，单击面板底部的【创建新的填充或调整图层】按钮，在弹出的快捷菜单中选择【纯色】命令，在出现的对话框中将颜色更改为蓝色（R:158，G:208，B:240），完成之后单击【确定】按钮。

步骤12 将【颜色填充 2】图层的混合模式更改为正片叠底，如图 6.148 所示，效果如图 6.149 所示。

图 6.148 更改图层混合模式　　图 6.149 更改后的效果

步骤 13 在【图层】面板中，选中【形状 1】图层，单击面板底部的【添加图层样式】fx 按钮，在菜单中选择【描边】命令。

步骤 14 在弹出的对话框中，将【大小】更改为 12 像素，【位置】更改为居中，【颜色】更改为白色，完成之后单击【确定】按钮，如图 6.150 所示。

图 6.150 设置描边

### 6.4.3 使用 Photoshop 添加素材

步骤 01 执行菜单栏中的【文件】|【打开】命令，选择"动物.psd"文件，单击【打开】按钮，将打开的素材拖入画布中并适当缩小，如图 6.151 所示。

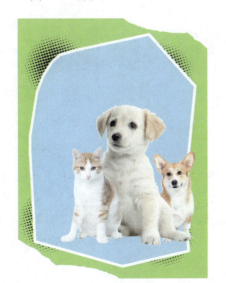

图 6.151 添加素材

步骤 02 在【形状 1】图层名称上右击，从弹出的快捷菜单中选择【拷贝图层样式】命令，在【动物】组名称上右击，从弹出的快捷菜单中选择【粘贴图层样式】命令，将【形状 1】图层的样式应用到【动物】组上，如图 6.152 所示，效果如图 6.153 所示。

图 6.152 粘贴图层样式

图 6.153 图层样式效果

## 6.4.4 使用 Illustrator 添加信息

**步骤 01** 执行菜单栏中的【文件】|【打开】命令，选择"宠物领养计划 POP 设计背景效果 .psd"文件，单击【打开】按钮，在打开的对话框中单击【将图层拼合为单个图像】单选按钮，完成之后单击【确定】按钮，如图 6.154 所示。

图 6.154 打开文件

**步骤 02** 选择工具箱中的【钢笔工具】，设置【填色】为白色，【描边】为黄色（R:254，G:235，B:70），【描边粗细】为 9 像素，绘制 1 个不规则图形，如图 6.155 所示。

图 6.155 绘制图形

**步骤 03** 选择工具箱中的【钢笔工具】，绘制两个黄色装饰图形，如图 6.156 所示。

图 6.156 绘制图形

**步骤 04** 选择工具箱中的【钢笔工具】，绘制 1 条弯曲路径，如图 6.157 所示。

**步骤 05** 选择工具箱中的【路径文字工具】，在路径上单击并输入文字，如图 6.158 所示。

图 6.157 绘制路径　　图 6.158 输入文字

**步骤 06** 选择工具箱中的【文字工具】，输入文字，这样就完成了效果制作，最终效果如图 6.129 所示。

# 6.5 旅行主题 POP 设计

> **设计构思**

本例讲解旅行主题 POP 设计。在设计过程中，将漂亮的旅游景点图像作为主视觉图像，并对多个图像进行拼接，同时为边缘添加白色描边效果，表现 POP 的出色视觉特性。整个设计过程比较简单，最终效果如图 6.159 所示。

| 源文件 | 第 6 章 \ 旅行主题 POP 设计整体效果 .ai、旅行主题 POP 设计背景效果 .psd |
|---|---|
| 调用素材 | 第 6 章 \ 旅行主题 POP 设计 |
| 难易指数 | ★★★☆☆ |

图 6.159 最终效果

> **操作步骤**

## 6.5.1 使用 Photoshop 制作主题背景

**步骤 01** 执行菜单栏中的【文件】|【新建】命令，在弹出的对话框中设置【宽度】为 750 像素，【高度】为 1200 像素，【分辨率】为 72 像素 / 英寸，新建一个空白画布，并将画布填充为蓝色（R:17，G:128，B:217）。

**步骤 02** 执行菜单栏中的【文件】|【打开】命令，选择"雪山 .jpg、公路 .png"文件，单击【打开】按钮，将打开的素材拖入画布中并适当缩小，如图 6.160 所示。

图 6.160 添加素材

图 6.162 将路径转换为选区　　图 6.163 删除图像

步骤 05　使用步骤 3 中的方法再绘制 1 个图形，如图 6.164 所示。这将生成 1 个【形状 2】图层。

步骤 03　选择工具箱中的【钢笔工具】，在选项栏中单击【选择工具模式】 路径 按钮，在弹出的选项中选择【形状】，将【填充】更改为无，【描边】更改为白色，【描边宽度】更改为 8 像素，沿山脉图像边缘绘制 1 个不规则图形，如图 6.161 所示。这将生成 1 个【形状 1】图层。

图 6.164 绘制图形

步骤 06　按住 Ctrl 键单击【形状 2】图层缩览图，将其载入选区，如图 6.165 所示。

步骤 07　选中【图层 2】图层，按 Delete 键将选区中的图像删除，完成之后按 Ctrl+D 组合键将选区取消，效果如图 6.166 所示。

图 6.161 绘制图形

提示：在绘制图形时上半部分需要超出画布。

步骤 04　按 Ctrl+Enter 组合键将路径转换为选区，如图 6.162 所示。选中【图层 1】图层，按 Delete 键将选区中的图像删除，完成之后按 Ctrl+D 组合键将选区取消，效果如图 6.163 所示。

图 6.165 载入选区　　图 6.166 删除图像

## 6.5.2 使用 Photoshop 添加装饰元素

步骤 01 选择工具箱中的【直接选择工具】，选中【形状 2】图层中图形部分锚点，将其删除，如图 6.167 所示。

步骤 02 执行菜单栏中的【文件】|【打开】命令，选择"客车.png"文件，单击【打开】按钮，将打开的素材拖入画布中并适当缩小，如图 6.168 所示。

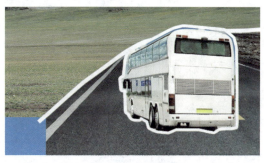

图 6.170 描边效果

图 6.167 删除锚点　　图 6.168 添加素材

步骤 03 在【图层】面板中，选中【图层 3】图层，单击面板底部的【添加图层样式】fx 按钮，在菜单中选择【描边】命令。

步骤 04 在弹出的对话框中将【大小】更改为 6 像素，【颜色】更改为白色，如图 6.619 所示。完成之后单击【确定】按钮，效果如图 6.170 所示。

步骤 05 执行菜单栏中的【文件】|【打开】命令，选择"模特.png"文件，单击【打开】按钮，将打开的素材拖入画布中并适当缩小，如图 6.171 所示，其所在图层名称将自动更改为"图层 4"。

步骤 06 在【图层 3】图层名称上右击，从弹出的快捷菜单中选择【拷贝图层样式】命令，在【图层 4】图层名称上右击，从弹出的快捷菜单中选择【粘贴图层样式】命令，效果如图 6.172 所示。

图 6.171 添加素材　　图 6.172 复制并粘贴图层样式

步骤 07 执行菜单栏中的【文件】|【打开】命令，选择"古镇.png"文件，单击【打开】按钮，将打开的素材拖入画布中并适当缩小，如图 6.173 所示。

图 6.169 设置描边

图 6.173 添加素材

步骤 08 选择工具箱中的【钢笔工具】，在选项栏中单击【选择工具模式】 路径 按钮，在弹出的选项中选择【形状】，将【填充】更改为无，【描边】更改为白色，【描边宽度】更改为 8 像素，沿古镇图像边缘绘制 1 个不规则图形，如图 6.174 所示。这将生成 1 个【形状 3】图层。

图 6.174 绘制图形

步骤 09 按住 Ctrl 键单击【形状 3】图层缩览图，将其载入选区，如图 6.175 所示。

步骤 10 执行菜单栏中的【选择】|【反选】命令，选中【图层 5】图层，按 Delete 键将选

区中图像删除，完成之后按 Ctrl+D 组合键将选区取消，效果如图 6.176 所示。

图 6.175 载入选区　　图 6.176 删除图像

步骤 11 执行菜单栏中的【文件】|【打开】命令，选择"建筑.png"文件，单击【打开】按钮，将打开的素材拖入画布中右下角位置并适当缩小，如图 6.177 所示。

步骤 12 在【图层 6】图层名称上右击，从弹出的快捷菜单中选择【粘贴图层样式】命令，效果如图 6.178 所示。

图 6.177 添加素材　　图 6.178 粘贴图层样式

## 6.5.3 使用 Illustrator 绘制装饰元素

步骤 01 执行菜单栏中的【文件】|【打开】命令，选择"旅行主题 POP 设计背景效果.psd"文件，单击【打开】按钮，在打开的对话框中单击【将图层拼合为单个图像】单选按钮，完成之后单击【确定】按钮，如图 6.179 所示。

步骤 02 选择工具箱中的【钢笔工具】，设置【填色】为黄色（R:252，G:254，B:59），【描边】为无，

灵感网页及 POP 广告图设计　第 6 章

在界面左下角绘制 1 个不规则图形，如图 6.180 所示。

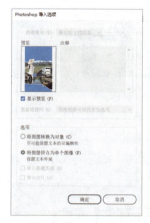

图 6.179 打开文件

图 6.180 绘制图形

图 6.182 设置投影

步骤 03　选择工具箱中的【文字工具】，在界面顶部输入文字，如图 6.181 所示。

图 6.181 输入文字

步骤 04　选中【公路旅行】文字，执行菜单栏中的【效果】|【风格化】|【投影】命令，在弹出的对话框中将【模式】更改为正常，【不透明度】更改为 100%，【X 位移】更改为 3px，【Y 位移】更改为 3px，【模糊】更改为 0px，如图 6.182 所示。完成之后单击【确定】按钮，效果如图 6.183 所示。

步骤 05　选择工具箱中的【钢笔工具】，绘制 1 个多边形，设置【填色】为黄色（R:252，G:254，B:59），【描边】为无，如图 6.184 所示。

图 6.183 投影效果

图 6.184 绘制图形

步骤 06　选中多边形，执行菜单栏中的【效果】|【风格化】|【投影】命令，在弹出的对话框中将【模式】更改为正常，【不透明度】更改为 100%，【X 位移】更改为 3px，【Y 位移】更改为 3px，【模糊】更改为 0px，完成之后单击【确定】按钮，效果如图 6.185 所示。

图 6.185 添加投影

195

步骤07 选择工具箱中的【钢笔工具】，绘制1个图形，设置【填色】为白色，【描边】为黑色，【描边粗细】为2像素，如图6.186所示。

步骤08 选中图形，按住Alt键向右侧拖动，将图形复制一份并镜像调整，如图6.187所示。

图6.188 输入文字

步骤10 选择工具箱中的【钢笔工具】，在文字位置绘制1个图形，设置【填色】为白色，【描边】为无，如图6.189所示。

图6.186 绘制图形　　图6.187 复制图形

步骤09 选择工具箱中的【文字工具】，输入文字，如图6.188所示。

图6.189 绘制图形

## 6.5.4 使用Illustrator绘制细节图形

步骤01 选择工具箱中的【钢笔工具】，绘制1条弯曲线段，设置【填色】为无，【描边】为白色，【描边粗细】为14像素，如图6.190所示。

步骤02 在线段右侧位置绘制1个三角形，如图6.191所示。

Shift键绘制1个正方形，设置【填色】为黑色，【描边】为无，如图6.192所示。

步骤04 选中正方形，按住Alt+Shift组合键向右侧拖动，将其复制一份，再按Ctrl+D组合键两次，将图形复制两份，如图6.193所示。

图6.190 绘制线段　　图6.191 绘制三角形

步骤03 选择工具箱中的【矩形工具】，按住

图6.192 绘制正方形　　图6.193 复制图形

步骤05 同时选中4个正方形，按住Alt键向下方

拖动，将图形复制一份，如图 6.194 所示。

步骤 06　同时选中 8 个正方形，将其适当旋转，如图 6.195 所示。

个不规则气泡图形，设置【填色】为白色，【描边】为黑色，【描边粗细】为 3 像素，如图 6.198 所示。

图 6.194　复制图形　　　图 6.195　旋转图形

图 6.198　绘制图形

步骤 07　选择工具箱中的【文字工具】T，输入文字，如图 6.196 所示。

步骤 10　选择工具箱中的【文字工具】T，输入文字，如图 6.199 所示。

图 6.196　输入文字

图 6.199　输入文字

步骤 08　选择工具箱中的【矩形工具】，设置【填色】为黄色（R:252，G:254，B:59），【描边】为无，在文字位置绘制两个矩形，并将矩形移至文字下方，如图 6.197 所示。

步骤 11　选择工具箱中的【矩形工具】，绘制 1 个矩形，设置【填色】为白色，【描边】为无，如图 6.200 所示。再绘制 1 个黄色（R:252，G:254，B:59）矩形，如图 6.201 所示。

图 6.197　绘制矩形

图 6.200　绘制矩形　　　图 6.201　绘制矩形

步骤 09　选择工具箱中的【钢笔工具】，绘制 1

### 6.5.5 使用 Illustrator 添加详细信息

**步骤 01** 选择工具箱中的【文字工具】，输入文字，如图 6.202 所示。

图 6.202 输入文字

**步骤 02** 选择工具箱中的【钢笔工具】，在文字上绘制 1 条线段，设置【描边】为黑色，【描边粗细】为 1 像素，如图 6.203 所示。

图 6.203 绘制线段

**步骤 03** 选中线段，按住 Alt 键拖动，将其复制一份，如图 6.204 所示。

图 6.204 复制线段

**步骤 04** 选择工具箱中的【钢笔工具】，绘制 1 个三角形，设置【填色】为蓝色（R:17，G:128，B:217），【描边】为无，如图 6.205 所示。

**步骤 05** 选中三角形，按住 Alt 键拖动，将其复制一份，如图 6.206 所示。

图 6.205 绘制图形　　图 6.206 复制图形

**步骤 06** 执行菜单栏中的【文件】|【打开】命令，选择"二维码.png"文件，单击【打开】按钮，将打开的素材拖入画板左下角位置并缩小，在当前位置添加素材，如图 6.207 所示。

图 6.207 添加素材

**步骤 07** 选择工具箱中的【文字工具】，输入文字，这样就完成了效果制作，最终效果如图 6.159 所示。

# 6.6 饮料手绘 POP 设计

> **设计构思**

本例讲解饮料手绘 POP 设计。在设计过程中,将漂亮的手绘风格素材图像作为整个设计的主视觉图像,通过添加可爱装饰元素来丰富画面细节。整个设计过程比较简单,最终效果如图 6.208 所示。

| 源文件 | 第 6 章\饮料手绘 POP 设计整体效果 .ai、饮料手绘 POP 设计背景效果 .psd |
|---|---|
| 调用素材 | 第 6 章\饮料手绘 POP 设计 |
| 难易指数 | ★★★★☆ |

图 6.208 最终效果

> **操作步骤**

## 6.6.1 使用 Photoshop 制作放射背景

**步骤 01** 执行菜单栏中的【文件】|【新建】命令,在弹出的对话框中设置【宽度】为 750 像素,【高度】为 1000 像素,【分辨率】为 72 像素/英寸,新建一个空白画布,将画布填充为红色(R:157, G:31, B:35)。

**步骤 02** 选择工具箱中的【矩形工具】,在选项栏中将【填充】更改为白色,【描边】更改为无,绘制 1 个细长矩形,如图 6.209 所示。这将生成 1 个【矩形 1】图层。

图 6.209 绘制图形

提示：为了方便后面利用极坐标命令制作放射图像效果，在绘制矩形时可在画布左侧绘制1个比画布稍长的矩形。

步骤03 选择工具箱中的【路径选择工具】，选中矩形，按Ctrl+Alt+T组合键进行交换复制，并将其向右侧拖动，完成之后按Enter键确认，如图6.210所示。

图6.210 变换复制

步骤04 按住Ctrl+Shift+Alt组合键的同时按T键多次，执行变换复制命令，将矩形复制多份，如图6.211所示。

图6.211 复制多份图形

步骤05 选中【矩形1】图层，执行菜单栏中的【滤镜】|【扭曲】|【极坐标】命令，在弹出的对话框中单击【平面坐标到极坐标】单选按钮，如图6.212所示。在弹出的对话框中单击【栅格化】按钮，将【矩形1】图层的混合模式更改为叠加，效果如图6.213所示。

图6.212 设置极坐标

图6.213 极坐标效果

步骤06 选择工具箱中的【钢笔工具】，在选项栏中单击【选择工具模式】按钮，在弹出的选项中选择【形状】，将【填充】更改为白色，【描边】更改为无，绘制1个图形，如图6.214所示。这将生成1个【形状1】图层。

步骤07 在【图层】面板中，选中【形状1】图层，将其拖至面板底部的【创建新图层】按钮上，复制图层，生成1个【形状1拷贝】图层。

步骤08 选中【形状1拷贝】图层，将其【填充】更改为蓝色（R:84，G:195，B:241），再选择工具箱中的【直接选择工具】，拖动图形锚点，将其适当变形，如图6.215所示。

灵感网页及 POP 广告图设计　第 6 章

所示。将图形复制两份，更改为不同颜色并适当变形，如图 6.217 所示。

图 6.214 绘制图形

图 6.215 复制图形并将其变形

图 6.216 绘制图形

图 6.217 复制图形并将其变形

步骤 09　在画布右下角位置再次绘制 1 个红色（R:233，G:7，B:53）图形，如图 6.216 所示。

## 6.6.2 使用 Photoshop 处理素材图像

步骤 01　执行菜单栏中的【文件】|【打开】命令，选择"可乐 .png、牛奶 .png"文件，单击【打开】按钮，将打开的素材拖入画布中并适当缩小及旋转，再分别将其移至【矩形 1】图层及【形状 1 拷贝】图层上方，如图 6.218 所示。

图 6.218 添加素材

步骤 02　在【图层】面板中，选中【图层 1】图层，单击面板底部的【添加图层样式】fx 按钮，在菜单中选择【描边】命令。

步骤 03　在弹出的对话框中将【大小】更改为 8 像素，【颜色】更改为深蓝色（R:0，G:161，B:181），如图 6.219 所示。

步骤 04　勾选【外发光】复选框，将【混合模式】更改为正常，【不透明度】更改为

100%，【颜色】更改为白色，【扩展】更改为 100%，【大小】更改为 13 像素，如图 6.220 所示。完成之后单击【确定】按钮，如图 6.221 所示。

图 6.219 设置描边

图 6.220 设置外发光

图 6.221 添加图层样式

**步骤 05** 在【图层 1】图层名称上右击,从弹出的快捷菜单中选择【拷贝图层样式】命令,在【图层 2】图层名称上右击,从弹出的快捷菜单中选择【粘贴图层样式】命令,效果如图 6.222 所示。

图 6.222 粘贴图层样式

### 6.6.3 使用 Photoshop 绘制装饰图形

**步骤 01** 选择工具箱中的【椭圆工具】⬭,在选项栏中将【填充】更改为白色,【描边】更改为无,在牛奶图像左侧位置按住 Shift 键绘制 1 个正圆,如图 6.223 所示。这将生成 1 个【椭圆 1】图层。

图 6.223 绘制正圆

**步骤 02** 在图层面板中,选中【椭圆 1】图层,将图层混合模式更改为柔光,如图 6.224 所示,效果如图 6.225 所示。

图 6.224 更改图层混合模式

图 6.225 更改图层混合模式后的效果

**步骤 03** 选中【椭圆 1】图层,在图像中按住 Alt 键拖动,将图形复制数份,并更改部分图形大小,如图 6.226 所示。

图 6.226 复制图形并变形

灵感网页及 POP 广告图设计　第 6 章

- 步骤 04 以同样方法再绘制或复制数个正圆，如图 6.227 所示。

提示：绘制图形是为了给图像增加装饰效果，绘制的图形大小及位置尽量自然一些。

图 6.227　绘制或复制图形

## 6.6.4　使用 Illustrator 输入文字信息

- 步骤 01 执行菜单栏中的【文件】|【打开】命令，选择"饮料手绘 POP 设计背景效果 .psd"文件，单击【打开】按钮，在打开的对话框中单击【将图层拼合为单个图像】单选按钮，完成之后单击【确定】按钮，如图 6.228 所示。

图 6.229　输入文字

图 6.228　打开文件

- 步骤 02 选择工具箱中的【文字工具】，输入文字，如图 6.229 所示。
- 步骤 03 选中文字，按 Ctrl+C 组合键复制，再将其【描边】更改为白色，【描边粗细】更改为 10 像素，如图 6.230 所示。

图 6.230　为文字添加描边

- 步骤 04 按 Ctrl+Shift+V 组合键粘贴文字，如图 6.231 所示。

图 6.231　粘贴文字

- 步骤 05 选择工具箱中的【矩形工具】，绘制 1 个矩形，设置【填色】为红色（R:216，G:12，B:37），【描边】为无。

203

步骤 06　拖动矩形左上角的控制点，为矩形制作圆角效果，如图 6.232 所示。

图 6.232　绘制圆角矩形

步骤 07　在圆角矩形顶部绘制图形制作瓶盖效果，如图 6.233 所示。

图 6.233　绘制图形制作瓶盖效果

步骤 08　选中绘制的易拉罐图形，按 Ctrl+C 组合键复制，再在【路径查找器】面板中单击【联集】按钮，将两个图形合并为1个图形，为图形添加粗细为10像素的白色描边，如图 6.234 所示。

步骤 09　按 Ctrl+Shift+V 组合键粘贴图形，如图 6.235 所示。

图 6.234　将图形联集　　图 6.235　粘贴图形

步骤 10　选择工具箱中的【钢笔工具】，绘制

白色线段，制作瓶身高光效果，如图 6.236 所示。

图 6.236　制作瓶身高光效果

步骤 11　选择工具箱中的【椭圆工具】，绘制1个椭圆，设置【填色】为浅蓝色（R:234，G:245，B:247），【描边】为白色，【描边粗细】为 8 像素，如图 6.237 所示。

步骤 12　在椭圆位置绘制装饰元素图形，如图 6.238 所示。

图 6.237　绘制椭圆　　图 6.238　绘制装饰元素

步骤 13　选择工具箱中的【钢笔工具】，绘制1个不规则图形，设置【填色】为红色（R:216，G:12，B:37），【描边】为白色，【描边粗细】为 10 像素，如图 6.239 所示。

图 6.239　绘制图形

## 6.6.5 使用 Illustrator 绘制装饰图形

**步骤 01** 选择工具箱中的【钢笔工具】 ，绘制 1 个白色图形，如图 6.240 所示。

**步骤 02** 选中图形，按 Ctrl+C 组合键复制，再按 Ctrl+F 组合键粘贴，将粘贴图形的【填色】更改为无，【描边】更改为红色（R:216，G:12，B:37），【描边粗细】更改为 6 像素，再将图形等比缩小，如图 6.241 所示。

图 6.240 绘制图形　　图 6.241 复制图形并缩小

**步骤 03** 选中刚绘制的两个图形，将其复制一份，移至右上角位置后等比缩小并旋转，如图 6.242 所示。

**步骤 04** 选择工具箱中的【文字工具】 ，输入文字，如图 6.243 所示。

图 6.242 复制图形　　图 6.243 输入文字

**步骤 05** 在左下角位置再次输入文字，如图 6.244 所示。

图 6.244 输入文字

**步骤 06** 在右上角位置再次输入文字，并选择工具箱中的【钢笔工具】 ，绘制 1 个图形，设置【填色】为红色（R:216，G:12，B:37），【描边】为白色，【描边粗细】为 5 像素，如图 6.245 所示。

图 6.245 输入文字并绘制图形

**步骤 07** 选择工具箱中的【文字工具】 ，最后输入文字，这样就完成了效果制作，最终效果如图 6.208 所示。

## 6.7 盲盒主题 POP 设计

> **设计构思**

本例讲解盲盒主题 POP 设计。在设计过程中，将蓝色作为主色调，通过添加礼盒图像来制作主视觉效果，再绘制装饰图形并添加文字信息即可完成整体 POP 效果设计，最终效果如图 6.246 所示。

| 源文件 | 第 6 章 \ 盲盒主题 POP 设计背景效果 .ai、盲盒主题 POP 设计整体效果 .psd |
|---|---|
| 调用素材 | 第 6 章 \ 盲盒主题 POP 设计 |
| 难易指数 | ★★★☆☆ |

图 6.246 最终效果

> **操作步骤**

### 6.7.1 使用 Illustrator 制作背景

步骤 01　执行菜单栏中的【文件】|【新建】命令，在弹出的对话框中设置【宽度】为 260 毫米，【高度】为 380 毫米，新建一个空白画板。

步骤 02　选择工具箱中的【矩形工具】，绘制 1 个与画板大小相同的矩形，选择工具箱中的【渐变工具】，在图形上拖动为其填充蓝色（R:113，G:97，B:255）到蓝色（R:68，G:68，B:255）的线性渐变，如图 6.247 所示。

图 6.247 绘制矩形并填充渐变

步骤 03 选择工具箱中的【钢笔工具】 ，绘制 1 个不规则图形，如图 6.248 所示。

步骤 04 选中图形，选择工具箱中的【渐变工具】 ，在图形上拖动为其填充透明到蓝色（R:74，G:178，B:242）的线性渐变，如图 6.249 所示。

图 6.248 绘制不规则图形

图 6.249 填充渐变

步骤 05 选择工具箱中的【矩形工具】 ，绘制 1 个比画板稍小的矩形，设置【填色】为无，【描边】为白色，【描边粗细】为 1 像素，如图 6.250 所示。

步骤 06 选中刚绘制的矩形，将其【不透明度】更改为 50%，效果如图 6.251 所示。

步骤 07 选中矩形，按 Ctrl+C 组合键复制，再按 Ctrl+F 组合键粘贴，将粘贴的图形等比缩小。以同样方法将图形再粘贴数份并等比缩小，如图 6.252 所示。

步骤 08 选择工具箱中的【钢笔工具】 ，绘制 1 条白色线段，设置其【描边粗细】为 11 像素，【不透明度】为 40%，再将其旋转复制多份，效果如图 6.253 所示。

图 6.250 绘制矩形

图 6.251 更改不透明度

图 6.252 复制图形

图 6.253 绘制线段

## 6.7.2 使用 Photoshop 制作主视觉效果

步骤 01 执行菜单栏中的【文件】|【打开】命令，选择"盲盒主题 POP 设计背景效果 .jpg、盲盒 .png"文件，单击【打开】按钮，将盲盒素材图像添加至背景图像中，如图 6.254 所示。

图 6.254 添加素材

步骤02 选择工具箱中的【矩形工具】，在选项栏中将【填充】更改为绿色（R:53，G:203，B:92），【描边】更改为无，绘制1个矩形，如图6.255所示。这将生成1个【矩形1】图层。

图6.255 绘制矩形

步骤03 在图层面板中，选中【矩形1】图层，将图层【不透明度】更改为95%，效果如图6.256所示。

图6.256 更改图层不透明度

步骤04 选择工具箱中的【矩形工具】，选中【矩形1】图层，在图像中按住Alt键的同时绘制1个矩形，将部分绿色矩形减去，如图6.257所示。

步骤05 在【图层】面板中，选中【图层1】图层，单击面板底部的【添加图层样式】fx按钮，在菜单中选择【投影】命令。

图6.257 减去部分图形

步骤06 在弹出的对话框中，将【不透明度】更改为20%，取消勾选【使用全局光】复选框，将【角度】更改为90度，【距离】更改为10像素，【大小】更改为30像素，如图6.258所示。完成之后单击【确定】按钮，效果如图6.259所示。

图6.258 设置投影

图6.259 投影效果

## 6.7.3 使用 Photoshop 制作旋转文字

**步骤 01** 选择工具箱中的【椭圆工具】◯，在选项栏中单击【选择工具模式】 路径 ⌄ 按钮，在弹出的选项中选择【路径】，绘制1个椭圆路径，如图 6.260 所示。

**步骤 02** 选择工具箱中的【横排文字工具】T，在路径上单击并输入文字，如图 6.261 所示。

图 6.260 绘制路径

图 6.261 输入文字

**步骤 03** 在【图层】面板中，选中【文字】图层，单击面板底部的【添加图层样式】fx 按钮，在菜单中选择【渐变叠加】命令。

**步骤 04** 在弹出的对话框中将【混合模式】更改为正常，【渐变】更改为浅紫色（R:229，G:217，B:255）到白色再到浅紫色（R:229，G:217，B:255），【角度】更改为 0 度，如图 6.262 所示。完成之后单击【确定】按钮，效果如图 6.263 所示。

图 6.262 设置渐变叠加

图 6.263 渐变叠加效果

**步骤 05** 选择工具箱中的【椭圆工具】◯，在选项栏中将【填充】更改为无，【描边】更改为白色，【描边宽度】更改为 3 像素，绘制1个椭圆图形，如图 6.264 所示。这将生成1个【椭圆1】图层。

图 6.264 绘制图形

**步骤 06** 在【图层】面板中，选中【椭圆1】图层，单击面板底部的【添加图层样式】fx 按钮，在菜单中选择【渐变叠加】命令。

**步骤 07** 在弹出的对话框中将【混合模式】更改为正常，【渐变】更改为紫色（R:229，G:217，B:255）到蓝色（R:187，G:238，B:255），如图 6.265 所示。完成之后单击【确定】按钮，效果如图 6.266 所示。

图 6.265 设置渐变叠加

图 6.266 渐变叠加效果

## 6.7.4 使用 Photoshop 制作文字条

步骤 01 选择工具箱中的【矩形工具】■，在选项栏中将【填充】更改为紫色（R:85，G:19，B:169），【描边】更改为无，在画布中绘制1个细长矩形，如图 6.269 所示。这将生成1个【矩形2】图层。

步骤 02 选择工具箱中的【横排文字工具】T，在图像中输入文字，如图 6.270 所示。

步骤 03 在图层面板中，同时选中文字及其下方矩形，按 Ctrl+G 组合键将图层编组，将组重命名为"文字条"。

步骤 04 选中【文字条】组，按 Ctrl+T 组合键对其执行【自由变换】命令，将其适当旋转，完成之后按 Enter 键确认，如图 6.271 所示。

步骤 08 同时选中文字及椭圆图形，将其移至【背景】图层上方，如图 6.267 所示，效果如图 6.268 所示。

图 6.267 更改图层顺序

图 6.268 更改图层后的效果

图 6.269 绘制矩形

图 6.270 输入文字

步骤 05 在【图层】面板中，选中【文字条】组，将其拖至面板底部的【创建新图层】按钮上，复制组，将生成1个【文字条 拷贝】组。

步骤 06 选中【文字条 拷贝】组，按 Ctrl+T 组合键对其执行【自由变换】命令，将其适当

旋转，完成之后按 Enter 键确认，如图 6.272 所示。

图 6.271 旋转图文　　图 6.272 复制及旋转图文

步骤 07　在【图层】面板中，选中【文字条】组，单击面板底部【添加图层蒙版】按钮，为其添加图层蒙版，如图 6.273 所示。

步骤 08　选择工具箱中的【矩形选框工具】，在文字条左侧与绿色图形叠加的位置绘制 1 个矩形选区，如图 6.274 所示。

图 6.273 添加图层蒙版　　图 6.274 绘制选区

步骤 09　将选区填充为黑色，将部分图文隐藏，完成之后按 Ctrl+D 组合键将选区取消，如图 6.275 所示。

图 6.275 隐藏部分图文

步骤 10　用步骤 7 的方法为【文字条 拷贝】组添加图层蒙版，如图 6.276 所示。

步骤 11　用步骤 8 的方法将部分图文隐藏，如图 6.277 所示。

图 6.276 添加图层蒙版　　图 6.277 隐藏部分图文

步骤 12　选择工具箱中的【矩形工具】，在选项栏中将【填充】更改为白色，【描边】更改为无，在画布靠顶部位置绘制 1 个矩形，如图 6.278 所示。这将生成 1 个【矩形 3】图层。

图 6.278 绘制矩形

步骤 13　在【图层】面板中，选中【矩形 3】图层，单击面板底部的【添加图层样式】按钮，在菜单中选择【渐变叠加】命令。

步骤 14　在弹出的对话框中将【混合模式】更改为正常，【渐变】更改为紫色（R:213，G:175，B:255）到蓝色（R:154，G:242，B:255），【角度】更改为 0 度，如图 6.279 所示。完成之后单击【确定】按钮，效果如图 6.280 所示。

图 6.279 设置渐变叠加

图 6.280 渐变叠加效果

步骤 15 选择工具箱中的【横排文字工具】，在图像中输入文字，如图 6.281 所示。

图 6.281 输入文字

步骤 16 在【图层】面板中，选中【快乐盲盒实验室】图层，将其拖至面板底部的【创建新图层】按钮上，复制图层，生成1个【快乐盲盒实验室 拷贝】图层。

步骤 17 在【图层】面板中，选中【快乐盲盒实验室 拷贝】图层，单击面板底部的【添加图层样式】fx按钮，在菜单中选择【描边】命令。

步骤 18 在弹出的对话框中将【大小】更改为 2 像素，【颜色】更改为白色，如图 6.282 所示。

图 6.282 设置描边

## 6.7.5 使用 Photoshop 制作描边文字

步骤 01 在图层面板中，选中【快乐盲盒实验室 拷贝】图层，将图层【填充】更改为 0%，如图 6.283 所示，效果如图 6.284 所示。

图 6.283 更改填充

图 6.284 更改填充后的效果

步骤 02 在图层面板中，选中【快乐盲盒实验室 拷贝】图层，按 Ctrl+G 组合键为当前图层添加编组，并将生成的组名称更改为"描边文字"，再单击面板底部【添加图

层蒙版】■按钮，为其添加图层蒙版，如图6.285所示。

图6.285 创建编组并添加图层蒙版

步骤03 选择工具箱中的【渐变工具】■，编辑黑色到白色的渐变，单击选项栏中的【线性渐变】■按钮，在画布中拖动将部分文字颜色隐藏，如图6.286所示。

图6.286 隐藏部分文字

步骤04 选中【描边文字】组，在画布中按住Alt键向上拖动，将文字复制两份，如图6.287所示。

图6.287 复制文字

步骤05 选择工具箱中的【矩形工具】■，在选项栏中将【填充】更改为无，【描边】更改为白色，【描边宽度】更改为3像素，在文字下方绘制1个细长矩形框，如图6.288所示。这将生成1个【矩形1】图层。

图6.288 绘制矩形框

步骤06 在矩形框内再绘制1个细长矩形，如图6.289所示。

图6.289 绘制矩形

## 6.7.6 使用Photoshop添加装饰元素

步骤01 选择工具箱中的【钢笔工具】，在选项栏中单击【选择工具模式】按钮，在弹出的选项中选择【形状】，将【填充】更改为白色，【描边】更改为无，绘制1个星形，如图6.290所示。这将生成1个【形状1】图层。

步骤02 在图层面板中，选中【形状1】图层，在画布中按住Alt键拖动，将图形复制一份，并按Ctrl+T组合键对其执行【自由变换】命令，再按住Alt+Shift组合键将图形等比缩小，完成之后按Enter键确认。以同样方法将星形再复制一份，如图6.291所示。

图 6.290 绘制星形

图 6.291 复制图形

步骤 03 在【矩形 3】图层名称上右击,从弹出的快捷菜单中选择【拷贝图层样式】命令,在【形状 1 拷贝】图层名称上右击,从弹出的快捷菜单中选择【粘贴图层样式】命令,效果如图 6.292 所示。

图 6.292 粘贴图层样式效果

步骤 04 执行菜单栏中的【文件】|【打开】命令,选择"表情.png"文件,单击【打开】按钮,将打开的素材拖入画布右下角位置并等比缩小,如图 6.293 所示。

图 6.293 添加素材

步骤 05 选中【图层 2】图层,执行菜单栏中的【扭曲】|【波浪】命令,在弹出的对话框中将【生成器数】更改为 2;【波长】中【最小】更改为 10,【最大】更改为 100;【波幅】中【最小】更改为 5,【最大】更改为 30,完成之后单击【确定】按钮,如图 6.294 所示。

图 6.294 设置波浪

步骤 06 选择工具箱中的【横排文字工具】,在图像中输入文字,如图 6.295 所示。

图 6.295 输入文字

步骤 07 选中【开启快乐】图层,按 Ctrl+T 组合键对其执行【自由变换】命令,再右击,从弹出的快捷菜单中选择【斜切】命令,拖动变形框右侧边缘控制点将其斜切变形,完成之后按 Enter 键确认。

步骤 08 以同样方法选中【自在生活】图层,将文字斜切变形,这样就完成了效果制作,最终效果如图 6.246 所示。

## 6.8 课后习题

### 6.8.1 习题 1——游戏网页设计

**设计构思**

本例讲解游戏网页设计。在设计过程中，以漂亮的游戏画布为背景，通过添加游戏人物素材图像来制作游戏主视觉效果，然后添加细节元素及文字信息即可完成整体网页设计，最终效果如图 6.296 所示。

图 6.296 最终效果

| 源文件 | 第 6 章 \ 游戏网页设计整体效果 .ai、游戏网页设计背景效果 .psd |
|---|---|
| 调用素材 | 第 6 章 \ 游戏网页设计 |
| 难易指数 | ★★★☆☆ |

### 6.8.2 习题 2——美妆主题 POP 设计

**设计构思**

本例讲解美妆主题 POP 设计。在设计过程中，选用漂亮的美女模特作为 POP 主视觉图像，通过添加装饰元素表现出美妆主题，然后输入直观的文字信息即可完成整个 POP 设计，最终效果如图 6.297 所示。

Photoshop+Illustrator 商业广告设计入门到精通（视频教学版）

| 源文件 | 第 6 章\美妆主题 POP 设计整体效果 .ai、美妆主题 POP 设计背景效果 .psd |
|---|---|
| 调用素材 | 第 6 章\美妆主题 POP 设计 |
| 难易指数 | ★★★★☆ |

图 6.297　最终效果

# 第 7 章
## 多种实用包装设计

### 本章介绍

本章讲解多种实用包装设计。包装设计是商业广告设计领域中十分重要的组成部分。包装在日常生活中十分常见,从瓶式包装到罐式包装再到盒式包装,不同类型的包装有着不同的功能。本章通过选取拉面礼盒包装设计、易拉罐式饮品包装设计、袋装锅巴包装设计、新鲜牛肉丸包装设计、芋泥蛋黄饼包装设计、方便煲仔饭包装设计以及瓶式果汁饮品包装设计,对不同类型的包装设计要点进行详细讲解。通过学习本章的内容,读者可以掌握与实用包装设计相关的知识。

### 要点索引

◎ 学习拉面礼盒包装设计

◎ 掌握易拉罐式饮品包装设计

◎ 学习袋装锅巴包装设计

◎ 掌握新鲜牛肉丸包装设计

◎ 学习芋泥蛋黄饼包装设计

◎ 掌握方便煲仔饭包装设计

◎ 学习瓶式果汁饮品包装设计

## 7.1 拉面礼盒包装设计

> **设计构思**

　　本例讲解拉面礼盒包装设计。本例的平面设计过程比较简单，使用漂亮的手绘素材搭配直观简洁的文字，整个视觉效果十分简洁；立体展示效果的制作过程中也不复杂，不过在整体设计过程中需要注意版式布局。最终效果如图 7.1 所示。

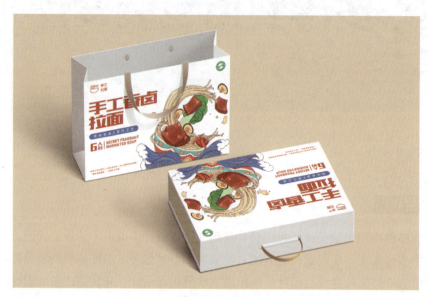

图 7.1 最终效果

| 源文件 | 第 7 章 \ 拉面礼盒包装设计平面效果 .ai、拉面礼盒包装设计展示效果 .psd |
|---|---|
| 调用素材 | 第 7 章 \ 拉面礼盒包装设计 |
| 难易指数 | ★★★★☆ |

> **操作步骤**

### 7.1.1 使用 Illustrator 制作平面主视觉

**步骤 01** 执行菜单栏中的【文件】|【新建】命令，在弹出的对话框中设置【宽度】为 300 毫米，【高度】为 200 毫米，完成之后单击【创建】按钮，新建一个空白画板。

**步骤 02** 选择工具箱中的【矩形工具】，绘制 1 个与画板大小相同的矩形，将【填色】更改为白色，【描边】更改为无。

**步骤 03** 执行菜单栏中的【文件】|【打开】命令，选择"插图 .png"文件，单击【打开】按钮，将打开的素材拖入画板右下角位置并适当缩小变形，如图 7.2 所示。

图 7.2 添加素材

步骤 04 选择工具箱中的【文字工具】T，输入文字，如图 7.3 所示。

图 7.3 输入文字

步骤 05 选择工具箱中的【矩形工具】，在文字下方绘制 1 个矩形，设置【填色】为蓝色（R:80，G:118，B:187），【描边】为无，如图 7.4 所示。

步骤 06 拖动矩形左上角的控制点，将其转换为圆角，如图 7.5 所示。

图 7.4 绘制矩形　　图 7.5 转换为圆角

步骤 07 选择工具箱中的【文字工具】T，输入文字，如图 7.6 所示。

步骤 08 选择工具箱中的【矩形工具】，绘制 1 个矩形，设置【填色】为橙色（R:220，G:88，B:56），【描边】为无，如图 7.7 所示。

图 7.6 输入文字　　图 7.7 绘制矩形

步骤 09 执行菜单栏中的【文件】|【打开】命令，选择"标志.png、标志 2.png"文件，单击【打开】按钮，将打开的素材分别拖入画板左上角及右上角位置并缩小，如图 7.8 所示。

图 7.8 添加素材

步骤 10 选择工具箱中的【文字工具】T，输入文字，如图 7.9 所示。

图 7.9 输入文字

## 7.1.2 使用 Photoshop 制作包装立体视觉效果

**步骤01** 执行菜单栏中的【文件】|【新建】命令，在弹出的对话框中设置【宽度】为 1100 毫米，【高度】为 730 毫米，【分辨率】为 72 像素/英寸，新建一个空白画布，将画布填充为淡粉色（R:231, G:206, B:175）。

**步骤02** 执行菜单栏中的【文件】|【打开】命令，选择"拉面礼盒包装设计平面效果.jpg"文件，单击【打开】按钮，将打开的素材拖入画布中并适当缩小，如图 7.10 所示。图层名称将自动更改为"图层 1"。

**步骤03** 选中【图层 1】图层，按 Ctrl+T 组合键对其执行【自由变换】命令，再右击，从弹出的快捷菜单中选择【扭曲】命令，拖动变形框控制点将其透视变形，完成之后按 Enter 键确认，如图 7.11 所示。

图 7.10 添加素材　　　图 7.11 将图像变形

**步骤04** 选择工具箱中的【钢笔工具】，在选项栏中单击【选择工具模式】 按钮，在弹出的选项中选择【形状】，将【填充】更改为灰褐色（R:183, G:170, B:161），【描边】更改为无，绘制 1 个图形，如图 7.12 所示。这将生成 1 个【形状 1】图层。

**步骤05** 选择工具箱中的【添加锚点工具】，在图形顶部中间位置单击，添加锚点，如图 7.13 所示。

图 7.12 绘制图形　　　图 7.13 添加锚点

**步骤06** 选择工具箱中的【转换点工具】，单击添加的锚点，如图 7.14 所示。

**步骤07** 选择工具箱中的【直接选择工具】，拖动锚点，将图形变形，如图 7.15 所示。

图 7.14 单击锚点　　　图 7.15 拖动锚点

**步骤08** 选择工具箱中的【钢笔工具】，在选项栏中单击【选择工具模式】 按钮，在弹出的选项中选择【形状】，将【填充】更改为黑色，【描边】更改为无，绘制 1 个图形，如图 7.16 所示。这将生成 1 个【形状 2】图层。

图 7.16 绘制图形

多种实用包装设计 第 7 章

步骤 09 在【图层】面板中，选中【形状 2】图层，单击面板底部【添加图层蒙版】按钮，为其添加图层蒙版。

步骤 10 选择工具箱中的【渐变工具】，编辑黑色到白色的渐变，单击选项栏中的【线性渐变】按钮，在画布中拖动，将部分图形隐藏，如图 7.17 所示。

步骤 11 在【图层】面板中，选中【形状 2】图层，将图层【不透明度】更改为 30%，如图 7.18 所示。

步骤 13 在【图层】面板中，选中【形状 3】图层，单击面板底部的【添加图层样式】fx 按钮，在菜单中选择【渐变叠加】命令。

步骤 14 在弹出的对话框中将【混合模式】更改为正常，【渐变】更改为灰色（R:212, G:206, B:201）到灰色（R:183, G:170, B:161），【角度】更改为 -158 度，如图 7.20 所示。完成之后单击【确定】按钮，效果如图 7.21 所示。

图 7.17 隐藏部分图形　　图 7.18 更改图层不透明度

步骤 12 使用步骤 8 的方法再绘制 1 个黑色图形，如图 7.19 所示。这将生成 1 个【形状 3】图层。

图 7.19 绘制图形

图 7.20 设置渐变叠加

图 7.21 渐变叠加效果

## 7.1.3 使用 Photoshop 制作包装顶部细节图像

步骤 01 选择工具箱中的【钢笔工具】，在选项栏中单击【选择工具模式】[路径]按钮，在弹出的选项中选择【形状】，将【填充】更改为白色，【描边】更改为无，绘制 1 个图形，如图 7.22 所示。这将生成 1 个【形状 4】图层。

图 7.22 绘制图形

步骤 02 在【图层】面板中，选中【形状 4】图层，单击面板底部的【添加图层样式】fx 按钮，在菜单中选择【渐变叠加】命令。

步骤 03 在弹出的对话框中将【混合模式】更改为正常，【渐变】更改为灰色（R:208，G:207，B:205）到灰色（R:192，G:191，B:189），【角度】更改为 -40 度，如图 7.23 所示。完成之后单击【确定】按钮，效果如图 7.24 所示。

图 7.23 设置渐变叠加

图 7.24 渐变叠加效果

步骤 04 选择工具箱中的【钢笔工具】，在适当位置绘制几个稍小的图形，制作出折叠立体效果，如图 7.25 所示。

图 7.25 绘制稍小的图形

步骤 05 在【图层】面板中，选中【形状 8】图层，单击面板底部【添加图层蒙版】按钮，再将图层【不透明度】更改为 10%，如图 7.26 所示。

步骤 06 选择工具箱中的【画笔工具】，在画布中右击，在弹出的面板中选择 1 个圆角笔触，将【大小】更改为 100 像素，【硬度】更改为 0%，如图 7.27 所示。

图 7.26 添加图层蒙版并更　　图 7.27 设置画笔笔触
改图层不透明度

步骤 07 将前景色更改为黑色，在图像部分区域涂抹，将部分图形颜色隐藏，效果如图 7.28 所示。

步骤 08 选择工具箱中的【钢笔工具】，在选项栏中将【填充】更改为无，【描边】更改为

白色,【描边宽度】更改为1像素,沿着手提袋开口边缘绘制线条,如图7.29所示。

图 7.28 隐藏部分图形颜色

图 7.29 绘制边缘线条

图 7.32 添加高斯模糊

图 7.33 绘制图形

步骤 09 选择工具箱中的【钢笔工具】，在手提袋底部绘制1个深棕色(R:79,G:62,B:41)三角形,如图7.30所示。这将生成1个【形状10】图层,将图层移至手提袋图像所在图层底部位置,如图7.31所示。

步骤 13 在弹出的对话框中,将【混合模式】更改为正常,【颜色】更改为黑色,【不透明度】更改为50%,取消勾选【使用全局光】复选框,将【角度】更改为65度,【距离】更改为1像素,如图7.34所示。完成之后单击【确定】按钮。

图 7.30 绘制图形

图 7.31 更改图层顺序

图 7.34 设置投影

步骤 10 选中【形状10】图层,执行菜单栏中的【滤镜】|【模糊】|【高斯模糊】命令,在弹出的对话框中单击【转换为智能对象】按钮,在出现的对话框中将【半径】更改为1像素,完成之后单击【确定】按钮,效果如图7.32所示。

步骤 14 选中【椭圆1】图层,在图像中按住Alt键向右侧拖动,将图像复制一份,如图7.35所示。

步骤 11 选择工具箱中的【椭圆工具】，在选项栏中将【填充】更改为灰(R:189,G:177,B:169),【描边】更改为无,在手提袋靠上方位置绘制一个椭圆图形,如图7.33所示。这将生成一个【椭圆1】图层。

步骤 12 在【图层】面板中,选中【椭圆1】图层,单击面板底部的【添加图层样式】按钮,在菜单中选择【投影】命令。

图 7.35 复制图像

### 7.1.4 使用 Photoshop 绘制手提带子

步骤01 选择工具箱中的【钢笔工具】，在选项栏中单击【选择工具模式】按钮，在弹出的选项中选择【形状】，将【填充】更改为白色，【描边】更改为无，绘制1个图形，如图 7.36 所示。这将生成1个【形状 11】图层。

图 7.38 渐变叠加效果

步骤04 选中【形状 11】图层，在图像中按住 Alt 键向右侧拖动，将图像复制一份并镜像处理，如图 7.39 所示。按 Ctrl+T 组合键对复制生成的图形执行【自由变换】命令，将图形适当旋转，完成之后按 Enter 键确认，如图 7.40 所示。

图 7.36 绘制图形

步骤02 在【图层】面板中，选中【形状 11】图层，单击面板底部的【添加图层样式】fx 按钮，在菜单中选择【渐变叠加】命令。

步骤03 在弹出的对话框中将【混合模式】更改为正常，【渐变】更改为深黄色（R:204，G:185，B:159）到深黄色（R:156，G:119，B:89），【角度】更改为 -100 度，如图 7.37 所示。完成后单击【确定】按钮，效果如图 7.38 所示。

图 7.39 复制并镜像图形　　图 7.40 旋转图形

步骤05 以步骤1~步骤3的方法再绘制图形并为其添加渐变叠加图层样式，如图 7.41 所示。

图 7.37 设置渐变叠加

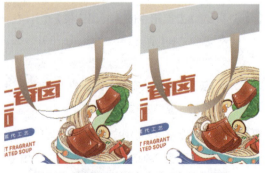

图 7.41 绘制图形并添加渐变叠加图层样式

步骤 06 在【图层】面板中，按住 Ctrl 键单击【形状 11】图层缩览图，将图层中图像载入选区，如图 7.42 所示。

步骤 07 按住 Ctrl 键的同时再按下 Shift 键，分别单击【形状 11 拷贝】及【形状 12】图层缩览图，将另外两个图层添加至选区，如图 7.43 所示。

更改为叠加，【不透明度】更改为 50%，【颜色】更改为白色，如图 7.45 所示。完成之后单击【确定】按钮，效果如图 7.46 所示。

图 7.45 设置描边

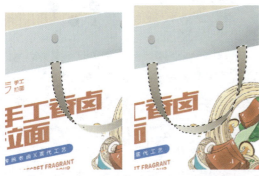

图 7.42 载入选区　　图 7.43 添加至选区

步骤 08 在【图层】面板中，单击面板底部的【创建新图层】按钮，新建 1 个【图层 2】图层。

步骤 09 将【图层 2】图层填充为白色，再将图层【填充】更改为 0%，如图 7.44 所示。

图 7.46 描边效果

步骤 12 选择工具箱中的【钢笔工具】，在选项栏中单击【选择工具模式】 路径 按钮，在弹出的选项中选择【形状】，将【填充】更改为黑色，【描边】更改为无，绘制 1 个不规则图形，如图 7.47 所示。这将生成 1 个【形状 13】图层，更改其图层顺序，如图 7.48 所示。

图 7.44 新建图层并填充颜色

步骤 10 在【图层】面板中，选中【图层 2】图层，单击面板底部的【添加图层样式】fx 按钮，在菜单中选择【描边】命令。

步骤 11 在弹出的对话框中将【大小】更改为 1 像素，【位置】更改为内部，【混合模式】

 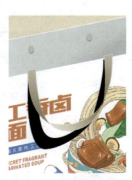

图 7.47 绘制图形　　图 7.48 更改图层顺序

步骤 13 选中【形状 13】图层，执行菜单栏中的【滤镜】|【模糊】|【高斯模糊】命令，在弹出的对话框中单击【删格化图像】按钮，在出现的对话框中将【半径】更改为 2 像素，完成之后单击【确定】按钮，效果如图 7.49 所示。

步骤 14 在【图层】面板中，选中【形状 13】图层，将图层【不透明度】更改为 20%，效果如图 7.50 所示。

图 7.51 添加图层蒙版　　图 7.52 设置画笔笔触

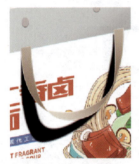
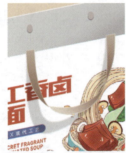

图 7.49 添加高斯模糊　　图 7.50 更改图层不透明度

步骤 15 在【图层】面板中，选中【形状 13】图层，单击面板底部的【添加图层蒙版】按钮，为其添加图层蒙版，如图 7.51 所示。

步骤 16 选择工具箱中的【画笔工具】，在画布中右击，在弹出的面板中选择 1 个圆角笔触，将【大小】更改为 100 像素，【硬度】更改为 0%，如图 7.52 所示。

步骤 17 将前景色更改为黑色，在图像的部分区域上涂抹，将部分颜色隐藏，如图 7.53 所示。

图 7.53 隐藏部分颜色

## 7.1.5 使用 Photoshop 制作卧式礼盒效果

步骤 01 执行菜单栏中的【文件】|【打开】命令，选择"拉面礼盒包装设计平面效果.jpg"文件，单击【打开】按钮，将打开的素材拖入画布中并适当缩小，如图 7.54 所示，图层名称将自动更改为"图层 3"。

图 7.54 添加素材图像

步骤 02 选择工具箱中的【钢笔工具】，在选项栏中单击【选择工具模式】按钮，在弹出的选项中选择【形状】，将【填充】更改为灰色（R:220，G:216，B:212），【描边】更改为无，绘制1个图形，如图7.55所示。这将生成1个【形状14】图层。

图 7.55 绘制图形

步骤 03 选择工具箱中的【矩形工具】，在选项栏中将【填充】更改为白色，在画布中绘制1个矩形，并适当拖动边角控制点，为矩形添加圆角效果，如图7.56所示。这将生成1个【矩形1】图层。

图 7.56 绘制图形

步骤 04 选中【矩形1】图层，按 Ctrl+T 组合键对其执行【自由变换】命令，再右击，从弹出的快捷菜单中选择【斜切】命令，拖动变形框右侧边缘控制点将其斜切变形，完成之后按 Enter 键确认，效果如图7.57所示。

图 7.57 将图形变形

步骤 05 在【图层】面板中，选中【矩形1】图层，单击面板底部的【添加图层样式】按钮，在菜单中选择【内发光】命令。

步骤 06 在弹出的对话框中将【混合模式】更改为正常，【不透明度】更改为75%，【颜色】更改为灰色（R:190，G:190，B:190），【大小】更改为10像素，如图7.58所示。

图 7.58 设置内发光

步骤 07 勾选【内阴影】复选框，将【混合模式】更改为正常，【颜色】更改为黑色，【不透明度】更改为20%，取消勾选【使用全局光】复选框，【角度】更改为-45度，【距离】更改为1像素，【大小】更改为1像素，如图7.59所示。完成之后单击【确定】按钮，效果如图7.60所示。

图 7.59 设置内阴影

图 7.60 添加图层样式效果

## 7.1.6 使用 Photoshop 绘制手提图像

**步骤 01** 选择工具箱中的【钢笔工具】，在选项栏中单击【选择工具模式】路径按钮，在弹出的选项中选择【形状】，将【填充】更改为深黄色（R:148，G:102，B:62），【描边】更改为无，绘制两个图形，将生成【形状 15】及【形状 16】两个新图层，如图 7.61 所示。

图 7.61 绘制图形

**步骤 02** 在【图层】面板中，选中【形状 15】图层，单击面板底部的【添加图层样式】fx按钮，在菜单中选择【渐变叠加】命令。

**步骤 03** 在弹出的对话框中将【混合模式】更改为叠加，【不透明度】更改为 75%，【渐变】更改为白色到透明，【角度】更改为 −140 度，如图 7.62 所示。完成之后单击【确定】按钮，效果如图 7.63 所示。

图 7.62 设置渐变叠加

图 7.63 渐变叠加效果

**步骤 04** 选择工具箱中的【钢笔工具】，以同样方法再绘制两个类似图形，制作出侧面立体效果，如图 7.64 所示。

多种实用包装设计 第 7 章

图 7.64 绘制图形制作侧面立体效果

步骤 05 绘制图形制作顶部立体边框效果，如图 7.65 所示。

图 7.65 制作顶部立体边框效果

步骤 06 选择工具箱中的【钢笔工具】，绘制 1 个深黄色（R:79，G:62，B:41）图形，如图 7.66 所示。这将生成 1 个【形状 24】图层，将其移至包装所在图像底部位置，如图 7.67 所示。

图 7.66 绘制图形　　图 7.67 更改图层顺序

步骤 07 选中【形状 24】图层，执行菜单栏中的【滤镜】|【模糊】|【高斯模糊】命令，在弹出的对话框中单击【删格化】按钮，在出现的对话框中将【半径】更改为 2 像素，完成之后单击【确定】按钮，效果如图 7.68 所示。

图 7.68 添加高斯模糊效果

## 7.1.7 使用 Photoshop 制作投影效果

步骤 01 选择工具箱中的【钢笔工具】，绘制 1 个深黄色（R:79，G:62，B:41）图形，如图 7.69 所示。这将生成 1 个【形状 25】图层，将其移至站立包装所在图像底部位置，如图 7.70 所示。

步骤 02 选中【形状 25】图层，执行菜单栏中的【滤镜】|【模糊】|【高斯模糊】命令，在弹出的对话框中单击【删格化】按钮，在出现的对话框中将【半径】更改为 2 像素，完成之后单击【确定】按钮，效果如图 7.71 所示。

图 7.69 绘制图形　　图 7.70 更改图层顺序

步骤 03 在【图层】面板中，选中【形状 25】图层，单击面板底部【添加图层蒙版】按钮，为其添加图层蒙版。

步骤 04　选择工具箱中的【画笔工具】，在画布中右击，在弹出的面板中选择1个圆角笔触，将【大小】更改为300像素，【硬度】更改为0%。

步骤 05　将前景色更改为黑色，在图像的部分区域上涂抹，将部分颜色隐藏，如图7.72所示。

步骤 06　对整体立体效果进行调整，这样就完成了效果制作，最终效果如图7.1所示。

图 7.71　添加高斯模糊效果　　　图 7.72　隐藏部分图像

## 7.2　易拉罐式饮品包装设计

### 设计构思

本例讲解易拉罐式饮品包装设计。在设计过程中，将红色作为整体包装主色调，添加矢量番茄素材元素作为易拉罐装饰元素，再添加简洁直观文字信息即可完成平面效果制作。在制作立体包装过程中添加渐变叠加图层样式来增强易拉罐质感，最终效果如图7.73所示。

图 7.73　最终效果

| 源文件 | 第 7 章 \ 易拉罐式饮品包装平面效果 .ai、易拉罐式饮品包装展示效果 .psd |
|---|---|
| 调用素材 | 第 7 章 \ 易拉罐式饮品包装 |
| 难易指数 | ★★★☆☆ |

## 操作步骤

### 7.2.1 使用 Illustrator 制作包装平面背景

**步骤 01** 执行菜单栏中的【文件】|【新建】命令，在弹出的对话框中设置【宽度】为 70 毫米，【高度】为 115 毫米，完成之后单击【创建】按钮，新建一个空白画板。

**步骤 02** 选择工具箱中的【矩形工具】■，绘制 1 个与画板大小相同的矩形，设置【填色】为浅灰色（R:248, G:252, B:255），【描边】为无，如图 7.74 所示。

**步骤 03** 选中矩形，按 Ctrl+C 组合键复制，再按 Ctrl+Shift+V 组合键粘贴，然后将粘贴的矩形更改为红色（R:215, G:75, B:39）并缩小其高度，如图 7.75 所示。

图 7.75 复制并粘贴图形

图 7.74 绘制矩形

### 7.2.2 使用 Illustrator 绘制主图形

**步骤 01** 选择工具箱中的【钢笔工具】✒，绘制 1 个图形，设置【填色】为红色（R:233, G:93, B:92），【描边】为无，如图 7.76 所示。

**步骤 02** 选中图形，将其【不透明度】更改为 90%，如图 7.77 所示。

图 7.76 绘制图形

图 7.77 更改不透明度

步骤 03 选择工具箱中的【钢笔工具】，绘制 1 个白色图形，如图 7.78 所示。

图 7.78 绘制图形

步骤 04 选中白色图形，执行菜单栏中的【效果】|【模糊】|【高斯模糊】命令，在弹出的对话框中将【半径】更改为 2 像素，如图 7.79 所示。完成之后单击【确定】按钮，效果如图 7.80 所示。

图 7.79 设置高斯模糊

图 7.80 高斯模糊效果

步骤 05 选中添加模糊效果后的图像，按 Ctrl+C 组合键复制，再按 Ctrl+Shift+V 组合键粘贴，并将粘贴的图像向右侧移动并等比缩小及旋转，如图 7.81 所示。

图 7.81 复制并变换图像

步骤 06 执行菜单栏中的【文件】|【打开】命令，选择"番茄 .png"文件，单击【打开】按钮，将打开的素材拖入画板中适当位置并缩小，如图 7.82 所示。

图 7.82 添加素材

步骤 07 将刚才绘制的图形复制数份并缩小，如图 7.83 所示。

图 7.83 复制图形

## 7.2.3 使用 Illustrator 输入文字信息

步骤 01　选择工具箱中的【文字工具】，输入文字，如图 7.84 所示。

步骤 02　选择工具箱中的【椭圆工具】，绘制 1 个椭圆，设置【填色】为红色（R:215，G:75，B:39），【描边】为无，如图 7.85 所示。

图 7.86　合并图形　　图 7.87　将图形复制并缩小

步骤 05　选择工具箱中的【文字工具】，输入文字，如图 7.88 所示。

图 7.84　输入文字　　图 7.85　绘制椭圆

步骤 03　选择工具箱中的【矩形工具】，按住 Shift 键绘制 1 个正方形。同时选中正方形和椭圆图形，在【路径查找器】面板中单击【联集】按钮，将两个图形合并为 1 个图形，如图 7.86 所示。

步骤 04　选中合并后的图形，双击工具箱中的【镜像工具】，在弹出的对话框中勾选【垂直】单选按钮，完成之后单击【复制】按钮，将复制生成的图形等比缩小，如图 7.87 所示。

图 7.88　输入文字

## 7.2.4 使用 Photoshop 制作包装轮廓

步骤 01　执行菜单栏中的【文件】|【新建】命令，在弹出的对话框中设置【宽度】为 1000 毫米，【高度】为 799 毫米，【分辨率】为 72 像素/英寸，新建一个空白画布。

步骤 02　在【图层】面板中，单击面板底部的【创建新图层】按钮，新建 1 个【图层 1】图层，并将图层填充为白色。

步骤 03　在【图层】面板中，选中【图层 1】图层，单击面板底部的【添加图层样式】fx 按钮，在菜单中选择【渐变叠加】命令。

步骤04 在弹出的对话框中将【混合模式】更改为正常,【渐变】更改为浅红色（R:254,G:249,B:245）到红色（R:245,G:167,B:145）,【样式】更改为径向,【角度】更改为0度,【缩放】更改为150%,完成之后单击【确定】按钮,如图7.89所示。

图 7.89 设置渐变叠加

步骤05 执行菜单栏中的【文件】|【打开】命令,选择"易拉罐式饮品包装平面效果.jpg"文件,单击【打开】按钮,将打开的素材拖入画布中并适当缩小,如图7.90所示。所在图层名称将自动更改为"图层2"。

图 7.90 添加素材

步骤06 选择工具箱中的【钢笔工具】，绘制1个不规则路径,如图7.91所示。

步骤07 按 Ctrl+Enter 组合键将路径转换为选区,选中【图层2】图层,将选区反选,按 Delete 键将选区中的图像删除,完成

之后按 Ctrl+D 组合键将选区取消,如图7.92 所示。

图 7.91 绘制路径　　图 7.92 删除图像

步骤08 在【图层】面板中,选中【图层2】图层,单击面板底部的【添加图层样式】fx按钮,在菜单中选择【渐变叠加】命令。

步骤09 在弹出的对话框中将【混合模式】更改为正片叠底,【渐变】更改为灰色,【角度】更改为0度,完成之后单击【确定】按钮,如图7.93所示。

图 7.93 设置渐变叠加

步骤10 选择工具箱中的【钢笔工具】，在选项栏中单击【选择工具模式】 路径 按钮,在弹出的选项中选择【形状】,将【填充】更改为白色,【描边】更改为无,绘制1个图形,如图7.94所示。这将生成1个【形状1】图层。

步骤11 选中【形状1】图层,执行菜单栏中的【滤镜】|【模糊】|【高斯模糊】命令,在弹

出的对话框中单击【转换为智能对象】按钮，在出现的对话框中将【半径】更改为 3 像素，完成之后单击【确定】按钮，效果如图 7.95 所示。

步骤 12 在图层面板中，选中【形状 1】图层，将图层混合模式更改为叠加，【不透明度】更改为 60%，如图 7.96 所示，效果如图 7.97 所示。

图 7.94 绘制图形　　图 7.95 添加高斯模糊　　图 7.96 更改图层混合模式　　图 7.97 更改图层混合模式后的效果

## 7.2.5 使用 Photoshop 制作高光效果

步骤 01 选择工具箱中的【矩形工具】，在选项栏中将【填充】更改为白色，绘制 1 个矩形，如图 7.98 所示。这将生成 1 个【矩形 1】图层。

步骤 02 选中【矩形 1】图层，执行菜单栏中的【滤镜】|【模糊】|【高斯模糊】命令，在弹出的对话框中单击【转换为智能对象】按钮，在出现的对话框中将【半径】更改为 10 像素，完成之后单击【确定】按钮，效果如图 7.99 所示。

图层混合模式更改为叠加，【不透明度】更改为 60%，如图 7.100 所示，效果如图 7.101 所示。

图 7.100 更改图层混合模式　　图 7.101 更改图层混合模式后的效果

步骤 04 在【图层】面板中，选中【矩形 1】图层，单击面板底部【添加图层蒙版】按钮，为其添加图层蒙版，如图 7.102 所示。

步骤 05 按住 Ctrl 键单击【图层 2】图层缩览图，将图形载入选区，执行菜单栏中【选择】|【反选】命令，将选区填充黑色，将部分图像隐藏，完成之后按 Ctrl+D 组合键将选区取消，效果如图 7.103 所示。

图 7.98 绘制矩形　　图 7.99 添加高斯模糊

步骤 03 在图层面板中，选中【矩形 1】图层，将

图 7.102 添加图层蒙版　　图 7.103 隐藏部分图像

步骤 06　选择工具箱中的【矩形工具】，在选项栏中将【填充】更改为白色，【描边】更改为无，在包装顶部绘制 1 个细长矩形，并适当拖动边角控制点，为矩形添加圆角效果，如图 7.104 所示。这将生成 1 个【矩形 2】图层。

图 7.104 绘制矩形

步骤 07　在【图层】面板中，选中【矩形 2】图层，单击面板底部的【添加图层样式】fx 按钮，在菜单中选择【渐变叠加】命令。

步骤 08　在弹出的对话框中将【混合模式】更改为正常，【渐变】更改为灰色，【角度】更改为 0 度，如图 7.105 所示。

图 7.105 设置渐变叠加

步骤 09　勾选【斜面和浮雕】复选框，将【大小】更改为 4 像素，取消勾选【使用全局光】复选框，【角度】更改为 0 度，【高度】更改为 90 度，【阴影模式】更改为正常，【颜色】更改为深灰色（R:47，G:46，B:43），【不透明度】更改为 50%，如图 7.106 所示。

图 7.106 设置斜面和浮雕

步骤 10　勾选【投影】复选框，将【混合模式】更改为正常，【颜色】更改为黑色，【不透明度】更改为 20%，取消勾选【使用全局光】复选框，将【角度】更改为 90 度，【距离】更改为 2 像素，【大小】更改为 2 像素，如图 7.107 所示。完成之后单击【确定】按钮，效果如图 7.108 所示。

图 7.107 设置投影

图 7.108 添加图层样式效果

## 7.2.6 使用 Photoshop 制作包装底部细节

步骤 01 选择工具箱中的【钢笔工具】，在选项栏中单击【选择工具模式】 路径 按钮，在弹出的选项中选择【形状】，将【填充】更改为白色，【描边】更改为无，在易拉罐底部绘制 1 个不规则图形，如图 7.109 所示。这将生成 1 个【形状 2】图层。

图 7.109 绘制图形

步骤 02 在【矩形 2】图层名称上右击，从弹出的快捷菜单中选择【拷贝图层样式】命令，在【形状 2】图层名称上右击，从弹出的快捷菜单中选择【粘贴图层样式】命令，效果如图 7.110 所示。

图 7.110 粘贴图层样式后的效果

步骤 03 双击【形状 2】图层样式名称，在弹出的对话框中勾选【渐变叠加】复选框，将【角度】更改为 90 度，如图 7.111 所示。完成之后单击【确定】按钮，并取消勾选【投影】复选框，效果如图 7.112 所示。

图 7.111 设置渐变叠加

图 7.112 渐变叠加效果

步骤 04 选择工具箱中的【矩形工具】，在选项栏中将【填充】更改为白色，【描边】更改为无，在易拉罐左侧绘制 1 个矩形，如图 7.113 所示。这将生成 1 个【矩形 3】图层。

步骤 05 选中【矩形 3】图层，执行菜单栏中的【滤镜】|【模糊】|【高斯模糊】命令，在弹出的对话框中单击【转换为智能对象】按钮，在出现的对话框中将【半径】更改为 4 像素，完成之后单击【确定】按钮，效果如图 7.114 所示。

图 7.113 绘制矩形

图 7.114 添加高斯模糊

步骤06 在【图层】面板中，选中【矩形3】图层，单击面板底部【添加图层蒙版】按钮，为其添加图层蒙版，如图7.115所示。

步骤07 按住Ctrl键单击【图层2】图层缩览图，将图形载入选区，执行菜单栏中【选择】|【反选】命令，将选区填充为黑色，将部分高光图像隐藏，完成之后按Ctrl+D组合键将选区取消，效果如图7.116所示。

图 7.115 添加图层蒙版

图 7.116 隐藏部分高光图像

## 7.2.7 使用 Photoshop 添加阴影效果

步骤01 选择工具箱中的【椭圆工具】，在选项栏中将【填充】更改为深红色（R:127，G:60，B:41），【描边】更改为无，在易拉罐底部位置绘制1个椭圆图形，如图7.117所示。这将生成1个【椭圆1】图层，将其移至【背景】图层上方，效果如图7.118所示。

步骤02 选中【椭圆1】图层，执行菜单栏中的【滤镜】|【模糊】|【高斯模糊】命令，在弹出的对话框中单击【转换为智能对象】按钮，在出现的对话框中将【半径】更改为1像素，完成之后单击【确定】按钮，效果如图7.119所示。

图 7.119 添加高斯模糊

步骤03 执行菜单栏中的【滤镜】|【模糊】|【动感模糊】命令，在弹出的对话框中将【角度】更改为0度，【距离】更改为60像素，完成之后单击【确定】按钮，这样就完成了效果制作，最终效果如图7.73所示。

图 7.117 绘制椭圆

图 7.118 更改图层顺序

## 7.3 袋装锅巴包装设计

**设计构思**

本例讲解袋装锅巴包装设计。在设计过程中，选用锅巴素材图像作为包装主视觉，通过绘制漂亮的装饰图形元素及添加详情文字信息来完成整体包装设计，在进行立体展示效果设计的过程中突出包装的立体质感。整个制作过程需要注意细节位置的处理，最终效果如图 7.120 所示。

图 7.120　最终效果

| 源文件 | 第 7 章 \ 袋装锅巴包装设计平面效果 .ai、袋装锅巴包装设计展示效果 .psd |
|---|---|
| 调用素材 | 第 7 章 \ 袋装锅巴包装设计 |
| 难易指数 | ★★★☆☆ |

**操作步骤**

### 7.3.1 使用 Illustrator 制作包装平面背景

步骤 01　执行菜单栏中的【文件】|【新建】命令，在弹出的对话框中设置【宽度】为 120 毫米，【高度】为 170 毫米，完成之后单击【创建】按钮，新建一个空白画板。

步骤 02　选择工具箱中的【矩形工具】，绘制 1 个与画板大小相同的白色矩形。

步骤 03　选中矩形，按 Ctrl+C 组合键复制，再按 Ctrl+Shift+V 组合键粘贴，然后将粘贴的矩形更改为淡红色（R:244，G:167，B:121），如图 7.121 所示。

步骤 04　选择工具箱中的【直接选择工具】，选中矩形顶部锚点并向下方拖动，将图形适当变形，如图 7.122 所示。

图 7.121 复制并粘贴图形　　图 7.122 将图形变形

步骤 05　选中变形后的图形,按 Ctrl+C 组合键复制,再按 Ctrl+Shift+V 组合键粘贴,然后将粘贴的矩形更改为红色(R:233,G:56,B:14),如图 7.123 所示。

步骤 06　选择工具箱中的【直接选择工具】,拖动图形顶部锚点,适当缩小其高度,如图 7.124 所示。

图 7.124 拖动锚点缩小图形高度

步骤 07　执行菜单栏中的【文件】|【打开】命令,选择"山脉.jpg"文件,单击【打开】按钮,将打开的素材拖入画板中的适当位置并缩小,如图 7.125 所示。

步骤 08　选中山脉图像,将其不透明度更改为 40%,如图 7.126 所示。

图 7.123 复制图形并粘贴

图 7.125 添加素材　　图 7.126 降低图像不透明度

## 7.3.2 使用 Illustrator 添加素材图像

步骤 01　执行菜单栏中的【文件】|【打开】命令,选择"锅巴.png"文件,单击【打开】按钮,将打开的素材拖入画板中的适当位置并缩小,如图 7.127 所示。

图 7.127 添加素材

图 7.132 绘制图形

步骤 02 选择工具箱中的【矩形工具】，按住 Shift 键绘制 1 个正方形，设置【填色】为蓝色（R:35，G:39，B:139），【描边】为无。

步骤 03 拖动矩形左上角的控制点，为矩形制作圆角效果，如图 7.128 所示。

步骤 04 选择工具箱中的【文字工具】，输入文字，如图 7.129 所示。

步骤 08 选择工具箱中的【矩形工具】，绘制 1 个矩形，设置【填色】为橙色（R:255，G:137，B:49），【描边】为无，如图 7.133 所示。

步骤 09 拖动矩形左上角的控制点，为矩形制作圆角效果，如图 7.134 所示。

图 7.128 制作圆角效果　　图 7.129 输入文字

步骤 05 选择工具箱中的【矩形工具】，绘制 1 个细长矩形，设置【填色】为蓝色（R:35，G:39，B:139），【描边】为无，如图 7.130 所示。

图 7.133 绘制矩形　　图 7.134 制作圆角效果

步骤 10 选中圆角矩形，按住 Alt+Shift 组合键向右侧拖动，将图形复制一份，再按 Ctrl+D 组合键 3 次将图形复制 3 份，如图 7.135 所示。

图 7.130 绘制矩形

步骤 06 拖动矩形左上角的控制点，为矩形制作圆角效果，如图 7.131 所示。

图 7.135 复制图形

步骤 11 选择工具箱中的【文字工具】，输入文字，如图 7.136 所示。

图 7.131 制作圆角效果

步骤 07 选择工具箱中的【钢笔工具】，绘制 1 个图形，设置【填色】为红色（R:233，G:56，B:14），【描边】为无，绘制 1 个旗帜图形，如图 7.132 所示。

图 7.136 输入文字

### 7.3.3 使用 Illustrator 制作包装标签

**步骤 01** 选择工具箱中的【矩形工具】，绘制1个与画板大小相同的矩形，将【填色】更改为无，【描边】更改为深灰色（R:21，G:26，B:28），【描边粗细】更改为1像素，绘制1个矩形，如图7.137所示。

图 7.137 绘制矩形

**步骤 02** 拖动矩形左上角的控制点，为矩形制作圆角效果，如图7.138所示。

图 7.138 制作圆角效果

**步骤 03** 选中圆角矩形，执行菜单中的【对象】|【扩展外观】命令，如图7.139所示。

图 7.139 扩展外观

**步骤 04** 选择工具箱中的【椭圆工具】，在圆角矩形左上角按住 Shift 键绘制1个正圆，设置【填色】为黑色，【描边】为无，如图 7.140 所示。

**步骤 05** 同时选中正圆及其下方的圆角矩形，在【路径查找器】面板中单击【减去顶层】按钮，将部分图形移除，如图 7.141 所示。

图 7.140 绘制正圆　　　图 7.141 移除部分图形

**步骤 06** 选择工具箱中的【钢笔工具】，设置【填色】为黑色，【描边】为无，在图形左上角位置绘制1个花朵图像，如图 7.142 所示。

图 7.142 绘制花朵图像

**步骤 07** 选择工具箱中的【矩形工具】，绘制1个矩形，设置【填色】为红色（R:230，G:13，B:34），【描边】为黑色，【描边粗细】为2像素，如图 7.143 所示。

**步骤 08** 拖动矩形左上角的控制点，为矩形制作圆角效果，如图 7.144 所示。

图 7.143 绘制矩形　　　图 7.144 制作圆角效果

**步骤 09** 选择工具箱中的【矩形工具】，绘制1个矩形，设置【填色】为红色（R:230，G:13，

B:34），【描边】为黑色，【描边粗细】为 2 像素，如图 7.145 所示。

步骤 10 拖动矩形左上角的控制点，为矩形制作圆角效果，如图 7.146 所示。

图 7.145 绘制矩形　　图 7.146 制作圆角效果

步骤 11 将大的圆角矩形调整到所有图层的上方，在图形上再次绘制数个类似图形或图像，添加装饰元素，如图 7.147 所示。

图 7.147 添加装饰元素

步骤 12 选择工具箱中的【文字工具】，输入文字，如图 7.148 所示。

图 7.148 输入文字

步骤 13 选中绘制的花朵图像，按住 Alt 键拖动，将其复制一份，并更改为蓝色（R:35，G:39，B:139）。以同样方法将蓝色花朵图像再复制一份，如图 7.149 所示。

图 7.149 复制图像

## 7.3.4 使用 Photoshop 制作包装立体轮廓

步骤 01 执行菜单栏中的【文字】|【新建】命令，在弹出的对话框中设置【宽度】为 1000 像素，【高度】为 700 像素，【分辨率】为 300 像素 / 英寸，新建一个空白画布。

步骤 02 在【图层】面板中，单击面板底部的【创建新图层】按钮，新建 1 个【图层 1】图层。

步骤 03 在【图层】面板中，选中【图层 1】图层，单击面板底部的【添加图层样式】fx 按钮，在菜单中选择【渐变叠加】命令。

步骤04 在弹出的对话框中将【混合模式】更改为正常，【渐变】更改为白色到浅红色（R:242，G:223，B:214），【样式】更改为径向，【角度】更改为0度，完成之后单击【确定】按钮，如图7.150所示。

图 7.150 设置渐变叠加

步骤05 执行菜单栏中的【文件】|【打开】命令，选择"袋装锅巴包装设计平面效果.jpg"文件，单击【打开】按钮，将打开的素材拖入画布中并适当缩小，如图7.151所示，图层名称将自动更改为"图层2"。

图 7.151 添加素材

步骤06 选择工具箱中的【钢笔工具】，沿包装边缘绘制1个不规则路径，按Ctrl+Enter组合键将路径转换为选区，如图7.152所示。

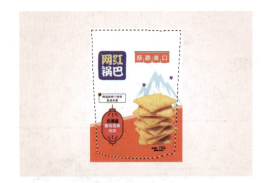

图 7.152 绘制路径并转换选区

步骤07 将选区反选，然后删除选区中的图像，完成之后按Ctrl+D组合键将选区取消，如图7.153所示。

步骤08 选择工具箱中的【钢笔工具】，在选项栏中单击【选择工具模式】 路径 按钮，在弹出的选项中选择【形状】，将【填充】更改为深黄色（R:65，G:10，B:21），【描边】更改为无。

步骤09 在包装左上角位置绘制1个不规则图形，如图7.154所示。这将生成一个【形状1】图层。

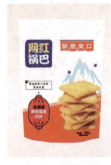

图 7.153 删除图像　　图 7.154 绘制图形

步骤10 执行菜单栏中的【滤镜】|【模糊】|【高斯模糊】命令，在弹出的对话框中单击【栅格化】按钮，然后在弹出的对话框中将【半径】更改为3像素，完成之后单击【确定】按钮，如图7.155所示。

步骤11 选中【形状1】图层，将图层【不透明度】更改为10%，如图7.156所示。

多种实用包装设计　第 7 章

图 7.155　添加高斯模糊　　图 7.156　更改不透明度

图 7.157　添加高斯模糊

**步骤 12**　以同样方法绘制多个相似图形并添加高斯模糊效果，如图 7.157 所示。

### 7.3.5　使用 Photoshop 制作阴影细节

**步骤 01**　选择工具箱中的【钢笔工具】，在选项栏中单击【选择工具模式】路径按钮，在弹出的选项中选择【形状】，将【填充】更改为深黄色（R:55，G:22，B:13），【描边】更改为无。

**步骤 02**　在包装左下角位置绘制 1 个不规则图形，如图 7.158 所示。这将生成一个【形状 6】图层。

**步骤 03**　执行菜单栏中的【滤镜】|【模糊】|【高斯模糊】命令，在弹出的对话框中单击【栅格化】按钮，然后在弹出的对话框中将【半径】更改为 10 像素，完成之后单击【确定】按钮，如图 7.159 所示。

图 7.158　绘制图形　　图 7.159　添加高斯模糊

**步骤 04**　选择工具箱中的【多边形套索工具】，在图像左侧区域绘制 1 个不规则选区，以选中部分图像，如图 7.160 所示。

**步骤 05**　将选区中的图像删除，完成之后按 Ctrl+D 组合键将选区取消，如图 7.161 所示。

图 7.160　绘制选区　　图 7.161　删除图像

**步骤 06**　在【图层】面板中，选中【形状 6】图层，将其拖至面板底部的【创建新图层】按钮上，生成 1 个【形状 6 拷贝】图层。

**步骤 07**　在【图层】面板中，选中【形状 6 拷贝】图层，按 Ctrl+T 组合键对复制生成的图形执行【自由变换】命令，再右击，从弹出的快捷菜单中选择【水平翻转】命令，完成之后按 Enter 键确认，并将其稍微移动至与原图像相对的位置，如图 7.162 所示。

图 7.162 变换图像

步骤 08 按住 Ctrl 键单击【图层 2】图层缩览图，将其载入选区，执行菜单栏中的【选择】|【反选】命令将选区反选，如图 7.163 所示。

步骤 09 分别选中【形状 6】及【形状 6 拷贝】图层，将选区中多余图像删除，如图 7.164 所示。

图 7.163 载入选区　　图 7.164 删除图像

### 7.3.6 使用 Photoshop 制作包装倒影效果

步骤 01 同时选中除【背景】和【图层 1】之外的所有图层，按 Ctrl+G 组合键将其编组，将生成的组的名称更改为"立体效果"。

步骤 02 在【图层】面板中，选中【立体效果】组，将其拖至面板底部的【创建新图层】按钮上，生成 1 个【立体效果 拷贝】组，选中【立体效果】组，按 Ctrl+E 组合键将其合并为一个图层，如图 7.165 所示。

步骤 03 选中【立体效果】图层，按 Ctrl+T 组合键对其执行【自由变换】命令，再右击，从弹出的快捷菜单中选择【垂直翻转】命令，完成之后按 Enter 键确认，将图像向下移动，如图 7.166 所示。

步骤 04 选中【立体效果】图层，按 Ctrl+T 组合键对其执行【自由变换】命令，再右击，从弹出的快捷菜单中选择【变形】命令，拖动变形框控制点将图像变形，完成之后按 Enter 键确认，如图 7.167 所示。

步骤 05 执行菜单栏中的【滤镜】|【模糊】|【高斯模糊】命令，在弹出的对话框中将【半径】更改为 2 像素，完成之后单击【确定】按钮，如图 7.168 所示。

图 7.167 将图像变形　　图 7.168 添加高斯模糊

步骤 06 在【图层】面板中，选中【立体效果】图层，将图层【不透明度】更改为 40%，再单击面板底部的【添加图层蒙版】按钮，为其添加图层蒙版，如图 7.169 所示。

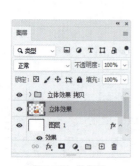
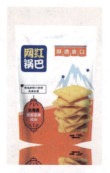

图 7.165 合并组　　图 7.166 变换图像

多种实用包装设计 第 7 章

图 7.169 添加图层蒙版

步骤 07 选择工具箱中的【渐变工具】■，编辑黑色到白色的渐变，单击选项栏中的【线性渐变】■按钮，在图像上拖动，将部分图像隐藏从而制作倒影效果，如图 7.170 所示。

图 7.170 隐藏部分图像

步骤 08 选择工具箱中的【钢笔工具】，在选项栏中单击【选择工具模式】 路径 ✓

按钮，在弹出的选项中选择【形状】，将【填充】更改为深黄色（R:55，G:22，B:13），【描边】更改为无，在包装底部绘制 1 个不规则图形，如图 7.171 所示。这将生成 1 个【形状 7】图层。

步骤 09 选中【形状 7】图层，执行菜单栏中的【滤镜】|【模糊】|【高斯模糊】命令，在弹出的对话框中单击【转换为智能对象】按钮，在出现的对话框中将【半径】更改为 3 像素，完成之后单击【确定】按钮，如图 7.172 所示。

图 7.171 绘制图形　　图 7.172 添加高斯模糊

步骤 10 在【图层】面板中，选中【形状 7】图层，将图层【不透明度】更改为 70%，这样就完成了效果制作，最终效果如图 7.120 所示。

## 7.4 新鲜牛肉丸包装设计

### 设计构思

本例讲解新鲜牛肉丸包装设计。在设计过程中选用牛肉丸素材图像作为主视觉，通过绘制绿色及黄色图形来制作包装底部，整个包装设计的视觉效果十分清爽、简洁，最终效果如图 7.173 所示。

| 源文件 | 第 7 章 \ 新鲜牛肉丸包装设计平面效果 .ai、新鲜牛肉丸包装设计展示效果 .psd |
| --- | --- |
| 调用素材 | 第 7 章 \ 新鲜牛肉丸包装设计 |
| 难易指数 | ★★★☆☆ |

247

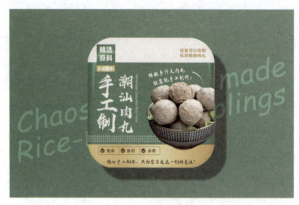

图 7.173 最终效果

> 操作步骤

## 7.4.1 使用 Illustrator 制作包装平面背景

**步骤01** 执行菜单栏中的【文件】|【新建】命令,在弹出的对话框中设置【宽度】为 200 毫米,【高度】为 200 毫米,完成之后单击【创建】按钮,新建一个空白画板。

**步骤02** 选择工具箱中的【矩形工具】 ,按住 Shift 键绘制 1 个矩形,设置【填色】为浅粉色(R:243,G:235,B:228),【描边】为无,如图 7.174 所示。

**步骤03** 拖动矩形左上角的控制点,为矩形制作圆角效果,如图 7.175 所示。

图 7.176 复制并粘贴图形

**步骤05** 选择工具箱中的【矩形工具】 ,绘制 1 个矩形,如图 7.177 所示。

**步骤06** 同时选中白色圆角矩形和刚绘制的矩形,在【路径查找器】面板中单击【减去顶层】 按钮,将部分图形移除,如图 7.178 所示。

图 7.174 绘制矩形　　图 7.175 制作圆角效果

**步骤04** 选中圆角矩形,按 Ctrl+C 组合键复制,再按 Ctrl+F 组合键粘贴,并将粘贴的图形更改为白色,如图 7.176 所示。

图 7.177 绘制矩形　　图 7.178 移除部分图形

步骤 07 选中剩余的白色图形，选择工具箱中的【渐变工具】，在图形上拖动为其填充金黄色系渐变，如图 7.179 所示。

图 7.179 填充渐变

图 7.180 绘制矩形

步骤 08 选择工具箱中的【矩形工具】，绘制 1 个矩形，设置【填色】为绿色（R:47，G:106，B:75），【描边】为无，如图 7.180 所示。

## 7.4.2 使用 Illustrator 处理素材图像

步骤 01 执行菜单栏中的【文件】|【打开】命令，选择"牛肉丸 .png"文件，单击【打开】按钮，将打开的素材拖入画板中适当位置并缩小，如图 7.181 所示。

图 7.181 添加素材

图 7.182 绘制矩形　　图 7.183 隐藏不需要的图像

步骤 04 选择工具箱中的【钢笔工具】，绘制 1 个三角形，设置【填色】为白色，【描边】为无，如图 7.184 所示。

图 7.184 绘制图形

步骤 02 选择工具箱中的【矩形工具】，绘制 1 个矩形，设置【填色】为黑色，【描边】为无，如图 7.182 所示。

步骤 03 同时选中图形及图像，右击，从弹出的快捷菜单中选择【建立剪切蒙版】命令，将不需要的图像隐藏，如图 7.183 所示。

步骤 05 选中三角形，按住 Alt+Shift 组合键向右侧拖动，将图形复制一份，再按 Ctrl+D

组合键数次，将图形复制多份，如图7.185所示。

图7.185 复制图形

步骤06 同时选中所有三角形，将其【不透明度】更改为30%，如图7.186所示。

图7.186 更改不透明度

## 7.4.3 使用Illustrator添加文字信息

步骤01 选择工具箱中的【文字工具】，输入文字，如图7.189所示。

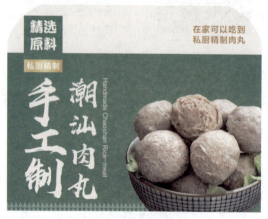

图7.189 输入文字

步骤02 选择工具箱中的【钢笔工具】，绘制1条弯曲路径，如图7.190所示。

步骤03 选择工具箱中的【路径文字工具】，在路径上单击并输入文字（汉仪雪君体简），如图7.191所示。

步骤07 选择工具箱中的【矩形工具】，绘制1个矩形，设置【填色】为绿色（R:47，G:106，B:75），【描边】为无，如图7.187所示。

步骤08 再绘制1个矩形，并为其填充金黄色系渐变，如图7.188所示。

图7.187 绘制矩形

图7.188 绘制矩形并填充渐变

图7.190 绘制路径

图7.191 输入文字

步骤04 选中路径文字，按住Alt键向下方拖动，将文字复制一份，并更改文字信息，如图7.192所示。

图7.192 复制文字

## 7.4.4 使用 Illustrator 绘制细节图像

**步骤 01** 选择工具箱中的【钢笔工具】，绘制 1 个箭头指示图形，设置【填色】为白色，【描边】为无，如图 7.193 所示。

图 7.193 绘制图形

**步骤 02** 选择工具箱中的【矩形工具】，绘制 1 个矩形，设置【填色】为无，【描边】为深红色（R:89，G:50，B:20），【描边粗细】为 1 像素，如图 7.194 所示。

**步骤 03** 拖动矩形左上角的控制点，为矩形制作圆角效果，如图 7.195 所示。

图 7.194 绘制矩形　　图 7.195 制作圆角效果

**步骤 04** 选择工具箱中的【钢笔工具】，绘制 1 条线段，设置【填色】为无，【描边】为深红色（R:89，G:50，B:20），【描边粗细】为 1 像素，如图 7.196 所示。

图 7.196 绘制线段

**步骤 05** 选中线段，按住 Alt+Shift 组合键向右侧拖动，将其复制一份，如图 7.197 所示。

图 7.197 复制线段

**步骤 06** 选择工具箱中的【椭圆工具】，按住 Shift 键绘制 1 个正圆，设置【填色】为深红色（R:89，G:50，B:20），【描边】为无，如图 7.198 所示。

**步骤 07** 选择工具箱中的【钢笔工具】，绘制 1 个对号线段，设置【描边】为黑色，【描边粗细】为 2 像素，如图 7.199 所示。

图 7.198 绘制正圆　　图 7.199 绘制线段

**步骤 08** 选中对号线段，执行菜单栏中的【对象】|【扩展】命令，在弹出的对话框中单击【确定】按钮，如图 7.200 所示。

**步骤 09** 同时选中对号线段及其下方正圆，在【路径查找器】面板中单击【减去顶层】按钮，将部分图形移除，如图 7.201 所示。

图 7.200 设置扩展　　图 7.201 移除部分图形

步骤⑩ 选中正圆，按住 Alt+Shift 组合键向右侧拖动，将图形复制一份，按 Ctrl+D 组合键将图形再复制一份，如图 7.202 所示。

图 7.202 复制图形

步骤⑪ 选择工具箱中的【文字工具】，输入文字，如图 7.203 所示。

图 7.203 输入文字

## 7.4.5 使用 Photoshop 打造展示背景

步骤① 执行菜单栏中的【文件】|【新建】命令，在弹出的对话框中设置【宽度】为 1000 像素，【高度】为 650 像素，【分辨率】为 300 像素/英寸，新建一个空白画布。

步骤② 在【图层】面板中，单击面板底部的【创建新图层】按钮，新建1个【图层1】图层，并将图层填充为白色。

步骤③ 在【图层】面板中，选中【图层1】图层，单击面板底部的【添加图层样式】按钮，在菜单中选择【渐变叠加】命令。

步骤④ 在弹出的对话框中将【混合模式】更改为正常，【渐变】更改为绿色（R:71, G:120, B:94）到绿色（R:55, G:102, B:77），【样式】更改为线性，【角度】更改为 -140 度，如图 7.204 所示。完成之后单击【确定】按钮，效果如图 7.205 所示。

图 7.204 设置渐变叠加

图 7.205 渐变叠加效果

步骤05 执行菜单栏中的【文件】|【打开】命令，选择"新鲜牛肉丸包装设计平面效果"文件，单击【打开】按钮，将打开的素材拖入画布中并适当缩小，如图 7.206 所示。其所在图层名称将自动更改为"图层 2"，将其重命名为"包装平面"。

快捷菜单中选择【斜切】命令，拖动变形框右侧边缘控制点将其斜切变形，完成之后按 Enter 键确认，如图 7.208 所示。

图 7.208 将文字斜切变形

步骤08 在图层面板中，选中【文字】图层，将其移至【包装平面】图层下方，再将其图层混合模式更改为叠加，【不透明度】更改为 30%，如图 7.209 所示，效果如图 7.210 所示。

图 7.206 添加素材

步骤06 选择工具箱中的【横排文字工具】，在图像中输入文字，如图 7.207 所示。

图 7.207 输入文字

步骤07 选中文字图层，按 Ctrl+T 组合键对其执行【自由变换】命令，再右击，从弹出的

图 7.209 更改图层混合模式　图 7.210 更改图层混合模式后的效果

## 7.4.6 使用 Photoshop 处理包装展示轮廓

步骤01 在【图层】面板中，选中【包装平面】图层，将其拖至面板底部的【创建新图层】按钮上，复制图层，将生成 1 个【包装平面 拷贝】图层。

步骤02 在【图层】面板中，选中【包装平面 拷贝】图层，单击面板底部的【添加图层样式】fx 按钮，在菜单中选择【斜面和浮雕】命令。

步骤03 在弹出的对话框中将【大小】更改为 2 像素，【软化】更改为 2 像素，取消勾选【使用全局光】复选框，【角度】更改为 0 度，【高度】更改为 30 度，【高光模式】更改为滤色，【不透明度】更改为 33%，【阴影模式】的【不透明度】更改为 20%，如图 7.211 所示。

图 7.211 设置斜面和浮雕

图 7.213 添加图层样式效果

步骤 04 勾选【内发光】复选框,将【混合模式】更改为叠加,【不透明度】更改为20%,【颜色】更改为黑色,【大小】更改为30像素,如图 7.212 所示。完成之后单击【确定】按钮,效果如图 7.213 所示。

步骤 05 在【图层】面板中,选中【包装平面】图层,单击面板底部的【添加图层样式】 $fx$ 按钮,在菜单中选择【投影】命令。

步骤 06 在弹出的对话框中将【混合模式】更改为正常,【颜色】更改为黑色,【不透明度】更改为40%,取消勾选【使用全局光】复选框,将【角度】更改为135度,【距离】更改为60像素,【大小】更改为6像素,完成之后单击【确定】按钮,如图 7.214 所示。

图 7.212 设置内发光

图 7.214 设置投影

## 7.4.7 使用 Photoshop 为展示轮廓添加高光

步骤 01 选择工具箱中的【钢笔工具】,在选项栏中单击【选择工具模式】 路径 按钮,在弹出的选项中选择【形状】,将【填充】更改为白色,【描边】更改为无,在包装左上角位置绘制1个图形,如图 7.215 所示。这将生成1个【形状 1】图层。

步骤 02 选中【形状 1】图层,执行菜单栏中的【滤镜】|【模糊】|【高斯模糊】命令,在弹出的对话框中单击【转换为智能对象】按钮,在出现的对话框中将【半径】更改为2像素,完成之后单击【确定】按钮如图 7.216 所示。

图 7.215 绘制图形　　图 7.216 添加高斯模糊

步骤 03 在图层面板中，选中【形状 1】图层，将其图层混合模式更改为叠加，【不透明度】更改为 40%，如图 7.217 所示，效果如图 7.218 所示。

图 7.217 更改图层混合模式　　图 7.218 更改图层混合模式后的效果

步骤 04 选中【形状 1】图层，在画布中按住 Alt+Shift 组合键向右侧拖动，将图形复制一份，按 Ctrl+T 组合键对复制生成的图形执行【自由变换】命令，再右击，从弹出的快捷菜单中选择【水平翻转】命令，并将其等比缩小，完成之后按 Enter 键确认，如图 7.219 所示。

步骤 05 选择工具箱中的【钢笔工具】，在选项栏中单击【选择工具模式】按钮，在弹出的选项中选择【形状】，将【填充】更改为无，【描边】更改为白色，沿包装边缘绘制 1 条线段，如图 7.220 所示。这将生成 1 个【形状 2】图层。

图 7.219 复制并变换图像

图 7.220 绘制线段

步骤 06 在【图层】面板中，选中【形状 2】图层，单击面板底部的【添加图层样式】按钮，在菜单中选择【渐变叠加】命令。

步骤 07 在弹出的对话框中将【混合模式】更改为叠加，【不透明度】更改为 100%，【渐变】更改为透明到白色，完成之后单击【确定】按钮，如图 7.221 所示。

图 7.221 设置渐变叠加

步骤 08 在图层面板中，选中【形状 2】图层，将图层【填充】更改为 0%，这样就完成了效果制作，最终效果如图 7.173 所示。

## 7.5 芋泥蛋黄饼包装设计

### 设计构思

本例讲解芋泥蛋黄饼包装设计。在设计过程中，将矢量芋头图像作为主视觉，通过绘制黄色图形和添加直观的文字信息来完成整体设计。整个包装设计十分简洁、漂亮，最终效果如图7.222所示。

图 7.222 最终效果

| 源文件 | 第 7 章 \ 芋泥蛋黄饼包装设计平面效果 .ai、芋泥蛋黄饼包装设计展示效果 .psd |
|---|---|
| 调用素材 | 第 7 章 \ 芋泥蛋黄饼包装设计 |
| 难易指数 | ★★★★☆ |

### 操作步骤

### 7.5.1 使用 Illustrator 制作包装平面背景

**步骤01** 执行菜单栏中的【文件】|【新建】命令，在弹出的对话框中设置【宽度】为60毫米，【高度】为40毫米，完成之后单击【创建】按钮，新建一个空白画板。

**步骤02** 选择工具箱中的【矩形工具】，按住Shift键绘制1个矩形，设置【填色】为黄色（R:250，G:244，B:196），【描边】为无，如图7.223所示。

图 7.223 绘制矩形

步骤 03  选择工具箱中的【椭圆工具】◯,按住 Shift 键绘制 1 个正圆,设置【填色】为黄色（R:253,G:222,B:70）,【描边】为白色,【描边粗细】为 8 像素,如图 7.224 所示。

图 7.224 绘制正圆

步骤 04  执行菜单栏中的【文件】|【打开】命令,选择"芋头 .png"文件,单击【打开】按钮,将打开的素材拖入画板中正圆位置并缩小,如图 7.225 所示。

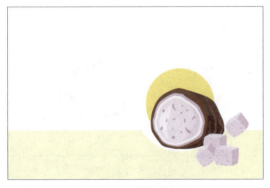

图 7.225 添加素材

步骤 05  选择工具箱中的【椭圆工具】◯,绘制 1 个椭圆,设置【填色】为紫色（R:193,G:159,B:201）,【描边】为无,如图 7.226 所示。

步骤 06  选中椭圆,右击,在弹出的菜单中选择【排列】|【后移一层】命令,更改图形顺序,将其移至素材图像后方,如图 7.227 所示。

图 7.226 绘制椭圆    图 7.227 更改顺序

步骤 07  执行菜单栏中的【文件】|【打开】命令,选择"图标 .ai"文件,单击【打开】按钮,将打开的素材拖入画板右上角位置并缩小,如图 7.228 所示。

步骤 08  选择工具箱中的【文字工具】T,输入文字,如图 7.229 所示。

图 7.228 添加素材    图 7.229 输入文字

步骤 09  选择工具箱中的【钢笔工具】✎,按住 Shift 键绘制 1 条水平线段,设置【填色】为无,【描边】为深黄色（R:124,G:78,B:36）,【描边粗细】为 0.25 像素,如图 7.230 所示。

图 7.230 绘制线段

步骤⑩ 选择工具箱中的【文字工具】，在线段下方输入文字，如图 7.231 所示。

图 7.231 输入文字

步骤⑪ 同时选中图标及部分文字，将其更改为白色，如图 7.232 所示。

图 7.232 更改颜色

步骤⑫ 选择工具箱中的【矩形工具】，绘制 1 个与画板大小相同的矩形，设置其【填色】为无，【描边】为白色，【描边粗细】为 0.1 像素，如图 7.233 所示。

图 7.233 绘制矩形

## 7.5.2 使用 Photoshop 添加平面素材

步骤① 执行菜单栏中的【文字】|【新建】命令，在弹出的对话框中设置【宽度】为 1000 像素，【高度】为 680 像素，【分辨率】为 72 像素/英寸，新建一个空白画布，将画布填充为绿色（R:129, G:167, B:66）。

步骤② 执行菜单栏中的【文件】|【打开】命令，选择"芋泥蛋黄饼包装设计平面效果.png"文件，单击【打开】按钮，将打开的素材拖入画布中并适当缩小，如图 7.234 所示。图层名称将自动更改为"图层 1"。

多种实用包装设计 第7章

图 7.234 添加素材

步骤 03 选择工具箱中的【矩形工具】，在选项栏中将【填充】更改为白色，【描边】更改为无，在图像中绘制1个与包装轮廓相同大小的矩形，如图 7.235 所示。这将生成1个【矩形1】图层，将其移至【图层1】图层下方，如图 7.236 所示。

图 7.235 绘制矩形

图 7.236 更改图层顺序

### 7.5.3 使用 Photoshop 绘制包装材质

步骤 01 在【图层】面板中，选中【矩形1】图层，将图层【不透明度】更改为 30%，如图 7.237 所示。

图 7.237 更改图层不透明度

步骤 02 选择工具箱中的【矩形选框工具】，沿包装图像边缘绘制1个矩形选区，如图 7.238 所示。

步骤 03 执行菜单栏中的【选择】|【反选】命令将选区反向选择，选中【图层1】图层，按 Delete 键将选区中的图像删除，完成之后按 Ctrl+D 组合键将选区取消，如图 7.239 所示。

步骤 04 执行菜单栏中的【文件】|【打开】命令，选择"饼.png"文件，单击【打开】按钮，将打开的素材拖入画布中并适当缩小，并将其移至【矩形1】图层下方，如图 7.240 所示。

步骤 05 在图层面板中，选中【矩形1】图层，右击，在弹出的菜单中选择【栅格化图层】命令，如图 7.241 所示。

图 7.238 绘制选区

图 7.239 删除图像

图 7.240 添加素材

图 7.241 栅格化图层

步骤 06 选择工具箱中的【钢笔工具】，在包装顶部绘制 1 个不规则路径，如图 7.242 所示。

步骤 07 按 Ctrl+Enter 组合键将路径转换为选区，选中【矩形 1】图层，按 Delete 键将选区中的图像删除，如图 7.243 所示。

步骤 10 选中【矩形 1】图层，将底部部分区域图像删除，如图 7.245 所示。

图 7.244 变换选区　　图 7.245 删除图像

步骤 11 在图层面板中，同时选中【矩形 1】和【图层 1】图层，按 Ctrl+E 组合键将其合并，并将生成的图层名称更改为"包装袋"，如图 7.246 所示。

图 7.242 绘制路径　　图 7.243 删除图像

步骤 08 选择任意选区工具，将选区向下移至矩形下方，右击，从弹出的快捷菜单中选择【变换选区】命令。

步骤 09 再右击，从弹出的快捷菜单中选择【垂直翻转】命令，完成之后按 Enter 键确认，如图 7.244 所示。

图 7.246 合并图层

## 7.5.4 使用 Photoshop 制作封口锯齿

步骤 01 选择工具箱中的【矩形工具】，在选项栏中将【填充】更改为黑色，【描边】更改为无，在包装左上角按住 Shift 键绘制一个矩形，如图 7.247 所示。这将生成一个【矩形 1】图层。

步骤 02 按 Ctrl+T 组合键对矩形执行【自由变换】命令，当出现弹框以后，在选项栏的【旋转】后方文本框中输入 45，完成之后按 Enter 键确认，如图 7.248 所示。

图 7.247 绘制矩形　　图 7.248 旋转图形

提示：将图形旋转之后，可根据实际需要再将其适当缩小。

步骤 03　选择工具箱中的【路径选择工具】，选中矩形，再按 Ctrl+Alt+T 组合键将矩形向下方变换复制一份，如图 7.249 所示。

步骤 04　按住 Ctrl+Alt+Shift 组合键的同时按 T 键多次，执行多重复制命令，将图像复制多份，如图 7.250 所示。

图 7.249　变换复制　　　图 7.250　多重复制

步骤 05　选中【矩形 1】图层，在画布中将图像向右侧平移复制一份，如图 7.251 所示。

图 7.251　复制图像

步骤 06　按住 Ctrl 键单击【矩形 1】图层缩览图，将其载入选区，再按住 Shift 键单击【矩形 1 拷贝】图层缩览图，将其加至选区，如图 7.252 所示。

图 7.252　载入选区

步骤 07　选中【包装袋】图层，将图像删除，完成之后按 Ctrl+D 组合键将选区取消，再将两个锯齿图像所在图层删除，如图 7.253 所示。

图 7.253　删除图像

## 7.5.5　使用 Photoshop 添加光影质感

步骤 01　选择工具箱中的【椭圆工具】，在选项栏中将【填充】更改为白色，【描边】更改为无，在包装顶部绘制 1 个椭圆图形，如图 7.254 所示。这将生成一个【椭圆 1】图层。

步骤 02　执行菜单栏中的【滤镜】|【模糊】|【高斯模糊】命令，在弹出的对话框中单击【栅格化】按钮，然后在弹出的对话框中将【半径】更改为 6 像素，完成之后单击【确定】按钮，如图 7.255 所示。

图 7.254　绘制椭圆　　　图 7.255　添加高斯模糊

步骤03 执行菜单栏中的【滤镜】|【模糊】|【动感模糊】命令,在弹出的对话框中将【角度】更改为0度,【距离】更改为200像素,设置完成之后单击【确定】按钮,如图7.256所示。

图7.256 添加动感模糊

步骤04 选择工具箱中的【多边形套索工具】,在图像中包装上半部分位置绘制1个不规则选区,将多余模糊图像选取,如图7.257所示。

步骤05 选中【椭圆1】图层,将选区中的图像删除,完成之后按Ctrl+D组合键将选区取消,如图7.258所示。

图7.257 载入选区　　图7.258 删除图像

步骤06 选中【椭圆1】图层,按住Alt键在画布中将其向下移动至与原图像相对的位置,将图像复制一份,按Ctrl+T组合键对其执行【自由变换】命令,再右击,从弹出的快捷菜单中选择【垂直翻转】命令,完成之后按Enter键确认,如图7.259所示。

步骤07 选择工具箱中的【钢笔工具】,在选项栏中单击【选择工具模式】按钮,在弹出的选项中选择【形状】,将【填充】更改为白色,【描边】更改为无,在包装顶部位置绘制1个不规则图形,如图7.260所示。这将生成1个【形状1】图层。

图7.259 复制图像　　图7.260 绘制图形

步骤08 执行菜单栏中的【滤镜】|【模糊】|【高斯模糊】命令,在弹出的对话框中单击【栅格化】按钮,然后在弹出的对话框中将【半径】更改为3像素,完成之后单击【确定】按钮,如图7.261所示。

步骤09 选中【形状1】图层,将图层【不透明度】更改为80%,效果如图7.262所示。

图7.261 添加高斯模糊　　图7.262 更改不透明度

步骤10 选中【形状1】图层,按住Alt键在画布中将图像向下移动至与原图像相对的位置,将图像复制一份,按Ctrl+T组合键对其执行【自由变换】命令,再右击,从弹出的快捷菜单中选择【垂直翻转】命令,完成之后按Enter键确认,如图7.263所示。

多种实用包装设计　第7章

添加高光质感图像效果，如图7.264所示。

图7.263　复制图像

图7.264　添加高光质感图像

步骤⑪　以同样方法再绘制数个类似图形，为包装

## 7.5.6　使用Photoshop添加压痕

步骤①　选择工具箱中的【直线工具】，在选项栏中将【填充】更改为深绿色（R:111，G:130，B:39），【描边】更改为无，【粗细】更改为1像素，在包装左侧封口位置按住Shift键绘制一条垂直线段，如图7.265所示。这将生成一个【直线1】图层。

步骤②　在【直线1】图层名称上右击，在弹出的菜单中选择【栅格化图层】命令，按住Ctrl键单击【直线1】图层缩览图将其载入选区，如图7.266所示。

图7.267　变换复制　　　图7.268　多重复制

步骤⑤　执行菜单栏中的【滤镜】|【模糊】|【高斯模糊】命令，在弹出的对话框中将【半径】更改为0.5像素，完成之后单击【确定】按钮，如图7.269所示。

图7.265　绘制线段　　　图7.266　载入选区

步骤③　按Ctrl+Alt+T组合键将线段向左侧变换复制一份，如图7.267所示。

步骤④　按住Ctrl+Alt+Shift组合键的同时按T键多次，执行多重复制命令，将其复制多份，如图7.268所示。

图7.269　添加高斯模糊

步骤⑥　在【图层】面板中，选中【直线1】图层，单击面板底部的【添加图层蒙版】按钮，

263

为其添加图层蒙版，如图 7.270 所示。

**步骤 07** 选择工具箱中的【画笔工具】，在画布中右击，在弹出的面板中选择 1 种圆角笔触，将【大小】更改为 170 像素，【硬度】更改为 0%，如图 7.271 所示。

图 7.272 隐藏图像并更改不透明度

**步骤 09** 将图像向右侧平移复制一份，如图 7.273 所示。

图 7.270 添加图层蒙版　　图 7.271 设置笔触

**步骤 08** 将前景色更改为黑色，在图像的部分区域上涂抹，隐藏部分图像，再将图层【不透明度】更改为 50%，效果如图 7.272 所示。

图 7.273 复制图像

## 7.5.7 使用 Photoshop 添加倒影及阴影

**步骤 01** 同时选中除背景层之外的所有图层，按 Ctrl+G 组合键将其编组，将生成的组的名称更改为"立体效果"。

**步骤 02** 选中【立体效果】组，将其拖至面板底部的【创建新图层】按钮上，生成 1 个【立体效果 拷贝】组。选中【立体效果】组，按 Ctrl+E 组合键将其合并为 1 个图层，并将图层名称更改为"倒影"，如图 7.274 所示。

图 7.274 复制组　　图 7.275 变换图像

**步骤 03** 按 Ctrl+T 组合键对【倒影】图层中的图像执行【自由变换】命令，再右击，从弹出的快捷菜单中选择【垂直翻转】命令，完成之后按 Enter 键确认，并将图像向下移动，如图 7.275 所示。

**步骤 04** 选中【倒影】图层，执行菜单栏中的【滤镜】|【模糊】|【高斯模糊】命令，在弹出的对话框中将【半径】更改为 2 像素，完成之后单击【确定】按钮，如图 7.276 所示。

**步骤 05** 在【图层】面板中，选中【倒影】图层，单击面板底部的【添加图层蒙版】按钮，为其添加图层蒙版，如图 7.277 所示。

钮，在出现的对话框中将【半径】更改为 5 像素，如图 7.280 所示。完成之后单击【确定】按钮，效果如图 7.281 所示。

图 7.276 添加高斯模糊

图 7.277 添加图层蒙版

**步骤 06** 选择工具箱中的【渐变工具】，编辑黑色到白色的渐变，单击选项栏中的【线性渐变】按钮，在图像上拖动，将部分图像隐藏从而制作倒影效果，如图 7.278 所示。

图 7.278 制作倒影

图 7.279 绘制椭圆

**步骤 07** 选择工具箱中的【椭圆工具】，在选项栏中将【填充】更改为深绿色（R:79, G:110, B:20），【描边】更改为无，在包装底部位置绘制 1 个椭圆图形，将生成一个【椭圆 2】图层，这将其移至【立体效果 拷贝】图层下方，效果如图 7.279 所示。

**步骤 08** 选中【椭圆 2】图层，执行菜单栏中的【滤镜】|【模糊】|【高斯模糊】命令，在弹出的对话框中单击【转换为智能对象】按

图 7.280 添加高斯模糊

图 7.281 高斯模糊效果

**步骤 09** 执行菜单栏中的【滤镜】|【模糊】|【动感模糊】命令，在弹出的对话框中将【角度】更改为 0 度，【距离】更改为 200 像素，完成之后单击【确定】按钮，这样就完成了效果制作，最终效果如图 7.222 所示。

## 7.6 方便煲仔饭包装设计

### 设计构思

本例讲解方便煲仔饭包装设计。在设计过程中将煲仔饭素材图像作为主视觉，通过将黄色系的主色系与圆形轮廓图像相结合，完成整个包装的设计。整个包装的视觉效果非常出色，最终效果如图 7.282 所示。

| 源文件 | 第 7 章\方便煲仔饭包装设计平面效果 .ai、方便煲仔饭包装设计展示效果 .psd |
|---|---|
| 调用素材 | 第 7 章\方便煲仔饭包装设计 |
| 难易指数 | ★★★★☆ |

图 7.282 最终效果

### 操作步骤

## 7.6.1 使用 Illustrator 制作包装平面背景

**步骤 01** 执行菜单栏中的【文件】|【新建】命令，在弹出的对话框中设置【宽度】为 200 毫米，【高度】为 200 毫米，完成之后单击【创建】按钮，新建一个空白画板。

**步骤 02** 选择工具箱中的【椭圆工具】，按住 Shift 键绘制 1 个正圆，设置【填色】为黄色（R:217，G:180，B:128），【描边】为无，如图 7.283 所示。

图 7.283 绘制正圆

**步骤 03** 选中正圆，按 Ctrl+C 组合键复制。

**步骤 04** 执行菜单栏中的【文件】|【打开】命令，选择"煲仔饭.png"文件，单击【打开】按钮，将打开的素材拖入画板中的适当位置并缩小，在当前位置添加素材，如图 7.284 所示。

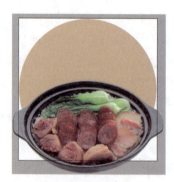

图 7.284 添加素材

**步骤 05** 按 Ctrl+F 组合键粘贴正圆，如图 7.285 所示。

**步骤 06** 同时选中复制的正圆及图像，右击，从弹出的快捷菜单中选择【建立剪切蒙版】命令，将不需要的图像隐藏，如图 7.286 所示。

多种实用包装设计　第 7 章

图 7.285　粘贴图形　　图 7.286　隐藏不需要的图像

步骤 07　按 Ctrl+Shift+V 组合键再次粘贴正圆，如图 7.287 所示。

步骤 08　选择工具箱中的【矩形工具】，绘制 1 个任意颜色的矩形，如图 7.288 所示。

步骤 12　拖动矩形左上角的控制点，为矩形制作圆角效果，如图 7.292 所示。

图 7.289　将图形分割　　图 7.290　删除多余图形

图 7.291　绘制矩形　　图 7.292　制作圆角效果

图 7.287　粘贴正圆　　图 7.288　绘制矩形

步骤 09　同时选中正圆及矩形，在【路径查找器】面板中单击【分割】图标分割图形，如图 7.289 所示。

步骤 10　在图形上右击，在弹出的菜单中选择【取消编组】命令，再将多余图形删除，并将保留的半圆形的【填色】设置为灰色（R:239，G:232，B:226），如图 7.290 所示。

步骤 11　选择工具箱中的【矩形工具】，绘制 1 个矩形，设置【填色】为红色（R:192，G:68，B:68），【描边】为无，如图 7.291 所示。

步骤 13　同时选中圆角矩形及其下方的半圆图形，在【路径查找器】面板中单击【分割】图标分割图形，再删除不需要的图像，如图 7.293 所示。

图 7.293　分割并删除不需要的图像

## 7.6.2　使用 Illustrator 添加文字信息

步骤 01　选择工具箱中的【文字工具】，输入文字，如图 7.294 所示。

267

图7.294 输入文字

**步骤02** 选择工具箱中的【矩形工具】▭，按住Shift键绘制1个正方形，设置【填色】为无，【描边】为灰色（R:239，G:235，B:230），【描边粗细】为1像素，如图7.295所示。

**步骤03** 拖动矩形左上角的控制点，为矩形制作圆角效果，如图7.296所示。

图7.295 绘制矩形　　图7.296 制作圆角效果

**步骤04** 选择工具箱中的【直线工具】╱，绘制1条倾斜线段，并设置其【描边】为灰色（R:239，G:235，B:230），【描边粗细】为1像素，如图7.297所示。

**步骤05** 选中线段，按Ctrl+C组合键复制，再按Ctrl+Shift+V组合键粘贴，双击工具箱中的【镜像工具】▷◁，在弹出的对话框中单击【垂直】单选按钮，完成之后单击【确定】按钮，如图7.298所示。

**步骤06** 选中工具箱中的【文字工具】T，输入文字，如图7.299所示。

图7.299 输入文字

**步骤07** 选择工具箱中的【矩形工具】▭，按住Shift键绘制1个正方形，设置【填色】为无，【描边】为黄色（R:217，G:180，B:128），【描边粗细】为2像素。

**步骤08** 拖动矩形左上角的控制点，为矩形制作圆角效果，如图7.300所示。

**步骤09** 选中矩形，按住Alt+Shift组合键向右侧拖动，将图形复制一份，再按Ctrl+D组合键3次，将图形复制3份，如图7.301所示。

图7.297 绘制线段　　图7.298 将线段镜像

图7.300 绘制圆角矩形　　图7.301 复制图形

**步骤10** 选择工具箱中的【文字工具】T，输入文字，如图7.302所示。

图7.302 输入文字

## 7.6.3 使用 Illustrator 对文字信息进行调整

步骤 01 选中【煲仔饭】文字，右击，在弹出的菜单中选择【创建轮廓】命令。

步骤 02 选中文字，执行菜单栏中的【对象】|【路径】|【偏移路径】命令，在弹出的对话框中将【位移】更改为1毫米，完成之后单击【确定】按钮，如图7.303所示。

图 7.303 偏移路径

步骤 03 选中偏移后的文字，将其【填色】更改为无，【描边宽度】更改为1像素，【描边】更改为深黄色（R:102，G:71，B:51），如图7.304所示。

图 7.304 添加描边

步骤 04 选择工具箱中的【矩形工具】，绘制1个细长矩形，设置【填色】为深黄色（R:102，G:71，B:51），【描边】为无，如图7.305所示。

步骤 05 选中矩形，按住 Alt+Shift 组合键向下方拖动，将矩形复制一份，如图7.306所示。

图 7.305 绘制矩形　　图 7.306 复制矩形

步骤 06 选择工具箱中的【钢笔工具】，绘制1条线段，设置【填色】为无，【描边】为白色，【描边粗细】为1像素，以同样方法再绘制1个箭头，如图7.307所示。

图 7.307 绘制线段及箭头

步骤 07 选择工具箱中的【矩形工具】，绘制1个矩形，设置【填色】为深黄色（R:102，G:71，B:51），【描边】为无，如图7.308所示。

步骤 08 拖动矩形左上角的控制点，为矩形制作圆角效果，如图7.309所示。

图 7.308 绘制矩形　　图 7.309 制作圆角效果

步骤 09 选择工具箱中的【文字工具】，输入文字，如图7.310所示。

图 7.310 输入文字

## 7.6.4 使用 Illustrator 添加细节信息

**步骤 01** 选择工具箱中的【矩形工具】，按住 Shift 键绘制 1 个正方形，设置【填色】为黄色（R:255，G:248，B:181），【描边】为无，如图 7.311 所示。

**步骤 02** 拖动矩形左上角的控制点，为矩形制作圆角效果，如图 7.312 所示。

图 7.311 绘制矩形　　　图 7.312 制作圆角效果

**步骤 03** 选择工具箱中的【文字工具】，输入文字，如图 7.313 所示。

图 7.313 输入文字

**步骤 04** 选中图文，执行菜单栏中的【对象】|【封套扭曲】|【用变形建立】命令，在弹出的对话框中将【弯曲】更改为 –24%，如图 7.314 所示。完成之后单击【确定】按钮，效果如图 7.315 所示。

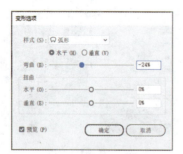

图 7.314 设置变形选项

图 7.315 将图文变形

**步骤 05** 执行菜单栏中的【文件】|【打开】命令，选择"雪花.png"文件，单击【打开】按钮，将打开的素材拖入画板中适当位置并缩小，在当前位置添加素材，如图 7.316 所示。

**步骤 06** 选择工具箱中的【文字工具】，输入文字，如图 7.317 所示。

图 7.316 添加素材　　　图 7.317 输入文字

**步骤 07** 选择工具箱中的【矩形工具】，绘制 1 个细长矩形，设置【填色】为白色，【描边】为无，如图 7.318 所示。

**步骤 08** 选中矩形，按住 Alt+Shift 组合键向下方拖动，将矩形复制一份，如图 7.319 所示。

图 7.318 绘制矩形　　　图 7.319 复制矩形

## 07 多种实用包装设计 第7章

步骤 09 选择工具箱中的【文字工具】，输入文字，如图 7.320 所示。

图 7.320 输入文字

## 7.6.5 使用 Photoshop 制作包装立体轮廓

步骤 01 执行菜单栏中的【文件】|【新建】命令，在弹出的对话框中设置【宽度】为 1100 毫米，【高度】为 700 毫米，【分辨率】为 72 像素/英寸，新建一个空白画布。

步骤 02 在【图层】面板中，单击面板底部的【创建新图层】按钮，新建 1 个【图层 1】图层，并将图层填充为白色。

步骤 03 在【图层】面板中，选中【图层 1】图层，单击面板底部的【添加图层样式】按钮，在菜单中选择【渐变叠加】命令。

步骤 04 在弹出的对话框中将【混合模式】更改为正常，【渐变】更改为深黄色（R:89, G:73, B:57）到黄色（R:171, G:137, B:107），【角度】更改为 -102 度，【缩放】更改为 80%，完成之后单击【确定】按钮，如图 7.321 所示。

步骤 05 选择工具箱中的【椭圆工具】，在选项栏中将【填充】更改为白色，【描边】更改为无，在画布中绘制 1 个椭圆图形，如图 7.322 所示。这将生成一个【椭圆 1】图层。

步骤 06 在【图层】面板中，选中【椭圆 1】图层，将其拖至面板底部的【创建新图层】按钮上，复制图层，生成 1 个【椭圆 1 拷贝】图层。选中【椭圆 1 拷贝】图层，在属性栏中将其【填充】更改为无，【描边】更改为深黄色（R:148, G:94, B:68），【描边宽度】更改为 1 像素，再将其等比缩小，如图 7.323 所示。

图 7.321 设置渐变叠加

图 7.322 绘制椭圆

图 7.323 复制图形并变换

步骤07 在【图层】面板中,选中【椭圆1】图层,单击面板底部的【添加图层样式】fx按钮,在菜单中选择【渐变叠加】命令。

步骤08 在弹出的对话框中将【混合模式】更改为正常,【渐变】更改为黄色(R:236,G:217,B:174)到黄色(R:244,G:202,B:142),【角度】更改为-130度,如图7.324所示。

图 7.324 设置渐变叠加

步骤09 勾选【描边】复选框,将【大小】更改为2像素,【位置】更改为内部,【混合模式】更改为叠加,【颜色】更改为白色,如图7.325所示。完成之后单击【确定】按钮,效果如图7.326所示。

图 7.325 设置描边

步骤10 选择工具箱中的【钢笔工具】 ,在选项栏中单击【选择工具模式】 按钮,在弹出的选项中选择【形状】,将【填充】更改为白色,【描边】更改为无,绘制1个图形,如图7.327所示。这将生成1个【形状1】图层,将【形状1】移至【图层1】上方,如图7.328所示。

图 7.326 添加图层样式效果

图 7.327 绘制图形　　图 7.328 更改图层顺序

步骤11 在【椭圆1】图层名称上右击,从弹出的快捷菜单中选择【拷贝图层样式】命令,在【形状1】图层名称上右击,从弹出的快捷菜单中选择【粘贴图层样式】命令,双击【渐变叠加】样式名称,打开【图层样式】对话框,将【渐变】更改为深黄色(R:167,G:122,B:83)到深黄色(R:129,G:83,B:17),【缩放】更改为70%,并取消勾选【描边】复选框,效果如图7.329所示。

图 7.329 复制并粘贴图层样式

## 7.6.6 使用 Photoshop 制作包装轮廓细节元素

**步骤 01** 选择工具箱中的【钢笔工具】，在选项栏中单击【选择工具模式】按钮，在弹出的选项中选择【形状】，将【填充】更改为无，【描边】更改为深黄色（R:104，G:65，B:37），【描边宽度】更改为 2 像素，在刚才绘制的图形位置绘制 1 条线段，如图 7.330 所示。这将生成 1 个【形状 2】图层。

**步骤 02** 选中【形状 2】图层，执行菜单栏中的【滤镜】|【模糊】|【高斯模糊】命令，在弹出的对话框中单击【转换为智能对象】按钮，然后在弹出的对话框中将【半径】更改为 1 像素，完成之后单击【确定】按钮，如图 7.331 所示。

图 7.330 绘制线段

图 7.331 添加高斯模糊

**步骤 03** 在【图层】面板中，选中【形状 2】图层，单击面板底部【添加图层蒙版】按钮，为其添加图层蒙版，如图 7.332 所示。

**步骤 04** 选择工具箱中的【渐变工具】，编辑黑色到白色的渐变，单击选项栏中的【线性渐变】按钮，在画布中拖动将部分图形颜色隐藏，如图 7.333 所示。

**步骤 05** 在【图层】面板中，选中【形状 2】图层，单击面板底部的【添加图层样式】按钮，在菜单中选择【投影】命令。

图 7.332 添加蒙版

图 7.333 隐藏部分图像

**步骤 06** 在弹出的对话框中，将【混合模式】更改为叠加，【颜色】更改为白色，【不透明度】更改为 70%，取消勾选【使用全局光】复选框，将【角度】更改为 0 度，【距离】更改为 1 像素，如图 7.334 所示。完成之后单击【确定】按钮，效果如图 7.335 所示。

图 7.334 设置投影

图 7.335 投影效果

**步骤 07** 选中【形状 2】图层，在图像中按住 Alt 键拖动，将其复制数份，如图 7.336 所示。

图 7.336 复制图像

**步骤08** 选择工具箱中的【椭圆工具】，在选项栏中将【填充】更改为白色，【描边】更改为无，绘制 1 个椭圆图形，如图 7.337 所示。这将生成 1 个【椭圆 2】图层。

图 7.337 绘制椭圆

**步骤09** 在【图层】面板中，选中【椭圆 2】图层，单击面板底部的【添加图层样式】fx 按钮，在菜单中选择【渐变叠加】命令。

**步骤10** 在弹出的对话框中将【混合模式】更改为正常，【渐变】更改为黄色（R:255, G:215, B:83）到黄色（R:219, G:170, B:78），【角度】更改为 70 度，如图 7.338 所示。

**步骤11** 勾选【描边】复选框，将【大小】更改为 1 像素，【位置】更改为内部，【混合模式】更改为柔光，【不透明度】更改为 80%，【颜色】更改为白色，如图 7.339 所示。完成之后单击【确定】按钮，效果如图 7.340 所示。

图 7.338 设置渐变叠加

图 7.339 设置描边

图 7.340 添加图层样式后的效果

## 7.6.7 使用 Photoshop 制作包装立体轮廓主视觉

**步骤01** 执行菜单栏中的【文件】|【打开】命令，选择"方便煲仔饭包装设计平面效果 .ai"文件，单击【打开】按钮，将打开的素材拖入画布中并适当缩小，如图 7.341 所示，图层名称将自动更改为"图层 2"。

步骤 02 选中【图层 2】图层,按 Ctrl+T 组合键对其执行【自由变换】命令,再右击,从弹出的快捷菜单中选择【扭曲】命令,拖动变形框控制点将其透视变形,完成之后按 Enter 键确认,如图 7.342 所示。

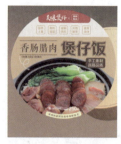 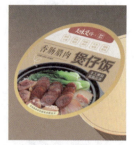

图 7.341 添加素材　　图 7.342 将图像变形

步骤 03 选择工具箱中的【钢笔工具】，在选项栏中单击【选择工具模式】按钮,在弹出的选项中选择【形状】,将【填充】更改为黄色（R:242,G:198,B:81），【描边】更改为无,在图像底部绘制 1 个不规则图形,如图 7.343 所示。这将生成 1 个【形状 3】图层。

步骤 04 以同样方法在素材图像顶部再绘制 1 个深黄色（R:212,G:167,B:84）的不规则图形,如图 7.344 所示。

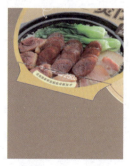 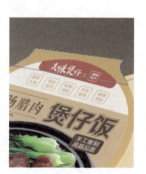

图 7.343 绘制图形　　图 7.344 绘制图形

步骤 05 按住 Ctrl 键单击【图层】面板中【椭圆 1】图层缩览图,将其载入选区,如图 7.345 所示。

步骤 06 按住 Ctrl+Shift+Alt 组合键单击【椭圆 2】图层缩览图,选取两个图像交叉区域的图像,如图 7.346 所示。

图 7.345 载入选区　　图 7.346 选取部分图像

步骤 07 在【图层】面板中,单击面板底部的【创建新图层】按钮,新建 1 个【图层 3】图层,将其移至【椭圆 2】图层下方,并将其填充为黑色。

步骤 08 在【图层】面板中,选中【图层 3】图层,单击面板底部的【添加图层样式】fx 按钮,在菜单中选择【投影】命令。

步骤 09 在弹出的对话框中,将【混合模式】更改为正常,【颜色】更改为深黄色（R:130,G:84,B:51），【不透明度】更改为 100%，取消勾选【使用全局光】复选框,将【角度】更改为 105 度,【距离】更改为 5，【大小】更改为 2 像素,如图 7.347 所示。完成之后单击【确定】按钮,效果如图 7.348 所示。

图 7.347 设置投影

图7.348 投影效果

步骤⑩ 选择工具箱中的【钢笔工具】，在选项栏中单击【选择工具模式】按钮，在弹出的选项中选择【形状】，将【填充】更改为深黄色（R:143，G:77，B:16），【描边】更改为无，在顶部位置绘制1个不规则图形，如图7.349所示。将生成1个【形状5】图层，将其移至【图层2】图层下方。

步骤⑪ 以同样方法在底部再绘制1个黑色图形，如图7.350所示。这将生成1个【形状6】图层。

图7.349 绘制图形　　图7.350 绘制图形

步骤⑫ 在【图层】面板中，选中【形状6】图层，单击面板底部的【添加图层样式】按钮，在菜单中选择【渐变叠加】命令。

步骤⑬ 在弹出的对话框中将【混合模式】更改为正常，【渐变】更改为黄色（R:207，G:124，B:29）到黄色（R:156，G:79，B:2），【角度】更改为-110度，【缩放】更改为60%，完成之后单击【确定】按钮，如图7.351所示。

步骤⑭ 使用步骤10中的方法再绘制1个黑色图形，这将生成1个【形状7】图层，将其移至【图层2】图层下方，如图7.352所示。

图7.351 设置渐变叠加

图7.352 绘制图形

步骤⑮ 在【图层】面板中，选中【形状7】图层，单击面板底部的【添加图层样式】fx按钮，在菜单中选择【渐变叠加】命令。

步骤⑯ 在弹出的对话框中将【混合模式】更改为正常，【渐变】更改为黄色（R:102，G:38，B:4）到黄色（R:159，G:88，B:27），【角度】更改为-30度，【缩放】更改为100%，完成之后单击【确定】按钮，如图7.353所示。

图7.353 设置渐变叠加

多种实用包装设计 第 7 章

步骤 17 选择工具箱中的【钢笔工具】，在选项栏中单击【选择工具模式】 路径 按钮，在弹出的选项中选择【形状】，将【填充】更改为无，【描边】更改为白色，【描边宽度】更改为1像素，绘制1个图形，如图7.354 所示。这将生成1个【形状8】图层。

步骤 18 在图层面板中，选中【形状8】图层，将其图层混合模式更改为叠加，【不透明度】更改为50%，如图7.355 所示，效果如图7.356 所示。

图 7.354 绘制图形

图 7.355 更改图层混合模式

图 7.356 更改图层混合模式后的效果

## 7.6.8 使用 Photoshop 为包装轮廓添加投影

步骤 01 选择工具箱中的【钢笔工具】，在选项栏中单击【选择工具模式】 路径 按钮，在弹出的选项中选择【形状】，将【填充】更改为黑色，【描边】更改为无。

步骤 02 在素材图像右下角位置绘制1个不规则图形，如图7.357 所示。这将生成1个【形状9】图层。

步骤 03 选中【形状9】图层，执行菜单栏中的【滤镜】|【模糊】|【高斯模糊】命令，在弹出的对话框中单击【栅格化】按钮，然后在弹出的对话框中将【半径】更改为2像素，完成之后单击【确定】按钮，如图7.358 所示。

步骤 04 在【图层】面板中，选中【形状9】图层，单击面板底部【添加图层蒙版】按钮，为其添加图层蒙版，如图7.359 所示。

步骤 05 选择工具箱中的【画笔工具】，在画布中右击，在弹出的面板中选择1个圆角笔触，将【大小】更改为120像素，【硬度】更改为0%，如图7.360 所示。

图 7.357 绘制图形

图 7.358 添加高斯模糊

图 7.359 添加图层蒙版

图 7.360 设置画笔笔触

步骤 06 将前景色更改为黑色，在图像的部分上区域涂抹，将部分颜色隐藏，如图 7.361 所示。

步骤 07 在图层面板中，选中【形状 9】图层，将图层【不透明度】更改为 60%，如图 7.362 所示。

步骤 11 选择工具箱中的【渐变工具】 ，编辑黑色到白色的渐变，单击选项栏中的【线性渐变】 按钮，在画布中拖动，将部分图形颜色隐藏，如图 7.365 所示。

图 7.361 隐藏部分颜色　　图 7.362 更改图层不透明度

图 7.365 隐藏部分图形颜色

步骤 08 选择工具箱中的【钢笔工具】 ，在选项栏中单击【选择工具模式】 路径 按钮，在弹出的选项中选择【形状】，将【填充】更改为黄色（R:209，G:157，B:100），【描边】更改为无，绘制 1 个图形，如图 7.363 所示。这将生成 1 个【形状 10】图层。

步骤 09 选中【形状 10】图层，按 Ctrl+Alt+F 组合键打开【高斯模糊】命令对话框，在弹出的对话框中将【半径】更改为 3 像素，完成之后单击【确定】按钮，如图 7.364 所示。

步骤 12 选择工具箱中的【钢笔工具】 ，在选项栏中单击【选择工具模式】 路径 按钮，在弹出的选项中选择【形状】，将【填充】更改为无，【描边】更改为深红色（R:102，G:38，B:4），【描边宽度】更改为 2 像素，在包装图像底部绘制 1 条线段，如图 7.366 所示。这将生成 1 个【形状 11】图层。

图 7.363 绘制图形　　图 7.364 添加高斯模糊

步骤 10 在【图层】面板中，选中【形状 10】图层，单击面板底部【添加图层蒙版】 按钮，为其添加图层蒙版。

图 7.366 绘制图形

步骤 13 选中【形状 11】图层，按 Ctrl+Alt+F 组合键打开【高斯模糊】命令对话框，在弹出的对话框中将【半径】更改为 1 像素，完成之后单击【确定】按钮，这样就完成了效果制作，最终效果如图 7.282 所示。

多种实用包装设计 第 7 章

## 7.7 瓶式果汁饮品包装设计

### 设计构思

本例讲解瓶式果汁饮品包装设计。在设计过程中，将绿色作为主题颜色，通过搭配绿叶与黄色柠檬片表现出新鲜美味的口味特征。整个包装可以很好地表现出果汁饮品的特点，最终效果如图 7.367 所示。

图 7.367 最终效果

| 源文件 | 第 7 章 \ 瓶式果汁饮品包装设计平面效果 .ai、瓶式果汁饮品包装设计展示效果 .psd |
|---|---|
| 调用素材 | 第 7 章 \ 瓶式果汁饮品包装设计 |
| 难易指数 | ★★★★☆ |

### 操作步骤

### 7.7.1 使用 Illustrator 制作包装底纹

步骤 01 执行菜单栏中的【文件】|【新建】命令，在弹出的对话框中设置【宽度】为 80 毫米，【高度】为 150 毫米，完成之后单击【创建】按钮，新建一个空白画板。

步骤 02 选择工具箱中的【矩形工具】，绘制 1 个与画板大小相同的矩形，将【填色】更改为绿色（R:75，G:159，B:0），【描边】更改为无，如图 7.368 所示。

步骤 03 拖动矩形左上角的控制点，将其转换为圆角矩形，如图 7.369 所示。

图 7.368 绘制矩形　　图 7.369 转换为圆角矩形

279

**步骤 04** 执行菜单栏中的【文件】|【打开】命令，选择"绿叶 2.png、橙子.png、橙子 2.png、橙子 3.png、绿叶.png"文件，单击【打开】按钮，将打开的素材拖入画板中的适当位置并缩小，如图 7.370 所示。

弹出的快捷菜单中选择【建立剪切蒙版】命令，将不需要的图像隐藏，如图 7.373 所示。

图 7.371 复制图像

图 7.370 添加素材

**步骤 05** 选中绿叶素材图像，按住 Alt 键拖动，将其复制一份并适当旋转，如图 7.371 所示。

**步骤 06** 选择工具箱中的【矩形工具】 ，绘制 1 个与画板大小相同的白色矩形，如图 7.372 所示。

**步骤 07** 同时选中白色矩形及素材图像，右击，从

图 7.372 绘制矩形

图 7.373 隐藏不需要的图像

## 7.7.2 使用 Illustrator 制作包装主视觉图形

**步骤 01** 选择工具箱中的【椭圆工具】 ，绘制 1 个椭圆，设置【填色】为无，【描边】为黑色，【描边粗细】为 30 像素，如图 7.374 所示。

**步骤 02** 选中黑色椭圆，按 Ctrl+C 组合键复制，然后将其【不透明度】更改为 40%，如图 7.375 所示。

**步骤 03** 再按 Ctrl+Shift+V 组合键粘贴椭圆，修改描边颜色为白色，并适当增加其高度，如图 7.376 所示。

图 7.374 绘制椭圆

多种实用包装设计 第 7 章

图 7.375 更改图形不透明度　图 7.376 粘贴图形

（R:255，G:151，B:0），【描边】为无，如图 7.381 所示。

步骤 04　选择工具箱中的【椭圆工具】○，绘制1个椭圆路径，如图 7.377 所示。

步骤 05　选择工具箱中的【路径文字工具】，在路径上单击并输入文字，如图 7.378 所示。

步骤 09　以同样方法在刚绘制的图形左下角位置再次绘制1个小的深橙色（R:186，G:106，B:0）不规则图形，如图 7.382 所示。

图 7.381 绘制图形　图 7.382 绘制图形

步骤 10　选中大图形，执行菜单栏中的【效果】|【风格化】|【投影】命令，在弹出的对话框中将【不透明度】更改为 30%，【X 位移】更改为 0 毫米，【Y 位移】更改为 1 毫米，【模糊】更改为 0 毫米，如图 7.383 所示。完成之后单击【确定】按钮，效果如图 7.384 所示。

图 7.377 绘制路径　图 7.378 输入文字

步骤 06　选择工具箱中的【钢笔工具】，绘制1条路径，如图 7.379 所示。

步骤 07　选择工具箱中的【路径文字工具】，在路径上单击并输入文字，如图 7.380 所示。

图 7.383 设置投影

图 7.379 绘制路径　图 7.380 输入文字

步骤 08　选择工具箱中的【钢笔工具】，绘制1个不规则图形，设置【填色】为橙色

图 7.384 投影效果

### 7.7.3 使用 Illustrator 添加文字信息

步骤 01 选择工具箱中的【文字工具】，输入文字，如图 7.385 所示。分别将输入的每一个文字进行适当的移动、旋转及缩放，如图 7.386 所示。

将打开的素材拖入画板中白色椭圆位置并缩小，在当前位置添加素材，如图 7.389 所示。

图 7.385 输入文字　　图 7.386 将文字变形

图 7.387 绘制不规则图形

步骤 02 选择工具箱中的【钢笔工具】，在文字左下角位置绘制 1 个图形，设置其【填色】为白色，【描边】为无。以同样方法在文字右上角再次绘制 1 个白色不规则图形，如图 7.387 所示。

步骤 03 选择工具箱中的【椭圆工具】，在图像左上角绘制 1 个椭圆，设置【填色】为白色，【描边】为无，如图 7.388 所示。

步骤 04 执行菜单栏中的【文件】|【打开】命令，选择"标志.png"文件，单击【打开】按钮，

图 7.388 绘制椭圆　　图 7.389 添加素材

### 7.7.4 使用 Photoshop 制作包装展示背景

步骤 01 执行菜单栏中的【文件】|【新建】命令，在弹出的对话框中设置【宽度】为 1200 毫米，【高度】为 750 毫米，【分辨率】为 72 像素/英寸，新建一个空白画布。

步骤 02 执行菜单栏中的【文件】|【打开】命令，选择"果园.jpg"文件，单击【打开】按钮，将打开的素材拖入画布中并适当缩小，如图 7.390 所示。

图 7.390 添加素材

多种实用包装设计　第 7 章

步骤 03　在图层面板中，选中【图层 1】图层，在其图层名称上右击，在弹出的菜单中选择【转换为智能对象】命令，如图 7.391 所示。

步骤 04　执行菜单栏中的【滤镜】|【模糊】|【高斯模糊】命令，在弹出的对话框中将【半径】更改为 3 像素，完成之后单击【确定】按钮，效果如图 7.392 所示。

图 7.391　转换为智能对象　　图 7.392　高斯模糊效果

步骤 05　执行菜单栏中的【文件】|【打开】命令，选择"木板.png"文件，单击【打开】按钮，将打开的素材拖入画布中并适当缩小其高度及增加其宽度，如图 7.393 所示。

图 7.393　添加素材图像并变形

## 7.7.5　使用 Photoshop 绘制包装立体轮廓

步骤 01　选择工具箱中的【钢笔工具】，在选项栏中单击【选择工具模式】按钮，在弹出的选项中选择【形状】，将【填充】更改为橙色（R:255，G:216，B:0），【描边】更改为无，绘制 1 个图形，如图 7.394 所示。这将生成 1 个【形状 1】图层。

图 7.394　绘制图形

步骤 02　在【图层】面板中，选中【形状 1】图层，单击面板底部的【添加图层样式】fx 按钮，在菜单中选择【渐变叠加】命令。

步骤 03　在弹出的对话框中将【混合模式】更改为柔光，【渐变】更改为黑色到透明再到黑色，【角度】更改为 0 度，如图 7.395 所示。完成之后单击【确定】按钮，效果如图 7.396 所示。

图 7.395　设置渐变叠加

图 7.396　渐变叠加效果

283

步骤04 选择工具箱中的【矩形工具】，在选项栏中将【填充】更改为白色，【描边】更改为无，在瓶口位置绘制1个矩形，如图7.397所示。

图7.398 设置内发光

图7.397 绘制矩形

步骤05 在【图层】面板中，选中【矩形1】图层，单击面板底部的【添加图层样式】fx按钮，在菜单中选择【内发光】命令。

步骤06 在弹出的对话框中将【混合模式】更改为正常，【不透明度】更改为100%，【颜色】更改为黄色（R:255，G:210，B:0），【大小】更改为8像素，如图7.398所示。完成之后单击【确定】按钮，效果如图7.399所示。

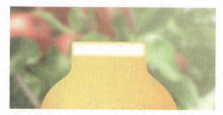

图7.399 内发光效果

步骤07 在【图层】面板中，选中【矩形1】图层，将其【填充】更改为0%，如图7.400所示，效果如图7.401所示。

图7.400 更改填充

图7.401 更改后的效果

## 7.7.6 使用Photoshop绘制包装瓶盖

步骤01 选择工具箱中的【钢笔工具】，在选项栏中单击【选择工具模式】按钮，在弹出的选项中选择【形状】，将【填充】更改为白色，【描边】更改为无，绘制1个瓶盖样式图形，如图7.402所示。这将生成1个【形状2】图层。

步骤02 在【图层】面板中，选中【形状2】图层，单击面板底部的【添加图层样式】fx按钮，在菜单中选择【渐变叠加】命令。

图7.402 绘制图形

步骤03 在弹出的对话框中将【混合模式】更改为正常，【渐变】更改为灰色系，【角度】更改为0度，如图7.403所示。

多种实用包装设计　第 7 章

图 7.403　设置渐变叠加

图 7.404　设置斜面和浮雕

步骤 04　勾选【斜面和浮雕】复选框，将【大小】更改为 2 像素，取消勾选【使用全局光】复选框，【角度】更改为 90 度，【高度】更改为 30 度，【阴影模式】更改为叠加，如图 7.404 所示。完成之后单击【确定】按钮，效果如图 7.405 所示。

图 7.405　添加图层样式后的效果

### 7.7.7　使用 Photoshop 制作瓶身

步骤 01　执行菜单栏中的【文件】|【打开】命令，选择"瓶式果汁饮品包装设计平面效果 .png"文件，单击【打开】按钮，将打开的素材拖入画布中并适当缩小，如图 7.406 所示。

步骤 02　选择工具箱中的【矩形工具】，在选项栏中将【填充】更改为白色，绘制 1 个白色矩形，如图 7.407 所示。

图 7.406　添加素材

图 7.407　绘制矩形

步骤 03　在图层面板中，选中【矩形 2】图层，将图层混合模式更改为柔光，如图 7.408 所示，效果如图 7.409 所示。

图 7.408　更改图层混合模式

图 7.409　更改图层混合模式后的效果

步骤 04　在【图层】面板中，选中【矩形 2】图层，单击面板底部的【添加图层蒙版】按钮，为其添加图层蒙版，如图 7.410 所示。

步骤 05　选择工具箱中的【画笔工具】，在画布中右击，在弹出的面板中选择 1 个圆角笔触，将【大小】更改为 110 像素，【硬度】更改为 0%，如图 7.411 所示。

步骤 06　将前景色更改为黑色，在图像的部分区域上涂抹，将部分颜色隐藏，如图 7.412 所示。

步骤 07　以同样方法在瓶身其他位置添加类似的高

285

光效果，如图 7.413 所示。 其图层混合模式更改为叠加，如图 7.416 所示，效果如图 7.417 所示。

图 7.410 添加图层蒙版　　图 7.411 设置画笔笔触

图 7.416 更改图层混合模式　　图 7.417 更改图层混合模式后的效果

- 步骤 ⑪ 在【图层】面板中，选中【矩形 4】图层，单击面板底部【添加图层蒙版】■按钮，为其添加图层蒙版，如图 7.418 所示。

- 步骤 ⑫ 按住 Ctrl 键单击【形状 1】图层缩览图，将图形载入选区，执行菜单栏中【选择】|【反选】命令，将选区填充为黑色，将部分图像隐藏，完成之后按 Ctrl+D 组合键将选区取消，如图 7.419 所示。

图 7.412 隐藏部分颜色　　图 7.413 添加高光

- 步骤 ⑧ 选择工具箱中的【矩形工具】■，在选项栏中将【填充】更改为白色，在瓶身右侧边缘绘制 1 个矩形，如图 7.414 所示。

- 步骤 ⑨ 选中【矩形 4】图层，执行菜单栏中的【滤镜】|【模糊】|【高斯模糊】命令，在弹出的对话框中单击【转换为智能对象】按钮，在出现的对话框中将【半径】更改为 5 像素，完成之后单击【确定】按钮，如图 7.415 所示。

图 7.418 添加图层蒙版　　图 7.419 隐藏部分图像

- 步骤 ⑬ 以同样方法为瓶身左侧边缘制作高光效果，如图 7.420 所示。

图 7.414 绘制矩形　　图 7.415 添加高斯模糊

- 步骤 ⑩ 在图层面板中，选中【矩形 4】图层，将

图 7.420 制作高光效果

## 7.7.8 使用 Photoshop 为瓶身添加阴影效果

步骤 01 选择工具箱中的【钢笔工具】，在选项栏中单击【选择工具模式】 路径 按钮，在弹出的选项中选择【形状】，将【填充】更改为深红色（R:55，G:22，B:13），【描边】更改为无，绘制1个不规则图形，如图7.421所示。这将生成1个【形状5】图层，将其移至【图层2】图层上方，如图7.422所示。

图 7.421 绘制图形　　图 7.422 更改图层顺序

步骤 02 选中【形状4】图层，执行菜单栏中的【滤镜】|【模糊】|【高斯模糊】命令，在弹出的对话框中单击【转换为智能对象】按钮，在出现的对话框中将【半径】更改为5像素，完成之后单击【确定】按钮，如图7.423所示。

步骤 03 在图层面板中，选中【形状5】图层，将图层【不透明度】更改为60%，如图7.424所示。

步骤 04 在图层面板中，同时选中除【背景】、【图层1】、【图层2】之外的所有图层，按Ctrl+G组合键将图层编组，并将组重命名为"饮料"。

步骤 05 在【图层】面板中，选中【饮料】组，将其拖至面板底部的【创建新图层】按钮上，复制组，将生成1个【饮料 拷贝】组，如图7.425所示。

图 7.425 将图层编组并复制组

步骤 06 选中【饮料 拷贝】组，在图像中将其向右侧平移，如图7.426所示。

图 7.426 移动图像

步骤 07 以同样方法将饮料图像再复制一份并向右侧平移，这样就完成了效果制作，最终效果如图7.367所示。

图 7.423 添加高斯模糊　　图 7.424 更改图层不透明度

## 7.8 课后习题

### 7.8.1 习题1——李子奶饮品包装设计

**设计构思**

本例讲解李子奶饮品包装设计。此款包装设计以纸质盒装牛奶为主题，通过绘制形象化的图形，使得整个包装的视觉效果相当出色，最终效果如图7.427所示。

图 7.427 最终效果

| 源文件 | 第7章\李子奶饮品包装立体效果.psd、李子奶饮品包装平面效果.ai |
|---|---|
| 调用素材 | 第7章\李子奶饮品包装设计 |
| 难易指数 | ★★★☆☆ |

### 7.8.2 习题2——进口海鲜包装设计

**设计构思**

本例讲解进口海鲜包装设计。此款包装以沉稳的黑色作为主题色调，体现产品的高端品质感，以绿色作为辅助色，突出产品的新鲜感，整体的包装十分大气，最终效果如图7.428所示。

| 源文件 | 第7章\进口海鲜包装立体效果.psd、进口海鲜包装平面.ai |
|---|---|
| 调用素材 | 第7章\进口海鲜包装设计 |
| 难易指数 | ★★★☆☆ |

多种实用包装设计 第 7 章

图 7.428 最终效果

## 7.8.3 习题 3——混合果干包装设计

### 设计构思

本例讲解混合果干包装设计。此款包装采用塑料材质，通过添加清晰的果干图像，并与主题色相结合，整个包装呈现出令人垂涎欲滴的视觉效果，最终效果如图 7.429 所示。

| 源文件 | 第 7 章\混合果干包装立体效果 .psd、混合果干包装平面 .ai |
|---|---|
| 调用素材 | 第 7 章\混合果干包装设计 |
| 难易指数 | ★★☆☆☆ |

图 7.429 最终效果

289

## 7.8.4 习题 4——高端耳机包装设计

**设计构思**

本例讲解高端耳机包装设计。在设计过程中，以浅蓝色作为背景，添加耳机图像作为整个包装的主视觉元素，使整个包装的视觉效果十分直观，最终效果如图 7.430 所示。

| 源文件 | 第 7 章\高端耳机包装立体效果 .psd、高端耳机包装平面效果 .ai |
|---|---|
| 调用素材 | 第 7 章\高端耳机包装设计 |
| 难易指数 | ★★★★☆ |

图 7.430 最终效果

# 第 8 章
## 主题宣传海报设计

**本章介绍**

本章讲解主题宣传海报设计。在设计领域中，有许多不同风格、不同类型的海报，这就要求设计者需要拥有对不同类型海报设计的独特见解以及设计思路。本章通过吃货节主题海报设计、联名口红海报设计、地产海报设计、鞋子主题海报设计、清新美味果饮海报设计和超级会员日海报设计，对不同风格的海报设计进行逐一讲解。通过学习本章的内容，读者可以掌握与主题宣传海报设计相关的知识。

**要点索引**

◎ 学习吃货节主题海报设计

◎ 掌握联名口红海报设计

◎ 学会地产海报设计

◎ 认识鞋子主题海报设计

◎ 掌握清新美味果饮海报设计

◎ 掌握超级会员日海报设计

## 8.1 吃货节主题海报设计

> 设计构思

本例讲解吃货节主题海报设计。在设计过程中，以橙黄色为海报主色调，将高清美食素材图像与直观的文字信息相结合，使得整个海报简洁且不失美观，最终效果如图 8.1 所示。

| 源文件 | 第 8 章\吃货节主题海报设计背景效果 .ai、吃货节主题海报设计整体效果 .psd |
|---|---|
| 调用素材 | 第 8 章\吃货节主题海报设计 |
| 难易指数 | ★★★☆☆ |

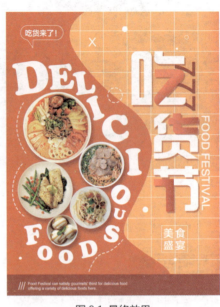

图 8.1 最终效果

> 操作步骤

### 8.1.1 使用 Illustrator 制作海报背景

步骤 01 执行菜单栏中的【文件】|【新建】命令，在弹出的对话框中将【宽度】更改为 200 毫米，【高度】更改为 260 毫米，完成之后单击【确定】按钮，新建一个空白画板。

步骤 02 选择工具箱中的【矩形工具】，绘制 1 个与画板大小相同的橙色（R:253，G:170，B:64）矩形，如图 8.2 所示。

步骤 03 选中矩形，按 Ctrl+C 组合键复制，再按 Ctrl+Shift+V 组合键粘贴，然后将粘贴的矩形的宽度缩小后平移至靠右侧位置。

步骤 04 选中复制的矩形，选择工具箱中的【渐变工具】，在图形上拖动为其填充橙色（R:253，G:170，B:64）到橙色（R:244，G:120，B:32）的线性渐变，如图 8.3 所示。

图 8.2 绘制矩形

图 8.3 填充渐变

步骤 05　选择工具箱中的【直线工具】，在矩形顶部位置按住 Shift 键绘制 1 条水平线段，设置【描边】为白色，【描边粗细】为 1 像素，如图 8.4 所示。

图 8.4　绘制线段

步骤 06　选中线段，按住 Alt+Shift 组合键向下方拖动，将线段复制一份，如图 8.5 所示。

图 8.5　复制线段

步骤 07　按 Ctrl+D 组合键数次，将线段复制多份，将整个矩形完全覆盖，如图 8.6 所示。

步骤 08　使用步骤 5 的方法再绘制 1 条垂直线段，如图 8.7 所示。

图 8.6　复制多份线段　　图 8.7　绘制垂直线段

步骤 09　以步骤 6 和步骤 7 的方法将垂直线段再复制多份，如图 8.8 所示。

图 8.8　复制多份线段

步骤 10　选择工具箱中的【钢笔工具】，设置【填色】为红色（R:231，G:86，B:31），【描边】为无，绘制 1 个不规则图形，如图 8.9 所示。

步骤 11　选择工具箱中的【矩形工具】，绘制 1 个矩形，设置【填色】为红色（R:185，G:46，B:13），【描边】为无，如图 8.10 所示。

图 8.9　绘制图形　　图 8.10　绘制矩形

## 8.1.2　使用 Photoshop 添加主视觉图像

步骤 01　执行菜单栏中的【文件】|【打开】命令，选择"清新美味套餐海报设计背景效果 .ai"文件。

步骤 02　在图层面板中，选中【图层 1】图层，执行菜单栏中的【图层】|【新建】|【图层背景】命令，如图 8.11 所示。

图 8.11 新建图层背景

**步骤 03** 执行菜单栏中的【文件】|【打开】命令,选择"美食.psd"文件,单击【打开】按钮,将打开的素材拖入画布中并适当缩小,如图 8.12 所示。

图 8.12 添加素材

**步骤 04** 在【图层】面板中,选中【美食】组,单击面板底部的【添加图层样式】fx按钮,在菜单中选择【渐变叠加】命令。

**步骤 05** 在弹出的对话框中将【混合模式】更改为叠加,【不透明度】更改为 70%,【渐变】更改为黄色(R:253,G:170,B:64)到透明,【角度】更改为 –30 度,如图 8.13 所示。

提示:此处的渐变色标可参照下图设置。

图 8.13 设置渐变叠加

**步骤 06** 勾选【投影】复选框,将【混合模式】更改为正常,【颜色】更改为红色(R:176,G:35,B:35),【不透明度】更改为75%,取消勾选【使用全局光】复选框,将【角度】更改为 120 度,【距离】更改为 10 像素,【大小】更改为 10 像素,如图 8.14 所示。完成之后单击【确定】按钮,效果如图 8.15 所示。

图 8.14 设置投影

图 8.15 添加图层样式后的效果

## 8.1.3 使用 Photoshop 添加主视觉文字信息

**步骤 01** 选择工具箱中的【横排文字工具】T，在图像中输入文字，如图 8.16 所示。

图 8.16 输入文字

**步骤 02** 在图层面板中，同时选中所有中文文字所在图层，在图层名称上右击，在弹出的快捷菜单中选择【转换为形状】命令，如图 8.17 所示。

图 8.17 将文字转换为形状

提示：为了保留原有文字，此处复制了吃货节文字图层，因此，在转换形状图层时图层名称显示为文字拷贝。

**步骤 03** 选择工具箱中的【钢笔工具】，在选项栏中单击【选择工具模式】按钮，在弹出的选项中选择【形状】，将【填充】更改为白色，【描边】更改为无，在吃文字位置绘制 1 个图形，如图 8.18 所示。这将生成 1 个【形状 1】图层。

图 8.18 绘制图形

**步骤 04** 在【图层】面板中，选中【形状 1】图层，单击面板底部的【添加图层样式】fx 按钮，在菜单中选择【渐变叠加】命令。

**步骤 05** 在弹出的对话框中将【混合模式】更改为正常，【渐变】更改为红色（R:253，G:116，B:74）到红色（R:205，G:39，B:23），【角度】更改为 –50 度，【缩放】更改为 30%，完成之后单击【确定】按钮，如图 8.19 所示。

图 8.19 设置渐变叠加

**步骤 06** 选中【形状 1】图层，将其移至【吃 拷贝】图层上方，执行菜单栏中的【图层】|【创建剪贴蒙版】命令，为当前图层创建剪贴蒙版（见图 8.20）将部分图形隐藏，如图 8.21 所示。

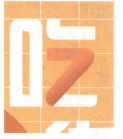

图 8.20 创建剪贴蒙版　　图 8.21 隐藏部分图形

**步骤 07** 以同样方法分别为"货"与"节"两个文字添加渐变叠加装饰图形,如图 8.22 所示。

**步骤 08** 在【图层】面板中,同时选中所有与吃货节文字相关的图形及文字所在图层,按 Ctrl+G 组合键将图层编组,将组重命名为"变形后文字"。

**步骤 09** 在【美食】组名称上右击,从弹出的快捷菜单中选择【拷贝图层样式】命令,在【变形后文字】组名称上右击,从弹出的快捷菜单中选择【粘贴图层样式】命令,如图 8.23 所示。

图 8.22 添加装饰图形　　图 8.23 将图层编组并粘贴图层样式

**步骤 10** 双击【变形后文字】组中的【投影】图层样式,在弹出的对话框中将【不透明度】更改为 50%,【距离】更改为 5 像素,【大小】更改为 2 像素,如图 8.24 所示。完成之后单击【确定】按钮,效果如图 8.25 所示。

图 8.24 更改投影参数

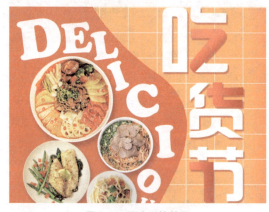

图 8.25 更改后的效果

**步骤 11** 选择工具箱中的【横排文字工具】,在图像中输入文字,如图 8.26 所示。

**步骤 12** 将输入的文字移至刚才【变形后文字】下方,效果如图 8.27 所示。

图 8.26 输入文字　　图 8.27 更改图层顺序

## 8.1.4 使用 Photoshop 添加装饰元素

**步骤 01** 选择工具箱中的【矩形工具】□，在选项栏中设置【填充】为无，【描边】为白色，【描边宽度】为1像素，在画布左上角绘制1个矩形，并适当拖动边角控制点，为矩形添加圆角效果，如图 8.28 所示。这将生成1个【矩形 2】图层。

**步骤 02** 选择工具箱中的【钢笔工具】，在选项栏中单击【路径操作】□按钮，在弹出的选项中选择【合并形状】，在椭圆左下角位置绘制1个三角形，如图 8.29 所示。

图 8.28 绘制圆角矩形　　图 8.29 绘制三角形

**步骤 03** 选择工具箱中的【横排文字工具】T，在图像中输入文字，如图 8.30 所示。

图 8.30 输入文字

**步骤 04** 选择工具箱中的【矩形工具】□，在选项栏中设置【填充】为无，【描边】为白色，【描边宽度】为1像素，按住 Shift 键绘制1个正方形，如图 8.31 所示。这将生成1个【矩形 3】图层。

**步骤 05** 选择工具箱中的【横排文字工具】T，在图像中输入文字，如图 8.32 所示。

图 8.31 绘制图形　　图 8.32 输入文字

**步骤 06** 选择工具箱中的【钢笔工具】，在选项栏中单击【选择工具模式】 路径 按钮，在弹出的选项中选择【形状】，将【填充】更改为无，【描边】更改为白色，【描边宽度】更改为2像素，单击【设置形状描边类型】 — 按钮，在弹出的选项中选择1种虚线描边类型，绘制1条弧形线段，如图 8.33 所示。这将生成1个【形状 4】图层。

**步骤 07** 选择工具箱中的【椭圆工具】○，在选项栏中将【填充】更改为无，【描边】为白色，【描边宽度】更改为2像素，单击【设置形状描边类型】 — 按钮，在弹出的选项中选择1种虚线描边类型，按住 Shift 键绘制1个正圆，如图 8.34 所示。

图 8.33 绘制线段　　图 8.34 绘制正圆

**步骤 08** 以同样方法在其他位置绘制图形或者输入文字，这样就完成了效果制作，最终效果如图 8.1 所示。

## 8.2 联名口红海报设计

**设计构思**

本例讲解联名口红海报设计。在设计过程中，将漂亮的花朵图像作为背景，通过制作放射图像并添加高清商品素材像制作出海报主视觉效果，最后添加相关文字信息即可完成整体效果制作，最终效果如图 8.35 所示。

| 源文件 | 第 8 章 \ 联名口红海报设计背景效果 .ai、联名口红海报设计整体效果 .psd |
|---|---|
| 调用素材 | 第 8 章 \ 联名口红海报设计 |
| 难易指数 | ★★★☆☆ |

图 8.35  最终效果

**操作步骤**

### 8.2.1 使用 Illustrator 制作背景图像

步骤 01 执行菜单栏中的【文件】|【新建】命令，在弹出的对话框中将【宽度】更改为 260 毫米，【高度】更改为 380 毫米，完成之后单击【确定】按钮，新建一个空白画板。

步骤 02 选择工具箱中的【矩形工具】，绘制 1 个与画板大小相同的红色（R:148，G:31，B:39）矩形，如图 8.36 所示。

步骤 03 选中矩形，按 Ctrl+C 组合键复制，再按 Ctrl+Shift+V 组合键粘贴，然后将粘贴的矩形更改为红色（R:234，G:108，B:109），并适当等比缩小，如图 8.37 所示。

图 8.36  绘制矩形        图 8.37  复制并缩小矩形

步骤 04 拖动矩形左上角的控制点，为矩形制作圆角效果，如图 8.38 所示。

主题宣传海报设计　第 8 章

图 8.38　制作圆角效果

步骤 05　选择工具箱中的【椭圆工具】，绘制1个椭圆，设置【填色】为浅红色（R:255，G:199，B:205），【描边】为红色（R:148，G:31，B:39），【描边粗细】为 4 像素，如图 8.39 所示。

步骤 06　选中正圆，按住 Alt+Shift 组合键向右侧拖动至与原图形相对的位置，如图 8.40 所示。

图 8.39　绘制正圆　　　　图 8.40　复制图形

步骤 07　以同样方法将两个正圆再复制两份，如图 8.41 所示。

图 8.41　复制图形

步骤 08　选择工具箱中的【钢笔工具】，绘制1个花朵图形，设置【填色】为无，【描边】为白色，【描边粗细】为 2 像素，如图 8.42 所示。

步骤 09　选中花朵图形，将其【不透明度】更改为 50%，如图 8.43 所示。

图 8.42　绘制图形　　　图 8.43　更改不透明度

步骤 10　选中花朵图形，在图像中按住 Alt 键拖动，将图形复制数份，如图 8.44 所示。

图 8.44　复制图形

步骤 11　选中红色矩形，按 Ctrl+C 组合键复制，再按 Ctrl+Shift+V 组合键粘贴，如图 8.45 所示。

步骤 12　同时选中所有图形及图像，右击，从弹出的快捷菜单中选择【建立剪切蒙版】命令，将不需要的图像隐藏，如图 8.46 所示。

图 8.45 复制图形　　图 8.46 隐藏不需要的图像

步骤13 选择工具箱中的【矩形工具】，绘制 1 个矩形，设置【填色】为浅红色（R:240，G:175，B:173），【描边】为红色（R:142，G:36，B:38），【描边粗细】为 3 像素，如图 8.47 所示。

步骤14 选择工具箱中的【钢笔工具】，绘制 1 个白色细长图形，如图 8.48 所示。

步骤15 将绘制的线条轮廓化处理，同时选中浅红色矩形和白色图形，在【路径查找器】面板中单击【减去顶层】按钮，将部分图形移除，如图 8.49 所示。

图 8.49 减去顶层

步骤16 在浅红色矩形上右击，在弹出的快捷菜单中选择【取消编组】命令，将上下两部分图形分开，如图 8.50 所示。

图 8.50 取消编组

图 8.47 绘制矩形　　图 8.48 绘制细长图形

## 8.2.2 使用 Illustrator 制作放射图像

步骤01 选择工具箱中的【矩形工具】，绘制 1 个白色矩形，如图 8.51 所示。

步骤02 选择工具箱中的【自由变换工具】，单击左上角的【透视扭曲】按钮，拖动矩形底部控制点将其透视变形，如图 8.52 所示。

步骤03 将图形中心点移至其底部位置，如图 8.53 所示。

步骤04 将图形旋转复制一份，如图 8.54 所示。

图 8.51 绘制矩形　　图 8.52 将图形透视变形

步骤 08 同时选中复制的放射图形及其下方的图形，右击，从弹出的快捷菜单中选择【建立剪切蒙版】命令，将不需要的图像隐藏，如图 8.58 所示。

图 8.53 更改中心点　　图 8.54 旋转复制

步骤 05 按 Ctrl+D 组合键数次，将图形复制多份，如图 8.55 所示。

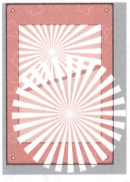

图 8.58 隐藏不需要的图形

步骤 09 将前面制作的放射图形复制一份，如图 8.59 所示。

步骤 10 以步骤 7 中的方法将放射图形下方图形再复制一份，如图 8.60 所示。

图 8.55 将图形复制多份

步骤 06 选中放射图形，将其等比缩小及移动，如图 8.56 所示。

步骤 07 选中放射图形下方的图形，按 Ctrl+C 组合键复制，再按 Ctrl+Shift+V 组合键粘贴，如图 8.57 所示。

图 8.59 粘贴图形　　图 8.60 复制并粘贴图形

步骤 11 以步骤 8 中的方法将部分图形隐藏，如图 8.61 所示。

图 8.56 缩小图形　　图 8.57 复制并粘贴图形

图 8.61 隐藏不需要的图形

步骤 12 双击上方放射图形，将其【不透明度】更改为 50%；以同样方法降低下方图形不透明度，如图 8.62 所示。

图 8.62 降低图形不透明度

### 8.2.3 使用 Photoshop 制作海报主视觉

步骤 01 执行菜单栏中的【文件】|【打开】命令，选择"联名口红海报设计背景效果 .jpg、草莓 .png、果汁 .png、红唇 .png、口红 .png、玫瑰 .png"文件，单击【打开】按钮，将打开的素材拖入背景图像中并适当缩小。选中【图层 2】（即果汁图像），将其复制一份并适当旋转，如图 8.63 所示。

图 8.64 绘制椭圆

图 8.65 更改图层顺序

图 8.63 打开背景并添加素材

步骤 02 选择工具箱中的【椭圆工具】○，绘制 1 个椭圆，设置【填色】为红色（R:153, G:41, B:55），【描边】为无，如图 8.64 所示。将生成的椭圆移至素材图像所在图层下方，如图 8.65 所示。

步骤 03 以同样方法在右下角位置再次绘制椭圆图形，如图 8.66 所示。

图 8.66 绘制椭圆图形

步骤 04 在【图层】面板中，选中【图层 2 拷贝】图层，单击面板底部的【添加图层样式】fx 按钮，在菜单中选择【投影】命令。

步骤 05 在弹出的对话框中，将【混合模式】更改为正片叠底，【颜色】更改为黑色，【不透明度】更改为 20%，取消勾选【使用全局光】复选框，将【角度】更改为 70 度，【距离】更改为 30 像素，【大小】更改为 10 像素，如图 8.67 所示。完成之后单击【确定】按钮，效果如图 8.68 所示。

主题宣传海报设计　第 8 章

图 8.67　设置投影

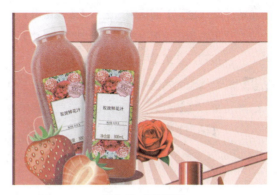

图 8.68　投影效果

## 8.2.4　使用 Photoshop 添加文字信息

**步骤 01**　选择工具箱中的【横排文字工具】，在图像中输入文字，如图 8.69 所示。

图 8.69　输入文字

**步骤 02**　选择工具箱中的【矩形工具】，在选项栏中将【填充】更改为红色（R:188，G:7，B:12），【描边】更改为深红色（R:142，G:36，B:38），【描边宽度】更改为 3 像素，按住 Shift 键在图像中绘制 1 个正方形，如图 8.70 所示。这将生成 1 个【矩形 1】图层。

**步骤 03**　适当拖动边角的控制点，为矩形添加圆角效果，如图 8.71 所示。

图 8.70　绘制正方形

图 8.71　添加圆角效果

**步骤 04**　选中【矩形 1】图层，在图像中按住 Alt 键向左上角方向拖动，将图形复制一份，并将其颜色更改为浅红色（R:253，G:202，B:207），如图 8.72 所示。

**步骤 05**　同时选中【矩形 1】及【矩形 1 拷贝】图层，在图像中按住 Alt+Shift 组合键向右侧平移拖动，将图形复制 3 份，如图 8.73 所示。

图 8.72　复制图形　　　图 8.73　复制多份图形

**步骤 06**　选择工具箱中的【横排文字工具】，在图像中输入文字，如图 8.74 所示。

图 8.74　输入文字

303

步骤07 在【图层】面板中,选中【玫瑰草莓】图层,单击面板底部的【添加图层样式】fx 按钮,在菜单中选择【描边】命令。

步骤08 在弹出的对话框中将【大小】更改为3像素,【颜色】更改为白色,完成之后单击【确定】按钮,如图8.75所示。

图 8.75 设置描边

步骤09 选择工具箱中的【钢笔工具】,在选项栏中单击【选择工具模式】 路径 按钮,在弹出的选项中选择【形状】,将【填充】更改为无,【描边】更改为白色,【描边宽度】更改为3像素,绘制1条线段,如图8.76所示。这将生成1个【形状1】图层。

图 8.76 绘制线段

步骤10 在【图层】面板中,选中【形状1】图层,单击面板底部的【添加图层样式】fx 按钮,在菜单中选择【描边】命令。

步骤11 在弹出的对话框中将【大小】更改为3像素,【颜色】更改为红色(R:188, G:7, B:12),完成之后单击【确定】按钮,如图8.77所示。

图 8.77 设置描边

步骤12 选中【形状1】图层,在图像中按住Alt键拖动,将线段复制一份并适当旋转。以同样方法将其再复制一份,如图8.78所示。

图 8.78 复制线段

步骤13 同时选中右上角图文,将其复制一份并移至画布左下角位置,如图8.79所示。

图 8.79 复制图文

步骤14 以步骤12中的方法将线段再复制3份并移至左下角位置,这样就完成了效果制作,最终效果如图8.35所示。

## 8.3 地产海报设计

### 设计构思

本例讲解地产海报设计。在设计过程中，以美观的地产楼盘图像作为主视觉，通过结合墨迹图像，使整体的视觉效果具有艺术特征，最后添加直观的文字信息即可完成整体海报设计，最终效果如图 8.80 所示。

图 8.80 最终效果

| 源文件 | 第 8 章 \ 地产海报设计整体效果 .ai、地产海报设计背景效果 .psd |
|---|---|
| 调用素材 | 第 8 章 \ 地产海报设计 |
| 难易指数 | ★★★☆☆ |

### 操作步骤

### 8.3.1 使用 Photoshop 制作主题背景

步骤 01 执行菜单栏中的【文件】|【新建】命令，在弹出的对话框中设置【宽度】为 1000 像素，【高度】为 700 像素，【分辨率】为 72 像素 / 英寸，新建一个空白画布。

步骤 02 执行菜单栏中的【文件】|【打开】命令，选择"墨迹 .png、楼盘 .jpg"文件，单击【打开】按钮，将打开的素材拖入画布中并适当缩小，如图 8.81 所示，所在图层名称将分别自动更改为"图层 1"及"图层 2"。

图 8.81 添加素材

步骤 03 选中【图层2】图层，执行菜单栏中的【图层】|【创建剪贴蒙版】命令，为当前图层创建剪贴蒙版（见图8.82）将部分图像隐藏，如图8.83所示。

图 8.82 创建剪贴蒙版

图 8.83 隐藏部分图像

步骤 04 选择工具箱中的【钢笔工具】，在选项栏中单击【选择工具模式】按钮，在弹出的选项中选择【形状】，将【填充】更改为深黄色（R:77，G:34，B:0），【描边】更改为无，绘制1个图形，如图8.84所示。这将生成1个【形状1】图层。

图 8.84 绘制图形

步骤 05 在【图层】面板中，选中【形状1】图层，将其拖至面板底部的【创建新图层】按钮上，复制图层，生成1个【形状1拷贝】图层。

步骤 06 选中【形状1拷贝】图层，将图形填充为黑色。

步骤 07 在【图层】面板中，选中【形状1拷贝】图层，单击面板底部【添加图层蒙版】按钮，为其添加图层蒙版，如图8.85所示。

步骤 08 选择工具箱中的【渐变工具】，编辑黑色到白色的渐变，单击选项栏中的【线性渐变】按钮，在画布中拖动将部分图形颜色隐藏，如图8.86所示。

图 8.85 添加图层蒙版

图 8.86 隐藏部分颜色

## 8.3.2 使用 Photoshop 制作卷面效果

步骤 01 选择工具箱中的【钢笔工具】，在选项栏中单击【选择工具模式】按钮，在弹出的选项中选择【形状】，将【填充】更改为黑色，【描边】更改为无，绘制1个图形，如图8.87所示。这将生成1个【形状2】图层。

图 8.87 绘制图形

步骤 02　在【图层】面板中，选中【形状 2】图层，单击面板底部的【添加图层样式】fx按钮，在菜单中选择【渐变叠加】命令。

步骤 03　在弹出的对话框中将【混合模式】更改为正常，【渐变】更改为深黄色（R:135, G:72, B:9）到黄色（R:240, G:226, B:119）到深黄色（R:182, G:115, B:23），并将黄色色标的【位置】更改为75%，【角度】更改为 120 度，【缩放】更改为30%，如图 8.88 所示。

更改为20像素，【高光模式】更改为正常，【颜色】更改为白色，【不透明度】更改为 100%，【阴影模式】更改为正片叠底，【颜色】更改为黄色（R:253, G:209, B:42），【不透明度】更改为 50%，如图 8.89 所示。完成之后单击【确定】按钮，效果如图 8.90 所示。

图 8.89　设置斜面和浮雕

图 8.88　设置渐变叠加

步骤 04　勾选【斜面和浮雕】复选框，将【大小】更改为 2 像素，取消勾选【使用全局光】复选框，【角度】更改为 90 度，【高度】

图 8.90　添加图层样式后的效果

## 8.3.3　使用 Illustrator 输入文字信息

步骤 01　执行菜单栏中的【文件】|【打开】命令，选择"地产海报设计背景效果 .psd"文件，单击【打开】按钮，在打开的对话框中单击【将图层拼合为单个图像】单选按钮，完成之后单击【确定】按钮，如图 8.91 所示。

图 8.91　打开文件

步骤02 选择工具箱中的【文字工具】，输入文字，如图8.92所示。

图8.92 输入文字

步骤03 选择工具箱中的【钢笔工具】，在文字位置绘制1条宽度为2像素的深黄色（R:77，G:34，B:0）线段，如图8.93所示。

图8.93 绘制线段

步骤04 选中线段，按住Alt+Shift组合键向下方拖动，将线段复制一份，按Ctrl+D组合键将线段再复制一份，如图8.94所示。

图8.94 复制线段

步骤05 选择工具箱中的【矩形工具】，绘制1个矩形，设置【填色】为深黄色（R:77，G:34，B:0），【描边】为无，如图8.95所示。

步骤06 选择工具箱中的【文字工具】，输入文字，如图8.96所示。

步骤07 选择工具箱中的【矩形工具】，绘制1个细长矩形，设置【填色】为白色，【描边】为无，如图8.97所示。

步骤08 选择工具箱中的【文字工具】，输入文字，如图8.98所示。

图8.95 绘制矩形

图8.96 输入文字

图8.97 绘制细长矩形

图8.98 输入文字

步骤09 选择工具箱中的【钢笔工具】，绘制1条线段，设置【填色】为无，【描边】为白色，【描边粗细】为1像素，如图8.99所示。

步骤10 选中线段，双击工具箱中的【镜像工具】，在弹出的对话框中单击【垂直】单选按钮，再单击【复制】按钮，如图8.100所示。

图8.99 绘制线段

图8.100 复制线段

## 8.3.4 使用 Illustrator 绘制装饰图形

**步骤 01** 选择工具箱中的【钢笔工具】，绘制 1 个图形，设置【填色】为深黄色（R:77，G:34，B:0），【描边】为无，如图 8.101 所示。

**步骤 02** 选中图形，将其【不透明度】更改为 70%，如图 8.102 所示。

**步骤 03** 选中图形，双击工具箱中的【镜像工具】，在弹出的对话框中单击【垂直】单选按钮，再单击【复制】按钮，并适当移动图形，如图 8.103 所示。

图 8.103 复制图形

图 8.101 绘制图形　　图 8.102 更改图形不透明度

## 8.3.5 使用 Illustrator 添加详细信息

**步骤 01** 选择工具箱中的【文字工具】，输入文字，如图 8.104 所示。

图 8.105 绘制图形

**步骤 04** 选择工具箱中的【椭圆工具】，按住 Shift 键绘制 1 个正圆，设置【填色】为无，【描边】为浅黄色（R:255，G:247，B:202），【描边粗细】为 0.5 像素，如图 8.106 所示。

图 8.104 输入文字

**步骤 02** 选择工具箱中的【钢笔工具】，绘制 1 个图形，设置【填色】为浅黄色（R:255，G:247，B:202），【描边】为无。

**步骤 03** 以同样方法再绘制数个类似图形，如图 8.105 所示。

**步骤 05** 选择工具箱中的【星形工具】，在圆形位置按住 Shift 键绘制 1 个星形，设置【填色】为红色（R:255，G:0，B:0），【描边】为无，如图 8.107 所示。

图 8.106 绘制正圆

图 8.107 绘制星形

步骤 07 选择工具箱中的【钢笔工具】，绘制 1 条水平线段，设置【填色】为无，【描边】为深黄色（R:175，G:132，B:52），【描边粗细】为 1 像素，如图 8.109 所示。

图 8.109 绘制线段

步骤 08 选中线段，按住 Alt+Shift 组合键向下方拖动，将线段复制一份，这样就完成了效果制作，最终效果如图 8.80 所示。

步骤 06 选择工具箱中的【文字工具】，输入文字，如图 8.108 所示。

图 8.108 输入文字

## 8.4 鞋子主题海报设计

### 设计构思

本例讲解鞋子主题海报设计。在设计过程中，以高清鞋子图像作为主视觉，通过绘制装饰图形并添加直观的文字信息即可完成整体海报效果设计，最终效果如图 8.110 所示。

| 源文件 | 第 8 章\鞋子主题海报设计整体效果 .ai、鞋子主题海报设计背景效果 .psd |
| --- | --- |
| 调用素材 | 第 8 章\鞋子主题海报设计 |
| 难易指数 | ★★★☆☆ |

图 8.110 最终效果

## 操作步骤

### 8.4.1 使用 Photoshop 制作纹理背景

**步骤01** 执行菜单栏中的【文件】|【新建】命令，在弹出的对话框中设置【宽度】为 800 像素，【高度】为 1200 像素，【分辨率】为 72 像素 / 英寸，新建一个空白画布，将画布填充为深灰色（R:53，G:53，B:53）。

**步骤02** 选择工具箱中的【矩形工具】，在选项栏中将【填充】更改为绿色（R:154，G:201，B:33），【描边】为无，在画布中绘制 1 个矩形，并适当拖动边角控制点，为矩形添加圆角效果，如图 8.111 所示。这将生成 1 个【矩形 1】图层。

**步骤03** 执行菜单栏中的【文件】|【打开】命令，选择"纸.jpg"文件，单击【打开】按钮，将打开的素材拖入画布中并适当缩小，如图 8.112 所示。其所在图层名称将自动更改为"图层 1"。

**步骤04** 选中【图层 1】图层，执行菜单栏中的【图像】|【调整】|【去色】命令，效果如图 8.113 所示。

图 8.113 去色

**步骤05** 在【图层】面板中，单击面板底部的【创建新图层】按钮，新建 1 个【图层 2】图层，并将图层填充为白色，如图 8.114 所示。

图 8.111 绘制图形

图 8.112 添加素材

图 8.114 新建图层并填充颜色

### 8.4.2 使用 Photoshop 制作撕纸特效

**步骤01** 选择工具箱中的【多边形套索工具】，在图像中绘制 1 个不规则选区，如图 8.115 所示。

图 8.115 绘制选区

完成之后单击【确定】按钮，效果如图 8.120 所示。

图 8.119 设置晶格化　　图 8.120 晶格化后的效果

步骤 02 在【图层】面板中，选中【图层 2】图层，单击面板底部的【添加图层蒙版】◻按钮，为其添加图层蒙版，如图 8.116 所示，效果如图 8.117 所示。

步骤 05 执行菜单栏中的【滤镜】|【滤镜库】命令，在弹出的对话框中选择【画笔描边】|【喷色描边】，将【描边长度】更改为 12，【喷色半径】更改为 10，如图 8.121 所示。完成之后单击【确定】按钮，效果如图 8.122 所示。

图 8.116 添加图层蒙版　　图 8.117 添加图层蒙版后的效果

步骤 03 按住 Ctrl 键单击【图层 2】图层蒙版缩览图，将其载入选区，如图 8.118 所示。

图 8.121 设置喷色描边

图 8.118 将图层蒙版载入选区

步骤 04 执行菜单栏中的【滤镜】|【像素化】|【晶格化】命令，在弹出的对话框中将【单元格大小】更改为 30，如图 8.119 所示。

图 8.122 喷色描边后的效果

步骤06 执行菜单栏中的【选择】|【修改】|【收缩】命令，在弹出的对话框中将【收缩量】更改为 10 像素，如图 8.123 所示。完成之后单击【确定】按钮，效果如图 8.124 所示。

图 8.123 设置收缩量

图 8.124 收缩后的效果

步骤07 在【图层】面板中，单击面板底部的【创建新图层】按钮，新建 1 个【图层 3】图层，将图层填充为黑色，如图 8.125 所示。

步骤08 执行菜单栏中的【文件】|【打开】命令，选择"纸 2.jpg"文件，单击【打开】按钮，将打开的素材拖入画布中并适当缩小，如图 8.126 所示。其所在图层名称将自动更改为"图层 4"。

图 8.125 新建图层并填充颜色　　图 8.126 添加素材

步骤09 选中【图层 4】图层，执行菜单栏中的【图层】|【创建剪贴蒙版】命令，为当前图层创建剪贴蒙版（见图 8.127），将部分图像隐藏，如图 8.128 所示。

图 8.127 创建剪贴蒙版　　图 8.128 隐藏部分图像

步骤10 在【图层】面板中，选中【图层 4】图层，单击面板底部的【创建新的填充或调整图层】按钮，在弹出的菜单中选择【色相/饱和度】命令，在出现的面板中勾选【着色】复选框，单击【调整剪切到此图层】按钮，将【色相】更改为 86，【饱和度】更改为 57，【明度】更改为 -40，如图 8.129 所示，效果如图 8.130 所示。

图 8.129 设置色相/饱和度　　图 8.130 设置后的效果

步骤11 在图层面板中，同时选中除【背景】及【矩形 1】之外的所有图层，按 Ctrl+G 组合键将图层编组，将组重命名为"纹理"，如图 8.131 所示。

步骤12 在【图层】面板中，选中【纹理】组，单击面板底部的【添加图层蒙版】按钮，

为其添加图层蒙版，如图 8.132 所示。

图 8.131 将图层编组

图 8.132 添加图层蒙版

步骤 13 按住 Ctrl 键单击【矩形 1】图层缩览图，将其载入选区，如图 8.133 所示。

步骤 14 将选区反选，并填充为黑色，隐藏部分图像，完成之后按 Ctrl+D 组合键将选区取消，如图 8.134 所示。

图 8.133 载入选区

图 8.134 隐藏部分图像

### 8.4.3 使用 Photoshop 处理素材图像

步骤 01 执行菜单栏中的【文件】|【打开】命令，选择"鞋.png"文件，单击【打开】按钮，将打开的素材拖入画布中并适当缩小，如图 8.135 所示。

图 8.135 添加素材

步骤 02 在【图层】面板中，选中【图层 5】图层，单击面板底部的【添加图层样式】fx 按钮，在菜单中选择【投影】命令。

步骤 03 在弹出的对话框中，将【混合模式】更改为正常，【颜色】更改为黑色，【不透明度】更改为 20%，取消勾选【使用全局光】复选框，将【角度】更改为 100 度，【距离】更改为 10 像素，【大小】更改为 25 像素，如图 8.136 所示。完成之后单击【确定】按钮，效果如图 8.137 所示。

图 8.136 设置投影

图 8.137 投影效果

## 8.4.4 使用 Photoshop 添加文字信息

步骤 01 选择工具箱中的【横排文字工具】T，在图像中输入文字，如图 8.138 所示。

图 8.138 输入文字

步骤 02 选中【CHAO】图层，按 Ctrl+T 组合键对其执行【自由变换】命令，再右击，从弹出的快捷菜单中选择【斜切】命令，拖动变形框右侧边缘控制点将其斜切变形，完成之后按 Enter 键确认，如图 8.139 所示。

图 8.139 将文字变形

步骤 03 在【图层】面板中，选中【CHAO】图层，将其【填充】更改为 0%。单击面板底部的【添加图层样式】fx 按钮，在菜单中选择【描边】命令。

步骤 04 在弹出的对话框中将【大小】更改为 2 像素，【不透明度】更改为 20%，【颜色】更改为黑色，如图 8.140 所示。完成之后单击【确定】按钮，效果如图 8.141 所示。

图 8.140 设置描边

图 8.141 描边效果

步骤 05 选中【CHAO】图层，按住 Alt 键向下拖动，将文字复制一份，将生成 1 个【CHAO 拷贝】图层，如图 8.142 所示。

步骤 06 在图层面板中，同时选中【CHAO】及【CHAO 拷贝】图层，将其移至鞋子所在图层下方，如图 8.143 所示。

图 8.142 复制文字

图 8.143 更改图层顺序

## 8.4.5 使用 Illustrator 添加文字信息

步骤 01 执行菜单栏中的【文件】|【打开】命令，选择"鞋子主题海报设计背景效果.psd"文件，单击【打开】按钮，在打开的对话框中单击【将图层拼合为单个图像】单选按钮，完成之后单击【确定】

按钮，如图8.144所示。

图8.144 打开文件

步骤02 选择工具箱中的【文字工具】T，输入文字，如图8.145所示。

图8.145 输入文字

步骤03 选中【潮流青年】文字，执行菜单栏中的【对象】|【变换】|【倾斜】命令，在弹出的对话框中将【倾斜角度】更改为12°，如图8.146所示。完成之后单击【确定】按钮，效果如图8.147所示。

图8.146 设置斜切　　图8.147 斜切效果

步骤04 以同样方法为下方文字添加斜切效果，如图8.148所示。

图8.148 添加斜切效果

步骤05 选择工具箱中的【文字工具】T，输入文字，并将文字斜切变形，如图8.149所示。

图8.149 输入文字并将其变形

步骤06 选择工具箱中的【矩形工具】，绘制1个矩形，设置【填色】为绿色（R:151，G:207，B:81），【描边】为无，如图8.150所示。

步骤07 选择工具箱中的【直接选择工具】，同时选中矩形左上角及右上角锚点并向右侧拖动，将图形变形，如图8.151所示。

图8.150 绘制矩形　　图8.151 将图形变形

步骤08 选中矩形，右击，在弹出的快捷菜单中选择【排列】|【后移一层】命令，更改图形顺序，如图8.152所示。

步骤09 选中矩形，按住Alt键向下方拖动，将图形复制一份，并增加下方图形宽度，如图8.153所示。

图8.152 更改图形顺序　　图8.153 复制图形并变形

## 8.4.6 使用 Illustrator 绘制装饰图形

步骤01 选择工具箱中的【矩形工具】■，绘制1个细长矩形，设置【填色】为深灰色（R:36，G:41，B:51），【描边】为无，如图8.154所示。

步骤02 选择工具箱中的【钢笔工具】，在矩形右侧位置绘制1个图形，设置【填色】为深灰色（R:36，G:41，B:51），【描边】为无，如图8.155所示。

图8.154 绘制矩形　　图8.155 再次绘制图形

步骤03 选择工具箱中的【钢笔工具】，绘制1条水平虚线，如图8.156所示。

图8.156 绘制虚线

步骤04 再次选择工具箱中的【钢笔工具】，绘制两条稍短线段，如图8.157所示。

图8.157 绘制线段

步骤05 同时选中两个稍短线段，按住Alt键向右侧拖动，将图形复制一份，如图8.158所示。

步骤06 选择工具箱中的【文字工具】T，输入文字，并将文字斜切变形，如图8.159所示。

图8.158 复制图形　　图8.159 输入文字

### 8.4.7 使用 Illustrator 添加素材元素

**步骤 01** 执行菜单栏中的【文件】|【打开】命令，选择"地球.ai"文件，单击【打开】按钮，将打开的素材拖入画板中适当位置并缩小，如图 8.160 所示。

**步骤 02** 选择工具箱中的【椭圆工具】◯，按住 Shift 键绘制 1 个正圆，设置【填色】为无，【描边】为黑色，如图 8.161 所示。

图 8.160 添加素材　　图 8.161 绘制正圆

**步骤 03** 选择工具箱中的【路径文字工具】，在路径上单击并输入文字，如图 8.162 所示。

图 8.162 输入文字

**步骤 04** 选择工具箱中的【钢笔工具】，绘制两条宽度为 1 像素的白色线段，如图 8.163 所示。

图 8.163 绘制线段

**步骤 05** 选择工具箱中的【钢笔工具】，绘制 1 个三角形，设置【填色】为深蓝色（R:36，G:41，B:51），【描边】为无，如图 8.164 所示。

**步骤 06** 选中三角形，按住 Alt+Shift 组合键向上方拖动，将图形复制一份，再按 Ctrl+D 组合键两次，将图形复制两份，如图 8.165 所示。

图 8.164 绘制三角形　　图 8.165 复制图形

**步骤 07** 以同样方法在鞋子右下角再绘制线段及三角形，如图 8.166 所示。

图 8.166 绘制线段及三角形

**步骤 08** 选择工具箱中的【钢笔工具】，绘制 1 个图形，设置【填色】为灰色（R:200，G:200，B:200），【描边】为深灰色（R:56，G:56，B:56），【描边粗细】为 1 像素，如图 8.167 所示。

图 8.167 绘制图形

图 8.169 投影效果

步骤 09 选中图形，执行菜单栏中的【效果】|【风格化】|【投影】命令，在弹出的对话框中将【模式】更改为正常，【不透明度】更改为100%，【X位移】更改为2px，【Y位移】更改为2px，【模糊】更改为0px，【颜色】更改为白色，如图 8.168 所示。完成之后单击【确定】按钮，效果如图 8.169 所示。

步骤 10 选择工具箱中的【钢笔工具】，绘制1个图形，设置【填色】为深灰色（R:53, G:54, B:46），【描边】为无，如图 8.170 所示。

步骤 11 选择工具箱中的【文字工具】，输入文字，并将文字斜切变形，如图 8.171 所示。

图 8.168 设置投影

图 8.170 绘制图形　　图 8.171 输入文字并变形

步骤 12 选择工具箱中的【钢笔工具】，绘制1条水平虚线线段，如图 8.172 所示。

图 8.172 绘制虚线线段

## 8.4.8 使用 Illustrator 补充相关细节

步骤 01 选择工具箱中的【矩形工具】，绘制1个矩形，设置【填色】为无，【描边】为深灰色（R:36, G:41, B:51），【描边粗细】为2像素，如图 8.173 所示。

步骤 02 选择工具箱中的【文字工具】，输入文字，如图 8.174 所示。

图 8.173 绘制矩形　　图 8.174 输入文字

步骤 03 选择工具箱中的【钢笔工具】，在虚线右侧顶端位置绘制 1 个星形，设置【填色】为深灰色（R:36，G:41，B:51），【描边】为无，如图 8.175 所示。

步骤 04 选中星形，按住 Alt+Shift 组合键向左侧拖动，将图形复制两份，如图 8.176 所示。

图 8.177 输入文字

图 8.175 绘制星形　　图 8.176 复制图形

图 8.178 绘制矩形

步骤 05 选择工具箱中的【文字工具】，输入文字，如图 8.177 所示。

步骤 06 选择工具箱中的【矩形工具】，绘制 1 个矩形，设置【填色】为绿色（R:148，G:206，B:76），【描边】为无，如图 8.178 所示。

步骤 07 选择工具箱中的【椭圆工具】，在图像左下角按住 Shift 键绘制 1 个正圆，设置【填色】为深灰色（R:36，G:41，B:51），【描边】为无，这样就完成了效果制作，最终效果如图 8.110 所示。

## 8.5 清新美味果饮海报设计

### 设计构思

本例讲解清新美味果饮海报设计。在设计过程中，将清新的绿色作为主体色系，通过搭配高清素材图像及直观的文字信息即可完成整体海报设计，最终效果如图 8.179 所示。

| 源文件 | 第 8 章\清新美味果饮海报设计背景效果 .ai、清新美味果饮海报设计整体效果 .psd |
|---|---|
| 调用素材 | 第 8 章\清新美味果饮海报设计 |
| 难易指数 | ★★★☆☆ |

图 8.179 最终效果

## 8.5.1 使用 Illustrator 制作背景图形

**步骤 01** 执行菜单栏中的【文件】|【新建】命令,在弹出的对话框中将【宽度】更改为 200 毫米,【高度】更改为 260 毫米,完成之后单击【确定】按钮,新建一个空白画板。

**步骤 02** 选择工具箱中的【矩形工具】■,绘制 1 个与画板大小相同的白色矩形。

**步骤 03** 选择工具箱中的【矩形工具】■,绘制 1 个与画板宽度相同、高度稍小的矩形,将【填色】更改为绿色(R:160,G:213,B:69),【描边】为无,如图 8.180 所示。

**步骤 04** 以同样方法在海报顶部位置再次绘制 1 个相同宽度、高度更小的绿色(R:160,G:213,B:69)矩形,如图 8.181 所示。

图 8.180 绘制矩形　　图 8.181 再次绘制矩形

> 提示:在绘制第 2 个绿色矩形时,也可以选中第 1 个绿色矩形,按 Ctrl+C 组合键复制,再按 Ctrl+F 组合键粘贴,将其移至海报顶部位置后将高度缩小。

**步骤 05** 选中下半部分矩形,选择工具箱中的【渐变工具】■,在图形上拖动为其填充白色到绿色(R:160,G:213,B:69)的线性渐变,如图 8.182 所示。

图 8.182 填充渐变

**步骤 06** 以同样方法为顶部矩形填充类似渐变,如图 8.183 所示。

图 8.183 填充渐变

**步骤 07** 选择工具箱中的【矩形工具】■,绘制 1 个矩形,设置【填色】为浅绿色(R:211,G:224,B:144),【描边】为无,如图 8.184 所示。

**步骤 08** 选择工具箱中的【直接选择工具】,拖动矩形左上角的控制点,将其转换为圆角矩形,如图 8.185 所示。

图 8.184 绘制矩形　　图 8.185 转换为圆角矩形

步骤09 选中圆角矩形,选择工具箱中的【渐变工具】,在图形上拖动为其填充透明到绿色(R:201,G:211,B:139)的线性渐变,如图8.186所示。

图8.186 填充渐变

## 8.5.2 使用 Illustrator 为背景添加装饰图形

步骤01 选择工具箱中的【矩形工具】,在画图像底部按住 Ctrl 键绘制 1 个正方形,设置【填色】为绿色(R:223,G:239,B:190),【描边】为无,如图8.187所示。

图8.187 绘制矩形

步骤02 选中正方形,按住 Alt+Shift 组合键向右侧拖动,将图形复制一份。

步骤03 选择工具箱中的【混合工具】,选中左侧正方形,向右侧正方形上拖动,执行菜单栏中的【对象】|【混合】|【混合选项】命令,在弹出的对话框中将【间距】更改为指定的步数,将数值更改为14,如图8.188所示。完成之后单击【确定】按钮,效果如图8.189所示。

步骤04 选中混合后的矩形,按住 Alt 键向下拖动,将图形复制一份,如图8.190所示。

图8.188 设置混合选项

图8.189 混合效果

图8.190 复制图形

步骤05 同时选中两行正方形,按住 Alt 键将其拖至右上角位置,将图形复制一份,如图8.191所示。

步骤06 执行菜单栏中的【对象】|【扩展外观】命令,再将图形更改为白色,如图8.192所示。

图 8.191 复制图形　　图 8.192 更改颜色

步骤 07　选中图形，按住 Alt 键将其拖至左侧相对位置，将图形复制一份，并将复制生成的图形更改为绿色（R:183，G:221，B:108），如图 8.193 所示。

步骤 08　选择工具箱中的【矩形工具】，绘制 1 个与画板大小相同的白色矩形，如图 8.194 所示。

步骤 09　同时选中左右两侧超出画板的图形，右击，在弹出的菜单中选择【建立剪切蒙版】命令，将不需要的图像隐藏，如图 8.195 所示。

图 8.194 绘制矩形　　图 8.195 隐藏不需要的图像

图 8.193 复制图形并更改颜色

## 8.5.3　使用 Photoshop 添加主视觉图像

步骤 01　执行菜单栏中的【文件】|【打开】命令，选择"清新美味果饮海报设计背景效果 .ai"文件。

步骤 02　在图层面板中，选中【图层 1】图层，执行菜单栏中的【图层】|【新建】|【图层背景】命令，将图层 1 设置为背景，如图 8.196 所示。

选择"果饮 .psd、李子 .psd、桃子 .psd"文件，单击【打开】按钮，将打开的素材拖入画布中并适当缩小，如图 8.197 所示。

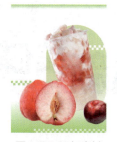

图 8.197 添加素材

步骤 04　在【图层】面板中，选中【果饮】图层，单击面板底部的【添加图层样式】fx 按钮，在菜单中选择【渐变叠加】命令。

步骤 05　在弹出的对话框中将【混合模式】更改为叠加，【渐变】更改为黑色到透明再到黑色，【角度】更改为 192 度，【缩放】更

图 8.196 新建图层背景

步骤 03　执行菜单栏中的【文件】|【打开】命令，

改为106%，完成之后单击【确定】按钮，如图8.198所示。

图8.198 设置渐变叠加

提示：在设置渐变颜色时，需要将中间【不透明度】色标更改为黑色。

步骤 06 选择工具箱中的【椭圆工具】，在选项栏中将【填充】更改为绿色（R:119，G:176，B:43），【描边】更改为无，在桃子图像底部位置绘制1个椭圆图形，这将生成1个【椭圆1】图层，将其移至【背景】图层上方，效果如图8.199所示。

步骤 07 选中【椭圆1】图层，按住Alt键向右侧拖动，再按Ctrl+T组合键对复制生成的图形执行【自由变换】命令，然后按住Alt+Shift组合键将图形等比缩小，完成之后按Enter键确认，如图8.200所示。

图8.199 绘制椭圆　　图8.200 复制并缩小图形

## 8.5.4 使用Photoshop制作主视觉文字

步骤 01 选择工具箱中的【横排文字工具】，在图像中输入文字，如图8.201所示。

图8.201 输入文字

步骤 02 在图层面板中，同时选中刚才输入的文字，按Ctrl+G组合键将图层编组，将组重命名为"文字"。

步骤 03 在【图层】面板中，选中【文字】组，将其拖至面板底部的【创建新图层】按钮上，复制组，生成1个【文字 拷贝】组，如图8.202所示。

图8.202 将图层编组及合并组

步骤 04 在【图层】面板中，选中【文字】组，单击面板底部的【添加图层样式】fx按钮，在菜单中选择【描边】命令。

步骤 05 在弹出的对话框中将【大小】更改为35

像素，【不透明度】更改为100%，【颜色】更改为绿色（R:119, G:176, B:43），如图8.203所示。完成之后单击【确定】按钮，效果如图8.204所示。

局光】复选框，将【角度】更改为130度,【距离】更改为8像素，【大小】更改为2像素，如图8.206所示。完成之后单击【确定】按钮，效果如图8.207所示。

图8.203 设置描边

图8.205 设置颜色叠加

图8.204 描边效果

**步骤 06** 在【图层】面板中，选中【文字 拷贝】组，单击面板底部的【添加图层样式】fx按钮，在菜单中选择【颜色叠加】命令。在弹出的对话框中将【颜色】更改为白色，如图8.205所示。

**步骤 07** 勾选【投影】复选框，将【混合模式】更改为叠加，【颜色】更改为黑色，【不透明度】更改为70%，取消勾选【使用全

图8.206 设置投影

图8.207 投影效果

## 8.5.5 使用Photoshop为文字添加装饰图形

**步骤 01** 选择工具箱中的【钢笔工具】，在选项栏中单击【选择工具模式】 路径 按钮，在弹出的选项中选择【形状】，将【填充】更改为绿色（R:119, G:176, B:43），【描边】更改为无，在文字左上角绘制1个多边形，如图8.208所示。这将生成1个【形状1】图层，将其移至文字组下方，如图8.209所示。

图8.208 绘制图形　　　图8.209 更改图层顺序

**步骤02** 选择工具箱中的【钢笔工具】 ，在文字右上角再绘制1个多边形，将【填充】更改为绿色（R:159，G:212，B:71），【描边】更改为黄色（R:225，G:229，B:186），【描边宽度】更改为10像素，如图8.210所示。

**步骤03** 选择工具箱中的【横排文字工具】 ，在图像中输入文字，如图8.211所示。

图8.210 绘制图形　　　图8.211 输入文字

**步骤04** 选择工具箱中的【钢笔工具】 ，在选项栏中单击【选择工具模式】 路径 按钮，在弹出的选项中选择【形状】，将【填充】更改为无，【描边】更改为黄色（R:225，G:229，B:186），【描边宽度】更改为10像素，在文字左下角绘制1条弧线，如图8.212所示。这将生成1个【形状3】图层。

**步骤05** 将绘制的线段复制一份并旋转，如图8.213所示。

**步骤06** 选择工具箱中的【钢笔工具】 ，在刚才绘制的图形下方绘制1条弯曲路径，如图8.214所示。

**步骤07** 选择工具箱中的【横排文字工具】 ，在图像中输入文字，如图8.215所示。

图8.212 绘制线段　　　图8.213 复制线段

图8.214 绘制路径　　　图8.215 输入文字

**步骤08** 在【图层】面板中，选中刚输入的路径文字层，单击面板底部的【添加图层样式】 fx 按钮，在菜单中选择【描边】命令。

**步骤09** 在弹出的对话框中将【大小】更改为7像素，【不透明度】更改为100%，【颜色】更改为绿色（R:119，G:176，B:43），如图8.216所示。

图8.216 设置描边

步骤 10　勾选【颜色叠加】复选框，将【颜色】更改为白色，如图 8.217 所示。完成之后单击【确定】按钮，效果如图 8.218 所示。

步骤 11　选择工具箱中的【椭圆工具】◯，在选项栏中设置【填充】为白色，【描边】为绿色（R:119，G:176，B:43），【描边宽度】为 7 像素，在文字左上角位置按住 Shift 键绘制 1 个正圆，如图 8.219 所示。这将生成 1 个【椭圆 2】图层。

步骤 12　选中【椭圆 2】图层，在图像中按住 Alt 键将图形拖至文字右下角位置，将图形复制一份，如图 8.220 所示。

图 8.217　设置颜色叠加

图 8.219　绘制正圆　　图 8.220　复制图形

图 8.218　添加图层样式后的效果

## 8.5.6　使用 Photoshop 添加标签图像

步骤 01　选择工具箱中的【矩形工具】▭，在选项栏中将【填充】更改为橙色（R:232，G:176，B:60），【描边】更改为无，在画布中绘制 1 个矩形，并适当拖动边角控制点，为矩形添加圆角效果，如图 8.221 所示。这将生成 1 个【矩形 1】图层。

步骤 02　选择工具箱中的【钢笔工具】✒，在选项栏中单击【路径操作】▫按钮，在弹出的选项中选择【合并形状】▫，在圆角矩形右侧位置绘制 1 个三角形，如图 8.222 所示。

步骤 03　选择工具箱中的【椭圆工具】◯，选中【矩形 1】图层，在图形右侧位置按住 Alt 键绘制 1 个正圆路径，为图形制作镂空效果，

如图 8.223 所示。

图 8.221　绘制圆角矩形　　图 8.222　绘制图形

图 8.223　制作镂空效果

步骤 04 在【图层】面板中,选中【矩形 1】图层,单击面板底部的【添加图层样式】fx 按钮,在菜单中选择【斜面和浮雕】命令。

步骤 05 在弹出的对话框中将【大小】更改为 4 像素,【软化】更改为 4 像素,取消勾选【使用全局光】复选框,【角度】更改为 90 度,【高度】更改为 30 度,【高光模式】更改为正常,【颜色】更改为白色,【阴影模式】更改为正常,【颜色】更改为深黄色(R:76,G:45,B:7),如图 8.224 所示。

图 8.224 设置斜面和浮雕

步骤 06 选中【矩形 1】图层,按 Ctrl+T 组合键对其执行【自由变换】命令,按住 Alt+Shift 组合键将图形等比缩小,再将其适当旋转,完成之后按 Enter 键确认,如图 8.225 所示。

图 8.225 旋转及缩小图形

步骤 07 选择工具箱中的【横排文字工具】T,在图像中输入文字,如图 8.226 所示。

步骤 08 选择工具箱中的【钢笔工具】,在选项栏中单击【选择工具模式】路径 按钮,在弹出的选项中选择【形状】,将【填充】更改为无,【描边】更改为白色,【描边粗细】更改为 2 像素,在文字上绘制 1 条线段,如图 8.227 所示。

图 8.226 输入文字    图 8.227 绘制线段

步骤 09 在【图层】面板中,选中【17.9】图层,单击面板底部的【添加图层样式】fx 按钮,在菜单中选择【描边】命令。

步骤 10 在弹出的对话框中将【大小】更改为 10 像素,【位置】更改为外部,【颜色】更改为深灰色(R:56,G:55,B:53),如图 8.228 所示。

图 8.228 设置描边

步骤 11 勾选【投影】复选框,将【混合模式】更改为正常,【颜色】更改为深黄色(R:164,G:68,B:0),【不透明度】更改为 70%,取消勾选【使用全局光】复选框,将【角度】更改为 140 度,【距离】更改

为 20 像素，如图 8.229 所示。完成之后单击【确定】按钮，效果如图 8.230 所示。

图 8.229 设置投影

图 8.231 绘制路径　　图 8.232 输入文字

步骤⑭ 在【17.9】图层名称上右击，从弹出的快捷菜单中选择【拷贝图层样式】命令，在【惊喜特价】图层名称上右击，从弹出的快捷菜单中选择【粘贴图层样式】命令，再将【惊喜特价】图层中投影图层样式删除，如图 8.233 所示，效果如图 8.234 所示。

图 8.230 投影效果

步骤⑫ 选择工具箱中的【钢笔工具】，绘制 1 条弯曲路径，如图 8.231 所示。

步骤⑬ 选择工具箱中的【横排文字工具】，在路径上单击并输入文字，如图 8.232 所示。

图 8.233 粘贴图层样式　　图 8.234 粘贴图层样式后的效果

## 8.5.7 使用 Photoshop 绘制绳索图像

步骤⑪ 选择工具箱中的【钢笔工具】，在选项栏中单击【选择工具模式】按钮，在弹出的选项中选择【形状】，将【填充】更改为无，【描边】更改为绿色（R:82，G:177，B:6），【描边宽度】更改为 35 像素，绘制 1 条弯曲线段，如图 8.235 所示。这将生成 1 个【形状 6】图层。

图 8.235 绘制弯曲线段

步骤⑫ 在【图层】面板中，选中【形状 6】图层，单击面板底部【添加图层蒙版】按钮，为其添加图层蒙版，如图 8.236 所示。

步骤03 选择工具箱中的【画笔工具】，在画布中右击，在弹出的面板中选择1个圆角笔触，将【大小】更改为30像素，【硬度】更改为100%，如图8.237所示。

图8.236 添加图层蒙版　　图8.237 设置笔触

步骤04 将前景色更改为黑色，在线段的部分区域上涂抹，将部分线段隐藏，如图8.238所示。

图8.238 隐藏部分线段

步骤05 按住Ctrl键单击【果饮】图层缩览图，将其载入选区，如图8.239所示。

步骤06 将选区填充为黑色，将不需要的图像隐藏，完成之后按Ctrl+D组合键将选区取消，如图8.240所示。

图8.239 载入选区　　图8.240 隐藏部分线段

步骤07 选择工具箱中的【横排文字工具】，在图像中输入文字，如图8.241所示。

步骤08 选择工具箱中的【矩形工具】，在选项栏中将【填充】更改为红色（R:215，G:86，B:52），【描边】更改为无，在画布中文字位置绘制1个矩形，如图8.242所示。这将生成【矩形1】图层。

图8.241 输入文字　　图8.242 绘制矩形

步骤09 选中【矩形2】图层，按Ctrl+T组合键对其执行【自由变换】命令，将其适当旋转，完成之后按Enter键确认，如图8.243所示。

步骤10 选中【矩形2】图层，将其移至文字图层下方，如图8.244所示。

图8.243 旋转矩形　　图8.244 更改矩形顺序

步骤11 选中【矩形2】图层，在画布中按住Alt键向下拖动，将矩形复制一份，并将复制生成的矩形更改为黄色（R:237，G:191，B:47），如图8.245所示。

步骤 12 选择工具箱中的【钢笔工具】，在选项栏中单击【选择工具模式】 路径 按钮，在弹出的选项中选择【形状】，将【填充】更改为无，【描边】更改为绿色（R:82，G:178，B:6），【描边宽度】更改为10像素，绘制1条弯曲线段，如图8.246所示。这将生成1个【形状6】图层。

步骤 13 选中【形状6】图层，在画布中按住Alt键向右侧拖动，将线段复制一份，并将复制生成的线段适当旋转，如图8.247所示。

图 8.245 复制图形并更改颜色

图 8.246 绘制线段

图 8.247 复制线段

## 8.5.8 使用 Photoshop 添加细节文字信息

步骤 01 选择工具箱中的【钢笔工具】，绘制1条弯曲路径，如图8.248所示。

步骤 02 选择工具箱中的【横排文字工具】，在路径上单击输入文字，如图8.249所示。

步骤 03 在【图层】面板中，选中【新鲜美味水蜜桃】图层，单击面板底部的【添加图层样式】fx按钮，在菜单中选择【描边】命令。

步骤 04 在弹出的对话框中将【大小】更改为6像素，【颜色】更改为绿色（R:119，G:176，B:43），如图8.250所示。

步骤 05 勾选【颜色叠加】复选框，将【颜色】更改为白色，如图8.251所示。完成之后单击【确定】按钮，效果如图8.252所示。

图 8.250 设置描边

图 8.251 设置颜色叠加

步骤06 选中文字,在画布中按住 Alt 键向右下角拖动,将文字复制一份,并更改复制生成的文字信息,如图 8.253 所示。

步骤08 执行菜单栏中的【文件】|【打开】命令,选择"二维码.png"文件,单击【打开】按钮,将打开的素材拖入画布左下角正方形位置并等比缩小,如图 8.255 所示。

图 8.252 添加图层样式后的效果　　图 8.253 复制文字并更改信息

步骤07 选择工具箱中的【矩形工具】 ,在选项栏中将【填充】更改为白色,【描边】更改为无,在图像中绘制 1 个正方形,如图 8.254 所示。这将生成 1 个【矩形 3】图层。

图 8.254 绘制正方形　　图 8.255 添加素材

步骤09 选择工具箱中的【横排文字工具】 ,在图像中输入文字,这样就完成了效果制作,最终效果如图 8.179 所示。

## 8.6 超级会员日海报设计

### 设计构思

本例讲解超级会员日海报设计。此款海报将紫色和蓝色相结合,为整个画面提供很好的渲染氛围,用醒目的文字信息点明海报主题,最终效果如图 8.256 所示。

| 源文件 | 第 8 章\超级会员日海报最终效果.psd、超级会员日海报背景.ai |
| --- | --- |
| 调用素材 | 第 8 章\超级会员日海报设计 |
| 难易指数 | ★★★☆☆ |

图 8.256 最终效果

## 8.6.1 使用 Illustrator 制作海报背景

**步骤01** 执行菜单栏中的【文件】|【新建】命令，在弹出的对话框中设置【宽度】为 550 毫米，【高度】为 700 毫米，新建一个空白画板。

**步骤02** 选择工具箱中的【矩形工具】 ，绘制 1 个矩形，选择工具箱中的【渐变工具】 ，在图形上拖动为其填充紫色（R:63，G:22，B:114）到蓝色（R:32，G:24，B:105）的线性渐变，如图 8.257 所示。

**步骤03** 选择工具箱中的【直线段工具】 ，在矩形底部位置绘制 1 条水平线段，设置【填色】为无，【描边】为白色，【描边宽度】为 2 像素，如图 8.258 所示。

图 8.257 填充渐变　　图 8.258 绘制线段

**步骤04** 选中线段，按住 Alt+Shift 组合键向顶部拖动，将线段复制一份，如图 8.259 所示。

**步骤05** 执行菜单栏中的【对象】|【混合】|【混合选项】命令，在弹出的对话框中将【间距】更改为指定的步数，数值更改为 100，完成之后单击【确定】按钮。

**步骤06** 同时选中两条线段，执行菜单栏中的【对象】|【混合】|【建立】命令，如图 8.260 所示。

图 8.259 复制线段　　图 8.260 建立混合

**步骤07** 选中所有线段图形，按 Ctrl+C 组合键复制，再按 Ctrl+F 组合键粘贴，双击工具箱中的【旋转工具】 ，在弹出的对话框中将【角度】更改为 90 度，完成之后单击【确定】按钮，如图 8.261 所示。

**步骤08** 选中两部分线段，在【透明度】面板中，将其【混合模式】更改为叠加，【不透明度】更改为 30%，如图 8.262 所示。

图 8.261 复制图形　　图 8.262 更改混合模式

**步骤09** 选中最底部渐变矩形，按 Ctrl+C 组合键复制，按 Ctrl+F 组合键粘贴图形，如图 8.263 所示。

**步骤10** 同时选中所有对象，右击，从弹出的快捷菜单中选择【建立剪切蒙版】命令，将部分图形隐藏，如图 8.264 所示。

图 8.263 复制图形　　图 8.264 隐藏部分图形

步骤 11　选择工具箱中的【椭圆工具】，将【填色】更改为白色，【描边】更改为无，绘制1个椭圆，如图 8.265 所示。

步骤 12　选中椭圆，在【透明度】面板中将其【混合模式】更改为柔光，【不透明度】更改为 10%，如图 8.266 所示。

步骤 13　选中椭圆，按 Ctrl+C 组合键复制，再按 Ctrl+F 组合键粘贴，将粘贴的椭圆适当旋转。

步骤 14　以同样方法再次粘贴数次图形，并依次将其缩小，同时适当增加部分图形不透明度值，如图 8.267 所示。

步骤 15　选择工具箱中的【矩形工具】，绘制1个与画板大小相同的矩形，同时选中所有对象，右击，从弹出的快捷菜单中选择【建立剪切蒙版】命令，将部分图像隐藏，如图 8.268 所示。

图 8.265 绘制图形　　图 8.266 更改混合模式

图 8.267 复制图形　　图 8.268 隐藏部分图像

## 8.6.2 使用 Photoshop 添加主题信息

步骤 01　执行菜单栏中的【文件】|【打开】命令，选择"超级会员日海报背景.ai"文件，单击【打开】按钮。

步骤 02　执行菜单栏中的【图层】|【新建】|【图层背景】命令。

步骤 03　选择工具箱中的【横排文字工具】，添加文字，如图 8.269 所示。

图 8.269 添加文字

主题宣传海报设计　第 8 章

步骤 04　在【图层】面板中，选中【超级 会员日】图层，单击面板底部的【添加图层样式】fx 按钮，在菜单中选择【描边】命令，在弹出的对话框中将【大小】更改为 20 像素，【位置】更改为外部，【颜色】更改为蓝色（R:80，G:100，B:146），完成之后单击【确定】按钮，如图 8.270 所示。

图 8.273 填充颜色

步骤 08　在【图层】面板中，选中【图层 1】图层，单击面板底部的【添加图层样式】fx 按钮，在菜单中选择【投影】命令。

步骤 09　在弹出的对话框中将【混合模式】更改为正常，【颜色】更改为蓝色（R:3，G:30，B:70），【不透明度】更改为 100%，取消勾选【使用全局光】复选框，将【角度】更改为 90 度，【距离】更改为 10 像素，【大小】更改为 35 像素，完成之后单击【确定】按钮，如图 8.274 所示。

图 8.270 设置描边

步骤 05　按住 Ctrl 键单击【超级 会员日】图层缩览图，将其载入选区，如图 8.271 所示。

步骤 06　执行菜单栏中的【选择】|【修改】|【扩展】命令，在弹出的对话框中将【扩展量】更改为 30 像素，完成之后单击【确定】按钮，如图 8.272 所示。

图 8.274 设置投影

步骤 10　在【画笔】面板中，选择 1 个圆角笔触，将【大小】更改为 25 像素，【硬度】更改为 100%，【间距】更改为 1000%，如图 8.275 所示。

图 8.271 载入选区　　图 8.272 扩展选区

步骤 07　单击面板底部的【创建新图层】按钮，在【背景】图层上方新建一个【图层 1】图层，将图层填充为青色（R:0，G:255，B:255），完成之后按 Ctrl+D 组合键将选区取消，如图 8.273 所示。

步骤 11　勾选【形状动态】复选框，将【大小抖动】更改为 65%，如图 8.276 所示。

步骤 12　勾选【颜色动态】复选框，将【前景/背景抖动】更改为 100%，如图 8.277 所示。勾选【平滑】复选框，如图 8.278 所示。

335

图 8.275 设置画笔笔尖形状　　图 8.276 设置形状动态

图 8.277 设置形状动态　　图 8.278 勾选平滑

步骤 13　将前景色设置为紫色（R:163，G:24，B:208），背景色设置为青色（R:19，G:229，B:250），在文字位置拖动鼠标绘制圆球，如图 8.279 所示。

图 8.279 绘制圆球

步骤 14　执行菜单栏中的【文件】|【打开】命令，选择"圆球.psd、装饰.psd"文件，单击【打开】按钮，将打开的素材拖入画布中并适当缩小，如图 8.280 所示。

步骤 15　选择工具箱中的【钢笔工具】，在选项栏中单击【选择工具模式】路径按钮，在弹出的选项中选择【形状】，将【填充】更改为紫色（R:175，G:7，B:205），【描边】更改为无。

步骤 16　在文字左上角位置绘制 1 个不规则图形，如图 8.281 所示。这将生成一个【形状 1】图层。

图 8.280 添加素材　　图 8.281 绘制图形

步骤 17　选择【形状 1】图层，单击面板底部的【添加图层样式】按钮，在菜单中选择【斜面和浮雕】命令，在弹出的对话框中将【大小】更改为 70 像素，【高光模式】更改为叠加，【不透明度】更改为 100%，【阴影模式】更改为叠加，【不透明度】更改为 100%，完成之后单击【确定】按钮，如图 8.282 所示。

图 8.282 设置斜面和浮雕

## 主题宣传海报设计 第8章

步骤 18 选中【形状1】图层，按住 Alt 键向右侧拖动并水平翻转，将图形复制一份，这将生成1个【形状1拷贝】图层，将图形【填充】更改为蓝色（R:75, G:143, B:255），如图 8.283 所示。选中【形状1拷贝】图层，以同样方法向右侧再复制一份并适当旋转及缩小，如图 8.284 所示。

图 8.283 复制图形并更改颜色　　图 8.284 复制并缩小图形

步骤 19 选择工具箱中的【矩形工具】，在选项栏中将【填充】更改为紫色（R:95, G:6, B:227），【描边】更改为无，【半径】更改为 50 像素，绘制一个圆角矩形，如图 8.285 所示。这将生成一个【矩形1】图层。

步骤 20 以同样方法再分别绘制1个稍小的紫色（R:49, G:35, B:110）及白色圆角矩形，如图 8.286 所示。

图 8.285 绘制图形　　图 8.286 绘制图形

步骤 21 选择工具箱中的【横排文字工具】，添加文字，这样就完成了效果制作，最终效果如图 8.256 所示。

## 8.7 课后习题

### 8.7.1 习题1——对战主题海报设计

> 设计构思

本例讲解对战主题海报设计。在设计过程中，通过红蓝色系的对比强调对战的主题，添加的炫光装饰元素与质感文字使得整个海报的效果相当完美，最终效果如图 8.287 所示。

| 源文件 | 第 8 章\对战主题海报背景.psd、对战主题海报设计.ai |
|---|---|
| 调用素材 | 第 8 章\对战主题海报设计 |
| 难易指数 | ★★★☆☆ |

图 8.287 最终效果

## 8.7.2 习题 2——歌手招募海报设计

### 设计构思

本例讲解歌手招募海报设计。本例制作过程比较简单,重点在于背景的设计与主视觉素材的结合,通过版式与色彩突出整个海报的时尚感,最终效果如图 8.288 所示。

| 源文件 | 第 8 章\歌手招募海报背景 .psd、歌手招募海报最终效果 .ai |
|---|---|
| 调用素材 | 第 8 章\歌手招募海报设计 |
| 难易指数 | ★★★☆☆ |

图 8.288 最终效果

## 8.7.3 习题 3——美食爱计划海报设计

### 设计构思

本例讲解美食爱计划海报设计。此款海报围绕爱的主题进行设计,通过制作甜蜜系背景并与特效文字相结合,完美表现出美食与爱的关系,最终效果如图 8.289 所示。

| 源文件 | 第 8 章\美食爱计划海报最终效果 .psd、美食爱计划海报背景效果 .ai |
|---|---|
| 调用素材 | 第 8 章\美食爱计划海报设计 |
| 难易指数 | ★★★☆☆ |

图 8.289 最终效果

# 第 9 章 视觉封面装帧设计

## 本章介绍

本章讲解视觉封面装帧设计。视觉封面装帧设计是广告设计过程中必须掌握的知识点,从日常小说读物到产品手册再到主题读物,这些书籍对封面设计都有着不同的要求,不同类型的读物也代表着不同的封面设计方向。本章通过列举文艺小说封面设计、烘焙手册封面设计、户外主题小说封面设计等案例,对封面装帧设计进行细致讲解。通过学习本章的内容,读者可以掌握与视觉封面装帧设计相关的知识。

## 要点索引

- ◎ 学习文艺小说封面设计
- ◎ 掌握烘焙手册封面设计
- ◎ 学会户外主题小说封面设计
- ◎ 掌握旅行日记封面设计
- ◎ 掌握文艺画报杂志封面设计

# 9.1 文艺小说封面设计

### 设计构思

本例讲解文艺小说封面设计。在设计过程中选用漂亮的文艺图像作为封面主元素,通过人物与图形元素的结合表现出出色的视觉效果,最后再补充文字信息即可完成封面整体效果设计,最终效果如图 9.1 所示。

图 9.1 最终效果

| 源文件 | 第 9 章\文艺小说封面设计平面效果 .ai、文艺小说封面设计展示效果 .psd |
|---|---|
| 调用素材 | 第 9 章\文艺小说封面设计 |
| 难易指数 | ★★★☆☆ |

### 操作步骤

## 9.1.1 使用 Illustrator 制作平面背景

**步骤01** 执行菜单栏中的【文件】|【新建】命令,在弹出的对话框中设置【宽度】为 440 毫米,【高度】为 297 毫米,新建一个空白画板。

**步骤02** 选择工具箱中的【矩形工具】,绘制1个与画板相同大小的矩形,设置【填色】为白色,【描边】为无。

**步骤03** 选择工具箱中的【矩形工具】,绘制1个矩形,设置【填色】为红色(R:164,G:58,B:18),【描边】为无,如图 9.2 所示。

图 9.2 绘制矩形

步骤 04　创建两条参考线，保留出 20 毫米的书脊厚度，如图 9.3 所示。

图 9.3　创建参考线

提示：将光标移至标尺位置，按住鼠标左键向画板方向拖动即可创建参考线。

步骤 05　执行菜单栏中的【文件】|【打开】命令，选择"人物.jpg"文件，单击【打开】按钮，将打开的素材拖入画板中的适当位置并缩小，在当前位置添加素材，如图 9.4 所示。

图 9.4　添加素材

步骤 06　以同样方法再添加"花.png"素材图像，并将其【不透明度】更改为 50%，如图 9.5 所示。

图 9.5　添加素材并更改不透明度

步骤 07　选择工具箱中的【钢笔工具】，在画板右上角绘制 1 个三角形，设置【填色】为深灰色（R:40，G:40，B:40），【描边】为无，如图 9.6 所示。

步骤 08　选中三角形，按 Ctrl+C 组合键复制，再按 Ctrl+F 组合键粘贴，将复制生成的三角形移至右下角位置并旋转，如图 9.7 所示。

图 9.6　绘制图形　　　图 9.7　复制并变换图形

步骤 09　选择工具箱中的【矩形工具】，绘制 1 个细长矩形，设置【填色】为红色（R:164，G:58，B:18），【描边】为无，如图 9.8 所示。

步骤 10　以同样方法在矩形下方再绘制一个相同颜色的稍小的矩形，如图 9.9 所示。

图 9.8　绘制矩形　　　图 9.9　绘制稍小的矩形

### 9.1.2 使用 Illustrator 添加文字信息

**步骤01** 选择工具箱中的【文字工具】，输入文字，如图 9.10 所示。

图 9.10 输入文字

**步骤02** 选择工具箱中的【钢笔工具】，绘制 1 个图形，设置【填色】为无，【描边】为红色（R:164，G:58，B:18），【描边粗细】为 1 像素，如图 9.11 所示。

**步骤03** 选择工具箱中的【文字工具】，输入文字，如图 9.12 所示。

**步骤04** 选择工具箱中的【钢笔工具】，绘制 1 条倾斜线段，设置【描边】为深灰色（R:58，G:58，B:58），【描边粗细】为 1 像素，如图 9.13 所示。

图 9.11 绘制图形　　图 9.12 输入文字

图 9.13 绘制线段

**步骤05** 选择工具箱中的【文字工具】，输入文字，如图 9.14 所示。

图 9.14 添加文字

### 9.1.3 使用 Photoshop 制作立体图像

**步骤01** 执行菜单栏中的【文件】|【新建】命令，在弹出的对话框中设置【宽度】为 1000 像素，【高度】为 700 像素，【分辨率】为 72 像素 / 英寸，新建一个空白画布，将画布填充为灰色（R:230，G:230，B:230）。

**步骤02** 执行菜单栏中的【文件】|【打开】命令，选择"文艺小说封面设计平面效果 .jpg"文件，单击【打开】按钮，将打开的素材拖入画布中并适当缩小，如图 9.15 所示，

其所在图层名称将自动更改为"图层 1"。

图 9.15 添加图像

步骤 03　选择工具箱中的【矩形选框工具】，在封底图像位置绘制1个矩形选区，如图9.16所示。按Delete键将选区中的图像删除，完成之后按Ctrl+D组合键将选区取消，如图9.17所示。

图9.16　绘制选区　　　图9.17　删除图像

步骤 04　选择工具箱中的【矩形工具】，在选项栏中将【填充】更改为白色，【描边】更改为无，在封面图像靠左侧位置绘制一个矩形，如图9.18所示。这将生成一个【矩形1】图层。

步骤 05　选中【矩形1】图层，执行菜单栏中的【滤镜】|【模糊】|【高斯模糊】命令，在弹出的对话框中单击【栅格化】按钮，然后在弹出的对话框中将【半径】更改为1像素，完成之后单击【确定】按钮，如图9.19所示。

步骤 06　在【图层】面板中，选中【矩形1】图层，单击面板底部【添加图层蒙版】按钮，如图9.20所示。

步骤 07　选择工具箱中的【渐变工具】，编辑黑色到白色的渐变，单击选项栏中的【线性渐变】按钮，在画布中拖动将部分图形颜色隐藏，如图9.21所示。

图9.20　添加图层蒙版　　　图9.21　隐藏图形颜色

提示：在图层面板中，为形状图层添加图层蒙版时，面板底部的 按钮名称为"添加矢量蒙版"，为普通图层添加图层蒙版时，面板底部的 按钮名称为"添加图层蒙版"。

步骤 08　按住Ctrl键单击【图层1】图层缩览图，将图形载入选区，如图9.22所示。执行菜单栏中【选择】|【反选】命令，将选区填充为黑色，将部分图像隐藏，完成之后按Ctrl+D组合键将选区取消，如图9.23所示。

图9.18　绘制矩形　　　图9.19　添加高斯模糊

图9.22　将图形载入选区　　　图9.23　隐藏图像

### 9.1.4 使用 Photoshop 添加边缘质感

**步骤01** 选择工具箱中的【矩形工具】，在选项栏中将【填充】更改为深灰色（R:79，G:56，B:49），【描边】更改为无，在封面图像靠右侧边缘位置绘制一个矩形，如图 9.24 所示。这将生成一个【矩形 2】图层。

**步骤02** 选中【矩形 2】图层，执行菜单栏中的【滤镜】|【模糊】|【高斯模糊】命令，在弹出的对话框中单击【栅格化】按钮，然后在弹出的对话框中将【半径】更改为 1 像素，完成之后单击【确定】按钮，如图 9.25 所示。

图 9.24 绘制矩形　　图 9.25 添加高斯模糊

**步骤03** 按住 Ctrl 键单击【图层1】图层缩览图，将图像载入选区，执行菜单栏中【选择】|【反选】命令，按 Delete 键将选区中的图像删除，完成之后按 Ctrl+D 组合键将选区取消，如图 9.26 所示。

图 9.26 删除部分图像

**步骤04** 在图层面板中，选中【矩形 2】图层，将图层【不透明度】更改为 30%，如图 9.27 所示，效果如图 9.28 所示。

图 9.27 更改图层不透明度　　图 9.28 更改后的效果

**步骤05** 在图层面板中，同时选中除【背景】之外的所有图层，按 Ctrl+G 组合键将图层编组，并将组重命名为"封面"，如图 9.29 所示。

**步骤06** 在【图层】面板中，选中【封面】组，将其拖至面板底部的【创建新图层】按钮上，生成 1 个【封面 拷贝】组，并将其名称更改为"封面倒影"，然后按 Ctrl+E 组合键将其合并为【封面倒影】图层，并移至【封面】组下方，如图 9.30 所示。

图 9.29 将图层编组　　图 9.30 合并组

**步骤07** 选中【封面倒影】图层，在画布中按 Ctrl+T 组合键对复制生成的图形执行【自由变换】命令，再右击，从弹出的快捷菜单中选择【垂直翻转】命令，完成之后按

Enter 键确认，再将其向下垂直移动并与原图像底部对齐，如图 9.31 所示。

步骤 08 选中【封面倒影】图层，执行菜单栏中的【滤镜】|【模糊】|【高斯模糊】命令，在弹出的对话框中单击【栅格化】按钮，然后在弹出的对话框中将【半径】更改为 1 像素，完成之后单击【确定】按钮，如图 9.32 所示。

步骤 09 在【图层】面板中，选中【封面倒影】图层，单击面板底部【添加图层蒙版】按钮。

步骤 10 选择工具箱中的【渐变工具】，编辑黑色到白色的渐变，单击选项栏中的【线性渐变】按钮，在画布中拖动将部分图像隐藏，制作出倒影效果，这样就完成了效果制作，最终效果如图 9.1 所示。

图 9.31 变换图像　　图 9.32 添加高斯模糊

## 9.2 烘焙手册封面设计

**设计构思**

本例讲解烘焙手册封面设计。在设计过程中，通过将选用的烘焙素材图像与直观的文字信息相结合，即可完成整个封面的设计，最终效果如图 9.33 所示。

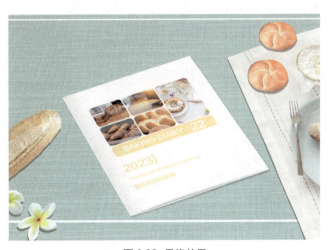

图 9.33 最终效果

| 源文件 | 第 9 章\烘焙手册封面设计平面效果 .ai、烘焙手册封面设计展示效果 .psd |
|---|---|
| 调用素材 | 第 9 章\烘焙手册封面设计 |
| 难易指数 | ★★★☆☆ |

### 操作步骤

## 9.2.1 使用 Illustrator 制作平面背景

**步骤01** 执行菜单栏中的【文件】|【新建】命令，在弹出的对话框中设置【宽度】为 300 毫米，【高度】为 180 毫米，新建一个空白画板。

**步骤02** 选择工具箱中的【矩形工具】，绘制 1 个与画板大小相同的矩形，设置【填色】为浅黄色（R:252，G:249，B:245），【描边】为无，如图 9.34 所示。

图 9.34 绘制矩形

**步骤03** 以同样方法再绘制 1 个画板一半大小的黄色（R:252，G:221，B:144）矩形，并与浅黄色矩形左侧边缘对齐，如图 9.35 所示。

图 9.35 绘制矩形

**步骤04** 选择工具箱中的【矩形工具】，在画板右侧浅黄色区域绘制 1 个矩形，设置【填色】为黄色（R:252，G:221，B:144），【描边】为无，如图 9.36 所示。

**步骤05** 拖动矩形左上角的控制点，制作圆角效果，如图 9.37 所示。

图 9.36 绘制矩形　　图 9.37 制作圆角效果

**步骤06** 选中圆角矩形，按住 Alt 键拖动，将图形复制数份，并更改部分图形大小，如图 9.38 所示。

图 9.38 复制图形并变形

> 提示：在对图形进行变形时，需要选择工具箱中的【直接选择工具】，再选中部分锚点拖动，增加或者缩小图形宽度或者高度。

## 9.2.2 使用 Illustrator 处理素材图像

**步骤 01** 执行菜单栏中的【文件】|【打开】命令，选择"图1.jpg"文件，单击【打开】按钮，将打开的素材拖入画板中的适当位置并缩小，在当前位置添加素材，如图9.39所示。

图 9.40 复制图形　　图 9.41 隐藏不需要的图像

**步骤 04** 双击素材图像，更改图像位置及大小，如图9.42所示。

**步骤 05** 以方法添加其他几个素材图像，并利用创建剪切蒙版的方法将部分图像隐藏，如图9.43所示。

图 9.39 添加素材

**步骤 02** 选中"图1"图像下方的圆角矩形，按 Ctrl+C 组合键复制，再按 Ctrl+Shift+V 组合键粘贴，如图9.40所示。

**步骤 03** 同时选中图形及图像，右击，从弹出的快捷菜单中选择【建立剪切蒙版】命令，将不需要的图像隐藏，如图9.41所示。

图 9.42 调整图像位置及大小　　图 9.43 添加素材

## 9.2.3 使用 Illustrator 添加文字信息

**步骤 01** 选择工具箱中的【文字工具】，输入文字，如图9.44所示。

**步骤 02** 选择工具箱中的【矩形工具】，绘制1个细长矩形，设置【填色】为白色，【描边】为无，如图9.45所示。

图 9.44 输入文字

2023}
The Secret of Delicious Baking

独家专业配方

图 9.45 绘制细长矩形

步骤 03 选择工具箱中的【矩形工具】，按住 Shift 键绘制 1 个正方形，设置【填色】为白色，【描边】为无，如图 9.46 所示。

步骤 04 拖动矩形左上角的控制点，为矩形制作圆角效果，如图 9.47 所示。

步骤 05 执行菜单栏中的【文件】|【打开】命令，选择"二维码.png"文件，单击【打开】按钮，将打开的素材拖入画板中的适当位置并缩小，在当前位置添加素材，如图 9.48 所示。

步骤 06 选择工具箱中的【文字工具】，输入文字，如图 9.49 所示。

图 9.46 绘制正方形　　图 9.47 制作圆角效果　　图 9.48 添加素材　　图 9.49 输入文字

## 9.2.4 使用 Photoshop 制作封面展示视角

步骤 01 执行菜单栏中的【文件】|【打开】命令，选择"展示背景.jpg、烘焙手册封面设计平面效果.jpg"文件，单击【打开】按钮。

步骤 02 将"烘焙手册封面设计平面效果"图拖到"展示背景"画面中并适当缩小，如图 9.50 所示。

步骤 03 选择工具箱中的【矩形选框工具】，在封底图像位置绘制 1 个矩形选区，按 Delete 键将选区中的图像删除，如图 9.51 所示。完成之后按 Ctrl+D 组合键将选区取消，并将其所在图层名称更改为"封面效果"。

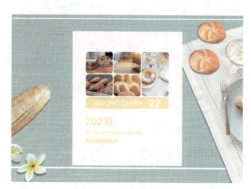

图 9.50 添加素材　　图 9.51 删除部分图像

步骤 04 选中【封面效果】图层，按 Ctrl+T 组合键对其执行【自由变换】命令，再右击，从弹出的快捷菜单中选择【扭曲】命令，拖动变形框右侧边缘控制点将其斜切变形，完成之后按 Enter 键确认，如图 9.52 所示。

步骤 05 选择工具箱中的【钢笔工具】，将【填充】更改为灰色（R:231，G:231，B:231），【描边】更改为无，在杂志图像底部绘制1个图形，如图9.53所示。这将生成1个【形状1】图层。

B:202），再按 Ctrl+T 组合键对复制生成的图形执行【自由变换】命令，将其适当缩小，如图9.55所示。

图9.52 将图像变形　　图9.53 绘制图形

图9.54 复制图层　　图9.55 缩小图形

步骤 06 在【图层】面板中，选中【形状1】图层，将其拖至面板底部的【创建新图层】按钮上，生成1个【形状1拷贝】图层，如图9.54所示。

步骤 08 以同样方法将图层再复制一份并更改颜色后等比缩小，如图9.56所示。

图9.56 复制并变换图形

步骤 07 选中【形状1拷贝】图层，将图层中图形的【填充】更改为灰色（R:202，G:202，

## 9.2.5 使用 Photoshop 添加质感效果

步骤 01 选择工具箱中的【钢笔工具】，将【填充】更改为黑色，【描边】更改为无，在杂志图像靠左侧区域绘制1个图形，如图9.57所示。这将生成1个【形状2】图层。

【选择】|【反选】命令，反选选区，如图9.59所示。

步骤 04 将选区填充黑色，将部分黑色图像隐藏，完成之后按 Ctrl+D 组合键将选区取消，如图9.60所示。

步骤 02 选中【形状2】图层，执行菜单栏中的【滤镜】|【模糊】|【高斯模糊】命令，在弹出的对话框中单击【转换为智能对象】按钮，然后将【半径】更改为25像素，完成之后单击【确定】按钮，效果如图9.58所示。

步骤 03 在【图层】面板中，选中【形状2】图层，单击面板底部【添加矢量蒙版】按钮，按住 Ctrl 键单击【封面效果】图层缩览图，将图形载入选区，执行菜单栏中的

图9.57 绘制图形　　图9.58 添加高斯模糊

图 9.59 反选选区　　图 9.60 隐藏图像　　图 9.63 绘制线段　　图 9.64 添加高斯模糊

步骤 05　在图层面板中，选中【形状 2】图层，将图层【不透明度】更改为 10%，如图 9.61 所示，效果如图 9.62 所示。

图 9.61 更改图层不透明度　　图 9.62 更改图层不透明度后的效果

图 9.65 更改图层混合模式　　图 9.66 更改图层混合模式后的效果

步骤 06　选择工具箱中的【钢笔工具】，将【填充】更改为无，【描边】更改为白色，【描边宽度】更改为 1 像素，沿杂志左侧边缘绘制 1 条白色线段，如图 9.63 所示。这将生成 1 个【形状 3】图层。

步骤 07　选中【形状 3】图层，执行菜单栏中的【滤镜】|【模糊】|【高斯模糊】命令，在弹出的对话框中单击【转换为智能对象】按钮，然后在弹出的对话框中将【半径】更改为 1 像素，完成之后单击【确定】按钮，如图 9.64 所示。

步骤 08　选中【形状 3】图层，将图层混合模式更改为叠加，如图 9.65 所示，效果如图 9.66 所示。

步骤 09　在【图层】面板中，选中【封面效果】图层，单击面板底部的【添加图层样式】fx 按钮，在菜单中选择【投影】命令。

步骤 10　在弹出的对话框中，将【混合模式】更改为正常，【颜色】更改为黑色，【不透明度】更改为 30%，取消勾选【使用全局光】复选框，将【角度】更改为 125 度，【距离】更改为 5 像素，【大小】更改为 5 像素，如图 9.67 所示。完成之后单击【确定】按钮，这样就完成了效果制作，最终效果如图 9.33 所示。

图 9.67 设置投影

视觉封面装帧设计  第 9 章

## 9.3 户外主题小说封面设计

### 设计构思

本例讲解户外主题小说封面设计。在设计过程中，将户外图像作为封面及封底主视觉，通过绘制图形并为封底图像制作剪切视觉效果来表现独特的版式设计风格，最后添加直观的文字信息即可完成整体效果设计，最终效果如图 9.68 所示。

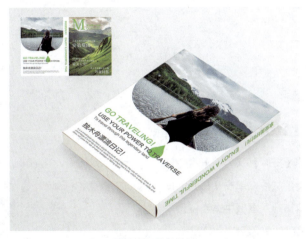

图 9.68 最终效果

| 源文件 | 第 9 章 \ 户外主题小说封面设计平面效果 .ai、户外主题小说封面设计展示效果 .psd |
|---|---|
| 调用素材 | 第 9 章 \ 户外主题小说封面设计 |
| 难易指数 | ★★★★☆ |

### 操作步骤

#### 9.3.1 使用 Illustrator 制作平面背景

步骤 01 执行菜单栏中的【文件】|【新建】命令，在弹出的对话框中设置【宽度】为 380 毫米，【高度】为 240 毫米，新建一个空白画板。

步骤 02 选择工具箱中的【矩形工具】，绘制 1 个宽度为 178 毫米、高度为 240 毫米的灰色（R:230, G:230, B:230）矩形，并将其与画板右侧边缘对齐，如图 9.69 所示。

图 9.69 绘制矩形

步骤03 选中矩形，按住 Alt+Shift 组合键向左侧平移拖动，将矩形复制一份，如图 9.70 所示。

步骤04 在两个矩形之间创建参考线，预留出书脊空间，如图 9.71 所示。

图 9.70 复制图形

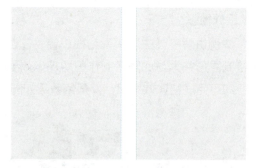

图 9.71 创建参考线

### 9.3.2 使用 Illustrator 处理素材图像

步骤01 执行菜单栏中的【文件】|【打开】命令，选择"封面.jpg"文件，单击【打开】按钮，将打开的素材拖入画板中适当位置并缩小，在当前位置添加素材，如图 9.72 所示。

图 9.72 添加素材

步骤02 选中左侧矩形，按 Ctrl+C 组合键复制，再按 Ctrl+Shift+V 组合键粘贴，如图 9.73 所示。

步骤03 同时选中矩形及其下方的图像，右击，从弹出的快捷菜单中选择【建立剪切蒙版】命令，将不需要的图像隐藏，如图 9.74 所示。

图 9.73 复制图形　　图 9.74 隐藏不需要的图像

步骤04 拖动左侧灰色矩形左上角的控制点，为矩形制作圆角效果，再将图形向上移动，如图 9.75 所示。

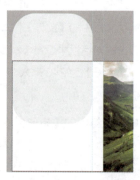

图 9.75 制作圆角效果并移动图形

步骤05 选择工具箱中的【矩形工具】，绘制 1

个矩形，如图9.76所示。

步骤06 选中刚绘制的矩形及其下方的圆角矩形，在【路径查找器】面板中单击【减去顶层】按钮，将部分图形移除，如图9.77所示。

角矩形右下角位置绘制1个图形，如图9.78所示。

步骤08 同时选中两个图形，在【路径查找器】面板中单击【联集】按钮，将两个图形合并为1个图形，如图9.79所示。

图9.76 绘制矩形　　图9.77 移除部分图形

图9.78 绘制图形　　图9.79 将图形联集

步骤07 选择工具箱中的【钢笔工具】，在圆

### 9.3.3 使用Illustrator处理封底效果

步骤01 执行菜单栏中的【文件】|【打开】命令，选择"封底.jpg"文件，单击【打开】按钮，将打开的素材拖入画板中适当位置并缩小，如图9.80所示。

从弹出的快捷菜单中选择【建立剪切蒙版】命令，将不需要的图像隐藏，如图9.82所示。

图9.81 复制并粘贴图形　　图9.82 隐藏不需要的图像

步骤04 双击素材图像，更改图像位置，如图9.83所示。

图9.80 添加素材

步骤02 选中联集后的图形，按Ctrl+C组合键复制，再按Ctrl+Shift+V组合键粘贴，如图9.81所示。

步骤03 同时选中复制的图形及下方图像，右击，

步骤05 选择工具箱中的【钢笔工具】，绘制1个水滴图形，设置【填色】为绿色（R:112，G:189，B:36），【描边】为无，如图9.84所示。

图 9.83 更改图像位置　　图 9.84 绘制图形

步骤 06　选择工具箱中的【文字工具】，输入文字，如图 9.85 所示。

图 9.85 输入文字

## 9.3.4 使用 Photoshop 制作封面立体轮廓

**步骤 01**　执行菜单栏中的【文件】|【新建】命令，在弹出的对话框中设置【宽度】为 20 厘米，【高度】为 15 厘米，【分辨率】为 150 像素 / 英寸，【颜色模式】为 RGB 模式，新建一个空白画布。

**步骤 02**　在【图层】面板中，单击面板底部的【创建新图层】按钮，新建 1 个【图层 1】图层，将图层填充白色。

**步骤 03**　在【图层】面板中，选中【图层 1】图层，单击面板底部的【添加图层样式】fx 按钮，在菜单中选择【渐变叠加】命令。

**步骤 04**　在弹出的对话框中将【混合模式】更改为正常，【渐变】更改为灰色（R:224, G:224, B:224）到灰色（R:246, G:246, B:246），【角度】更改为 35 度，如图 9.86 所示。完成之后单击【确定】按钮，效果如图 9.87 所示。

**步骤 05**　执行菜单栏中的【文件】|【打开】命令，选择"户外主题小说封面设计平面效果 .jpg"文件，单击【打开】按钮，将打开的素材拖入画布中并适当缩小，如图 9.88 所示。图像所在图层名称将自动更改为"图层 2"。

图 9.86 设置渐变叠加

图 9.87 渐变叠加效果

图 9.88 添加素材图像

视觉封面装帧设计　第 9 章

步骤 06　选择工具箱中的【矩形选框工具】，在画布左侧位置绘制一个矩形选区，以选中封底，如图 9.89 所示。

步骤 07　执行菜单栏中的【图层】|【通过剪切的图层】命令，将生成的图层名称更改为"封底"，原来的图层名称更改为"封面"，如图 9.90 所示。

图 9.92　绘制选区　　　图 9.93　通过剪切的图层

提示：为了方便观察绘制选区效果，可先将【封底】图层暂时隐藏。

步骤 11　选中【书脊】图层，按 Ctrl+T 组合键对其执行【自由变换】命令，再右击，从弹出的快捷菜单中选择【变形】命令，将图形扭曲变形，完成之后按 Enter 键确认，如图 9.94 所示。

图 9.89　绘制选区　　　图 9.90　重命名图层

步骤 08　选中【封底】图层，在画布中按 Ctrl+T 组合键对其执行【自由变换】命令，再右击，从弹出的快捷菜单中选择【扭曲】命令，将图形扭曲变形，完成之后按 Enter 键确认，如图 9.91 所示。

图 9.94　将图像变形

步骤 12　在【图层】面板中，选中【封底】图层，将其拖至面板底部的【创建新图层】按钮上，生成 1 个【封底 拷贝】图层，如图 9.95 所示。

步骤 13　在【图层】面板中，选中【封底】图层，单击面板上方的【锁定透明像素】按钮，将当前图层中的透明像素锁定。在画布中将图像填充为深黄色（R:125，G:65，B:10），填充完成之后再次单击【锁定透明像素】按钮，解除锁定，如图 9.96 所示。

图 9.91　将图像变形

步骤 09　选择工具箱中的【矩形选框工具】，在书脊位置绘制一个矩形选区以选中书脊区域图像，如图 9.92 所示。

步骤 10　选中【封面】图层，执行菜单栏中的【图层】|【通过剪切的图层】命令，将生成的图层名称更改为"书脊"，如图 9.93 所示。

355

图 9.95 复制图层　　图 9.96 填充颜色

步骤 14 选中【封底】图层，在图像中将其向下稍微移动，如图 9.97 所示。

图 9.97 移动图像

## 9.3.5 使用 Photoshop 制作立体细节效果

步骤 01 在【图层】面板中，选中【封底】图层，单击面板底部的【添加图层蒙版】按钮，为图层添加图层蒙版，如图 9.98 所示。

步骤 02 选择工具箱中的【画笔工具】，在画布中右击，在弹出的面板中选择一种圆角笔触，将【大小】更改为 150 像素，【硬度】更改为 0%，如图 9.99 所示。

图 9.98 添加图层蒙版　　图 9.99 设置笔触

步骤 03 将前景色更改为黑色，在图像的部分区域上涂抹，隐藏部分图像，如图 9.100 所示。

图 9.100 隐藏部分图像

步骤 04 选择工具箱中的【钢笔工具】，在选项栏中单击【选择工具模式】路径按钮，在弹出的选项中选择【形状】，将【填充】更改为深黄色（R:125，G:65，B:10），【描边】更改为无，在【书脊】图像底部位置绘制一个不规则图形，如图 9.101 所示。此时将生成一个【形状 1】图层，将其移至【书脊】图层下方，如图 9.102 所示。

图 9.101 绘制图形　　图 9.102 更改图层顺序

步骤 05 在【图层】面板中，选中【形状 1】图层，单击面板底部的【添加图层样式】按钮，在菜单中选择【渐变叠加】命令，在弹出的对话框中将【混合模式】更改为正片叠底，【渐变】更改为黑色到白色，【角度】更改为 180 度，【缩放】更改为 115%，如图 9.103 所示。完成之后单击【确定】按钮，效果如图 9.104 所示。

视觉封面装帧设计  第 9 章

图 9.103 设置渐变叠加

图 9.104 渐变叠加效果

步骤 06 选择工具箱中的【钢笔工具】 ，在选项栏中单击【选择工具模式】 路径 按钮，在弹出的选项中选择【形状】，将【填充】更改为灰色（R:220，G:215，B:202），【描边】更改为无，在【封底】底部位置绘制一个不规则图形，如图 9.105 所示。此时将生成一个【形状 2】图层，将其移至【书脊】图层下方，如图 9.106 所示。

图 9.105 绘制图形

图 9.106 更改图层顺序

步骤 07 在【图层】面板中，选中【形状 2】图层，将其拖至面板底部的【创建新图层】 按钮上，生成 1 个【形状 2 拷贝】图层，如图 9.107 所示。

步骤 08 选中【形状 2】图层，在画布中将图形颜色更改为深黄色（R:125，G:65，B:10），再向左下角方向移动，如图 9.108 所示。

图 9.107 复制图层

图 9.108 更改图形颜色并移动图形

步骤 09 在【图层】面板中，选中【形状 2】图层，单击面板底部的【添加图层蒙版】 按钮，为图层添加图层蒙版，如图 9.109 所示。

步骤 10 选择工具箱中的【画笔工具】 ，在画布中右击，在弹出的面板中选择一种圆角笔触，将【大小】更改为 150 像素，【硬度】更改为 0%，如图 9.110 所示。

图 9.109 添加图层蒙版

图 9.110 设置笔触

步骤 11 将前景色更改为黑色，在图像的部分区域上涂抹，隐藏部分图像，如图 9.111 所示。

图 9.111 隐藏部分图像

步骤 12 在【图层】面板中，选中【形状 2 拷贝】图层，将其拖至面板底部的【创建新图层】按钮上，生成 1 个【形状 2 拷贝 2】图层，如图 9.112 所示。

步骤 13 选择工具箱中的【直接选择工具】，选中【形状 2 拷贝 2】图层中图形两端锚点，向外侧拖动增加图形长度，并将图形颜色更改为白色，如图 9.113 所示。

图 9.112 复制图层　　　图 9.113 将图形变形

## 9.3.6 使用 Photoshop 制作纸张质感

步骤 01 选中【形状 2 拷贝 2】图层，执行菜单栏中的【滤镜】|【杂色】|【添加杂色】命令，在弹出的对话框中单击【栅格化】按钮，再单击【平均分布】单选按钮及勾选【单色】复选框，将【数量】更改为 8%，如图 9.114 所示。完成之后单击【确定】按钮，效果如图 9.115 所示。

图 9.116 设置动感模糊　　　图 9.117 动感模糊效果

图 9.114 设置添加杂色　　　图 9.115 添加杂色效果

步骤 02 选中【形状 2 拷贝 2】图层，执行菜单栏中的【滤镜】|【模糊】|【动感模糊】命令，在弹出的对话框中将【角度】更改为 −40 度，【距离】更改为 50 像素，如图 9.116 所示。设置完成之后单击【确定】按钮，效果如图 9.117 所示。

步骤 03 在【图层】面板中，选中【形状 2 拷贝】图层，将图层混合模式设置为【划分】，如图 9.118 所示，效果如图 9.119 所示。

图 9.118 设置图层混合模式　　　图 9.119 设置图层混合模式后的效果

步骤 04 在【图层】面板中，选中【形状 2 拷贝 2】图层，单击面板底部的【添加图层蒙版】按钮，为图层添加图层蒙版，如图 9.120 所示。

步骤 05 按住 Ctrl 键单击【形状 2 拷贝】图层缩览图，将其载入选区，执行菜单栏中的【选择】|【反选】命令，将选区反选并填充为黑色，将部分图像隐藏，完成之后按 Ctrl+D 组合

键将选区取消，如图 9.121 所示。

图 9.120 添加图层蒙版　　图 9.121 隐藏图像

**步骤 06** 在【图层】面板中，选中【书脊】图层，将其拖至面板底部的【创建新图层】按钮上，生成 1 个【书脊 拷贝】图层，如图 9.122 所示。

**步骤 07** 在【图层】面板中，选中【书脊 拷贝】图层，单击面板上方的【锁定透明像素】按钮，将当前图层中的透明像素锁定，在画布中将图像填充为黑色，填充完成之后再次单击此按钮解除锁定，效果如图 9.123 所示。

图 9.122 复制图层　　图 9.123 填充颜色

**步骤 08** 选中【书脊 拷贝】图层，将图层【不透明度】更改为 10%，如图 9.124 所示，效果如图 9.125 所示。

**步骤 09** 选择工具箱中的【模糊工具】，在画布中右击，在弹出的面板中选择一种圆角笔触，将【大小】更改为 80 像素，【硬度】更改为 0%，如图 9.126 所示。

**步骤 10** 选中【书脊 拷贝】图层，在图像边缘涂抹使其模糊，再将图像稍微向下移动，如

图 9.127 所示。

图 9.124 更改图层不透明度　图 9.125 更改图层不透明度后的效果

图 9.126 设置笔触　　图 9.127 模糊并移动图像

**步骤 11** 在【图层】面板中，选中【书脊 拷贝】图层，单击面板底部的【添加图层蒙版】按钮，为图层添加图层蒙版，如图 9.128 所示。

**步骤 12** 按住 Ctrl 键单击【书脊】图层缩览图，将其载入选区，执行菜单栏中的【选择】|【反选】命令，将选区反选并填充为黑色，将部分图像隐藏，完成之后按 Ctrl+D 组合键将选区取消，如图 9.129 所示。

图 9.128 添加图层蒙版　图 9.129 隐藏图像

### 9.3.7 使用 Photoshop 制作封面投影

**步骤 01** 选择工具箱中的【钢笔工具】，在选项栏中单击【选择工具模式】按钮，在弹出的选项中选择【形状】，将【填充】更改为黑色，【描边】更改为无，在封底图像右侧位置绘制一个不规则图形，如图 9.130 所示。此时将生成一个【形状 3】图层，将其移至【图层 1】图层上方，如图 9.131 所示。

图 9.130 绘制图形　　图 9.131 更改图层顺序

**步骤 02** 选中【形状 3】图层，执行菜单栏中的【滤镜】|【模糊】|【动感模糊】命令，在弹出的对话框中将【角度】更改为 -40 度，【距离】更改为 150 像素，如图 9.132 所示。设置完成之后单击【确定】按钮，效果如图 9.133 所示。

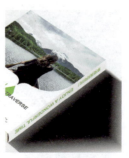

图 9.132 设置动感模糊　　图 9.133 动感模糊效果

**步骤 03** 在【图层】面板中，选中【形状 3】图层，单击面板底部的【添加图层蒙版】按钮，为图层添加图层蒙版，如图 9.134 所示。

**步骤 04** 选择工具箱中的【画笔工具】，在画布中右击，在弹出的面板中选择一种圆角笔触，将【大小】更改为 350 像素，【硬度】更改为 0%，如图 9.135 所示。

图 9.134 添加图层蒙版　　图 9.135 设置笔触

**步骤 05** 将前景色更改为黑色，在图像的部分区域上涂抹，隐藏部分图像，如图 9.136 所示。

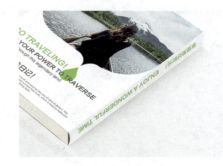

图 9.136 隐藏图像

**步骤 06** 选择工具箱中的【钢笔工具】，在选项栏中单击【选择工具模式】按钮，在弹出的选项中选择【形状】，将【填充】更改为黑色，【描边】更改为无，在封底图像底部位置绘制一个不规则图形，此时将生成一个【形状 4】图层，并将其移至【背景】图层上方，如图 9.137 所示。

**步骤 07** 以步骤 2~ 步骤 5 的方法为绘制的图形添加动感模糊效果，并隐藏部分图像制作投影效果，如图 9.138 所示。

图 9.137 绘制图形

图 9.138 制作投影效果

步骤 08 单击面板底部的【创建新图层】按钮，新建一个【图层 2】图层，如图 9.139 所示。

步骤 09 选择工具箱中的【画笔工具】，在画布中右击，在弹出的面板中选择一种圆角笔触，将【大小】更改为 2 像素，【硬度】更改为 0%，如图 9.140 所示。

图 9.139 新建图层　　图 9.140 设置笔触

步骤 10 将前景色更改为深黄色（R:125，G:65，B:10）。选中【图层 2】图层，在封底图像左上角位置单击，按住 Shift 键在左下角位置再次单击，添加边缘质感，如图 9.141 所示。

图 9.141 添加边缘质感

步骤 11 在【图层】面板中，选中【图层 2】图层，将图层【不透明度】更改为 20%，如图 9.142 所示，效果如图 9.143 所示。

图 9.142 更改图层不透明度　图 9.143 更改图层不透明度后的效果

步骤 12 以步骤 10 和步骤 11 的方法在封底图像顶部边缘添加同样质感的图像效果，如图 9.144 所示。

图 9.144 添加边缘质感

步骤 13 执行菜单栏中的【文件】|【打开】命令，选择"户外主题小说封面设计平面效果 .jpg"文件，单击【打开】按钮，将打开的素材拖入画布中左上角位置并等比缩小，这样就完成了效果制作，最终效果如图 9.68 所示。

## 9.4 旅行日记封面设计

### 设计构思

本例讲解旅行日记封面设计。在本例中将高清的旅行图像作为主视觉，通过直观的文字信息体现旅行日记主题，最终效果如图9.145所示。

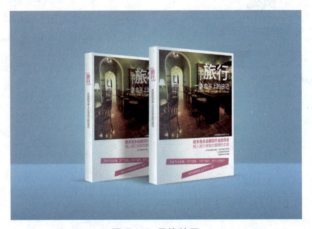

图9.145 最终效果

| 源文件 | 第9章\旅行日记封面立体效果.psd、旅行日记封面平面效果.ai |
|---|---|
| 调用素材 | 第9章\旅行日记封面设计 |
| 难易指数 | ★★★☆☆ |

### 操作步骤

#### 9.4.1 使用Illustrator制作封面平面效果

步骤01 执行菜单栏中的【文件】|【新建】命令，在弹出的对话框中设置【宽度】为450毫米，【高度】为285毫米，新建一个空白画板。

步骤02 执行菜单栏中的【视图】|【标尺】命令，当出现标尺以后，先创建1条参考线，将【X值】更改为235，再创建1个参考线，将【X值】更改为215，如图9.146所示。

图9.146 创建参考线

步骤03 执行菜单栏中的【文件】|【打开】命令，选择"素材.jpg"文件，单击【打开】按钮，将打开的素材拖入画板适当位置并适当缩小，如图9.147所示。

## 视觉封面装帧设计 第9章

**步骤 04** 选择工具箱中的【矩形工具】 ，绘制1个矩形，将【填色】更改为白色，【描边】为无，如图9.148所示。

**步骤 06** 双击素材图像，将其等比缩放，如图9.150所示。

将部分图像隐藏，如图9.149所示。

图9.147 添加素材　　图9.148 绘制图形　　图9.149 建立剪切蒙版　　图9.150 缩放图像

**步骤 05** 同时选中矩形及素材图像，右击，从弹出的快捷菜单中选择【建立剪切蒙版】命令。

提示：缩放图像的目的是调整图像显示效果，以便与整体的版式搭配。

### 9.4.2 使用 Illustrator 添加细节元素

**步骤 01** 选择工具箱中的【文字工具】 ，添加文字，如图9.151所示。

**步骤 03** 以同样方法在封底位置绘制相似图形并添加文字，如图9.154所示。

图9.151 添加文字

图9.154 绘制图形并添加文字

**步骤 02** 选择工具箱中的【钢笔工具】 ，绘制两个细长图形，设置【填色】为红色（R:209，G:40，B:125），【描边】为无，如图9.152所示。在绘制的图形上添加文字，如图9.153所示。

**步骤 04** 选择工具箱中的【钢笔工具】 ，在文字上方位置绘制一条类似括号的折线，设置【填色】为无，【描边】为红色（R:209，G:40，B:125），【描边宽度】为2像素，如图9.155所示。将折线复制一份并水平镜像，放置在文字的下方，如图9.156所示。

**步骤 05** 执行菜单栏中的【文件】|【打开】命令，选择"印章.jpg、条码.ai"文件，单击【打开】按钮，将打开的素材分别拖入画板左上角和左下角位置并适当缩小，如图9.157所示。

图9.152 绘制图形　　图9.153 添加文字

图 9.155 绘制线段　　图 9.156 复制并镜像线段

图 9.157 添加素材

步骤 06　选择工具箱中的【直线段工具】，在参考线底部位置绘制 1 条线段，设置【填色】为无，【描边】为黑色，【描边宽度】为 0.5 像素，如图 9.158 所示。

步骤 07　选中线段，按住 Alt+Shift 组合键向右侧拖动，将线段复制一份，如图 9.159 所示。

图 9.158 绘制线段　　图 9.159 复制线段

### 9.4.3 使用 Photoshop 制作封面立体效果

步骤 01　执行菜单栏中的【文字】|【新建】命令，在弹出的对话框中设置【宽度】为 100 毫米，【高度】为 70 毫米，【分辨率】为 300 像素/英寸，新建一个空白画布，将画布填充为蓝色（R:63，G:139，B:179）。

步骤 02　选择工具箱中的【矩形工具】，在选项栏中将【填充】更改为黑色，【描边】更改为无，在画布底部绘制一个矩形，如图 9.160 所示。这将生成一个【矩形 1】图层。

图 9.160 绘制矩形

步骤 03　在【图层】面板中，选中【矩形 1】图层，单击面板底部的【添加图层样式】按钮，在菜单中选择【渐变叠加】命令，在弹出的对话框中将【混合模式】更改为正常，【渐变】更改为蓝色（R:34，G:117，B:160）到蓝色（R:79，G:171，B:220），完成之后单击【确定】按钮，如图 9.161 所示。

图 9.161 设置渐变叠加

步骤 04　在【矩形 1】图层名称上右击，在弹出的菜单中选择【栅格化图层样式】命令。

步骤 05 执行菜单栏中的【滤镜】|【模糊】|【高斯模糊】命令，将【半径】更改为 2 像素，如图 9.162 所示。完成之后单击【确定】按钮，效果如图 9.163 所示。

图 9.162 添加高斯模糊　　图 9.163 高斯模糊效果

步骤 06 执行菜单栏中的【文件】|【打开】命令，选择"旅行日记封面平面效果.jpg"文件，单击【打开】按钮，将打开的素材拖入画布中并适当缩小，如图 9.164 所示。图层名称将自动更改为"图层 1"。

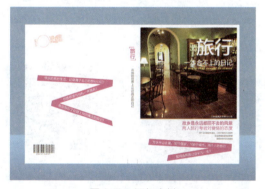

图 9.164 添加素材

步骤 07 选择工具箱中的【矩形选框工具】，在图像右侧绘制 1 个矩形选区，如图 9.165 所示。

步骤 08 按 Ctrl+X 组合键将选区中的图像剪切，在新文档画布中，按 Ctrl+V 组合键将图像粘贴，粘贴的图像所在图层名称更改为"封面正面"，如图 9.166 所示。

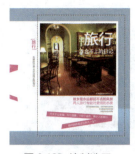 

图 9.165 绘制选区　　图 9.166 粘贴图像并更改名称

步骤 09 选中【封面正面】图层，按 Ctrl+T 组合键对其执行【自由变换】命令，再右击，从弹出的快捷菜单中选择【扭曲】命令，拖动变形框控制点将图像变形，完成之后按 Enter 键确认，如图 9.167 所示。

步骤 10 选择工具箱中的【矩形选框工具】，在图像中间绘制 1 个矩形选区，以选中中间区域图像。按 Ctrl+X 组合键将选区中的图像剪切，在新文档画布中，按 Ctrl+V 组合键将图像粘贴，粘贴的图像所在图层名称更改为"封面中间"，再将【图层 1】图层删除，效果如图 9.168 所示。

图 9.167 将图像变形　　图 9.168 粘贴图形

步骤 11 选中【封面中间】图层，按 Ctrl+T 组合键对其执行【自由变换】命令，再右击，从弹出的快捷菜单中选择【扭曲】命令，拖动变形框控制点将图像变形，完成之后按 Enter 键确认，如图 9.169 所示。

图 9.169 将图像变形

步骤12 在【图层】面板中，选中【封面中间】图层，单击面板底部的【添加图层样式】按钮，在菜单中选择【渐变叠加】命令，在弹出的对话框中将【不透明度】更改为30%，将【渐变】更改为蓝色（R:31，G:95，B:119）到透明，【角度】更改为 0 度，完成之后单击【确定】按钮，如图 9.170所示。

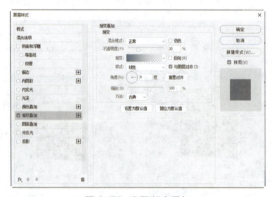

图 9.170 设置渐变叠加

步骤13 选择工具箱中的【钢笔工具】，在选项栏中单击【选择工具模式】按钮，在弹出的选项中选择【形状】，将【填充】更改为蓝色（R:63，G:139，B:179），【描边】更改为无。

步骤14 在封面位置绘制 1 个不规则图形，如图 9.171 所示。这将生成一个【形状 1】图层。

步骤15 将【形状 1】图层栅格化，执行菜单栏中的【滤镜】|【模糊】|【高斯模糊】命令，将【半径】更改为 1 像素，完成之后单击【确定】按钮，效果如图 9.172 所示。

图 9.171 绘制矩形　　图 9.172 添加高斯模糊

步骤16 选中【形状 1】图层，将图层【不透明度】更改为 30%，如图 9.173 所示。

步骤17 按住 Ctrl 键单击【封面正面】图层缩览图，将其载入选区，执行菜单栏中的【选择】|【反选】命令将选区反向，按 Delete 键将选区中的图像删除，完成之后按 Ctrl+D 组合键将选区取消，如图 9.174 所示。

图 9.173 更改不透明度　　图 9.174 删除图像

步骤18 在【图层】面板中，选中【形状 1】图层，单击面板底部的【添加图层蒙版】按钮，为其添加图层蒙版，如图 9.175 所示。

步骤19 选择工具箱中的【渐变工具】，编辑黑色到白色的渐变，单击选项栏中的【线性渐变】按钮，在图像上拖动，将部分图像隐藏，如图 9.176 所示。

视觉封面装帧设计 第9章

图 9.175 添加图层蒙版

图 9.176 隐藏图像

步骤 20 在【图层】面板中，选中【封面正面】图层，单击面板底部的【添加图层样式】fx 按钮，在菜单中选择【渐变叠加】命令。

步骤 21 在弹出的对话框中将【不透明度】更改为 30%，将【渐变】更改为透明到深蓝色（R:3, G:36, B:48），【角度】更改为 -125 度，完成之后单击【确定】按钮，如图 9.177 所示。

步骤 22 同时选中除【背景】及【矩形 1】之外的所有图层，按 Ctrl+G 组合键将其编组，将生成的组名称更改为"立体效果"，选中【立体效果】组，将其拖至面板底部的【创建新图层】按钮上，生成 1 个【立体效果 拷贝】组，将其移至【立体效果】

组下方，如图 9.178 所示。

步骤 23 选中【立体效果 拷贝】组，在画布中按 Ctrl+T 组合键对其执行【自由变换】命令，将图像等比缩小并向左侧稍微移动，完成之后按 Enter 键确认，如图 9.179 所示。

图 9.177 设置渐变叠加

图 9.178 复制组

图 9.179 变换图像

## 9.4.4 使用 Photoshop 制作封面立体质感

步骤 01 选择工具箱中的【钢笔工具】，在选项栏中单击【选择工具模式】按钮，在弹出的选项中选择【形状】，将【填充】更改为黑色，【描边】更改为无，在两个图像之间绘制 1 个不规则图形，这将生成一个【形状 2】图层，将其移至【立体效果】组下方，效果如图 9.180 所示。

步骤 02 选中【形状 2】图层，将其栅格化，执行菜单栏中的【滤镜】|【模糊】|【动感模糊】命令，将【角度】更改为 90 度，【距离】更改为 30 像素，设置完成之后单击【确定】

按钮，效果如图 9.181 所示。

图 9.180 绘制形状

图 9.181 添加动感模糊

步骤 03 再次打开【动感模糊】命令对话框，在弹出的对话框中将【角度】更改为 0，【距

367

步骤04 选中【形状2】图层,将图层【不透明度】更改为35%,效果如图9.183所示。

图9.182 添加动感模糊　　图9.183 更改图层不透明度

步骤05 选择工具箱中的【钢笔工具】,在选项栏中单击【选择工具模式】按钮,在弹出的选项中选择【形状】,将【填充】更改为深蓝色(R:9, G:34, B:47),【描边】更改为无,在封面图像底部位置绘制1个不规则图形,将生成一个【形状3】图层,将其移至【矩形1】图层上方,如图9.184所示。

步骤06 打开【动感模糊】命令对话框,在弹出的对话框中将【角度】更改为0度,【距离】更改为130像素,完成之后单击【确定】按钮,效果如图9.185所示。

图9.184 绘制图形　　图9.185 添加动感模糊

步骤07 选中【形状3】图层,执行菜单栏中的【滤镜】|【模糊】|【高斯模糊】命令,在弹出的对话框中将【半径】更改为2像素,完成之后单击【确定】按钮,效果如图9.186所示。

步骤08 选中【形状3】图层,将图层【不透明度】更改为50%,效果如图9.187所示。

图9.186 添加高斯模糊　　图9.187 更改不透明度

步骤09 选择工具箱中的【椭圆工具】,在选项栏中将【填充】更改为白色,【描边】更改为无,在画布靠左侧位置按住Shift键绘制一个正圆,将生成一个【椭圆1】图层,将其移至【矩形1】图层上方,如图9.188所示。

步骤10 执行菜单栏中的【滤镜】|【模糊】|【高斯模糊】命令,打开【高斯模糊】命令对话框,将【半径】更改为130像素,完成之后单击【确定】按钮,如图9.189所示。

图9.188 绘制椭圆　　图9.189 添加高斯模糊

步骤11 选中【椭圆1】图层,将其图层【混合模式】设置为叠加,【不透明度】更改为60%,这样就完成了效果制作,最终效果如图9.145所示。

## 9.5 文艺画报杂志封面设计

**设计构思**

本例讲解文艺画报杂志封面设计。本例的设计思路比较简单，主要是将漂亮的素材图像与整洁的版式进行结合，整体视觉效果十分出色，最终效果如图 9.190 所示。

图 9.190 最终效果

| 源文件 | 第 9 章\文艺画报杂志封面立体效果.psd、文艺画报杂志封面平面效果.ai |
|---|---|
| 调用素材 | 第 9 章\文艺画报杂志封面设计 |
| 难易指数 | ★★☆☆☆ |

**操作步骤**

### 9.5.1 使用 Illustrator 制作封面平面效果

**步骤 01** 执行菜单栏中的【文件】|【新建】命令，在弹出的对话框中设置【宽度】为 425 毫米，【高度】为 297 毫米，新建一个空白画板。

**步骤 02** 执行菜单栏中的【视图】|【标尺】命令，当出现标尺以后，创建 1 条参考线，将【X 值】更改为 212.5 毫米。

**步骤 03** 执行菜单栏中的【文件】|【打开】命令，选择"建筑.jpg"文件，单击【打开】按钮，将打开的素材拖入画板中的适当位置并缩小，如图 9.191 所示。

图 9.191 添加素材

**步骤 04** 选择工具箱中的【矩形工具】，在右侧位置绘制 1 个矩形，将【填色】更改为白色，【描边】更改为无，如图 9.192 所示。

步骤05 同时选中矩形及下方素材图像，右击，从弹出的快捷菜单中选择【建立剪切蒙版】命令，将部分图像隐藏，如图9.193所示。

图9.192 绘制图形　　图9.193 隐藏部分图像

步骤06 选择工具箱中的【文字工具】，添加文字，如图9.194所示。

步骤07 执行菜单栏中的【文件】|【打开】命令，选择"猫咪.png"文件，单击【打开】按钮，将打开的素材拖入画板右下角位置并缩小，如图9.195所示。

图9.194 添加文字　　图9.195 添加素材

步骤08 选中文字，在【透明度】面板中将【混合模式】更改为正片叠底，效果如图9.196所示。

步骤09 选择工具箱中的【椭圆工具】，将【填色】更改为紫色（R:158，G:19，B:99），【描边】更改为无，按住Shift键绘制一个正圆，如图9.197所示。

步骤10 选择工具箱中的【钢笔工具】，在正圆右下角绘制1个不规则图形，设置【填色】为紫色（R:158，G:19，B:99），【描边】为无，然后将这两个图形选中并利用【联集】合并，如图9.198所示。

图9.196 更改混合模式

图9.197 绘制图形　　图9.198 合并图形

步骤11 选中合并后的图形，在【透明度】面板中将【混合模式】更改为正片叠底，【不透明度】更改为80%，效果如图9.199所示。

步骤12 选择工具箱中的【文字工具】，添加文字，如图9.200所示。

图9.199 更改混合模式　　图9.200 添加文字

## 9.5.2 使用 Illustrator 制作封面装饰

步骤 01　执行菜单栏中的【文件】|【打开】命令，选择"草原.jpg"文件，单击【打开】按钮，将打开的素材拖入画板左侧位置并缩小，如图 9.201 所示。

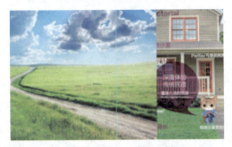

图 9.201　添加素材

步骤 02　选择工具箱中的【矩形工具】，在左侧位置绘制 1 个矩形，将【填色】更改为白色，【描边】更改为无，如图 9.202 所示。

步骤 03　同时选中矩形及下方素材图像，右击，从弹出的快捷菜单中选择【建立剪切蒙版】命令，将部分图像隐藏，如图 9.203 所示。

图 9.202　绘制图形

图 9.203　隐藏部分图像

步骤 04　选择工具箱中的【文字工具】，添加文字，如图 9.204 所示。

步骤 05　选择工具箱中的【直线段工具】，在文字下方位置绘制 1 条线段，设置【填色】为无，【描边】为紫色（R:158，G:19，B:99），【描边宽度】为 3 像素，如图 9.205 所示。

图 9.204　添加文字

图 9.205　绘制线段

步骤 06　执行菜单栏中的【文件】|【打开】命令，选择"条码.ai"文件，单击【打开】按钮，将打开的素材拖入画板左下角位置并缩小，如图 9.206 所示。

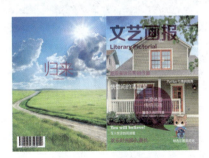

图 9.206　添加素材

## 9.5.3 使用 Photoshop 制作封面立体轮廓

步骤 01　执行菜单栏中的【文字】|【新建】命令，在弹出的对话框中设置【宽度】为 80 毫米，【高度】为 60 毫米，【分辨率】为 300 像素/英寸，新建一个空白画布。

步骤 02　执行菜单栏中的【文件】|【打开】命令，选择"木板.jpg、杂志封面平面.jpg"文件，单击【打开】按钮，将打开的木板素材拖入当前文档画布中并缩小至与画布相同大小，按 Ctrl+E 组合键向下合并，再将封面拖入木板背景中适当缩小，如图 9.207 所示。图层名称将自动更改为"图层 1"。

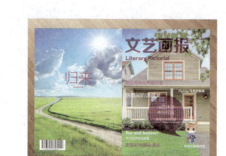

图 9.207 添加素材

步骤 03 选择工具箱中的【矩形选框工具】 ，在封面图像左侧区域绘制 1 个矩形选区，如图 9.208 所示。

步骤 04 选中【图层 1】图层，按 Delete 键将选区中图像删除，完成之后按 Ctrl+D 组合键将选区取消，如图 9.209 所示。

图 9.208 绘制选区　　图 9.209 删除图像

步骤 05 选中【图层 1】图层，按 Ctrl+T 组合键对其执行【自由变换】命令，再右击，从弹出的快捷菜单中选择【扭曲】命令，拖动变形框控制点将图像变形，完成之后按 Enter 键确认，如图 9.210 所示。

图 9.210 将图像变形

步骤 06 选择工具箱中的【钢笔工具】 ，在图像顶部绘制 1 个不规则路径，如图 9.211 所示。

步骤 07 按 Ctrl+Enter 组合键将路径转换为选区，再选中【图层 1】图层，按 Delete 键将选区中图像删除，完成之后按 Ctrl+D 组合键将选区取消，如图 9.212 所示。

图 9.211 绘制路径　　图 9.212 删除图像

步骤 08 在图像底部绘制 1 个相似路径，将路径转换为选区之后，将部分图像删除，如图 9.213 所示。

图 9.213 删除图像

步骤 09 选择工具箱中的【钢笔工具】 ，在选项栏中单击【选择工具模式】 路径 按钮，在弹出的选项中选择【形状】，将【填充】更改为黑色，【描边】更改为无，在图像左侧位置绘制 1 个不规则图形，这将生成一个【形状 1】图层，将其移至【图层 1】图层上方，效果如图 9.214 所示。

步骤 10 执行菜单栏中的【滤镜】|【模糊】|【高斯模糊】命令，将【半径】更改为 5 像素，完成之后单击【确定】按钮，效果如图 9.215 所示。

图 9.214 绘制图形　　　图 9.215 添加高斯模糊

步骤 11　选中【形状 1】图层，将其【不透明度】更改为 50%，再执行菜单栏中的【图层】|【创建剪贴蒙版】命令，为当前图层创建剪贴蒙版（见图 9.216）将部分图像隐藏，效果如图 9.217 所示。

步骤 12　选择工具箱中的【钢笔工具】，在选项栏中单击【选择工具模式】 路径 按钮，在弹出的选项中选择【形状】，将【填充】更改为无，【描边】更改为灰色（R:242，G:242，B:242），【描边宽度】为 0.3 像素，在图像左上角边缘位置绘制 1 条稍短线段，如图 9.218 所示。这将生成一个【形状 2】图层。

步骤 13　选中【形状 2】图层，在画布中按住 Alt 键拖至图像左下角位置，将其复制一份，如图 9.219 所示。

图 9.216 创建剪贴蒙版　　　图 9.217 隐藏部分图像

图 9.218 绘制线段　　　图 9.219 复制线段

## 9.5.4 使用 Photoshop 绘制立体细节元素

步骤 01　选择工具箱中的【钢笔工具】，在选项栏中单击【选择工具模式】 路径 按钮，在弹出的选项中选择【形状】，将【填充】更改为灰色（R:197，G:197，B:197），【描边】更改为无，在图像底部位置绘制 1 个不规则图形，如图 9.220 所示。这将生成一个【形状 3】图层。

步骤 02　在【图层】面板中，选中【形状 3】图层，将其拖至面板底部的【创建新图层】按钮上，复制 1 个【形状 3 拷贝】图层。

步骤 03　将【形状 3 拷贝】图层中图形【填充】更改为灰色（R:131，G:131，B:131），

按 Ctrl+T 组合键对其执行【自由变换】命令，将图像等比缩小，完成之后按 Enter 键确认，如图 9.221 所示。

图 9.220 绘制图形　　　图 9.221 复制并缩小图形

步骤 04　同时选中除【背景】之外的所有图层，按 Ctrl+G 组合键将其编组，将生成的组的

名称更改为"立体效果"。

步骤 05　在【图层】面板中，选中【立体效果】组，单击面板底部的【添加图层样式】fx按钮，在菜单中选择【渐变叠加】命令，在弹出的对话框中将【混合模式】更改为叠加，【不透明度】更改为50%，【渐变】更改为黑色到透明，【角度】更改为30度，【缩放】更改为50%，完成之后单击【确定】按钮，如图9.222所示。

图9.222　设置渐变叠加

步骤 06　选中【立体效果】组，按住Alt键向上移动，将图像复制多份，并将最后1个图像适当旋转，如图9.223所示。

步骤 07　选择工具箱中的【钢笔工具】，在选项栏中单击【选择工具模式】 路径 按钮，在弹出的选项中选择【形状】，将【填充】更改为黑色，【描边】更改为无，在图像底部位置绘制1个不规则图形，将生成一个【形状4】图层，将其移至【背景】图层上方，效果如图9.224所示。

图9.223　复制图像　　　图9.224　绘制图形

步骤 08　执行菜单栏中的【滤镜】|【模糊】|【高斯模糊】命令，在弹出的对话框中单击【转换为智能对象】按钮，在弹出的对话框中将【半径】更改为5像素，完成之后单击【确定】按钮，如图9.225所示。

步骤 09　选中【形状4】图层，将图层【不透明度】更改为80%，如图9.226所示。

图9.225　添加高斯模糊　　图9.226　更改图层不透明度

步骤 10　选择工具箱中的【钢笔工具】，在选项栏中单击【选择工具模式】 路径 按钮，在弹出的选项中选择【形状】，将【填充】更改为黑色，【描边】更改为无，在图像底部左下角位置绘制1个不规则图形，这将生成一个【形状5】图层，将其移至【背景】图层上方，效果如图9.227所示。

步骤 11　执行菜单栏中的【滤镜】|【模糊】|【高斯模糊】命令，将【半径】更改为2像素，完成之后单击【确定】按钮，如图9.228所示。

图9.227　绘制图形　　图9.228　添加高斯模糊

视觉封面装帧设计 第 9 章

步骤⑫ 在【图层】面板中，选中【形状 5】图层，单击面板底部的【添加图层蒙版】按钮，为图层添加图层蒙版，如图 9.229 所示。

步骤⑬ 选择工具箱中的【画笔工具】，在画布中右击，在弹出的面板中选择 1 种圆角笔触，将【大小】更改为 100 像素，【硬度】更改为 0%，如图 9.230 所示。

位置绘制图形，并制作阴影效果，如图 9.232 所示。

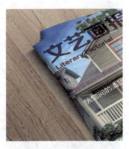
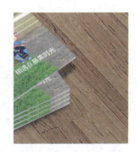

图 9.231 隐藏部分图像　　图 9.232 制作阴影效果

步骤⑯ 选中最上方图层，按 Ctrl+Alt+Shift+E 组合键执行盖印可见图层命令。

步骤⑰ 执行菜单栏中的【滤镜】|【模糊画廊】|【移轴模糊】命令，在弹出的对话框中将【模糊】更改为 10 像素，【扭曲度】更改为 -30%，并在画布中适当调整模糊范围，完成之后单击选项栏中的【确定】按钮，这样就完成了效果制作，最终效果如图 9.190 所示。

图 9.229 添加图层蒙版　　图 9.230 设置笔触

步骤⑭ 将前景色更改为黑色，在图像的部分区域上涂抹，隐藏部分图像，如图 9.231 所示。

步骤⑮ 以步骤 10~步骤 14 的方法在图像右下角

## 9.6 课后习题

### 9.6.1 习题 1——度假集团杂志封面设计

**设计构思**

本例讲解度假集团杂志封面设计。在设计过程中，将素材图像与图形相结合，通过精心设计版式，完美表现出此杂志所要表明的主题，最终效果如图 9.233 所示。

| 源文件 | 第 9 章\度假集团杂志封面设计立体效果 .psd、度假集团杂志封面平面效果 .ai |
|---|---|
| 调用素材 | 第 9 章\度假集团杂志封面设计 |
| 难易指数 | ★★☆☆☆ |

图 9.233 最终效果

## 9.6.2 习题 2——管理手册封面设计

> **设计构思**

本例讲解管理手册封面设计。此款封面具有很强的主题特征,将科技蓝与真实的科技素材图像进行结合,整体的效果相当出色,最终效果如图 9.234 所示。

| 源文件 | 第 9 章 \ 管理手册封面立体效果 .psd、产品手册封面平面 .ai |
|---|---|
| 调用素材 | 第 9 章 \ 管理手册封面设计 |
| 难易指数 | ★★★☆☆ |

图 9.234 最终效果